로고 디자인의 비밀

아이덴티티 디자이너를 위한 마법의 로고 디자인 멘토링

옮긴이 **이희수**

서울대학교에서 언어학을 전공하고 프랑스 파리 제7대학에서 언어학과 석사 과정을 마쳤다.
현재 영어와 프랑스어 전문 번역가로 활동하고 있다. 역서로는 《디자이너, 디자인을 말하다》,
《그래픽 디자인을 바꾼 아이디어 100》, 《디자인 불변의 법칙 125가지》(공역),
《타이포그래피 불변의 법칙 100가지》, 《책 읽는 뇌》 등이 있다.

로고 디자인의 비밀

초판 발행 | 2014년 5월 12일
초판 2쇄 | 2014년 10월 31일
지은이 | 빌 가드너
옮긴이 | 이희수
발행인 | 안창근
마케팅 | 민경조
기획·편집 | 안성희
디자인 | JR 디자인 고정희
펴낸곳 | 아트인북
출판등록 | 2013년 10월 11일 제2013-000297호
주소 | 서울특별시 마포구 동교로18길 10, 201(서교동)
전화 | 02-996-0715~6
팩스 | 02-996-0718
homepage | www.koryobook.co.kr
e-mail | koryo81@hanmail.net
ISBN 979-11-951325-1-5 93600

LOGO CREED

● 잘못된 책은 바꿔 드립니다.
● 아트인북은 고려문화사의 예술 도서 브랜드입니다.

로고 디자인의 비밀

아이덴티티 디자이너를 위한 마법의 로고 디자인 멘토링

빌 가드너 지음 | 이희수 옮김

LOGOLOUNGE.COM ↗ BILL GARDNER

아트인북

CONTENTS

들어가는 말 6

? Section 1: 발견

Chapter 1: 기원 **12**
아이덴티티의 기원 12
왕과 영주들이 떠난 자리를 꿰찬 기업 14
새로운 비즈니스, 새로운 스토리 15
미래 전망 17

Chapter 2: 아이덴티티의 가치 **18**
차별화 20
열망과 영감 21

Chapter 3: 키워드는 리서치 **22**
인터뷰의 힘 22
왜? 23
클라이언트를 통한 발견 23
자료를 통한 발견 28
경쟁 구도를 파악한다 31
디자인 차별화 연구 32
인접 분야 연구 35

Chapter 4: 디자이너에게 트렌드란? **36**
해외 시장에 대한 고려 37

Chapter 5: 실무적 고려 사항 **40**
특수 고려 사항 43
리서치에 대한 마지막 잔소리 45

Chapter 6: 로고의 리디자인 **46**
기존 자산을 존중한다 46
성급한 판단은 금물 48
오래 갈수록 좋은 디자인? 48
미래 지향 디자인 49

Chapter 7: 어떤 마크를 디자인할 것인가? **50**
로고/심벌/마크 50
로고타이프/워드마크 58
콤비네이션 마크 61
아이콘과 파비콘 62

Section 2: 개발

Chapter 8: 아이디어 발상 **66**
스케치, 스케치, 스케치 66
영감은 어디에나 있다 69
조심해야 할 함정 71

Chapter 9: 멘토 디자이너들의 로고 디자인 과정 훔쳐보기 **74**
사례 연구 1: 마일즈 뉴린 74
사례 연구 2: 셔윈 슈워츠락 82
사례 연구 3: 폴 호월트 86
사례 연구 4: 데이비드 에어리 90
사례 연구 5: 브라이언 밀러 96
사례 연구 6: 폰 글리슈카 102
사례 연구 7: 펠릭스 소크웰 107
사례 연구 8: 무빙브랜드와 113
 최고 크리에이티브 책임자 매트 하이늘

Chapter 10: 멘토 디자이너들의 팁 **118**
빌 가드너 118
데이비드 에어리 119
폴 호월트 120
마일즈 뉴린 120
브라이언 밀러 120
펠릭스 소크웰 121
셔윈 슈워츠락 121
폰 글리슈카 121

Chapter 11: 브레인스토밍 **122**
그룹 브레인스토밍 123
개인 브레인스토밍 124
강제 연상 기법 124
강제 연상 기법 매트릭스 125

Chapter 12: 응용해볼 만한 25가지 기법 **126**
혼합 127
동심원 128
연속선 129
드라이 브러시 130
인크러스트 131
접기 132
고스트 133
광택 134
핸드메이드 135
메조틴트 136
모노라인 137
모션 138
착시 139
구체 140
사진 141
픽셀 142
리본 143
낙서 144
선별 초점 145
시리즈 146
그림자 147
투명 기법 148
삼각형 149
진동 150
직조 151

Chapter 13: 인큐베이션 **152**
숨 돌릴 시간이 필요하다 152

Chapter 14: 위대한 로고의 조건 **154**
적어도 셋 이상의 의미층 154
선을 경제적으로 사용한다 155
품격 있는 장인의 솜씨 155
스위트 라인 156
용의주도한 병치 156
진실을 담는다 157
다른 디자이너들의 관점 158

Chapter 15: 디자인 최적화 **166**
다양한 콘셉트의 디자인을 선정한다 167
다양한 스타일의 디자인을 선정한다 168
프레젠테이션 준비하기 168
이미지 보정 170
색에 대한 고려 173
CMYK 시대에서 RGB 시대로 177

Chapter 16: **로크업 디자인** **178**
용도 예측 179

Section 3: 납품

Chapter 17: **프레젠테이션** **184**
사전 준비 185
브리프 다시 보기 186
프레젠테이션 진행 방법 186
Chapter 18: **아이덴티티의 적용** **190**
브랜드 DNA 191
브랜드 DNA에 무엇을 담아야 하는가? 191
브랜드 스튜어드를 만나라 194
그래픽 표준 매뉴얼 194
Chapter 19: **아이덴티티의 구현** **196**
브랜드 스토리를 전한다 197
브랜드 대사가 하는 일 198
기대치 관리 199
Chapter 20: **로고의 미래** **202**
유행의 광풍에 휘말리지 않는다 202
진행 방향을 포착한다 204

에필로그 206

자료 출처 208

지은이 소개 및 사진 출처 210

찾아보기 211

"Symbolize

Summarize"

상징과 요약

─솔 배스─

멘토를 만나러

가봅시다!

들어가는 말

디자이너가 되기 전에 나의 직업은 마술사였다. 대학을 졸업할 수 있었던 것도 그 덕분이었다. 마술과 디자인은 알고 보면 통하는 구석이 많다. 진행 과정도 별반 차이가 없고 멘토십을 근간으로 한다는 점도 비슷하다.

빌 가드너

멘토

나는 뛰어난 재능을 가진 스승 밑에서 마술을 배운 행운아였다. 마술사들은 직업 비밀에 대해 함구하는 것이 원칙이다. 따라서 마술을 제대로 배우려면 좋은 스승을 만나는 수밖에 없다. 지금까지 마술에 대해 쓰인 책만 해도 수천 권이 넘고 개중에는 수백 년 전 기록도 있지만 꼭꼭 숨겨놓고 마술사들끼리만 들춰볼 뿐 일반인은 감히 범접할 수 없는 실정이다. 형제애로 똘똘 뭉친 마술사의 세계에 들어가 가치를 인정받지 않고서는 스승을 비롯해 여러 사람들로부터 비밀을 전수받을 수 없다.

《마술사의 왕The King Of the Conjurers》을 비롯해 일반인들에게 알려져 있지 않은 소위 비법 전서들은 관록 있는 마술사 밑에서 수학하지 않는 한, 평생 만져보기도 어렵다.

19세기 프랑스의 마술사 장 외젠 로베르–우댕Jean Eugène Robert–Houdin은 근대 마술의 아버지라 불리는 인물이다. 그는 마술의 전통을 이어나가려면 멘토십이 중요하다는 사실을 일찌감치 깨달았다.

마술사들이 아무에게나 비법을 알려주려고 하지 않는 이유는 트릭을 공개하는 순간, 마술의 가치가 떨어지고 재미와 놀라움이 생명인 마술의 매력이 근본적으로 파괴되기 때문이다.

어디서 많이 듣던 소리인가?

마술사들이 마술을 바라보는 관점은 일반인과 전혀 다르다. 그렇다. 순수한 눈으로 마술을 보는 능력을 상실한 것이다. 하지만 그래서 좋은 점도 있다. 환상의 커튼을 모두 걷어내고 전혀 다른 방식으로 그 안에 살면서 경험과 연륜을 쌓을 수 있는 것이다.

디자이너들도 일반인과는 전혀 다른 눈으로 디자인을 바라본다. 맞다. 여러분은 사물을 완전히 다르게 바라본다. 훈련받지 않은 사람은 상상조차 할 수 없는 방식으로 형태와 색과 상징의 의미를 이해한다. 그럼으로써 디자이너는 경험과 스토리와 꿈을 제 손으로 만들 수 있는 특권을 누리게 된다.

디자이너와 마술사 양성 방법은 기본적으로 동일하다. 스승 밑에 들어가 기술을 배우고 오랜 세월 동안 견습생 생활을 한다. 솔 배스Saul Bass가 키운 디자이너들이나 폴 랜드Paul Rand 밑에서 수학한 디자이너들을 보면 그 사실을 부정할 수 없을 것이다. 디자인의 과정은 소비자의 눈에 보이지 않는다. 기꺼이 스승이 되어 줄 멘토를 만나지 못하면 디자인 과정을 배울 수 없다.

이 책은 멘토십의 책이다. 이 책에 등장하는 사람들은 독자에게 디자이너들의 세상으로 들어가는 문을 열어주고 비법을 전수하기 위해 의기투합한 이들이다. 디자인의 세계에 처음 발을 들여놓았을 때 누군가로부터 전수받은 정보에 그동안 각자 활동하면서 얻게된 지식과 통찰과 기술을 더해 여러분에게 가르쳐주겠다고 마음먹은 사람들이다. 여러분이 그 과정에 참여하겠다고 하면 다들 두 팔 벌려 환영할 것이다.

진행 과정

마술사의 착시 마술은 미스터리, 마술, 비법, 이 세 가지 요소로 이루어져 있다.

마술사가 카드 마술쇼를 한다고 상상해보자. 마술사는 관객에게 카드 한 벌을 내밀면서 한 장 뽑은 다음, 그것이 무엇인지 혼자만 살짝 보고 조심스럽게 다른 카드들 속에 섞으라고 요구할 것이다. 마술사는 관객이 무슨 카드를 뽑았는지 알 길이 없어도 그것이 무엇이었는지 알아맞혀야 한다.

여기까지가 진행 과정 중 '미스터리'에 해당한다. 관객이 무슨 카드를 뽑았는지, 마술사가 그것을 어떻게 알아맞출 것인지가 궁금증으로 남아 있다.

다음 단계는 '마술'이다. 카드가 다시 마술사의 손으로 넘어간다. 마술사는 카드를 부채꼴로 펼쳐 보이며 방금 일어난 일에 대해 설명한다. 그 와중에 관객이 무슨 카드를 뽑았는지 은근슬쩍 가려낸다. 오래 전부터 철저히 연구하고 부단히 연습한 마술사는 요란스런 동작이나 화려한 쇼를 벌이지 않아도 그 카드를 바로 찾아낼 수 있지만 그렇게 바로 찾아내면 드라마, 서스펜스, 클라이맥스가 없기 때문에 관객의 입장에서 대단히 실망스러울 것이다.

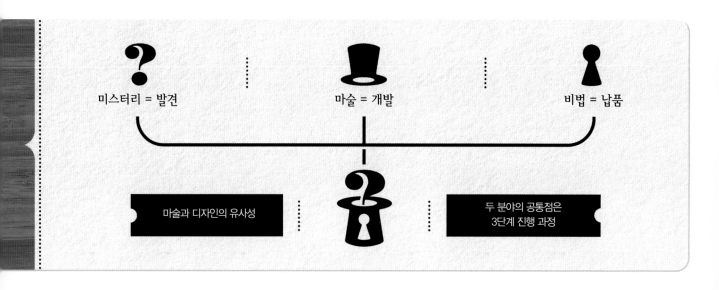

미스터리 = 발견 마술 = 개발 비법 = 납품

마술과 디자인의 유사성 두 분야의 공통점은 3단계 진행 과정

마술의 부가가치를 높여주는 것이 '비법'이다. 마술사가 카드 한 벌을 공중으로 뿌리자 관객이 뽑았던 카드가 공중에서 맴돌다가 무대 커튼에 달라붙는다. 아니면 아까 카드를 뽑았던 관객의 호주머니에서 튀어나올 수도 있고, 그 관객이 자른 오렌지 안에 들어 있을 수도 있다. 비법을 잘 활용하면 무슨 카드였는지 밝혀지는 과정이 관객들에게 경이감을 주면서 평생 잊지 못할 추억을 선사하게 된다.

로고를 만드는 디자이너도 똑같이 3단계의 진행 과정을 거친다. 지칭하는 용어가 약간 다를 뿐이다.

> **:** 첫째, 미스터리 단계이다. 우리는 이것을 '발견discovery'이라 부를 것이다. 클라이언트의 브랜드에 어떤 스토리가 있으며 그것을 어떻게 풀어나갈 것인지 밝혀나가는 단계이다.

> **:** 둘째, 마술을 행하는 것은 '개발development'이라고 할 수 있다. 디자이너가 가진 지식과 기술을 총동원해 클라이언트를 표현하는 최고의 디자인 해법을 알아내고 예측하는 단계이다.

> **:** 셋째, 비법은 '납품delivery'이다. 디자이너는 클라이언트의 스토리를 시각적 경험으로 바꿔놓는다. 그 시각적 경험이 의미심장하고 간결하다 못해 중력의 법칙을 거스를 지경이라 공중으로 날아올라 경이와 기쁨을 안겨주는 단계이다.

당신 손 안에 있소이다

옛날부터 트릭을 혼자만 알고 싶으면 책으로 만들어두라는 말이 마술계에 있었다. 마술 박람회에 가보면 객석에 앉은 마술사들의 입이 떡 벌어질 정도로 놀라운 공연을 펼치는 마술사들을 자주 볼 수 있다. 그런데 공연을 마친 마술사가 책에서 본 트릭을 쓴 것이라고 말하면 객석에 앉은 마술사들이 또 한 번 기절초풍을 한다. 그 책을 읽은 사람도 없거니와 트릭을 그런 식으로 구상해내리라고는 감히 상상조차 하지 못하기 때문이다.

여러분도 마찬가지이다. 이 책을 읽으면서 새로운 스승들을 만나 배움을 얻고 그들이 가진 지식을 토대로 새로운 것을 구축할 수 있는 기회를 잡을 수 있다. 그럼 여러분이 보여주는 마술에 다들 깜짝 놀랄 것이고 때로는 여러분 자신도 놀라는 일이 생길 것이다.

고대의 상징은 나름의 마력을 갖고 있었다. 그중에는 의사소통을 원활히 하는 것이 의도가 아닌 것도 많았다. 상징의 뜻을 이해하는 사람은 극소수에 불과하고 극소수에 들지 못한 사람들에게 그 상징은 무용지물이었다. 일부러 그렇게 만든 것이다.

오랜 전통의 예를 하나 들어보자. 석공들이 돌에 새겨 넣은 마크는 연륜이 많이 쌓인 석공들만 이해할 수 있었다. 그렇게 비밀스러운 언어 덕분에 석공의 길드와 생계 수단을 지킬 수 있었다. 기독교의 물고기 상징(한 사람이 땅 위에 발로 원호 윗부분을 그리면 다른 사람이 아랫부분을 그려 넣어 물고기 형상을 완성하는 식)은 고대 기독교인들이 서로를 알아보는 수단이었으며 목숨을 보전하기 위한 자구책이었다. 따라서 외부인들에게 상징의 뜻이 알려지지 않게 조심하는 것이 무엇보다 중요했다.

그런 마크들이 생겨나게 된 사연은 하나같이 신기하고 놀랍기 그지없다. 의미로 가득한 비밀스런 마법의 마크는 집단의 일원으로 받아들여져야 비로소 의미를 이해할 수 있는 것이었다.

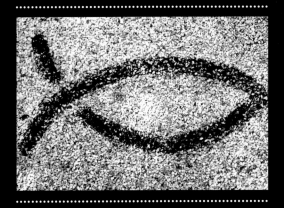

기독교의 물고기 상징은 원래 모든 사람이 이해하도록 만든 것이 아니었다.

발견 ┊ ?

아이덴티티 디자인은 인류의 역사만큼이나
유구한 역사를 갖고 있다.

아이덴티티의 기원

아이덴티티는 영역을 확실하게 표시하고 싶어 하는 인간의 지극히 기본
적인 욕구에서 비롯된 개념이다. 고대인들은 동굴 벽에 낙서를 끼적거려
다른 사람들에게 '나 여기 있다'고 알렸다. 영리를 추구하기 위해 정체성

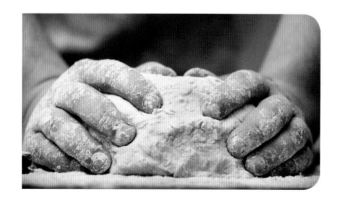

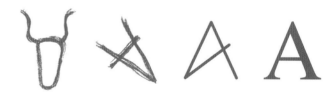

심벌은 서서히 문자로 진화했다. 애초에 소를 나타내던 상형문자 기호가 비슷하게 생긴
페니키아 문자(두 번째)로 바뀌었으며 그것이 다시 그리스어 알파벳(세 번째)으로 형태가
바뀌었다. 현재 우리가 사용하는 로마자 A는 조상 격인 글자에 비해 많이 달라지지 않았
음을 알 수 있다.

을 표시하는 기업이 존재하지 않던 시대이니 당연히 개인이나 부족의 마
크였을 것이다.

시간이 흐름에 따라 마크가 가족을 비롯한 사람들의 무리나 지역, 가축을
나타내는 성격이 강해졌다. 기원전 3100년경에 이집트인들이 처음으로
상형문자를 도입했다. 오늘날의 시각으로 보자면 아직 문맹 사회였으므로
그림문자를 매개로 상징을 통해 정보를 주고받은 것이다. 예컨대 소를 키
우는 사람은 서툴게나마 소 모양을 그려 소유 재산을 표시하거나 자신의
정체성을 나타냈을 것이고 강가에서 장사를 하는 상인이라면 구불구불한
선 몇 개로 강물을 표시했을 것이다. 그렇게 생업을 표시하는 트레이드마

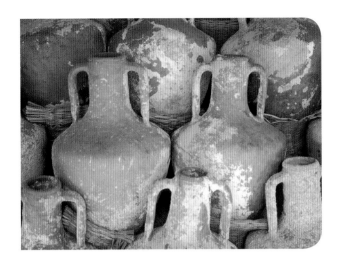

여기서 볼 수 있는 암포라 항아리들은 기름, 와인 등을 배에 실을 때 사용한 것으로 추정된다. 항아리마다 도공의 마크가 새겨져 있다.

크 덕분에 다른 사람들이 무슨 일을 하는 사람인지, 어떻게 찾을 수 있는지 알 수 있었을 것이다.

서양 문명에서는 그림문자들이 나중에 문자로 바뀌었다. 고대 그리스인들이 페니키아 문자를 채택한 것이 기원전 800년경의 일이다. 반면에 동양 문화권의 일부에서는 그림문자를 계속 사용했다. 설사 글을 몰라도 예전보다 의사소통이 훨씬 쉬워졌다. 기름 한 통이 어디서 왔는지 알 수 있었고 기름을 더 구하려면 그곳을 찾아가면 됐다. 기름이 담긴 용기에 원산지를 알려주는 마크가 새겨져 있었던 것이다.

상업의 중심지였던 메소포타미아에서는 자신이 하는 일에 자부심을 느낀 상인들이 상품에 고유의 마크를 붙이기 시작했다. 도공은 점토로 빚은 그릇에, 벽돌공은 벽돌에 각자를 나타내는 표시를 했다. 빵 장수는 반죽 한 가운데를 엄지손가락으로 꾹 눌러 비틀어 다른 누구도 아닌 자신의 가게에서 만든 빵임을 표시했다. 그런데 상인들의 그런 행위는 대상의 범위가 극히 좁았다. 대규모 유통 시스템이 없어 다른 지역으로 상품이 나갈 수 없었던 것이다. 장사라고 해봤자 저잣거리에 돌아다니는 사람들이 손님의 전부였다. 당시의 도공이 평생 동안 마크를 새겨 넣은 그릇의 양은 요즘 도자기 제조업체가 한 시간이면 다 만들 수 있는 정도에 불과했다.

당시에 상인들이 상품에 붙인 마크는 마케팅에 해당하지 않는다. 다른 상점 말고 자기 가게에 와서 물건을 사라고 소비자를 설득하려는 의도가 없었기 때문이다. 바야흐로 상선들이 메소포타미아 밖으로 나가 항해를 하고, 다른 문명을 오가기 시작하고, 무역로가 교차하면서 아이덴티티의 가치도 불이 붙기 시작했다. 그렇지만 언어의 장벽을 넘지 못해 로마의 마

크가 인도 사람에게 아무런 의미도 갖지 못하는 등 마케팅이라 하기에는 아직 부족함이 많았다.

중세에 접어들자 왕과 봉건 영주들이 저마다의 신념과 영지를 지키기 위해 휘장과 깃발과 상징을 앞세우고 각축전을 벌였다. 그래서 발전한 것이 전령관 문장heraldry이다. 이 표시 수단에는 엄격히 준수해야 할 지침이 구체적으로 동반되었다. 누가 왕족이고 누구를 왕으로 대접해야 마땅한지(그래서 때로는 목숨과 재산도 아낌없이 바쳐야 하는지), 전쟁터에 나가면 누굴 죽이고 누굴 죽이지 말아야 하는지, 어디로 가야 하고 어디로 가면 안 되는지 등등이 모두 지침에 정해져 있었다. 그런 문장이 효용을 잃게 된 것은 말 위에서 쏠 수 있는 중세식 소총 컬버린이 발명되면서부터였다. 총 한 방이면 영주의 상징이 새겨진 방패가 산산조각 나버리는 상황이 도래하자 전쟁과 그에 관련된 여러 표시 수단이 하루아침에 새로운 형태로 탈바꿈했다. 그 후에도 상류층 사람들은 여전히 건물이나 선박, 보석, 생활용품 등에 가문의 문장을 붙여 사용했지만 예전에 전령관 문장이 의미하던 목숨이 왔다 갔다 할 정도의 중차대한 가치는 모두 퇴색해버렸다.

16세기를 지나면서 순수 귀족 혈통이 아닌 사람들이 상류 계층에 대거 유입되었다. 소위 신흥 부유층들이 문장이나 깃발에 명망과 권위의 의미가 포함되어 있음을 깨닫기 시작했고, 나폴레옹이나 마리 앙트와네트와 같은 사람들은 자기 이름의 이니셜을 모노그램으로 만들어 옷, 침구, 가구, 그릇 할 것 없이 사방에 새겨 넣었다. 문맹자가 천지인 세상이었지만 글을 읽지 못하는 사람들조차 그 모노그램이 무슨 뜻인지, 누구를 의미하는 것인지 알게 되었다. 모노그램을 갖고 있다는 것 자체가 출세한 사람이라는 뜻이었다.

15세기에 컬버린 소총이 도입되기 전까지는 전쟁터에서 한눈에 적군을 알아볼 수 있었다. 병사들이 문장과 충성의 맹세가 새겨진 방패를 앞세우고 있었기 때문이었다. 하지만 컬버린 소총의 등장으로 문장이 새겨진 방패가 전쟁터에서 무용지물로 전락했다.

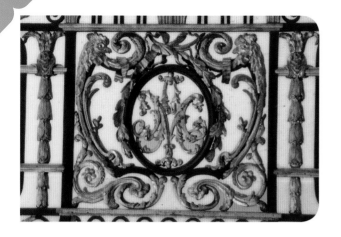

마리 앙트와네트는 베르사이유 궁전의 난간을 포함해 주변의 모든 것에 자신의 모노그램을 넣었다.

18세기에 이르자 카탈로그에서 각자의 이름에 든 이니셜 세 개를 선택해 모노그램을 만들 수 있을 정도가 되었다. 마크의 가치가 (퇴색하기는 했지만) 여전히 명맥을 유지하고 있다는 뜻이었다. 그래도 상업적 목적의 디자인이 아니라는 것은 종전과 다를 바 없었다.

왕과 영주들이 떠난 자리를 꿰찬 기업

상업적 아이덴티티가 구체적으로 형태를 갖추기 시작한 것은 사람들이 식품, 의류, 양초 등 생활 필수품을 전량 자급자족하지 않게 되면서부터이다. 19세기 초가 되자 기업의 업종 전문화 추세가 가속화되었다. 양초, 침

구, 비누 등 동일한 품목을 전문 생산하는 업체가 여럿 등장하자 차별화의 필요성이 대두되었다. 더군다나 기업들이 지리적 경계를 넘어 상품을 유통하기 시작하면서 여러 사람이 한눈에 알아볼 수 있는 아이덴티티가 더욱 절실하게 필요해졌다.

자연히 소비자들 사이에서 선호도가 형성되었다. 예를 들어, 빵을 구울 때 특정 브랜드의 이스트가 효과적이라는 사실을 알게 되면 다음 번에도 동일 브랜드의 제품을 구입하게 되는 식이었다. 그 때문에 기업들이 회사의 존재를 더 널리, 확실하게 부각시키려고 애쓰게 되었다.

미국에서 남북 전쟁이 발발했을 때 기업들 사이에서는 상표 보호 신청이 한창이었다. 상거래가 활발해지면서 아이덴티티와 그것이 의미하는 가치가 무척 높다는 것을 알게 되었던 것이다.

그래도 우리가 현재 알고 있는 형태의 로고는 아직 등장하지 않았다. 기업 아이덴티티에 듬직한 집사나 우산을 든 소녀 또는 까마귀와 여우가 머리를 맞대고 물을 마시는 장면이 사용되기 시작한 것은 사실이지만 그것은 사람들 사이에 특정 제품을 나타낸다는 사실이 널리 알려져 있는 심벌에 불과했다. 더 엄격하게 말하면 브랜드 스토리를 대신하는 대용물 정도였다. 미국 최초의 특허 등록 마크인 언더우드 매운맛 양념햄Underwood Deviled Ham의 팔을 높이 치켜든 악마도 본격적인 로고라기보다 스토리에 더 가까웠다.

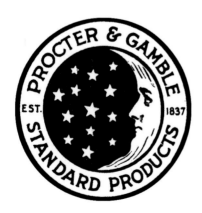

프록터 앤 갬블Procter & Gamble은 누구보다 먼저 로고를 채택한 선구적인 기업이다. 그들이 디자인에 사용한 별 모양 패턴은 항구 노동자들이 품질 좋은 제품이라는 뜻으로 산더미같이 쌓여 있는 프록터 앤 갬블의 양초에 그려 넣었다고 전해지는 별 표시에서 비롯된 것이다.

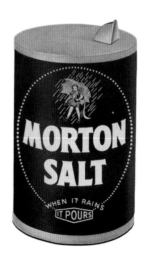

초창기에 개발된 로고들은 제품에 얽힌 이야기를 들려주는 형태가 대부분이었다. 모튼 Morton 소금의 우산 쓴 소녀처럼 로고라기보다 일화에 가까웠다. 모튼 소금은 습도가 높은 날씨에도 덩어리로 뭉치지 않는 과립 형태였지만 경쟁사 제품들은 쉽게 굳어버리는 박편 소금이었다. 그것이 모든 이야기의 발단이었다.

1870년대 초에 선보인 언더우드 매운맛 양념햄의 악마는 상표 등록을 통해 보호받은 최초의 마크였다.

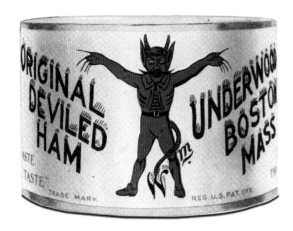

언더우드 매운맛 양념햄의 패키지와 로고는 장구한 세월에 걸쳐 여러 차례 변화를 겪었지만 아이덴티티의 핵심은 오리지널 디자인에 충실한 형태를 유지했다.

세계가 산업화되고 인쇄 기술이 발달하면서 대용량 판매가 아닌 별도의 패키지나 깡통, 상자에 소분해 포장하고 라벨을 붙여 판매하는 품목이 점점 늘어났다. 그 과정에서 제품이 포장에 가려 보이지 않게 되자 효과적인 브랜딩, 훌륭한 평판, 브랜드 스토리가 더욱 중요해졌다. 그사이에 '비가 와도 (굳지 않고) 폭우처럼 쏟아지는 소금'이라는 단순한 슬로건을 뒷받침하기 위해 1911년에 탄생한 우산 쓴 소녀의 이야기는 갈 곳을 잃고 말았다. 습도가 높아도 굳지 않는 소금이 더 이상 소비자들의 관심사도 아니었거니와 소녀를 탄생시킨 회사는 이제 긴 역사와 훌륭한 제품을 갖춘 대기업으로 성장해 있었다.

새로운 비즈니스, 새로운 스토리

1945년부터 1965년 사이에 드디어 디자인 의식과 제조 역량에 균형이 맞기 시작했다. 미술, 제품 디자인, 글쓰기가 진화를 거듭한 끝에 세상의 모든 것에 훌륭한 디자인을 적용하는 것이 가능할 뿐 아니라 바람직하다는 의식이 형성되기 시작한 것이다.

미국에서는 1946년에 랜험 상표법Lanham Trademark Act이 제정되었다. 광고가 19세기 말~20세기 초부터 어마어마한 발전을 이룩한 터였다. 랜험법 이전에는 상표법이 오로지 상품만 보호했지만 이제는 서비스도 법적으로 보호받을 수 있게 되었다. 그러면서 서비스에 대한 상표 등록도 급물살을 타기 시작했다.

새로운 잠재 고객이 물밀듯 몰려들면서 마침내 진정한 의미의 아이덴티티 디자인이 세상에 첫 선을 보였다. 그러기까지는 산업 디자이너들의 역할이 말할 수 없이 컸다. 제품이 아름다우면 제품에 붙이는 이름도 아름다워야 한다고 깨달은 기업들이 제품을 제작하면서 그동안 돈독한 유대를 맺어온 산업 디자이너들에게 제품과 서비스의 그래픽 아이덴티티를 개발해 달라고 의뢰하기에 이르렀다.

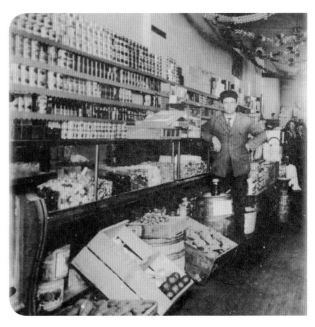

역사적으로 흥미로운 순간이 포착된 사진. 포장도 로고도 없이 대용량으로 판매되는 제품이 있는가 하면 브랜딩을 통해 차별화에 돌입한 품목도 간간이 눈에 띈다.

그즈음 바우하우스Bauhaus나 독일공작연맹Werkbund 디자인 운동에서 교육받은 이민자들이 미국으로 속속 유입되고 있었다. 뮌헨 출신의 산업 디자이너 월터 랜도Walter Landor가 드디어 참신한 감각의 패키지와 라벨 디자인을 전문으로 하는 회사를 설립했다. 처음에는 주로 음료와 식품 라벨을 제작했지만 나중에는 클라이언트 회사의 로고까지 리디자인했다. 랜도가 아이덴티티 작업을 한 기업으로는 델몬트Del Monte, 오리-아이다Ore-Ida, 리바이스Levi's와 항공사도 몇 군데 있었다. 레이먼드 로위Raymond Loewy는 프랑스에서 미국으로 건너가 산업 디자이너로 일찌감치 성공을 거둔 인물로, 그냥 두었더라면 평범하기 짝이 없었을 가전제품, 사무기기를 비롯해 자동차와 우주산업에까지 트레이드마크로 무장한 세련된 디자인을 적용한 장본인이었다. 영웅에 버금가는 명성을 누리던 로위는 나비스코Nabisco, 엑손Exxon, 쉘Shell, BP, 인터내셔널 하베스터International Harvester의 아이덴티티를 디자인하고 광고 디자인으로까지 영역을 확장했다.

산업 디자이너 J. 고든 리핀코트J. Gordon Lippincott와 건축가 월터 P. 마굴리스Walter P. Margulies는 리핀코트 앤 마굴리스Lippincott & Margulies를 설립하고 베티 크로커Betty Crocker, 제너럴 밀즈General Mills, 크라이슬러Chrysler, FTD와 같은 기업의 아이덴티티를 디자인하기 시작했다. (리핀코트는 기업 아이덴티티CI, corporate identity라는 용어를 처음 만들어낸 사람이다)

폴 랜드는 상업미술 분야에서 아이덴티티 분야로 진출한 몇 안 되는 디자이너 중 한 사람이다. 원래 서적, 포스터 등 주로 인쇄물 디자인을 했었는데 웨스팅하우스Westinghouse, IBM, UPS, ABC 방송사 로고를 디자인하면서 명성을 얻었다. 한 시대의 끝자락을 잡고 나타난 솔 배스 역시 영화 포스터와 타이틀을 제작하다 아이덴티티 분야로 전향해 벨 전화회사Bell Telephone, 록웰 인터내셔널Rockwell International, 콘티넨탈Continental, 유나이티드 항공사United Airlines 등 수많은 기업의 아이덴티티를 디자인했다.

이상의 디자이너들과 그 밖의 수많은 사람들은 어쩌다 보니 아이덴티티 디자인 분야에 발을 들여놓은 사람들이었다. 자신의 의지에 따라 이 분야에 진출한 사람은 사실상 아무도 없었다. 어쨌든 중요한 것은 그들이 새로운 디자인 분야를 개척했다는 사실이다.

1950년대 말 내지 1960년대 초까지 로고 디자인은 연계된 다른 분야로부터 파생되었다. 아이덴티티 디자인이 제대로 평가받기 시작한 것은 이때부터이다. 다른 분야에서 활동하던 디자이너들이 말년에 아이덴티티 디자인으로 방향을 전환하는 것이 아니라 아이덴티티를 업으로 삼고자 하는 디자이너들이 속속 이 분야에 뛰어들기 시작했다. 아이덴티티를 가장 중요하게 생각해야 한다고 기업들의 인식도 바뀌기 시작했다. 전도되었던 주객이 마침내 제자리를 찾은 것이다.

솔 배스가 디자인한 벨 전화회사 로고

리핀코트 앤 마굴리스가 디자인한 크라이슬러 로고

레이먼드 로위가 디자인한 쉘 로고

폴 랜드가 디자인한 웨스팅하우스 로고

앨빈 러스티그Alvin Lustig, 레이먼드 로위, 폴 랜드를 위시해 미래를 내다보는 눈을 가진 여러 선각자들은 제품과 서비스를 상표(트레이드마크)로 표시하는 것이 가치 있는 일이라는 것을 일찌감치 간파했다. 그런데 이 위대한 거장들조차 제대로 알아보지 못한 등잔 밑의 가치가 있었다.

헤르베르트 바이어Herbert Bayer는 서양인에 대해 이렇게 말했다. "오늘날 서양인들은 구어 또는 문어로 무엇이든 의사를 표현할 수 있다. 그런데 수백 년이 흐르는 동안 쾌도난마의 위력이 녹슬지 않은 언어가 또 하나 있다. 바로 그림 언어, 시각 언어이다. 이것이야말로 현대인들이 끊임없이 주고받는 어마어마한 양의 메시지에 압도당하지 않도록 우리를 구원해줄 방책이다. 현대인은 끝이 보이지 않을 만큼 다양한 느낌과 생각에 노출되어 있으며 거기에서 절대 벗어날 수 없다. 커뮤니케이션의 시각적 측면을 고민하는 디자이너의 입장에서 볼 때 현대인은 문자에 중독되어 있다."

(1952년 폴 테오발드Paul Theobald 출판사에서 펴낸 《상표 디자인에 관한 디자이너 7인의 관점Seven Designers Look at Trademark Design》에 실린 헤르베르트 바이어의 에세이 '상표에 관하여On Trademarks' 중에서)

패키지 디자인이 등장하기 전부터 소비자들의 마음 속에는 이미 제품 선호도가 형성되어 있었다. 제빵사가 빵에 새겨놓은 특별한 마크처럼 단순한 표시만으로도 제품이 어떤 유형인지 금방 눈치챌 수 있을 정도였다.

앞으로 이야기를 이어나가는 것은 여러분에게 달린 일이다. 나는 로고라운지닷컴LogoLounge.com을 운영하면서 회원들이 제출한 로고를 수도 없이 보고 정리하고 평가해왔다. 그래도 등골이 서늘해지는 경험은 지금도 여전히 계속된다. 흠잡을 데 없이 간결하고, 상상조차 하지 못했던 새로운 관점으로 사람을 놀라게 만드는 로고를 볼 때마다 그런 느낌이 들기는 예나 지금이나 매한가지이다. 지금 이 순간, 싹이 분명하게 보일 수도 있고 아닐 수도 있겠지만 어쨌든 이 책을 읽는 독자 중에 차세대 아이덴티티의 귀재가 있을 것이라고 나는 확신한다.

미래 전망

확실하게 장담할 수 있는 것 하나는 변화이다. 무슨 내용이든 간에 이야기를 들려주려면 먼 장래를 염두에 두게 된다. 앞을 내다보며 모든 것을 연속선상에 놓고 생각하기보다 조금만 더 가면 끝이라고 생각하고 싶어 하는 것이 사람의 본성인 것 같지만 이야기에는 끝이 없는 법이다.

오늘날 기술과 사회가 변하는 것을 바라보면서 우리가 업으로 삼는 디자인이 앞으로 겪게 될 커다란 변화에 대해 상념에 잠기게 된다. 납품 방법, 소재, 미적 감각과 취향은 한시도 쉬지 않고 변화를 거듭한다. 그렇지만 앞으로 어떤 이야기가 이어지건 자신이 치댄 반죽에 손가락 자국을 찍으면서 '나 여기 있소'라고 말하는 빵 장수는 결코 사라지지 않을 것이다.

아이덴티티의 가치

아이덴티티는
클라이언트의 얼굴이다.

세상에 아이덴티티 같은 것이 아예 없다고 한번 생각해보자. 사물의 정체를 표시해주는 것이 없다고 가정하는 것이다. 잠시나마 그런 가능성을 생각해보면 아이덴티티의 가치를 이해할 수 있다. 아이덴티티가 없으면 이해를 견인해주는 단서는 아무것도 없는 것이다.

어떤 회사가 있는데 로고도 없고, 인쇄된 이름도 없고, 웹사이트도 없고, 차량에 도장된 색이나 그래픽 등 시각적 아이덴티티가 전무하다면 그건 아무것도 그려지지 않은 하얀 가면을 쓴 사람이나 다를 바 없다. 그런 사람을 만나면 나이나 성별도 알 수 없고 얼굴 표정도 볼 수 없다. 그런 사람과는 의사소통이 불가능하다. 적어도 효과적인 의사소통은 할 수가 없다.

누군가와 얼굴을 맞대고 이야기를 나눌 때 눈에 보이는 것을 바탕으로 상대방이 주는 정보를 해석하기 마련이다. 조직도 마찬가지이다. 어떤 조직과 관계를 형성할 때 해당 조직의 아이덴티티로부터 단서를 얻는다. 그런 단서가 없으면 거래가 어렵거나 아예 불가능하다. 마주할 '얼굴'이 필요하다는 말이다.

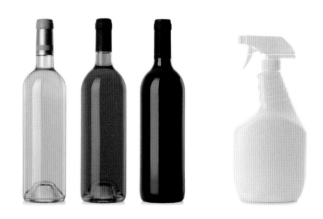

위의 사진을 보면 사진의 품목이 무엇인지는 구분이 되지만 구체적인 정보가 결여되어 있어 브랜드에 대해 친밀감을 자아내기에는 역부족이다.

고대 키클라데스 문명의 유물인 이 조각품은 얼굴을 알아볼 수 있는 정보가 하나도 없다. 그나마 정보를 총동원해 얼굴이라는 사실만 겨우 짐작할 수 있을 뿐 감정이나 특징, 차별성 등 세부 내용은 전무한 상태이다.

매일매일 우리 앞에 폭탄처럼 쏟아지는 메시지는 과연 얼마나 될까? 밖에 나가면 어딜 가나 아이덴티티가 즐비하게 널려 있어 조직의 얼굴이 존재를 인정받기도 어려울 지경이다. 온갖 잡음을 헤치고 나와 브랜드 가치를 높이려면 뭔가 '특출'해야 한다. 끊임없이 관심을 끌어야 하고 목적과 의미가 있어야 한다. 믿을 수 없을 정도로 공격적인 자세로 소비자에게 착 달라붙어 반응(이상적으로는 긍정적 반응)을 유도해야 한다.

인터넷에서 로고를 공동 구매하는 사람들이 마크의 의미와 역할에 대해 완전히 착각하고 있는 부분이 바로 이 지점이다. 그런 식으로 로고를 소유하게 된 회사 소유주는 자기가 원하는 곳에 마음대로 갖다 붙일 로고는 손에 넣었을지 모르지만 회사의 가치에 대한 사람들의 인식에는 발전이 전혀 없을 것이다. 그러느니 차라리 '내 회사'라고 새겨진 고무 스탬프를 만들어서 사방에 찍고 다니는 편이 훨씬 나을 것이다.

왜냐하면 로고는 아이덴티티가 아니기 때문이다. 로고 하나 생겼다고 만족하는 것은 여러분이 오늘 입은 옷 하나로 여러분의 이력, 목표, 성격, 재능 등을 전부 판단할 수 있다고 생각하는 것과 전혀 다를 바 없는 일이다. 로고가 가장 두드러지게 눈에 띄는 것은 사실이지만 그것은 아이덴티티

의 일부에 지나지 않는다.

아이덴티티는 그것을 만든 디자이너와 관리하는 조직을 거쳐야 충분히 가치를 발휘할 수 있다. 대신에 디자이너가 아이덴티티 개발과 관리 사이에서 소비자와 기업을 연결하는 통로를 구축해야 한다. 소비자와 기업을 이어주는 결합 조직을 짜는 것이 디자이너가 할 일이다. 디자이너는 조직의 입장을 경청하고 정보를 해독하고 의미를 판단해 소비자가 그것을 이해할 수 있도록 방법을 강구한다.

디자이너는 로고를 만든다. 로고는 브랜드의 핵심적 시각 요소이다. 여기까지가 디자이너라는 직업의 우뇌적 측면이다. 그런데 비즈니스 전략도 중차대한 요소이다. 디자이너는 꼼꼼한 리서치와 숙고를 통해 소비자의 마음을 움직이는 것이 무엇인지 알아낸다. 디자이너들은 기업의 목표 대상이 무엇에 반응할지 남보다 예리하게 간파해내고 간단명료하면서 심오한 메시지를 통해 재구매나 재방문의 의욕을 고취해 보다 많은 상호작용을 가능하게 한다. 그리고 그들은 특별하고 소통 능력이 뛰어난 차별화된 기업의 얼굴을 만들어낼 수 있다.

아이덴티티는 단순히 얼굴에 그치는 것이 아니라 덩치가 훨씬 큰 유기체라는 사실은 두말할 필요도 없을 것이다. 디자이너는 창작 능력과 비즈니스 감각을 겸비하고 해당 기업의 모든 것과 잘 맞아떨어지는 (아울러 더 나은 방향으로의 발전을 고무할 수 있는) 디자인을 만들어내야 한다. 기업의 모든 것이란 해당 기업의 직원들이 고객을 대하는 법, 기업의 사이니지Signage 시스템, 명함용지, 박람회장 부스의 외관, 웹사이트의 메뉴 구조 등 모든 것을 아우르는 개념이다.

아울러 아이덴티티는 세월의 흐름에 따른 디자인의 발전에 부응할 수 있도록 유연해야 한다. 이렇게 생각하면 된다. 여러분의 친구가 수염을 기르던 기르지 않던 여러분의 친구라는 사실에는 변함이 없다. 친구의 핵심적 특징은 수염이 있건 없건 같기 때문이다. 반면에 친구의 성격이나 신념이 크게 바뀐다면 우정을 계속 나눌 것인지 고민하게 될 것이다.

기업을 비롯해 기타 여러 조직도 마찬가지이다. 근본적인 성격과 원칙이 변하지 않는 한, 소비자들은 해당 기업의 웹사이트 업데이트 내용, 공식서한에 사용하는 종이, 광고, 조직의 외관을 구성하는 여러 가지 요소들을 있는 그대로 수용할 수 있다. 변화가 있더라도 브랜드의 핵심 가치에 배치되지 않는 변화라면 상관이 없다. 본연의 정체성이 달라지지 않는 한, 접점에 있는 소비자는 불안을 느끼지 않는다.

그런 의미에서 아이덴티티는 클라이언트의 얼굴이다.

차별화

어떤 조직이나 특별해지고 싶어 한다. 그렇다고 해서 소비자가 가까이 하기 어려울 정도로 거리감이 느껴져서는 안 된다. 디자이너는 클라이언트에 대한 이해에 지장을 주지 않으면서 독특하게 차별화할 수 있는 적정 지점을 찾아야 한다.

이렇게 생각하면 된다. 우리 인간은 각 사람들의 차이점을 구분해내는 능력을 갖고 있다. 같은 종류의 물고기 열두 마리를 보여주면 각 물고기의 차이점이 무엇인지 과연 말할 수 있을지 모르겠지만, 사람의 얼굴에 대해서는 아무 문제가 없다. 얼굴을 알아보는 것 외에 얼굴에 나타난 감정과 표정을 구별할 수도 있고 사람이 수천 명이라도 얼굴만 보고 이름을 알아맞출 수 있다. 더욱더 기가 막힌 능력 중 하나는 멀리 떨어진 곳에서 동작이나 몸매만으로도 사람을 알아본다는 것이다.

우리 디자이너들은 기업의 시각적 얼굴을 창조한다. 우리에게는 클라이언

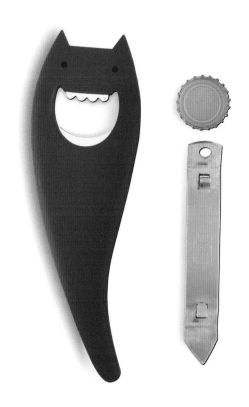

여기에 있는 두 개의 병따개는 기능상 문제가 전혀 없는 제품들이다. 그런데도 하나는 거저나 다름없는 가격에 팔리고 다른 하나는 훨씬 비싼 가격에 팔린다. 어쨌건 둘 다 해당 시장이 있다.

트를 특별하게 만들어주는 차별적 속성과 시각적 뉘앙스가 무엇인지 알아내는 능력이 있다. 더 나아가 그런 정보를 시각적 형태로 바꾸는 훈련을 받은 사람들이기 때문에 정보를 전달하는 동시에 소비자들이 각각의 기업을 구분할 수 있게 만들어준다.

레스토랑, 사회사업 기관, 자동차 정비소 등 클라이언트의 성격이나 업종이 무엇이건 간에 보편적 관점에서 그것이 어떤 범주에 속하는 조직이나 기업인지 알려주는 최소한의 요소가 아이덴티티 안에 들어 있어야 한다. 그런가 하면 걸음걸이, 웃는 모습, 옷차림처럼 동일한 범주 안에서 독특하게 눈에 띄는 요소, 한눈에 알아볼 수 있게 해주는 특징까지 갖춰야 한다.

조직의 정체성을 규정해주는 특징들을 끄집어내고 그것들을 모아 하나의 형태로 형상화함으로써 해당 조직의 본질과 동종업계 안에서 특별히 돋보이는 고유한 특징을 세상에 널리 알리는 것, 이것이 바로 디자이너들이 펼치는 마술이다.

과학자들에 따르면 사람은 수천 명의 얼굴에 해당하는 이름들은 다 기억하지 못하지만 얼굴들은 기억할 수 있다고 한다.

마일즈 뉴린Miles Newlyn이 아이덴티티를 창조하는 과정에서 디자이너가 하는 역할에 대해 멋진 이야기를 들려준 적이 있다.

뉴린의 말에 따르면 어떤 기업이나 잠재력을 가지고 있다. 잠재력이란 아무리 깊이 파고들어도 끝이 보이지 않을 정도로 놀랍고 흥미진진한 가치이다. 기업의 입장에서 보면 잠재력은 곧 성장의 시작이다. 로고를 만들 때 기업의 현재 모습에 대해서는 크게 구애받을 필요가 없지만 기업의 미래상에 관한 한, 선견지명이 있어야 한다는 것이 뉴린의 생각이다.

세이셸의 통신사 B를 위해 마일즈 뉴린이 디자인한 로고는 현재 기업이 갖고 있는 한계를 뛰어넘는 미학을 보여준다. 이 마크는 원래 세이셸 섬이 원산지인 큰열매야자를 기본형으로 한 것이지만 다시 보면 B라는 글자처럼 보이기도 한다.

다른 사람에 비해 그릇을 가득 채우는 사람이 있다.

열망과 영감

뭔가 특별한 점이 많은 소녀를 만났다고 치자. 그럼 아이의 잠재력이 무척 크다고 말할 수 있을 것이다. 아이의 부모도 자식에게 거는 기대가 크겠지만 현재로서는 잠재력과 포부를 구현할 구체적인 길을 찾지 못한 상태이다. 아이가 커서 무엇이 될 것인지는 아무도 알 수 없는 미스터리에 해당한다.

새 로고도 마찬가지이다. 로고 디자인에 아무리 노력을 기울여도 로고가 훗날 무엇이 될 것인지 아무도 알 수 없다. 그렇기 때문에 디자이너가 클라이언트에게 공개하는 순간, 그 디자인은 거대한 잠재력을 갖고 있다고 말할 수 있다.

옛날에 어머니가 입버릇처럼 하시던 말씀이 있다. IQ는 사람이 얼마나 똑똑한지 측정하는 수단이 아니라 그릇이 얼마나 큰지 판단해보는 방법에 불과하다는 이야기였다. 자신의 그릇이 작아도 흘러넘칠 정도로 가득 채우는 사람도 있는데 가진 그릇의 반도 채우지 못한다면 그것은 잠재력을 효율적으로 사용하지 못하는 것이다.

여러분의 디자인도 그릇을 양껏 채운 잠재력 가득한 디자인이 되어야 한다. 그래야 장기적으로 풍부한 가치를 발휘할 수 있다.

CHAPTER 3 : 키워드는 리서치

지금 어디에 와 있는지 아는 것도 중요하지만 거기에 도달하기까지 어떤 일이 있었는지가 더 중요하다.

아이덴티티를 개발한다는 것은 프로젝트의 규모에 따라 매우 간단할 수도 있고 매우 복잡해질 수도 있다. 각 경우마다 매개 변수가 전혀 다르다. 하지만 어떤 프로젝트를 진행하건 새로운 기업에 대해 밑바닥부터 꼭대기까지 속속들이 알게 된다는 공통점이 있다. 이보다 흥미로운 일이 또 어디에 있을까?

아이덴티티 디자인은 세상에 대해 알고 싶은 것이 많은 사람, 존재 사실조차 몰랐던 것을 발견하면서 희열을 느낄 줄 아는 사람에게 안성맞춤이다. 하지만 리서치 없이 진정한 발견이란 있을 수 없다. 여기서 리서치는 학위 논문을 쓸 때 주로 하는 엄숙하고 끈질긴 연구가 아니라 몰랐던 것을 알아가는 과정을 뜻한다. 고고학자, 비행기 조종사, 심리학자, 꿈 해석가, 비밀의 수호자, 금 캐는 광부, 탐험가, 심지어 마술사나 반신반인까지 무엇으로든 변신할 수 있는 기회를 주는 것이다. 리서치를 하면 프로젝트의 품질이 향상될 뿐 아니라 여러분 자신도 디자이너로서 또는 인간

적으로 성숙할 수 있다. 물론 리서치를 시작하기에 가장 좋은 대상은 클라이언트이다.

인터뷰의 힘

옛날에 나의 아버지는 대학이란 지식을 얻는 곳이 아니라 지식 얻는 법을 배우는 곳이라고 말씀하셨다. 클라이언트를 대상으로 인터뷰를 하는 것이야말로 '학습법을 배우는' 전형적인 상황에 해당한다. 그러려면 사소한 내용에 너무 얽매이지 말고 핵심적 내용을 흡수하는 데 빨리 익숙해져야 한다.

리서치를 할 때 디자이너는 정보를 담는 그릇이 되어 클라이언트에 대해 의미 있는 정보를 최대한 많이 주워 담아야 한다. 막상 클라이언트를 만났더니 개인적인 신념을 마구 쏟아낼 수도 있다. 기업의 소유주, 경영진, 직원들을 만나 인터뷰를 하다 보면 밑 빠진 항아리를 가득 채우고도 남을 만큼 엄청난 양의 정보가 나올 것이다. 그럴 때는 단순한 그릇의 역할을 넘어 그릇에 담긴 정보 중 취할 것은 취하고 버릴 것은 버리는 판단자의 역할까지 겸해야 한다.

은근히 까다로운 일이 될 수 있다. 인터뷰는 인터뷰어뿐 아니라 그에 응하는 클라이언트에게도 발견의 과정이 된다. 자기 자신과 조직에 대해 까맣게 몰랐던 사실을 인터뷰를 통해 깨달을 수 있다. 혹 그 정도까지는 아니더라도 최소한 자기성찰의 기회는 될 것이다. 따라서 클라이언트가 원하는 것이 유동적일 수 있다. 적어도 프로젝트를 시작하는 단계에서는 그렇다고 봐야 한다.

어쨌거나 인터뷰에서 가장 먼저 할 일은 새 아이덴티티를 논의하게 된 진짜 이유를 가려내는 것이다. 설립된 지 얼마 안 된 신규 법인이라면 대답이 자명하겠지만 정체성을 새로 확립하려는 회사라면 이야기가 좀 다를 것이다.

왜?

클라이언트가 새 아이덴티티를 만들어달라고 요청하는 이유는 대개 다음 중 하나이다.

- 소유주가 바뀌었을 때

- 경영진이 바뀌었을 때

- 신제품이 출시되었을 때

- 마인드에 변화가 생겼을 때

맥락은 같지만 구체적인 내용이 약간 다를 수도 있고 여러 이유가 겹치는 경우도 있을 수 있지만 어쨌든 이 네 가지가 가장 기본적인 이유에 해당한다. (참고로 어떤 분야에서 아이덴티티 프로젝트를 수주하려고 이리 뛰고 저리 뛰고 있는데 위에 열거된 내용에 해당하는 움직임이 포착되면 머잖아 좋은 소식을 기대할 수 있다)

소유주가 바뀌었을 때 /// 비슷한 것 같으면서도 천차만별로 다른 시나리오가 있을 수 있다. 가장 기본적인 경우는 새로 취임한 기업주가 자신의 마크를 새기고 싶어 하는 경우이다. 하지만 상당한 자금을 들여 기업을 인수한 만큼 기존 브랜드가 나름의 가치를 지니고 있다는 사실도 알고 있을 것이다. 따라서 완전히 새로운 방법을 모색하라고 할 수도 있고 기존의 것과 새것을 조합해 디자인을 해보라는 요청이 들어올 수 있다.

새 기업주가 이미 다른 회사도 소유하고 있다면 브랜드 통합이나 합병에 대한 이야기가 진행될 가능성도 있다. 클라이언트와 논의하는 모든 내용은 그가 소유한 다른 기업에도 해당하는 이야기가 될 것이다.

아니면 원래의 소유주가 일선에서 물러났지만 사무실마다 여전히 그의 사진이 걸려 있을 정도로 역사와 전통이 깊은 기업의 새 주인과 일하게 될 수도 있다. 새 주인은 새로운 의미를 부여하고 싶어 하는데 예전 주인은 전통을 더 중시할 것이다. 어느 장단에 맞춰 춤을 춰야 할지 꽤 까다로울 수 있다.

경영진이 바뀌었을 때 /// 경영진이 교체되면 사람만 바뀌는 것이 아니라 업무 처리 방식까지 달라질 수 있다. 현상유지 전략은 통하지 않는다. 이 경우에 새 경영진은 눈에 확실히 띄는 변화를 도모해 대중에게 이 사실을 알리고 참신한 인상을 불어 넣으려고 할 것이다. 한물간 시장에 활력을 불어넣는 데 매우 좋은 방법이다.

신제품이 출시되었을 때 /// 단순한 신제품 출시가 아니라 그 회사에서 생산하는 제품 전체에 어떤 변화가 생기는 것이 특징인 상황이다. 예를 들어, DVD를 판매하는 회사가 온라인 다운로드 서비스가 등장하는 바람에 하루 아침에 벼랑 끝에 몰리게 되었다고 가정해보자. 이렇게 엄청난 변화는 브랜드 아이덴티티를 바꿔야 한다는 신호가 될 수 있다.

마인드에 변화가 생겼을 때 /// 고객과의 커뮤니케이션을 개선하기 위해 디지털 기술을 도입해야겠다고 자각한 기업이 여기에 해당한다. 종전에는 광고를 할 수 없었지만 이제는 광고를 할 수 있게 된 의사와 변호사도 좋은 예이다. 이런 것이 마인드의 변화에 해당한다. 다시 말해서 기업 정신이나 신조를 뒤엎는 근본적인 변화가 발생한 것이다. 이런 경우도 새로운 신념 체계를 나타내기 위해 아이덴티티를 바꿔야 한다는 신호로 작용할 수 있다.

클라이언트를 통한 발견

디자이너가 밟아야 할 첫 번째 단계는 프로젝트 브리프를 작성할 수 있도록 클라이언트와 대화를 시작하는 것이다. 클라이언트가 명확하게 정의된 프로젝트 목표를 갖고 디자인 사무실로 찾아오는 일은 거의 없다. 설사 그런 클라이언트가 있다 해도 클라이언트가 정해준 목표를 액면 그대로 받아들여 사용하는 일은 아마 없을 것이다. 하지만 프로젝트를 의뢰하기까지 클라이언트는 사내에서 수많은 대화와 토론을 거쳤을 것이 분명하다. 그런 만큼 그들의 생각을 무시해 버려서도 안 된다. 대신에 적절한 질문을 던져 그들의 생각을 확장시켜야 한다.

새로운 로고 디자인을 추진하는 원동력이 어디에서 나오는지는 참 알다가도 모를 일이다. 어쨌든 아주 작지만 결정적인 계기로 인해 프로젝트가 가동되기 시작하는 것 같다.

우리 회사의 클라이언트 중에 식이요법, 카르마, 마음의 평화 등 대안 요법을 통해 건강을 회복시켜 주는 치료 센터가 있었다. 그들은 지오데식 돔 여덟 개와 피라미드까지 갖춘 매우 독특한 사업장을 갖고 있었다.

클라이언트와 많은 시간을 함께 보내는 과정에서 이사진과 그룹 전체를 잘 알게 되었다. 하루는 회의를 하는데 누군가가 이사 중 한 사람이 착용한 진주 펜던트에 대해 말을 꺼냈다. 펜던트를 한 여성 이사는 그것이 세상을 떠난 창립자가 준 선물이라고 설명했다. 창립자가 이사진 모두에게 한 선물이었다.

진주 펜던트에는 나름 재미난 사연이 있었다. 창업자는 전통 의학자들이 자신의 치료 센터를 눈엣가시로 여긴다고 생각했고, 자신들을 당장은 볼품이 없지만 굴의 몸속에서 아름다운 진주로 변신하는 모래알이라고 여겼다. 그래서 남들의 눈엣가시가 된 것을 자랑스럽게 생각하라는 뜻에서 펜던트를 선물한 것이었다.

모든 것이 절묘하게 맞아떨어졌다. 치료 센터 안에 있는 커다란 돔은 일곱 개의 작은 돔에 둘러싸여 있었다. 사람들은 그것을 '건강의 명점(明点)' 혹은 간단하게 줄여 '센터'라고 불렀다. 우리는 치유의 본질적 의미와 환자들의 새 출발에 대해 곰곰이 생각한 끝에 결국 조개껍질 속에 든 진주를 로고로 정했다. 진주는 센터 돔을 상징했으며 진주가 발하는 빛은 여덟 개의 피라미드를 형성했다. 최종 디자인에 그 모든 내용과 그 밖에 여러 가지 것이 포함되어 있다.

우리 회사에는 클라이언트를 인터뷰할 때 사용하는 질문지가 있지만 그런 사연이 있으리라곤 상상치도 못했다. 온갖 방법을 동원해 길을 모색하다 보면 우연 같은 필연을 만나게 된다.

누구에게 물어볼 것인가? /// 프로젝트의 초기에는 꼭 필요한 사람과 마주 앉아 이야기를 나누면서 직접 정보를 얻는 것이 중요하다.

열 사람 제치고 꼭 만나야 하는 가장 중요한 사람은 물론 최종 결정권자이다. 그런데 그 사람은 최종 승인 (또는 최악의 경우 최종 거부) 단계에 도달할 때까지 개입을 꺼리는 경우가 많다. 중소기업일수록 의사 결정자를 회의석상에 앉히기가 쉽다. 어쨌든 조직의 규모와 상관없이 의사 결정자가 회의에 나와야만 본격적으로 일을 시작하기 전에 올바른 정보를 수집할 수 있다.

정말 조심하고 경계해야 할 것은 예를 들어, 대외 커뮤니케이션 담당자가 필요한 정보를 자기 혼자 다 줄 수 있다고 장담하는 경우이다. 그런데 나중에 알고 보면 '예스'를 외칠 권한이 없는 사람으로 밝혀진다. 그런 사람은 '노'라고는 할 수 있을지언정 '예스'라는 말은 결코 하지 못할 수도 있다. 서면 답변밖에 얻지 못하는 한이 있어도 최후 심판자와의 접촉은 반드시 성사되어야 한다.

제품 중심의 기업과 일할 때 또 중요한 사람이 제품 매니저이다. 서비스 업종이라면 영업 매니저나 현장에서 발로 뛰는 영업 사원이 꼭 필요하다. 직접 고객을 상대하는 사람들을 배제해서는 안 된다. 관리자들은 일화적 정보밖에 갖고 있지 않다. 클라이언트의 회사에서 정말 생생한 정보를 보유한 사람은 고객과의 접점에 있는 사람들이다.

그 밖에도 다양한 직위와 직급의 경영진이 참여할수록 바람직하다. 반대 의견이나 이의를 제기해 일을 답보하게 만들 수 있는 사람이라면 누구나 회의석상에 나와야 한다. 나중에 그 사람들의 동의를 얻을 수 있도록 치밀하게 작전을 세워 지금 단계에서 정보를 제공하는 것이 중요하다는 사실을 설득시켜야 한다.

발견 단계에서는 더 솔직한 관점과 정보를 얻기 위해 다양한 사람들과 만나는 일이 자주 생길 것이다. 도매나 소매업종에 종사하는 영업 인력을 만날 수도 있고 클라이언트가 병원이라면 의사, 간호사와 이야기를 나눌 수도 있다. 얼마나 심층적인 리서치를 원하느냐에 따라 클라이언트의 고객을 만나게 될 가능성도 있다.

이 과정이 끝나면 클라이언트, 고객, 영업 인력 할 것 없이 모든 사람에게 주인의식을 고취시킬 수 있다. 정보 수집 과정에 참여한 사람들이 다들 자기가 한 일이라고 생각하게 될 것이기 때문이다.

무엇을 물어볼 것인가? /// 내 경우에는 클라이언트에게 가장 먼저 물어보는 것 중 하나가 이런 것이다. "우리가 왜 새 아이덴티티에 대해 논의를 하게 되었을까요?" 이런 질문은 클라이언트 기업의 입장을 대표하는 사람이 여러 명 있을 때 하는 것이 가장 좋다. 그럼 각자 다른 답변, 저마다 정보로써 가치가 있는 유익한 답변을 할 것이다. 사람 수가 많을수록 코끼리의 여러 부분을 더듬을 수 있다. 영업 사원은 판매를 생각하고 있고, 인사부장은 원하는 프로필을 가진 직원의 스카우트를 원하고 있으며, 재무담당최고책임자CFO는 머릿속에서 계속 숫자 계산을 하고 있기 때문이다.

프로젝트 초창기에 이런 식으로 대화를 진행하다 보면 서서히 사람들의 말문이 열리기 시작한다. 그렇지만 말문을 터야 할 사람이 아직 많이 남아 있다. 멀뚱멀뚱 쳐다보는 사람도 있을 것이고 "기존 아이덴티티가 너무 오래 묵은 것이라서"라고 답하는 사람도 만날 것이다. 그런 대답이 나오면 그것을 기회로 삼아 코카콜라의 로고도 엄청나게 오래 되었지만 (자주 업데이트를 한 덕에) 지금 봐도 구닥다리처럼 보이지 않는다고 반박하면서 대화를 확장해 나갈 수 있다. 실제로 그렇게 말하면 그들이 어떤 반응을 보이겠는가? 현재 브랜드를 총괄하는 책임자인 브랜드 스튜어드brand steward가 누구인지, 기존의 아이덴티티를 그토록 오래 사용한 이유가 무엇인지 판단해야 한다. 어쨌든 이 모든 것이 당신에게나 클라이언트 관계자들에게나 똑같이 발견의 과정임을 기억하도록 한다.

그럼 얼마나 꼬치꼬치 캐물어야 할까? 딱히 정해진 바는 없다. 지분 관계나 재정 상태에 대해 물어보면 대답을 꺼릴 수 있다. 특정 종류의 정보를 왜 알려고 하는지 이해하지 못하는 사람들도 있을 수 있다. 그래도 강행해야 한다. 예를 들어, 클라이언트와 경쟁사에 대해 이야기한다고 치자. 클라이언트의 제품은 알록달록한 데 비해 경쟁사의 제품은 단색이다. 이유가 무엇일까? 클라이언트가 몇 년 전까지만 해도 그들의 업종에서는 상징적으로 단색을 사용했다고 설명한다. 그 말을 들으니 클라이언트가 고정관념에 연연하는 사람은 아니라는 생각이 든다. 하지만 그것은 추론에 불과할 뿐, 더 두고 봐야 할 일이다.

상대방이 머뭇거리면서 대화에 제대로 응하지 못하면 디자인과 리서치 과정에 대해 이해가 부족하다는 뜻이 될 수 있다. 정말 그렇게 느껴지면 과거에 진행했던 프로젝트 중에서 효과적인 리서치 덕분에 대대적으로 성공을 거둔 사례를 거론하는 방법을 쓰면 좋다. 프로젝트 브리프가 무엇이고 그들이 주는 정보가 시행착오 없이 아이덴티티 디자인을 하는 데 얼마나 중요한 역할을 하는지 설명한다. 그럼 과정이 진행될수록 질문을 편하게 받아들일 수 있을 것이다.

인터뷰 시 효과적인 질문 방법

다음은 클라이언트로부터 양질의 정보를 보다 많이 수집할 수 있는 몇 가지 비결이다.

- '예'나 '아니오'로 답할 수 있는 질문만 하지 않는다. 치밀한 준비를 통해 답변을 하는 클라이언트가 자세한 설명을 덧붙이도록 유도한다.

- 사전에 질문 목록을 준비하되 그것에 너무 연연해 하지 않는다. 후속 질문을 던질 준비를 한다.

- 대화 내용을 녹화(녹음)한다. 그럼 메모를 하거나 자판을 두드리는 데 주의를 빼앗기지 않고 이야기에만 집중할 수 있다. 또 한 가지, 사람들이 말하는 내용보다 이야기하는 방법에서 훨씬 많은 정보를 얻을 수 있다는 점을 명심한다.

그냥 지나치기 쉬운 질문 중 하나가 바로 "무엇을 좋아하십니까?"이다. 잘 모르겠다는 말은 거짓말이다. 누구나 의견이 있기 마련이다. 당신이 제시한 포트폴리오에 있는 작품에 대해 의견을 말해보라고 하거나 지금까지 본 로고 중에서 특별히 감탄하고 훌륭하다고 생각한 것이 무엇이었는지 물어본다. 경쟁사 아이덴티티의 뛰어난 디자인에 자극을 받아 디자인을 바꾸기로 한 회사가 대부분일 것이다. 몇 가지 디자인을 예시하면서 색이든 형태든 무엇을 좋아하는지 정확히 알아내야 한다. (클라이언트가 시각 디자인에 익숙하지 않다면 약간 난해한 대화가 될 수도 있으므로 함께 일하는 직원들에게 인터뷰를 할 때 답변을 이끌어낼 수 있도록 옆에서 도와달라고 부탁한다)

예전에 제작된 로고에 대해 의견을 나누다 보면 호불호를 쉽게 판단할 수 있다. 거기서 좀 더 발전하면 경쟁사가 현재 사용하고 있는 아이덴티티 프로그램에 대한 논의로 이어질 수 있다. 경쟁사의 패키지에 대해 클라이언트는 어떤 생각을 할까? 광고에 대해서는? 이유는 무엇일까? 이 기회를 잘 활용하면 공간, 사진, 색상 등에 대해 클라이언트가 어떻게 느끼는지 감을 잡을 수 있다.

대기업 디자인 회사들 중에 좀 더 객관적인 방법으로 리서치를 하는 곳이 있다. 그들은 클라이언트에게 질감, 색상, 스타일 모음집 같은 것을 보여주면서 클라이언트가 좋아하는 것과 싫어하는 것을 정교하게 가려낸다. 잡지 같은 것을 이용해 페이지에 표시를 해달라고 해서 클라이언트의 취향을 다각적으로 판단하기도 한다.

이렇듯 부분적으로나마 과학적 방법론이 적용된 리서치 방법은 저작권이 따로 있어 해당 저작권자만 사용할 수 있는 경우가 대부분이다. 그들의 주된 목적은 객관성과 주관성의 간격을 좁히는 것이다. 사실 객관성과 주관성의 간극을 메우는 것은 디자이너 모두의 관심사이다. 일정 시점이 되면 그들(과 당신)은 주관적, 정성적 정보(클라이언트의 느낌, 개인적 취향, 의견)를 객관적, 정량적 결과(투자수익률을 올려주는 아이덴티티 시스템)로 변환하게 된다. 어쨌든 클라이언트로부터 폭넓은 정보를 효율적으로 수집할 수 있는 시스템과 방법론은 무엇이든지 유용하다고 할 수 있다.

이때 예전에 진행했던 프로젝트를 한두 개 거론하면서 정보를 효과적으로 수집한 덕분에 브랜드 인지도가 몇 퍼센트 향상되었다는 식으로 클라이언트에게 숫자로 환산된 내용을 제시하면 큰 도움이 된다.

다음은 그 밖에 클라이언트에게 질문해야 할 내용이다.

- 클라이언트에게 성공적인 아이덴티티 솔루션이란 무엇인가?

- 클라이언트의 목표는 무엇인가? 과거와 거의 비슷하면서 최신 감각으로 업데이트된 디자인을 만드는 것인가? 아니면 전혀 다르게 보이는 디자인을 원하는가? 디지털 감각을 강조하고 싶은가? 가능한 방법을 모두 생각해낸 다음, 각각에 대해 클라이언트가 심사숙고해서 분석하고 의견을 내도록 지원한다.

- 프로젝트 완료의 기준은 무엇인가? (무한히 계속되는 프로젝트인가? 이사회가 승인하면 끝나는 프로젝트인가? 회장님 사모님이 디자인을 보고 OK해야 하는가?) 이 문제를 흐지부지 넘어갔다가는 클라이언트에게 끝없이 휘둘리기 십상이다. 목적지가 어디인지 서로 합의하지 않으면 한없이 떠돌아야 한다.

- 기업이 현재 상태에 도달하기까지 업계에 어떤 변화가 있었나? 앞으로 어떤 변화가 예상되는가?

- 클라이언트의 회사를 사람에 비유하자면 어떤 성격이라고 할 수 있는가? 진지한 편인가? 유쾌하고 낙천적인가? 실용주의자 아니면 몽상가? 여럿이 함께 점심을 먹었을 때 앞장서서 음식값을 치르는 편인가, 아니면 더치페이가 원칙인가? 목소리가 있다면 마음을 달래주는 다정한 목소리인가, 우렁찬 목소리인가? 웃을 때 어떤 소리를 낼 것 같은가? 소비자들은 사람과 친해지듯 브랜드와 친해진다. 따라서 클라이언트의 회사가 어떤 성격인지 알면 클라이언트에게 어울리는 아이덴티티를 더 쉽게 만들 수 있다.

- 클라이언트가 특별히 좋아하거나 싫어하는 색이 있는가? 지역 대표 대학 스포츠 팀의 라이벌이 보라색을 쓰기 때문에 같은 색을 사용해서는 안 되는가? 회장님의 사모님이 새를 죽도록 무서워하지는 않는가? 물어보기 민망한 질문이지만 만약 그것이 사실인데 아무 생각 없이 로고에 새를 넣었다면 그 디자인은 세상의 빛을 보기 어려울 것이다.

- 나는 인터뷰 맨 마지막에 꼭 개인적 성향에 대한 질문을 한다. 다른 이야기가 모두 끝났으면 이렇게 말한다. "그 밖에 제가 꼭 알아야 할 것이 있습니까? 그 외에 다른 요구 사항이 있으십니까?"

인터뷰를 마쳐야 할 순간 /// 대화와 이야기에 질려서 다들 입을 뻥긋하기도 싫은 순간이 찾아온다. 당신도 클라이언트도 모두 지쳤다. 그들은 다시 일상 업무에 대해 생각하기 시작할 것이고 당신도 (최소한 마주 앉은 사람들과는) 하고 싶었던 질문이 바닥났을 것이다. 그런데 사람들을 직접 만나서 얻어낸 정보가 웹사이트의 회사 소개 내용과 다를 바 없다면 충분히 파고들지 못한 것이다. 그럴 때는 정보를 심층적으로 파고들 수 있도록 다른 날 새로운 회의 일정을 잡는 것이 바람직하다.

인터뷰를 중단해야 하는 또 하나의 시점은 이야기 내용이 너무 난해해지고 따라잡기 어렵게 느껴지면서 효과적으로 질문을 던질 수 없을 때이다. 연금보험 액수라든가 할부 상환, 과학이나 의학 용어에 대해 이야기하는 경우가 그런 경우이다. 회의 내내 알아들을 수 없는 약어와 전문용어들이 난무하면 거의 절망적인 상황이 된다. 정보가 너무 복잡해지면 천천히 말해달라고 하거나 다시 설명해달라고 요청해야 한다. 내 경험으로는 다른 직원과 함께 회의에 참석하면 많은 도움이 되는 것 같다. 회의가 끝나고 사

"결과물을 눈으로 봐야 알 수 있을 것 같아요." 이렇게 말하는 클라이언트가 있다면 평생 '눈앞에 놓인 것도 보지 못할' 사람임을 알아야 한다. 자의적이고 주관적이고 뜬금없는 디자인이 아니라 객관적인 과정을 거쳐 성공적인 디자인으로 이끌려면 수집한 정보를 바탕으로 제대로 된 브리프를 작성해야 한다.

PBA 건축사무소를 위한 비주얼 아이덴티티 업데이트 개발의 건

다음은 PBA 건축사무소의 새 아이덴티티 개발 시 기준으로 삼을 포지셔닝에 관한 문건입니다. 내용을 검토하신 후 저희 회사가 귀사의 아이덴티티 작업을 할 때 추구해야 할 방향이 맞는지 확인해주시기 바랍니다.

PBA 건축사무소는 캔자스 주에서 높은 명성을 누리고 있는 건실한 기업입니다. 소장님께서는 그동안은 소매 매장, 의료, 숙박, 사무용 빌딩 분야에서 다양한 건축 경력을 쌓았으나 향후에는 대규모 프로젝트와 부가적 디자인 영역으로 사업을 확장할 생각을 갖고 계십니다. 따라서 PBA 건축사무소는 앞으로 정부 프로젝트를 수주하고 큰 규모의 프로젝트를 지향할 계획입니다. 또한 일반 건축 외에 인테리어 전 분야와 조경 설계에 대해서도 역량을 쌓을 예정입니다.

PBA 건축사무소가 이 같은 목적을 달성하려면 시각적으로 더 크고 웅대한 규모를 선보이는 동시에, 다년간의 경험과 미래에 대비한 혁신적인 기술 측면으로도 준비된 기업임을 보여줘야 합니다. 클라이언트의 연령층이 하향 조정되고 있으므로 아이덴티티도 그에 맞춰 클라이언트가 봤을 때 친근한 느낌이 들어야 합니다. 그럼 앞으로 직원을 채용할 때도 큰 도움이 될 것입니다.

기존 클라이언트와 앞으로 영입할 클라이언트 모두 시각적 아이덴티티의 변화를 호의적으로 받아들일 수 있어야 합니다. 기존 클라이언트들에게는 그동안 익히 보아온 건축사무소의 안정성과 창의성이 새 옷을 갈아입고 새로운 모습으로 거듭남으로써 성장과 역량 강화와 발전의 의지를 다지는 것으로 비춰져야 합니다. 신규 클라이언트의 눈에는 경쟁사들이 제자리 걸음을 하며 기존의 명성에 안주하는 데 비해 참신한 중견 기업이 혜성같이 나타난 것으로 보여야 합니다.

이상의 내용에 따라 저희 회사는 PBA라는 이니셜이 가진 시각적 자산을 잘 활용한 디자인을 모색할 예정입니다. 아울러 이름이나 이니셜에 의존하지 않는 방안도 연구해보도록 하겠습니다.

여기에 정리된 내용 외에 추가 사항이나 이견이 있으시면 언제든지 연락 주시기 바랍니다. 이번 프로젝트를 맡겨주신 데 대해 다시 한 번 감사드리며 훌륭한 결과물을 내기 위해 열심히 노력하겠습니다.

가드너 디자인의 디자인 브리프 샘플. 간단명료한 것이 특징이다.

무실에 돌아와 서로 이야기를 나누면서 메모한 내용을 비교해볼 수 있기 때문이다. 알아듣지도 못할 어려운 이야기라니 참으로 등골이 오싹해지는 일이지만 일을 하다 보면 그런 경우도 생기는 법이다. 그럴 때는 중간 휴식을 선언했다가 나중에 회의를 계속하면 된다. 방향을 잡은 다음에 더 많은 질문을 갖고 돌아오는 것이다. 알고 보면 그들도 하룻밤 사이에 업무에 통달한 것이 아니니 여러분이라고 해서 다를 게 없다.

시간을 갖고 천천히 준비를 하면서 클라이언트와 만나기 전에 그들에 대해 최대한 많은 것을 알아내도록 한다. 그들은 당신의 전문성을 보고 당신을 고용했지만 열심히 노력하는 모습을 보여주면 당신 자신에게도 도움이 되고 그들도 당신을 고용하길 잘했다고 확신할 것이다.

어쨌든 인터뷰를 마치고 자리를 뜨면서 무엇을 어떻게 해야 할지 정확히 감이 잡히는 경우는 거의 없다. 그러니 너무 당황할 필요는 없다. 앞으로도 얼마든지 많은 자료가 나올 것이다. 그것을 이용하면 된다.

자료를 통한 발견

인터뷰를 통한 발견 과정이 진행되는 동안 시각을 통한 발견에도 진전이 있어야 한다. 시각적으로 영감을 얻을 만한 곳은 얼마든지 많다. 앞으로 설

처음 만들 때 제대로 만든다

디자인을 하는 과정에서 올바른 정보를 얻지 못해서 처음 만든 정말 괜찮은 아이덴티티 디자인이 무용지물이 되는 경우가 있다. 그럼 처음부터 다시 만들어야 한다. 문제는 지방이 다 빠져버린 탈지우유는 아무리 저어봤자 버터를 얻기 힘들다는 것이다. 같은 문제를 놓고 다시 해결책을 모색하려면 처음에 제대로 된 해결책을 만들 때보다 힘과 노력이 훨씬 많이 든다.

정보를 낱낱이 수집한다

몇 년 전에 미스 USA 마크를 만든 적이 있다. 우리는 보라, 노랑, 청록을 이용한 디자인을 선보였다. 세 가지 색 모두 당시로서는 유행을 앞서가는 색이었다. 그런데 디자인을 본 클라이언트의 반응이 이상했다. 화를 내며 나가버린 것이다. 프레젠테이션이 끝난 뒤에 비서 중 한 사람이 실은 그가 색맹이라고 말해주었다. 클라이언트의 눈에는 우리의 디자인이 모두 갈색으로 보인 것이다. 디자인을 시작하기 전에 이 사실을 알았더라면 좋았을 텐데 아쉬운 일이었다.

명할 것은 사실 시각을 통한 발견이라기보다 말을 통한 발견에 더 가깝다.

값진 정보를 줄 수 있고 소중한 기여를 할 수 있는 많은 사람들에 대해 잠시 이야기하려고 한다. 그런데 한 가지 알아둘 점은 그 사람들과 여러분이 직접 이야기를 나눌 일은 거의 없다는 것이다. 궁극적으로 인터뷰를 해도 좋을 사람은 클라이언트가 정해줄 것이다. 여기서 몇 가지 방법을 거론하는 것은 클라이언트가 다양한 가능성을 고려할 수 있도록 여러분이 정보원 후보를 되도록 많이 알고 있어야 하기 때문이다.

고객에게 물어본다 /// 아이덴티티 디자인은 소위 소비자 동의consumer permission에 의해 크게 영향을 받는 편이다. 예를 들어, 내가 스타벅스 사장인데 향커피 첨가물이나 홍차, 머그잔 같은 것을 판매하겠다고 하면 소비자들은 별다른 불평을 하지 않을 것이다. 하지만 냉장고를 판매하려 한다면 심각한 반발을 예상해야 한다.

펩시Pepsi가 자매 브랜드인 트로피카나Tropicana의 브랜드를 바꾸기로 했을 때 실제로 그런 일이 있었다. 빨간색과 하얀색이 섞인 빨대가 오렌지에 꽂혀 있는 기존 아이덴티티의 구성요소가 소비자들에게 큰 의미가 없다고 생각한 회사 측 오판에서 비롯된 일이었다. 오랜 세월에 걸쳐 축적된 브랜드 자산을 하루아침에 밀어내고, 빨대와 과일 비주얼이 사라진 깔끔한 디자인의 새 아이덴티티가 매대를 점령했다. 소비자들은 새 디자인에 대해 어떤 설명도 듣지 못한 채 전혀 공감이 가지 않는 주스 용기와 마주쳤고 결국 매출이 20퍼센트나 곤두박질쳤다. 불만을 표시하는 소비자들의 편지와 이메일이 폭주했다. 펩시는 결국 재검토를 거쳐 기존 디자인의 용기를 다시 매대에 올릴 수밖에 없었다. 해프닝으로 끝난 이 사건으로 펩시가 입은 손해는 3,500만 달러에 이르는 것으로 추산된다.

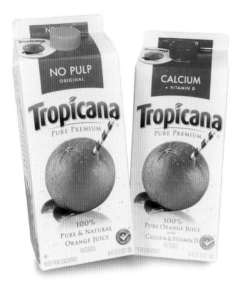

트로피카나가 소비자들에게 친숙한 오렌지와 줄무늬 빨대 그림이 없는 아이덴티티를 선보이자 소비자 만족도가 떨어지고 매출이 급감했다. 트로피카나는 하는 수 없이 스털링 브랜드Sterling Brands가 디자인한 새 패키지(위의 사진)에 두 가지 요소를 다시 도입하는 자구책을 내놓았다.

요컨대 클라이언트의 아이덴티티 시스템을 새로운 방향으로 바꾸려면 소비자들이 새로운 아이덴티티를 받아들일 수 있어야 한다는 것이다. 대중의 테스트를 통과해야 합법성을 획득할 수 있다.

다른 방식으로 설명을 해보자. 요금도 적정하고 콘텐츠도 좋은데 빠른 서비스에 약한 케이블 방송국이 클라이언트라고 가정해보자. 클라이언트가 하필이면 속도를 의미하는 비주얼로 로고를 바꾸고 싶어 한다. 하지만 케이블 방송국 고객들이 그 로고를 보면 코웃음을 칠 것이 분명하다. 그런 상황에서 클라이언트가 원하는 새 로고를 만들어 납품한다면 클라이언트는 새 로고를 얻는 대신에 소비자의 신뢰를 잃게 될 것이다.

리브랜딩을 할 때 특히 클라이언트의 고객이나 소비자를 직접 인터뷰해보면 그들이 어떤 생각을 하는지 훨씬 쉽게 감이 온다. 무엇이 효과적인지 이미 다 알고 있다고 생각해서는 안 된다. 그리고 클라이언트의 말이라고 해서 무조건 곧이곧대로 믿어서도 안 된다. 긴가민가할 때는 최종 소비자에게 직접 물어봐야 한다.

일반 대중을 상대로 설문조사를 한다 /// 일반 대중은 기존 고객이나 소비자가 아니라 잠재 고객으로 구성되어 있다는 점에서 소비자와는 엄연히 구별되는 집단이다. 사람들은 평생 한 번도 써본 적이 없는 것에 대해서도 소소한 의견을 갖고 있다. 나는 티파니Tiffany's에서 쇼핑을 해본 적이

☆ 같으면서도 다른 아이덴티티

크로거Kroger 편의점이 미국 전역에서 사용할 새 아이덴티티를 만들 때 있었던 일이다. 크로거 편의점은 같은 미국이라도 터키힐 Turkey Hill, 톰섬Tom Thumb, 퀵숍Kwik Shops, 퀵스톱Quik Stops, 로프앤저그Loaf 'n Jugs 등 주마다 다른 이름을 사용하는데 해당 지역에서 인지도는 높았지만 아이덴티티 디자인은 서로 전혀 달랐다.

그런 상황을 바로잡기 위해 제각각인 브랜드명에 동일한 서체를 사용한 워드마크를 만들고 똑같은 로고를 결합시키는 방안을 내놓았다. 로고 디자인에는 기존 아이덴티티에 들어 있던 색을 모두 포함시켰다. 그렇게 만들어진 새 로고는 크로거 매장 어디서나 볼 수 있는 크로거의 대표 요소가 되었다. 고객의 입장에서 볼 때 원래 알고 있던 편의점 이름과 친숙한 색은 그대로였으므로 브랜드가 가진 자산을 고스란히 보존한 셈이었다.

크로커 편의점 매장들을 위해 개발된 서체를 보면 독자성을 유지하는 동시에 커다란 시스템에 속한 단위 매장임을 분명히 알 수 있다.

한 번도 없지만 그것이 무엇인지 알고 있고 이러쿵저러쿵 생각하는 바를 말할 수 있다. 마세라티Maserati 차를 소유해본 적이 없어도 그 차에 대해 의견이 있는 것과 마찬가지이다. 클라이언트라고 해서 전부 다 티파니처럼 고상한 프로필을 갖고 있는 것은 아니다. 평범한 시민이라면 아마 존스 속옷 회사Jones Underwear Company에 대해 들어본 적이 없을 것이다. 하지만 속옷에 대해서는 누구나 의견이 있을 수 있다. 그들의 의견 안에도 파헤쳐야 할 양질의 정보가 많다.

투자자에게 말을 건넨다 /// 투자자들도 해당 기업과 직접적으로 이해 관계가 있는 사람들이므로 어떤 의견을 갖고 있는지 묻고 그들의 말에 귀를 기울일 필요가 있다. 중소기업의 경우에는 회사에 지분을 갖고 있으면서 이미 은퇴한 사람이 가장 적합하다. 그런 사람들은 실무 경험이 많기 때문에 정신적인 지도자의 위치에 있는 경우가 많다. 비록 최종 의사 결정자는 아니지만 소외감을 느끼거나 그들의 경험과 연륜이 헛되이 낭비되지 않도록 정보 수집 과정에 동참시키는 것이 바람직하다. 혹시 창립자의 딸이 이사회에서 캐스팅보트를 쥐고 있다는 새로운 사실을 알게 될지 누가 알겠는가?

경영진은 영향력을 행사하는 인물들에 대한 정보를 줄 수 있다. 예를 들어, 회사의 이전 소유주들이 여전히 입김을 행사하고 있을지 모르는 일이다. 실제로 그들의 조언을 매우 중요하게 생각하는 기업도 많다. 그런 사람들에게 참여를 요청하거나 통찰력을 제공해달라고 하지 않으면 중요 사안에서 배제되었다고 생각할 것이다. 그런 식의 부주의로 인해 의도하지 않게 클라이언트와의 관계가 악화되지 않도록 조심해야 한다.

성격은 다르지만 또 다른 투자자라고 할 수 있는 사람들이 일반 대중이다. 해당 기업의 제품을 구매하는 사람, 클라이언트가 운영하는 학교에 다니는 사람, 자선 마라톤 대회에 참여하거나 회사의 사업을 높이 평가하는 사람 등이 모두 여기에 해당한다. 클라이언트가 공공기관이라면 아이덴티티를 새로 만들 때 이들을 염두에 두어야 할 것이다. 클라이언트가 사기업일 경우에는 소유주에게 결재를 올리면 기업의 입장이 무엇인지 금방 알수 있다. 그런데 클라이언트가 공기업일 경우 일반 대중이 결재자이다 보니 그들이 가진 무수하고 다양한 여론을 신속하게 파악할 길이 없다. 경영진들은 대중이 원하는 바를 잘 안다고 생각하지만 실은 현실을 제대로 보지 못하는 경우가 대부분이다. 어떤 회사의 슬로건이 '생각을 앞서가는 기업'이라면 20년 전에 그랬다는 것이지 지금은 전혀 그렇지 않을 것이다.

경쟁사를 연구한다 /// 경쟁사에 대해서는 이번 장의 뒷부분에서 자세히 다룰 것이므로 여기서는 하나만 강조하고 넘어가겠다. 경쟁사와 클라이언트를 차별화하려면 경쟁 판도를 정확하게 파악하고 있어야 한다. 클라

새로운 클라이언트를 만날 때마다 항상 똑같은 양의 리서치를 하지는 못하기 때문에 매번 일말의 불안감 같은 것이 들 것이다. "이 정도면 충분할까?" 의문이 드는 것이 정상이다.

30년 전 처음 사업을 시작할 때 다른 디자이너들이 어떻게 리서치를 하는지 정말 궁금했다. 그래서 솔 배스의 회사를 비롯해 다른 스튜디오들을 찾아가 남들은 어떻게 하는지 알아보기도 했지만 지금도 의문은 여전하다. 사람마다 과정이 다르기 때문이다. 이 책에서도 천차만별의 방법론을 전부 소개하지는 못할 것이다. 그렇지만 정보를 많이 수집할수록 디자인 과정에 만전을 기하게 되어 더 나은 결과가 나올 것이고 클라이언트도 그 결과물에서 훨씬 높은 가치를 보게 될 것이다.

나는 높은 가격을 써내지 않아 경쟁에서 밀린 경험이 많다. 입찰에 참여해보면 두 배 높은 가격을 써낸 대기업 디자인 회사가 프로젝트를 따내는 일이 비일비재하다. 한 가지만 명심하라. 리서치에 관한 한, 정말 그 편이 현명하다고 판단되면 불필요한 과정은 생략해도 상관없다. 다만 전체 과정이 얼마나 방대하고 어느 정도까지 깊이 파고들 수 있는지는 알고 있어야 한다.

이언트의 경쟁사들이 그래픽 디자인 측면에서 어떤 시도를 하고 있는지 철저하게 알고 있어야 그것을 역이용해 더 나은 입지를 확보할 수 있다.

손쉽게 구할 수 있는 기존 자료를 수집한다 /// 클라이언트에게 참고할 만한 자료가 잔뜩 있을 것이다. 그것을 이용해 지식을 넓히도록 한다. 나는 새로운 클라이언트를 처음 만나면 다 읽어보지도 못할 정도로 많은 자료를 달라고 요구한다. 연차보고서, 블로그, 웹사이트, 카탈로그, 매뉴얼 등 문서 자료, 시각적 자료 가리지 않고 무엇이든지 보여달라고 한다.

클라이언트가 걸어온 역사를 알면 특히 클라이언트를 위해 새로운 스토리를 만들 때 많은 도움이 된다. 한 권의 책으로 정리된 역사건 웹사이트에 게시된 연대표건 클라이언트의 회사가 어떻게 설립되었는지, 예전에 어떤 모습이었다가 오늘에 이르렀는지 알 수 있는 좋은 자료가 된다.

경쟁 구도를 파악한다

경쟁사의 아이덴티티 마케팅 시스템을 살펴볼 때는 그것을 넘어서 공고한 입지를 확보할 방도를 모색하는 것이 목표이다. 클라이언트와 동종업계에서 활동하는 기업들은 저마다 강점과 약점이 있다. 경쟁사들이 무엇을 잘하고 무엇에 취약한지 살펴봐야 한다.

경쟁사에 대해 자료를 수집한 뒤 그들에 대해 의견과 입장을 전개해본다. 상대적으로 신생 회사처럼 보이는가? 시대에 뒤떨어져 보이는가? 역사가 오래되었는가? 위험을 무릅쓰고 모험을 하고 있는가? 중후하고 보수적인가? 부스에서 어떤 분위기가 느껴지는가? 업계 기준으로 볼 때 각 회사들의 개성이 무엇인지 생각해보면 아이디어를 얻을 수 있다. 듬직하고 안정감을 줘야 하는 투자회사를 예로 들어보자. 클라이언트가 업계에 처음 진출한 투자회사라면 느닷없이 나타난 신출내기처럼 보이거나 참신함이 지나쳐 검증된 바 없는 회사처럼 보여서는 메시지를 제대로 전달할 수 없을 것이다.

개성이 느껴지는가? 클라이언트와 경쟁사를 사람에 비유해보자. 학식이 높은 지긋한 나이의 신사? 장난기 심한 10대 청소년? 멋진 몸매에 올인하는 헬스광? 아니면 사교계를 주름잡는 명사? 그들에게 바짝 다가가 친해져야 한다.

클라이언트는 어떤 회사가 경쟁사인지 파악하는 데에는 도움을 줄 수 있지만 열린 마음으로 경쟁사를 바라보지는 못한다. 심한 경우 가장 중요한 경쟁사의 이름을 대지 못할 수도 있다. 경쟁사에 신경을 쓰지 않아 소홀한 것일 수도 있고 너무 강력한 적수들이라 감히 대적할 수 없다고 생각하는 것일 수도 있다. 클라이언트와 경쟁사의 비슷한 점이 무엇이고 다른 점이 무엇인지 열거할 수 있어야 한다. 예를 들어, 과일 재배 업체가 클라이언트라면 여러분의 클라이언트는 학교 급식으로 과일을 납품하는 데 비해 경쟁사는 규모가 훨씬 큰 도매 시장에 과일을 판매할 수도 있다.

이런 식으로 현상을 파악하는 것 외에 클라이언트 집단에 소속되지 않은 사람들을 만나 2차, 3차 여론을 청취할 수도 있다. 주위의 친구나 가족, 이웃, 동료들에게 의견을 구하자. 경쟁사들 가운데 어느 회사가 시각적으로 가장 그럴듯하게 보이는가? 어느 회사가 가장 진보적이라고 느껴지는가? 무엇이 가장 필요할 것 같은가? 이렇게 2차, 3차 여론을 들어보면 클라이언트가 어떤 입지를 확보해야 할지 더 확실하게 방향을 잡을 수 있다.

존재감 키우기

클라이언트가 지금 당장은 업계 최하위에 가깝지만 큰 야심을 갖고 있다고 솔직하게 이야기하는 경우가 많다. 그들은 업계를 선도하는 경쟁사들을 부러워하며 본받으려고 노력한다. 그럴 경우, 모방은 절대 좋은 것이 아니지만 경쟁력을 키우기 위해 경쟁사로부터 몇 가지 개념을 차용하라고 조언할 수 있다. 단시간 안에 존재감을 키우는 데 효과가 좋은 방법이다.

경쟁과 모방

역사가 유구하거나 뛰어난 경쟁사가 이미 자리를 잡아 놓은 업종에 진출하는 클라이언트는 디자인도 업계와 보조를 맞춰야지 혼자 튀어서는 안 된다. 그렇지만 모방은 절대 금물이다. 스타벅스와 같은 대기업은 중소기업을 상대로 상표권 침해 소송을 제기한다. 스타벅스의 경우에 구체적으로 도넛 모양의 고리를 사용하는 기업에 대해 불편한 심기를 드러낸 바 있다. 중소기업들 중에 크게 다르지 않은 그래픽을 사용하는 회사들이 심심치 않게 눈에 띄기 때문이다.

디자인 차별화 연구

아이덴티티 시스템에서 사람들의 눈에 가장 먼저 띄는 시각적 요소는 색이다. 존 디어John Deere(트랙터 등 농기구를 전문으로 하는 기업-옮긴이)의 초록색, 티파니의 하늘색, 야후의 보라색을 생각해보라. 여러분 클라이언트의 고유색은 무엇인가? 서체는? 아트워크는 어떤 스타일인가?

경쟁사와 똑같아 보이고 싶지는 않지만 기존 관례를 그대로 차용하는 것이 유리할 때가 있다. 예를 들어, 콜라 제조업체들은 코카콜라처럼 아이덴티티에 빨강을 많이 사용한다. 소비자들의 마음속에 청량음료 중 '빨강 = 콜라'라는 등식이 성립되어 있다는 사실을 잘 알기 때문이다. 따라서 클라이언트가 업계에서 별종 취급을 받게 하지 않으려면 관례를 존중해야 한다. 단, 그와 더불어 몇 가지 차별화 포인트가 있어야 한다.

소비자들이 알고 있고 이해하고 있는 상식에서 과연 얼마나 벗어날 수 있는지 정확하게 파악하려면 해당 업종 내 로고들을 여러 개 수집해보면 된다. 그럼 몇 가지 트렌드가 눈에 들어올 것이고 어떤 마크가 클라이언트에게 적합한지 아닌지 판단할 수 있을 것이다.

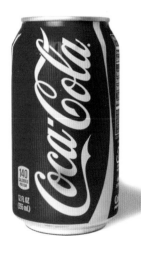 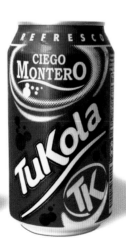

미국과 무역을 하지 않은 지 50년이 넘은 쿠바의 청량음료 투콜라Tukola가 코카콜라의 시각적 자산을 차용하고 있음을 볼 수 있다. 그만큼 코카콜라의 자산 가치가 높다는 뜻이다.

제시된 기업들은 각각의 아이덴티티는 물론이고 제품 전반에 고유색을 사용하고 있다.

진지한

전통적 ────────────────────── 현대적

기발한

시각적 트렌드를 극명하게 분별하고 싶다면 위에 예시해놓은 레스토랑 마크 분포도처럼 로고들을 X축과 Y축에 배치해보면 된다. 위쪽은 진지한 분위기, 아래쪽으로 갈수록 기발하고 엉뚱한 디자인의 로고를 배치해보면 로고들이 상대적으로 많이 몰려 있는 곳이 나타나면서 이 업종에서 어떤 디자인을 선호하는지가 한눈에 들어오기 시작한다. 동일한 이미지들을 전통과 현대라는 또 하나의 축을 기준으로 재배열해 볼 수도 있을 것이다. 위의 예에서는 사분면에 로고들이 균등하게 분포하는 결과가 나왔지만 여러분이 직접 만들어보면 사분면 중 디자인이 집중적으로 몰리는 면이 분명히 있을 것이다.

이성적

감성적

선두주자

이것은 전 세계적으로 유명한 50개 통신 회사 로고에 대해 소비자들이 매긴 점수를 바탕으로 분포도를 만든 것이다. 먼저 이성적, 감성적이라는 기준에 대해 10점 만점으로 상대 점수를 매겼다. 그런 다음, 시장을 선도하는 기업인지 후발주자인지에 대해 다시 점수를 매겼다. 클라이언트가 어느 사분면에 속하는지 알면 클라이언트의 디자인에 대해 대중이 어떻게 인식하고 있는지 판단할 수 있다. 각 사분면마다 로고가 비슷비슷하다는 점을 눈여겨보기 바란다.

이제 콘택트렌즈 제조업체의 아이덴티티를 개발한다고 가정해보자. 어떤 디자인이 좋을지 모색하는 과정에서 네 가지 방향을 모두 시도해볼 수 있지 않을까? 물론 가능한 일이다. 그렇지만 이 클라이언트/제품에 대한 스케치는 현대적인 분위기에 속할 가능성이 높다. 콘택트렌즈 제조는 수백 년 전부터 이어 내려오는 일이 아니기 때문에 전통적인 분위기의 로열 크레스트 패턴(왕실이나 귀족을 연상시키는 문장과 스트라이프 무늬를 결합시킨 패턴─옮긴이)은 어쩐지 진솔하지 않다는 느낌이 든다. 이 업종은 엉뚱하고 기발한 것보다 조금은 진지한 디자인이 효과적일 것이다.

각 분야에서 볼 수 있는 다양한 로고를 설명하는 데 적합한 개념을 자유롭게 골라 축을 만든다. 실제로 분포도를 만들어보면 경쟁 구도 안에서 클라이언트가 어디에 위치하고 있는지 금방 알 수 있다. 개성의 측면으로 봤을 때 클라이언트가 시장 안에서 어디쯤 있는지 살펴본다. 젊고 패기만만한 편인가 아니면 경험이나 연륜이 풍부한 편인가? 농담을 즐기는 편인가 아니면 농담을 해도 못 알아듣는 편인가? 현재 진행 중인 프로젝트에 적합하다고 생각하는 방식에 따라 속성은 얼마든지 바꿀 수 있다. 그런 식으로 여러분이 하는 디자인 작업의 가치도 높이고 클라이언트에게 디자이너가 주관적인 생각만을 바탕으로 디자인하는 것이 아니라는 점도 설득할 수 있다.

그리고 디자이너가 아무리 혁신을 추구하더라도 일반 대중에게 클라이언트가 어떤 기업인지 알리려면 존중해야 할 관례가 있다는 점을 명심한다.

인접 분야 연구

지금까지는 대중이 알아들을 수 있는 언어로 말하라는 이야기를 주로 했다면 여기서는 잠깐 인접 분야에 대한 언급을 하고 넘어가야 할 것 같다. 원리는 간단하다. 커피는 페이스트리와 밀접한 관계가 있고 패션은 음악과 가까우며 건강식품은 다이어트와 보이지 않는 끈으로 엮여 있다.

여러분의 클라이언트도 인접 분야와 이런 저런 식으로 협력 관계를 맺고 있을 것이다. 이웃 사촌들의 면면을 살펴보며 영감을 얻는다면 더 나은 아이덴티티를 디자인할 수 있다. 분야별로 구매자들의 취향과 기대치가 있으므로 이를 잘 활용하면 된다. 예컨대 클라이언트가 운동 장비를 제조하는 회사라면 건강식품으로 성공한 기업들의 아이덴티티를 주의 깊게 살펴보는 게 좋을 것이다.

이런 식의 상부상조는 동종업계 안에만 안주하는 이른바 동종교배를 피하는 좋은 방법이다. 특히 범위가 좁거나 획일적인 성격의 업종에 종사하는 클라이언트라면 디자인도 해당 분야 안에 맴돌면서 제자리 걸음을 하기 십상이다.

디자이너에게 트렌드란?

어느 방향을 바라봐야 할지 알게 되면 어떤 디자인을 해야 하는지 가르쳐주는 실마리는 얼마든지 많다.

트렌드는 단순히 흥미롭기만 한 것이 아니다. 디자이너에게 트렌드는 매우 쓸모 있는 도구이다. 도약판이나 망원경이나 수맥을 찾는 막대와도 같다. 세상의 모든 사물은 한 방향을 향해 나아가는 경향이 있다. 따라서 트렌드는 디자이너에게 무궁무진한 자원의 보고라고 할 수 있다. 대중은 아무 생각 없이 트렌드를 바라보기만 하면 되지만 디자이너는 끝없이 변하는 트렌드의 움직임을 예의 주시하며 숙고하고 의견을 형성해 자신의 디자인 작업에 반영해야 한다. 디자이너는 시각적 세계에서 벌어지는 일에 밝아야 한다.

트렌드에 관하여 디자이너에게는 두 가지 목표가 있다. 첫째, 트렌드의 역사를 알아야 한다. 그래야 모방하지 않을 수 있고 성공한 것과 성공하지 못한 것이 무엇인지 알 수 있다. 둘째, 트렌드가 어느 방향으로 진행되고 있는지 알아야 한다. 그래야 앞으로 어디로 향해야 할지 알 수 있다. 다른 디자이너들이 어떻게 성공했는지 이해하고 그들의 어깨에 올라타 그들을 뛰어넘는 것은 매우 중요한 능력이다.

디자이너와 트렌드

몸에 디자이너의 피가 흐르는 사람은 24시간 생활이 곧 디자인이다. 아침 식사를 할 때도 시리얼의 맛보다 패키지에 인쇄된 타이포그래피에 더 신경을 쓰고 어딜 가나 항상 정보를 수집한다.

그런데 수용할 수 있는 정보의 양에는 한계가 있다. 그 한계를 넘으면 정보에 압도당해 허우적거리게 된다. 리서치와 공부를 어디까지 하고, 어디서부터 일을 시작해야 하는지 분명히 결정하고 실행할 줄 알아야 한다.

트렌드를 파악하는 일반적인 방법 외에 알아두면 좋은 것이 몇 가지 더 있다.

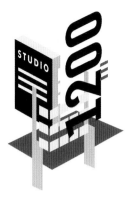

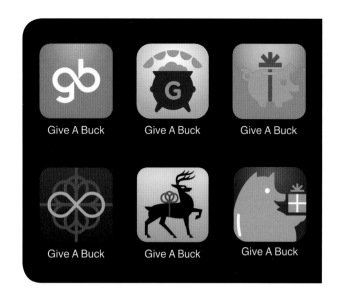

위의 로고 두 개는 건축 회사의 로고이다. 하나는 러시아, 다른 하나는 미국 회사인데 왼쪽이 러시아 회사의 로고이다. 디자이너마다 문화적 영향 때문에 미적 감각이 전혀 다른 것이 눈에 확연히 들어온다.

지리적 트렌드 /// 세계 곳곳에 다양한 디자인이 있음을 기억해야 한다. 디자인을 할 때 특히 한정된 지역에서 사용할 디자인일수록 이 점을 자주 망각하게 된다.

그렇지만 해외로 눈을 돌리면 가치 있는 것들을 정말 많이 발견할 수 있다. 베네수엘라 같은 나라의 은행은 어떤 아이덴티티 디자인을 사용하는가? 일본은? 뉴질랜드는 또 어떤가? 해외의 디자인을 살펴봄으로써 신선한 영감을 수혈받을 수 있다.

선행지표 트렌드 /// 애플Apple, 패션 브랜드, 음악 프로듀서 등 트렌드에 대단히 민감하게 반응하는 기업이나 사람들이 있다. 얼리 어답터 중에서도 특히 유행을 선도하는 트렌드 선도자들을 눈여겨보아야 한다.

해외 시장에 대한 고려

아이덴티티를 디자인할 때 문화적 함정에 빠지는 경우가 많다. 함정을 피하는 비결은 한정된 대상을 위해 디자인할 것이 아니라 광범위한 사람들이 이해할 수 있는 디자인을 하는 것이다.

좋은 예가 하나 있다. 전에 페이스북 생일 선물로 돈을 기부할 수 있는 '기브어벅Give-A-Buck'이라는 앱의 아이덴티티를 만든 적이 있다. 애초부터 특정한 화폐의 단위를 일컫는 '벅buck'이 세계 어디서나 통용되는 보편적인 단어가 아니라는 사실을 알고 있었기 때문에 제품 이름에 그림 로고를 결합시켜 사용해야 한다고 생각했다. 그런데 벅의 그림을 사용할 수도 없는 노릇이었다. 우리는 계속 범위를 넓혀 나갔고 결국 귀금속, 옛날

이야기에 등장하는 노다지를 거쳐 몸에 리본을 단 돼지 저금통이라는 아이디어에 도달했다.

그런데 돼지가 문화권에 따라 행운을 뜻할 수도 있지만 비루한 동물을 가리킬 수도 있기 때문에 그 디자인도 문제가 전혀 없는 것은 아니었다. 그렇지만 모든 사람을 동시에 만족시킬 수는 없는 노릇. 그러려고 애쓰다가는 콘셉트가 무용지물이 되는 것은 시간 문제이다. 해외 시장을 겨냥해 로고 디자인을 할 때는 다음과 같은 요인을 감안해야 한다.

언어 /// 아이덴티티에 수용하기 제일 어려운 측면 중 하나가 바로 언어이다. 디자이너라면 누구나 스페인어로는 '안 간다'라는 뜻이 되는 '쉐보레 노바Chevrolet Nova'의 사연을 익히 알고 있을 것이다. 트레블로시티Travelocity도 노바와 비슷한 사연이 있는 브랜드이다. '트레블로Travelo'는 프랑스어에서 '여장남자, 게이'라는 뜻이다. 그렇다고 해서 이 회사가 게이들의 도시라는 이미지를 내세우고 싶었던 것은 아닐 것이다.

색상 /// 까다롭기가 한술 더 뜨는 문제이다. 문화마다 색이 의미하는 바가 제각각이기 때문이다. (지역 스포츠 구단의 아이덴티티까지 감안하면 도시처럼 작은 지리적 단위마다 색의 의미가 달라질 수 있다)

어떤 지역에서는 보라색이 부자나 왕실을 상징한다. 그런데 유로디즈니EuroDisney가 사이니지에 보라색을 사용했을 때 유럽인들 중 다수에 해당하는 가톨릭 신자들은 병적이라고 받아들였다. 이탈리아에서는 보라색이 장례식이나 죽음의 색인 데 비해 미국에서는 '당파색 없이 불편부당'하다는 뜻이 될 수 있다. 따라서 색을 사용할 때는 신중에 신중을 기해야 한다.

예전에 러시아를 여행할 때 있었던 일이다. 길을 가는데 아파트 단지 지붕에 배 모양의 장식이 보였다. 나를 초청해준 사람의 말에 따르면 러시아 민화와 관련된 장식이라는데 나로서는 도무지 이해가 가지 않았다.

동화, 민화, 우화, 종교적 설화 등은 상징과 은유로 가득한데 그것이 제대로 번역되거나 전달되지 않는 경우가 태반이다. 〈바바야가 Babayaga 이야기〉도 그중 하나이다. 아이들이 먼 길을 헤매다가 숲 속 마녀의 집에 당도하는 설정은 〈헨젤과 그레텔〉과 비슷하다. 그런데 바바야가는 미국인이나 유럽인들이 익히 아는 마녀들과 달리 절구와 절굿공이를 타고 날아다닌다. 그리고 바바야가의 집 기둥은 병아리 다리로 만들어져 있어 숲 속을 여기저기 쏘다니기 때문에 바바야가를 찾는 것은 무척 어렵다.

병아리 다리가 떠받치고 있는 집이 이리저리 뛰어다니는 장면은 시각적으로 매우 멋진 이미지이다. 러시아의 이동 세탁소라면 다리 달린 세탁기 이미지를 로고로 사용하면 좋을 것 같다. 그렇지만 미국에 사는 미국인들은 그게 도대체 무엇인지 짐작조차 하지 못할 것이다. 요컨대 세상 사람 누구나 빨간 모자, 마이더스 왕, 성 조지를 알 것이라고 생각해서는 안 된다는 것이다.

바바야가는 서양 문화권에서 공통적으로 통하는 민화가 아니기 때문에 멋지고 풍부한 이미지의 이야기임에도 불구하고 세계적으로 통용될 로고를 만들 때는 사용하지 않는 것이 현명하다.

يولد جميع الناس أحراراً متساوين في الكرامة والحقوق. وقد وهبوا عقلاً وضميراً وعليهم آن يعامل بعضهم بعضاً بروح الإخاء.

아랍어 문자는 로마 문자와 시각적으로 많은 차이점을 보이고 있다. 하지만 디자이너 나딘 샤힌Nadine Chahine은 서양인들의 눈에도 친숙하게 보일 수 있는 모노웨이트 아랍어 서체를 개발하기 위해 노력하고 있다.

설화 /// 문화마다 고유의 전래 동화나 우화가 있기 마련이다. 사람들은 그것을 바탕으로 형성된 의미의 늪에서 헤엄치고 있다. 예컨대 클라이언트가 버그 추적 소프트웨어 제품을 새로 출시할 예정이라고 하자. 헨젤과 그레텔이 숲에서 벗어나 집으로 가는 길을 찾으려고 빵 조각을 뜯어 표식을 남긴 사연을 상징으로 활용하면 제격일 것 같다. 하지만 그래서 빵 부스러기 로고를 디자인했다면 한국을 비롯해 동양 문화권 사람들이 뜻을 정확하게 이해할 것이라고는 기대하지 않는 것이 상책이다.

타이포그래피 /// 아이덴티티에서는 타이포그래피도 해외 시장을 감안해야 한다. 서양 문화권 사람들은 선의 굵기가 일률적인 모노웨이트mono-weight 서체를 읽는 데 길들여져 있고 로마자의 구조에 친숙한 편이다. 캘리그래피나 산스크리트어를 사용하는 아랍 문화권에서는 획의 굵기에 변화가 심하고 실제로 획의 굵기가 의미에 중요한 역할을 한다. 디자인을 할 때 원하는 외관이 있다고 해서 마음대로 글자 모양을 바꿔 모노웨이트로 쓸 수 없다. 아랍어와 로마자가 조화롭게 어울릴 수 있는 서체를 만들려고 애쓰는 디자인 회사들이 있지만 이 문제를 해결하려면 앞으로도 족히 몇 년은 더 걸릴 것으로 보인다.

우리 회사의 클라이언트 중에 메가팝Megafab의 자회사인 피라냐 Piranha가 있다. 피라냐는 금속 가공품인 스위스 군용칼이 주력 제품인 회사이다. 쇠를 자르고 썰고 따내는 데 사용하는 제품이라 회사 이름도 무척 거칠고 공격적이다. 서양에서는 피라냐가 널리 알려진 명사였지만, 문제는 중국이었다. 중국에 진출하려고 했지만 중국에는 피라냐라는 말이 아예 존재하지 않았다.

중국에는 피라냐 같은 물고기가 없기 때문에 그런 단어가 아예 없다. 천성이 비슷한 타이거 피쉬라는 어류가 있지만 그것은 몸뚱이가 긴 물고기로 피라냐 로고의 땅딸막하고 뭉툭한 물고기와 전혀 달랐다.

피라냐를 소리나는 대로 표기할까 생각해보기도 했지만 한자와 같은 표의문자에서는 말이 안 되는 발상이었다. 그랬다면 중국인들이 새 단어를 보고 무엇인지 짐작조차 못했을 것이다.

결국 우리는 번역이 가능한 메가팝을 브랜드로 사용하기로 했다. 때로는 말할 수 없는 말도 있는 법이다.

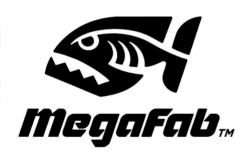

중국 문화에는 피라냐라는 단어가 아예 없기 때문에 이 마크의 실제 이름을 번역하여 사용할 길이 없었다.

모든 문화가 똑같은 서체와 타이포그래피 시스템을 사용하지 않는다는 것도 걸림돌이다. 켈로그Kellogg's가 커다랗게 강조해서 표기하는 'K'는 미국에서는 효과가 좋을지 모르지만 K가 무엇인지 모르는 사람이 대다수인 중국에서는 아무 의미도 없을 뿐 아니라 사람들이 K를 보고 음성적으로 회사명을 연상하지도 못할 것이다. 영어를 읽고 말하는 사람들의 눈에 한자가 아무 의미 없는 글씨에 불과하고 나중에 기억조차 하지 못하는 것과 같은 이치이다.

실무적 고려 사항

클라이언트에게 제공할 수 있는 최고의
서비스는 클라이언트의 필요와 예산에
꼭 맞는 맞춤 디자인이다.

아이덴티티를 디자인할 때 클라이언트가 사용할 수 없거나 감당하기 어려
울 정도로 많은 비용이 드는 요소는 애써 만들어봤자 소용이 없다. 디자인
을 시작하기 전에 다음과 같은 사항을 고려해야 한다.

앱에 사용될 로고 디자인에는 특수한 제약이 뒤따른다. 디자인이 정사각형 안에 꼭 맞아
야 하고 작은 네모 상자 안에서도 효과를 발휘해야 한다.

적용 범위는 어디까지인가? /// 클라이언트를 위해 만든 아이덴티티가 모
든 매체, 모든 장소에 다 들어가야 하는 것은 아닐 것이다. 예를 들어, 우
리 회사가 만든 기브어벅이라는 앱의 아이덴티티는 휴대폰 화면처럼 크
기가 작고 하이라이트, 반사광, 그림자, 흔들림 등이 많은 RGB 환경에서
만 제 역할을 하면 되는 것이었고 우리는 그 사실을 처음부터 알고 작업
을 진행했다.

반면에 캐슬우드 리저브Castlewood Reserve의 경우에는 아이덴티티의 용도
가 전부 아날로그였다. 가공 육류를 바로 소비할 수 있게 슬라이스 등의 형
태로 판매하는 브랜드인 캐슬우드 리저브에게 가장 중요한 것은 패키지였
다. 투명 플라스틱이나 비닐 패키지에 플렉소 인쇄를 할 텐데 플렉소 인쇄
는 정밀도와는 거리가 먼 기법이기 때문에 세부 디자인이 너무 섬세하면 문
제가 될 소지가 있었다. 게다가 사용할 수 있는 색도 한정적이었다.

요컨대 이런 프로젝트들은 시작 전에 디자인의 관점에서 제약 사항에 관
한 판단을 미리 해둬야 한다. 1차 스케치에 들어가기 전에 클라이언트가
어떤 매체를 중심으로 사업을 영위하는지 알아야 한다. 필요한 것이 무엇
인가? 도어 행거? 포스터? 아니면 패키지? 그렇다면 모든 디자인을 인쇄
매체 중심으로 진행해야 할 것이다. 반면에 클라이언트의 제품이 앱이라
면 인쇄 문제에 개의치 말고 RGB와 화소만 따져 작업하면 된다.

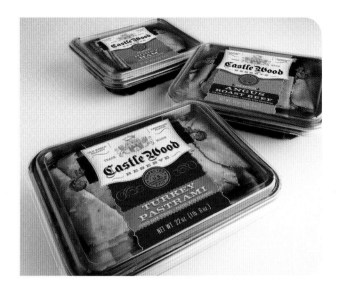

인스턴트 가공육 브랜드의 로고. 투명 플라스틱 포장에 플렉소 인쇄를 주로 사용하여 제작한 탓에 서체를 비롯해 세부 내용 디자인에 제약이 많았다.

클라이언트의 예산은 얼마인가? /// 디자인할 매체를 판단할 때 가장 중요하게 작용하는 것이 예산이다. 예를 들어, 4도 인쇄나 엠보싱 작업을 할 정도로 예산이 풍부하지 않은 클라이언트에게 그런 속성에 의존하는 디자인을 제시해서는 안 된다. (최신 인쇄 복제 기술을 잘 활용하자. 최신 인쇄 기술을 두루 꿰고 있으면 비용 대비 효과가 좋은 신기술을 클라이언트에게 제시할 수 있다)

클라이언트에게 필요한 것은 무엇인가? /// 프로젝트가 끝났을 때 완성된 아이덴티티 디자인 외에 클라이언트에게 필요한 것이 무엇인지 정확히 알아야 한다. 필요한 것이 서류 봉투 6종인가? 웹사이트인가? 아니면 옥외광고? 에나멜 핀? 자수 티셔츠? 클라이언트가 아이덴티티를 어떤 용도로 사용하든 모두 적용 가능한 디자인을 해야 한다.

스틸 이미지인가 무빙 이미지인가? /// 일각에서는 움직임을 줄 수 있는 아이덴티티를 대단히 중요하게 생각하고 스틸 아이덴티티는 부수적인 것에 불과하다고 생각한다. 그런가 하면 모션 아이덴티티를 아무리 잘 만들어봤자 쓸모가 없는 경우도 있다. 예를 들어, 해충 구제 업체의 차량에 붙일 아이덴티티라면 모션 그래픽은 헛수고에 불과할 것이다.

콜래트럴Collateral 시스템을 조사한다 /// 일정 기간 사업을 영위해 온 클라이언트를 위해 새 아이덴티티를 제작할 때는 디자인을 시작하기 전에 마케팅 보조 수단과 판촉물로 무엇을 사용하는지 정확하게 파악해야 한다. 되도록이면 디자인 과정 초기에 아이덴티티를 적용할 곳의 목록 또는

막상 프로젝트가 시작되었는데 디자인 상 특수한 제약 사항이 너무 많아 그 내용을 디자인 브리프에 포함시켜야 하지 않을까 고민하게 되는 경우가 있다. 우리 회사의 클라이언트인 허슬러 론 이큅먼트Hustler Lawn Equipment는 승차식 유압 잔디깎기 기계를 제조하는 회사이다. 잔디깎기 기계는 강철로 제작되며 플라즈마 레이저 커터로 깎아낸 부품이 사용된다.

허슬러 론 이큅먼트가 잔디깎기 기계의 차체에 들어갈 로고를 디자인해달라고 했는데 작업에 들어갔을 때 당혹스러운 점이 한둘이 아니었다. 안에 뻥 뚫린 곳이 있는 투각 디자인(예를 들어, 원 안에 별이 들어간 디자인)을 할 때는 계획을 치밀하게 세우지 않으면 가운데 부분이 떨어져 나갈 수 있다. 이 디자인에서는 '허슬러Hustler'를 구성하는 글자 하나하나에 세심한 주의를 기울이면서 장비를 험하게 사용해도 떨어지지 않도록 글자들을 단단히 연결시켜야 했다.

금속판에 구멍을 뚫어 로고를 표시하는 만큼 실용적인 디자인이 필요했다.

아이덴티티 제작에 도움이 될 만한 자료와 샘플을 하나도 빠짐없이 모아달라고 요청한다. 사이니지, 차량 디자인, 유니폼, 패키징 등 중요하거나 관련이 있다고 생각되는 것은 무엇이든지 보여달라고 요구해야 한다. 디지털 자료에 대해서도 스크린 샷과 URL을 수집하도록 한다.

특수한 로고 적용 사례

우리 회사의 클라이언트 중에 거대한 크레인을 많이 사용하는 회사가 있다. 크레인에서 눈에 가장 잘 띄는 요소는 전기자armature이다. 전기자의 팔은 운송 중에 수평으로 눕혀 놓았다가 수직으로 세워 사용하는데, 길이는 엄청나게 길고 두께는 얇으며 다양한 각도로 움직인다. 변신에 변신을 거듭하는 이 특이한 공간에 들어갈 로고를 디자인하느라 정말 힘들었던 기억이 있다.

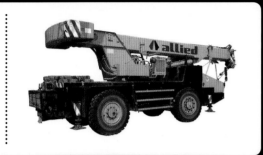

로고가 주로 어떻게 사용되는지 알아야 한다. 예를 들어, 얼라이드 크레인 Allied Crane의 경우, 붐 암boom arm에서 가로 방향이나 세로 방향으로 모두 읽을 수 있어야 했다.

콜래트럴 시스템을 조사하는 이유는 세 가지이다. 첫째, 조사를 통해 프로젝트의 범위를 확실히 알 수 있다. 둘째, 거의 또는 전혀 사용하지 않는 양식이나 품목을 발견할 수 있다. 그것을 토대로 시스템을 단순화, 합리화할 수 있다. 그럼 비용도 절감되어 클라이언트에게 유리한 기회를 포착할 수 있다. 예를 들어, 클라이언트가 회전 반경 없이 제자리에서 회전하는 제로턴 잔디깎기 기계를 판매한다고 치자. 이 기계를 소비자에게 홍보하려면 모자나 티셔츠를 판촉물로 사용하는 것이 좋을 것이다. 그 말은 천에 수를 놓거나 실크스크린 염색이 가능한 로고를 디자인해야 한다는 뜻이다. 그런데 막상 완성된 로고가 그러데이션에 의존하는 디자인이라면 문제가 될 수 있다.

마지막으로, 디자인에 제약을 주거나 영향을 끼칠 수 있는 요소를 밝혀낼 수 있다. 예를 들어, 클라이언트의 사옥에 세로로 긴 사이니지가 들어갈 공간밖에 없다는 사실을 알아내면 그 공간에 맞는 아이덴티티를 구상할 수 있다. 바탕이 흰색인 디자인을 했는데 정작 건물은 검은색이라면 어찌겠는가? 어떻게 문제를 해결하겠는가? 이처럼 단순한 문제들을 미리 알

작지만 야무진 디자인

임부용 란제리를 비롯해 아름다운 디자인의 란제리를 제조하는 벨라붐붐Belabumbum은 아이덴티티 때문에 이러지도 저러지도 못하고 있었다. 임부와 일반 여성은 성격이 전혀 다른 소비자인데 양쪽 모두에게 여성스럽고 품질 좋은 의류라는 핵심 메시지를 전달할 수 있는 새 로고가 필요했다.

더욱 골치 아픈 것은 손바닥만한 끈팬티나 레이스가 달린 의류의 경우, 라벨을 붙일 자리조차 없다는 사실이었다. 어떤 아이덴티티 디자인이 나오건 명함 크기의 4분의 1도 채 안 되는 공간에 회사명(포르투갈어로 '아름다운 엉덩이'라는 뜻)과 세탁법, 섬유혼용율 등이 모두 들어가야 했다.

우리는 두 가지 목적을 모두 충족하는 성공적인 로고를 만들어냈다. 일반 여성의 눈에는 하트와 힙, 허벅지에 레이스가 달린 것처럼 보이지만 임부용 란제리를 고르는 고객에게는 피어나는 꽃 한 송이와 하트처럼 보일 만한 디자인이었다. 임부용 의류와 일반 여성용 의류는 나란히 판매되는 일이 없으므로 이중적인 아이덴티티라도 상황에 따라 독립적인 의미를 가질 수 있었다.

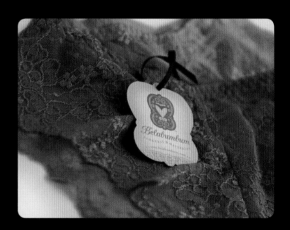

란제리는 제품의 크기가 작아서 택도 일반 택보다 작다. 클라이언트의 로고 역시 크기가 작아도 충분히 읽을 수 있는 것이라야 했다.

아 디자인에 반영하면 회의석상에 실현 가능성이 없는 디자인을 들고 들어가는 불상사를 피할 수 있다.

사업을 하는 데 회사 차량이 매우 중요하고 그 수도 많다면 차량 그래픽 디자인을 적용했을 때 어떤 모습일지 꼼꼼히 생각해봐야 한다. 차량이 흰색인데 클라이언트가 과연 비용을 들여 파란색으로 다시 도색을 하겠는가? 차량 랩핑이 가능할 것인가? 반대편에서 로고가 제대로 보이는가? 비행기처럼 몸체가 큰 차량류는 도색을 하거나 그래픽 요소를 덧붙이면 차체의 무게와 성능에 영향을 미칠 수 있다. 다양한 색의 페인트로 인해 동체 표면이 팽창하거나 수축하기 때문에 디자인으로 인해 구조적 문제가 발생할 수도 있다.

촉감이 뛰어난 아름다운 의류와 침구를 제조하는 디자이너 레베카Rebecca를 위해 모니커moniker(브랜드 닉네임, 브랜드에 대해 가장 먼저 연상되는 이름—옮긴이) 디자인을 해준 적이 있다. 그녀의 시그니처 스타일은 벨벳 위에 메탈이나 레이스가 달린 요소를 스텐실 처리한 뒤 그 위에 표백제를 스프레이해서 탈색시킨 것이었다. 그런 처리를 하면 직물의 색이 달라지면서 완벽하지는 않지만 그래서 오히려 매력적인 패턴이 형성된다.

클라이언트의 예산이 넉넉하지 않았기 대문에 종이에는 고무 스탬프를 만들어 로고를 찍는 방법을 제시했다. 고무 스탬프는 비용 절감 효과도 있지만 마크가 헤진 것처럼 보이는 효과를 낼 수 있어 브랜드에 고유의 미학을 제공한다.

클라이언트가 고무 스탬프 하나 만들 정도의 예산밖에 없어도 디자이너는 효과적인 디자인 해법을 찾아내야 한다.

오리건 덕스Oregon Ducks는 나이키의 실험실이다. 나이키는 새로 개발한 미끄럼방지용 신발 밑창, 스포츠용품, 의류 원단, 그리퍼 장갑 등을 오리건 덕스에게 제공해 사용하도록 하고 그중 최고의 아이디어를 골라 시장에 출시한다. 오리건 덕스로부터 디자인 아이디어를 얻는 경우도 있다.

나이키는 오래 전부터 오리건 덕스를 걸어 다니는 실험실로 이용하고 있다. 오리건 주립대 미식축구팀은 나이키의 새로운 소재와 방법이 적용된 시제품을 일주일에 한 번 꼴로 제공받는다.

특수 고려 사항

그 외에 특수한 환경을 염두에 두어야 하는 분야가 몇 가지 있다.

앱 /// 클라이언트가 웹사이트나 모바일 앱을 운영하고 있을 경우에 특수한 제약이 있다. 로고 디자인이 아주 작은 정사각형 버튼으로 축소될 것이므로 전체 디자인을 구상할 때 그 점을 반드시 고려해야 한다.

스포츠 클라이언트 /// 스포츠 구단의 로고를 만들 때는 인조 잔디에 새기거나 미식축구장에 그릴 수 있는 디자인을 해야 한다. 디지털 전광판에는 모션 그래픽이 필요하고 그 외에 헬멧, 유니폼 등 생각지도 못했던 매체를 위해 디자인하게 된다. 스포츠 로고는 관련된 마크가 매우 많기 때문에 머천다이징, 사이니지, 유니폼 등에 항상 완벽하게 적용할 수 있는 디자인이 필요하다.

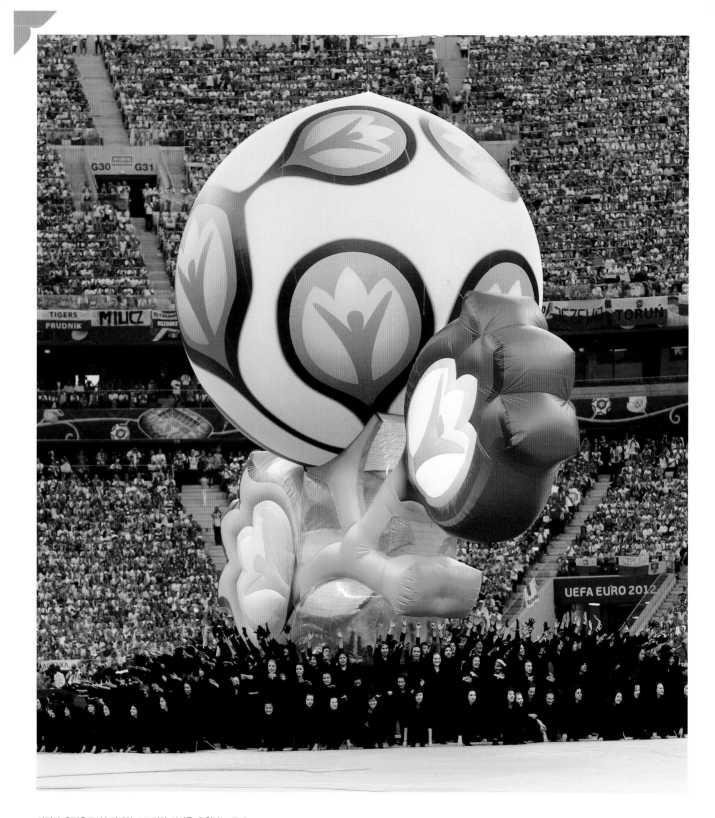

사진의 유럽축구선수권대회 로고처럼 상상을 초월하는 곳에
디자인을 적용해야 하는 일이 왕왕 있다.

차량류는 제조업체의 아이덴티티를 표현하기에는 한계가 있다. 콜린스 버스Collins Bus의 경우, 로고는 그릴 앞 배지 형태로 구현하고 워드마크는 출입문 위에 붙여두었다. 버스에서 눈에 가장 잘 띄는 부분은 각 학군의 아이덴티티와 로고를 붙여 버스를 식별하는 데 사용했다.

그러려면 다른 세계에서는 한 번도 보지 못했던 생소한 소재와 용도에 익숙해져야 한다.

모션 그래픽 /// TV 프로그램이나 영화 제작사, 기타 비슷한 성격의 조직에서 사용할 디자인의 경우, 로고의 대부분이 모션 그래픽으로 되어 있다. 그렇지만 스틸 그래픽을 사용하는 경우도 있으므로 그에 맞춰 디자인을 해야 한다. 움직이는 로고도 정적인 로고와 동일한 스토리를 전달해야 한다.

리서치에 대한 마지막 잔소리

3장, 4장, 5장에 걸쳐 설명한 여러 가지 작업은 모두 리서치와 관련이 있다. 그렇다고 해서 주눅들 필요는 없다. 오랜 시간이 소요되는 힘든 일처럼 보이지만 사실은 본격적으로 시작하기 전에 이미 반은 끝나 있는 것이 리서치이다. 그동안 다른 작업을 하면서 수집한 정보, 그리고 인생의 경험을 통해 획득한 정보가 이미 많기 때문이다. 프로젝트를 시작할 때쯤이면 사전 준비가 어느 정도 되어 있을 것이다.

그래도 할 일은 해야 하는 법. 길게 보고 꾸준히 리서치 작업을 하다 보면 언젠가는 보답이 돌아온다. 관록 있는 디자이너들이 중요한 프로젝트를 쉽게 수주하는 데에는 이유가 있다. 무모한 디자인이 나오지 않을 것임을 클라이언트들이 잘 알기 때문이다. 여러분 중에 재능은 있지만 경험이 아직 부족하다는 평을 듣는 사람이 있을 것이다. 잠재적 골칫거리를 예상하고 미리미리 대처하는 모습을 실제로 보여주면 실력에 대한 신뢰가 훨씬 깊어질 수 있다.

CHAPTER 6

로고의 리디자인

> **리디자인은 디자이너의 크리에이티브 능력을 보여줄 최고의 기회이며 예산도 훨씬 풍족하게 쓸 수 있다.**

우리 회사에서 진행하는 아이덴티티 작업 중 약 65퍼센트가 기존 기업이나 조직을 위한 것이다. 다른 디자인 회사들도 대략 그 정도인데 이런 클라이언트들은 이미 아이덴티티를 보유하고 있으며 그것을 다시 정의하는 것이 우리가 하는 일이다. 브랜드를 전략적으로 운영하지 못하는 기업도 있고, 아이덴티티의 메시지가 너무 혼란스러운 경우도 있다. 어쨌든 잘못된 것을 정상 궤도로 돌려놓거나 참신한 모습으로 변신해야 할 시기에 도달한 조직들이다.

리디자인 작업을 잘 모르는 사람들은 로고를 새로 만들 때만큼 재미도 없고, 지켜야 할 규칙이 너무 많아서 창작의 자유를 마음껏 누리지 못한다고 생각한다.

그런데 나에게는 아이덴티티 리디자인만큼 재미난 일이 없다. 시나리오상 극복해야 할 난점이 많기 때문에 오히려 더 매력적이다. 일을 시작할 때 기본 정보도 훨씬 탄탄하다. 또 하나 커다란 장점은 예산이다. 창업한 지

얼마 안 된 신생 벤처는 자금이 넉넉하지 않지만 리디자인을 의뢰한 클라이언트는 비교적 자금이 풍부하다. 실제로 투자에 관대하고 돈을 쓰고 싶어 하는 분위기이다. 벤처 회사의 일을 할 때는 돈 때문에 마음껏 디자인을 하지 못하는 경우가 많다. 회사가 가진 자원의 한계 때문에 아무리 멋진 아이디어가 있어도 그것을 충분히 실현하지 못할 수 있다.

그러므로 클라이언트가 아이덴티티 리디자인을 해달라고 하면 기쁜 마음으로 일을 하되 다음에 열거된 특수 사항을 감안해야 한다.

기존 자산을 존중한다

리디자인을 할 때 가장 먼저 할 일은 클라이언트의 기존 아이덴티티 자산을 평가하는 것이다. 경험이 없는 디자이너들은 (때로는 클라이언트 본인도) 기존 로고를 폐기해버리고 백지 상태에서 다시 시작하고 싶어 하는데 이는 업무상 과실이라고 할 수 있다. 클라이언트의 기존 아이덴티티는 긍정적 자산과 부정적 자산을 모두 갖고 있을 것이고 둘 다 새로운 디자인에 유용하게 활용할 수 있다. 기존 디자인에서 잘못된 것은 무엇이고 그 이유는 무엇인가? 잘된 점은 무엇인가? 기존 자산 중 90퍼센트가 부정적이고 10퍼센트가 긍정적이라는 결론이 나올 수 있다. 불균형이 문제이기는 하지만 어쨌든 기존 아이덴티티 중 아직 쓸 만한 것이 있으므로 그것

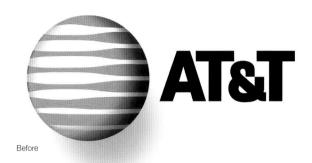

Before

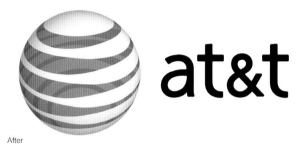

After

인터브랜드는 기존 AT&T 로고가 갖고 있는 막대한 자산을 인정하고 이를 새로운 밀레니엄에 맞게 개선했다.

을 살릴 방법을 모색해야 한다. 그것이 무엇인가? 색? 패턴이나 모양? 선의 두께? 아니면 폰트?

브랜드가 여럿으로 나눠져 있을 때는 그것들을 한데 모아 응집력 있는 뭔가를 만들어낼 수 있다. AT&T가 베이비 벨Baby Bells이라 불리는 여러 회사로 분할되어 재편성되었던 일을 기억해보자. AT&T의 새 아이덴티티 작업을 맡았던 인터브랜드Interbrand는 클라이언트의 회사가 여러 개로 쪼개졌으니 기존 로고가 무의미해졌다고 판단할 수도 있었다. 더군다나 AT&T의 제품은 디지털화되고 전 세계로 사업을 확장하는 상황이었으니 그럴 가능성이 더더욱 높았다. 그러나 인터브랜드의 디자이너들은 기존 아이덴티티에 활용할 가치가 아직 많이 남아 있다고 판단했다.

1986년에 배스 예거Bass Yager가 디자인한 AT&T의 줄무늬 구, 일명 '죽음의 별Death Star' 로고는 AT&T가 해체될 당시에 엄청난 자산 가치를 지니고 있었다. 어디서나 흔히 볼 수 있고 누구나 쉽게 알아보는 동시대 최고의 아이덴티티였다. AT&T는 잠시 주춤하다가 2005년에 더 확실한 정체성과 현대적인 모습으로 부활했다.

인터브랜드는 구의 모양을 재해석해 입체감을 줌으로써 서비스의 깊이와 폭을 넓혀 세계 속으로 뻗어나가는 기업을 표현했다. 세부 형태를 단순화하고 투명성을 더해 명확한 비전을 표시하는 한편, 소문자 워드마크를 연

디자인 에이전시 오리지널 챔피언 오브 디자인The Original Champions of Design의 발주를 받아 일러스트레이터 조 피노치아로Joe Finocchiaro와 제스퍼 구달Jasper Goodall이 리디자인한 걸스카우트 로고. 변한 것이 없는 것처럼 보이지만 잘 들여다보면 세세한 변화가 눈에 들어온다. 우선 헤어 스타일이 바뀌면서 구식이라는 느낌이 해소되었다. 얼굴 옆선이 전보다 소녀답게 바뀌어 해당 연령대에 적합해졌으며 클로버 모양도 더 또렷하게 수정되었다. 무엇보다 기존 로고의 청록색이 가볍고 싱그러운 연녹색으로 바뀌었다.

솔 배스가 만든 오리지널 로고의 핵심 가치를 그대로 계승하면서 요즘 소녀들에 맞게 브랜드를 격상시킨 리디자인 사례이다.

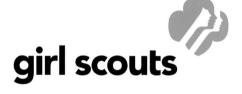

걸스카우트의 리디자인 로고는 솔 배스가 디자인한 기존 로고의 자산을 잘 살리고 있다.

계시켜 보다 정겹고 친근한 느낌을 주었다.

색상, 형태, 줄무늬 패턴, 이름은 기존 것을 살리되 전반적으로 새로운 느낌으로 바꿨다. 기존의 줄무늬 구가 새로운 밀레니엄의 문턱에서 AT&T 2세를 낳았다면 바로 이런 모습일 것이다.

리디자인에서 가장 중요한 것은 기존 고객과의 유대를 계속 이어나가는 것이다. 기존 고객을 내팽개치고 새 고객에만 신경을 쓰는 듯한 인상을 심어주어서는 안 된다. 바꿔 말해서 아무리 사소한 것이라도 기존 아이덴티티가 보유한 자산을 존중해야 한다는 것이다. 그래야 고객의 신뢰를 무너뜨리지 않고 더욱 견고하게 할 수 있다.

어떤 회사가 신제품을 들고 와서 새 아이덴티티가 필요한데 회사의 기존 브랜드들과 잘 어울리도록 만들어달라고 한다면 먼저, 기존 것들을 속속들이 알아야 한다는 것을 전제로 해야 한다. 이런 식으로 생각하면 된다. 집의 부엌을 다시 설계한다고 해서 부엌을 통째로 떼어낸 다음, 다시 만들지는 않을 것이다. 살릴 만한 것은 두고 필요 없는 것만 내다 버릴 것이다.

리디자인을 할 때는 새것이 기존 것에 동화되도록 해야 한다. 기업 문화, 성격, 기업 생리, 분위기가 예전과 다를 바 없다는 느낌이 들어야 한다.

성급한 판단은 금물

클라이언트가 사용하는 문장이나 모노그램과 같은 장치가 (별로 안 좋은 의미에서) 마리 앙트와네트를 연상시킨다고 치자. 그렇다면 아마 당장 없애버리고 싶을 것이다.

하지만 그러기 전에 먼저 샤넬, 루이 뷔통 등 역사가 길고 실적이 훌륭한 수많은 기업들이 요즘도 문장과 모노그램을 조합한 아이덴티티를 사용한다는 사실을 생각해봐야 한다. 소비자들은 어마어마한 비용을 지불해 그들의 제품을 구입하고 짝퉁 제조업체들은 그들을 모방하려고 엄청난 시간을 들인다.

문장과 모노그램의 미덕을 찬양하자는 것이 아니다. 클라이언트의 아이덴티티 자체에 문제가 있는 것이 아님을 지적하려는 것이다. 디자인이 엉망이거나 너무 오래되어 이상하게 보이는 것일 수 있다. 그럴 때는 먼저 문장이나 모노그램의 역할을 점검한 다음에 형태의 문제를 해결하는 것이 옳은 방법이다.

오래 갈수록 좋은 디자인?

디자이너들은 아이덴티티 디자인을 할 때 몇 가지 가정을 당연하게 생각한다. 그중 하나가 아이덴티티가 장수하여 많은 자산을 쌓았으면 하고 바라는 것이다.

그런데 정작 클라이언트의 목표는 약간 다를 수도 있다. 기업을 매각하기 위해 당장 가시적인 가치를 구축하려고 하는 경우도 있고, 1년쯤 지난 뒤에는 개선할 계획인 제품의 아이덴티티를 디자인하는 경우도 있다. 이런 식의 계획된 진부화planned obsolescence는 아이덴티티 디자이너에게 좋은 기회가 될 수 있다.

아이덴티티 디자인의 거장 톰 가이스마Tom Geismar는 첨단만큼 금방 질리는 것이 없다고 했다. 이 말은 특히 아이덴티티 디자인과 딱 맞아떨어진다. 아이덴티티는 사람들이 알아보는 순간부터 진부해지기 시작한다. 클

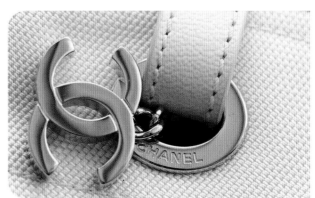

모노그램이 세계에서 가장 많이 위조되는 로고라는 것은 부인할 수 없는 사실이다. 모노그램을 좋아하지 않는 디자이너도 있지만 그렇다고 모노그램의 가치를 부정할 수는 없다.

라이언트가 짧은 시간 안에 아이덴티티를 업데이트할 계획이라는 사실을 미리 알고 있으면, 그 아이덴티티는 유행에 뒤떨어지기 전에 폐기될 것이 확실하므로 트렌드에 영합하는 첨단 디자인(고전적인 디자인의 반대 개념)을 추구할 수 있다. 대담하고 독특한 디자인은 단기간에 강렬한 인상을 남길 수 있다. 제품 아이덴티티는 보통 이런 접근법을 많이 사용하기 때문에 시장 안에서 주목도를 유지하려면 정기적인 업데이트가 필수이다. 올림픽 경기나 지역 기금 모금 행사와 같이 정기적으로 개최되는 행사용 아이덴티티 역시 유효 기간이 길지 않아도 된다. 행사가 열릴 때마다 유행에 맞는 디자인으로 바꾸면 되기 때문이다.

아니면 아예 미래를 길게 내다보고 필요할 때마다 쉽게 업데이트할 수 있도록 뼈대를 만들겠다고 마음먹을 수 있다. 그럴 때는 옷장을 유행 타지 않는 기본 디자인의 아이템으로 가득 채운다고 생각하면 된다. 단순한 형태의 로고를 시대 흐름에 맞춰 다양한 색상과 패턴으로 업데이트한 애플이야말로 이를 몸소 실천한 좋은 예이다. 애플은 브랜드 가치를 손상시키지 않으면서 로고의 형태까지 업데이트했다.

요컨대 중요한 것은 클라이언트가 어떤 계획을 갖고 있는지 미리 아는 것이다. 무조건 대대손손 물려줄 디자인을 하겠다고 생각하는 건 금물이다.

미래 지향 디자인

신생 기업의 경우, 미래를 내다보며 디자인하기가 수월하다. 창업한 지 얼마 되지 않아 기업에 대해 알려진 바가 없기 때문이다. 그런데 기존 기업이 클라이언트일 경우, 현재의 모습만 보고 디자인을 하는 우를 범하지 않도록 조심해야 한다. 리디자인은 미래를 지향해야 한다. 지금 현재의 모습만 보고 디자인을 한다면 하루도 지나지 않아 시대에 뒤처진 디자인이 될 것이다.

이 점은 기업의 입장에서도 큰 문제가 될 수 있다. 실제로 이런 문제를 거론하면 다들 발등에 떨어진 불을 끄는 데 급급한 나머지 미래를 생각하지 못하는 경우가 많다. 다음 분기와 다음 회계연도 실적에 정신을 쏟느라 극도로 좁은 시야에 갇힐 확률이 높다. 하지만 디자이너는 과거의 경험을 바탕으로 그들에게 미래를 보여줄 수 있다.

예를 들어, 음향 장비 제조업체를 위해 디자인을 한다고 생각해보자. 시대가 달라지면서 음악을 듣는 방법에 많은 변화가 생겼다는 것은 누구나 아는 사실이다. 레코드, 테이프, CD, MP3 파일을 거쳐 조만간 전혀 다른 방법으로 음악을 듣게 될 것이 분명하다. 그러므로 이 회사의 로고를 아이팟 모양으로 디자인한다면 45rpm 레코드 모양으로 디자인하는 것만큼이나

❖ 이 자리에 모인 이유는?

사전 미팅에 이어 연석회의, 다음으로 부서장들이 소집된 중진 회의를 거쳐 CEO가 참석하는 최종 회의에 들어갔더니 그때서야 회사를 올해 안에 매각하기 위해 가치 제고 차원에서 아이덴티티를 디자인하기로 한 것이라고 진짜 이유를 털어 놓는다. 맥 빠지는 일이 아닐 수 없다. 앞서 진행된 회의에서 들은 이야기들을 모두 전혀 다른 각도에서 다시 해석해야 한다. 장기 계획 수립이 아니라 단숨에 회사 가치를 높이는 것이 진짜 목표라고 하니 기존 클라이언트가 아니라 새로운 바이어의 마음에 드는 아이덴티티를 만들어야 할 것이다.

프로젝트 초창기에 꼭 해야 할 질문을 던지면서 클라이언트와 허심탄회하고 솔직한 관계를 구축해야 시간과 에너지 낭비를 줄일 수 있다.

시대에 뒤처지는 일이 된다는 말이다.

확실한 것 하나는 항상 미래 시제로 사고하는 법을 익혀야 한다는 것이다.

CHAPTER 7

어떤 마크를 디자인할 것인가?

워드마크? 모노그램? 그림 마크? 그 외에도 신중하게 선택해야 하는 디자인의 종류에는 여러 가지가 있다.

디자이너는 물론이고 디자이너가 아닌 사람도 로고, 아이콘, 심벌, 마크 등 비슷비슷한 용어를 거의 같은 의미로 멋대로 혼용하는 데 대해 일말의 죄의식 같은 것을 느낀다. 다들 아이덴티티와 관련된 용어임에는 의심의 여지가 없지만 의미는 조금씩 다르다. 사람이건 사물이건 정확한 이름으로 불러주는 것이 바람직한 일이므로 이번 장에서는 집중적으로 용어에 대해서 알아보겠다. 이를 참고해 현명한 판단을 내려 클라이언트를 위해 최선의 선택을 하기 바란다.

다음은 마크의 계층 구조와 각각의 하위 범주에 대한 설명이다.

로고/심벌/마크

시각적인 디자인 개념을 나타내지만 단독으로 사용되는 일은 거의 없다. 대부분 뒤에 설명할 워드마크와 연계된다. CBS의 눈처럼 유명한 로고/심벌/마크도 항상 워드마크가 옆에 따라 붙는다.

하위 범주로는 다음과 같은 것들이 있다.

1. 이니셜/활자 디자인/모노그램

디자인에 글자를 사용한다는 점에서 워드마크와 관련이 있지만 하나의 디자인에 기껏해야 한두 개 정도의 글자가 들어가고 그나마 디자인 용도이다. 여기 사용된 글자는 따로 떼어 다른 데 쓸 수 없다는 말이다.

이런 디자인을 보면 이미 익숙한 무엇인가가 머릿속에서 시각적으로 연상되기도 하고, 기억을 되살리는 역할을 하기도 한다. 켈로그 사가 내세우는 멋들어진 'K'를 생각해보라. 요즘은 꼬마들도 'K＝시리얼'이라고 생각하게 되었다. 단, 클라이언트의 이름이 소비자들에게 생소하면 이니셜/활자 디자인/모노그램 디자인을 사용해봤자 별로 효과가 없다.

이니셜로 만든 로고는 아름다운 글자를 보여주는 것으로 끝이 아니다. 이때 추가 정보를 제공하는 것이 활자 디자인이며 활자 디자인이 기업에 의미를 불어넣는다. 예를 들어, M이라는 글자가 들어간 건설 회사 로고를 직각자 두 개가 겹쳐진 모양으로 디자인했다고 하자. 이 경우에 두 개의 직각자 이미지가 M이라는 글자 모양을 만들어내는 것 외에 클라이언트의 업종을 암시하고 정직하고, 견실하며, 믿을 수 있는 회사라는 느낌을 전달할 수 있다.

3 애드버타이징 LLC, 메저 투와이스 컨스트럭션
3 Advertising LLC, Measure Twice Construction

이런 디자인에 기존 서체를 사용하면 서체의 스타일이 추가 정보를 전달
하게 된다. 대문자 H를 각각 헬베티카, 가우디, 스펜서 서체로 썼다고 생각
해보라. 저마다 다른 개성이 느껴질 것이다.

이 디자인은 다음과 같은 점을 주의해야 한다.

- 워드마크의 맨 앞에 오는 글자에 홑자 디자인single-letter designs을
 하고 싶어 하는 클라이언트들이 꽤 있다. 브리지스톤Bridgestone 타
 이어 로고처럼 효과를 보는 경우도 있지만 대개는 보는 사람을 혼
 란에 빠뜨린다. 머리가 댕강 잘린 단어의 맨 앞에 어떤 비주얼이
 떡 하니 자리 잡고 있으니 뇌가 그 둘을 조합하지 못하는 데서 비
 롯되는 현상이다. 클라이언트가 아예 그런 시도를 하지 못하도록
 사전에 교육을 해야겠지만 그럴 필요조차 없도록 제대로 된 디자
 인을 만들어 강력하게 밀어붙여야 한다.

와이앤알 두바이, 칼리드 빈 헤이더 그룹
Y&R Dubai, Khalid Bin Haider Group

오스카 모리스, 히든 살롱
Oscar Morris, Hidden Salon

BRIDGESTONE

워드마크의 첫 글자를 이니셜 로고처럼 디자인해서 효과가 좋은 경우는 극히 드물다. 브
리지스톤은 예외에 속한다.

- 무엇을 이니셜/활자 디자인/모노그램으로 정의할 것이냐 하는 문
 제에 대해서는 특별한 법칙이 없다. 글자가 하나만 포함될 수도
 있고 두 개, 많으면 세 개까지 연결된 두문자어 디자인이 될 수
 도 있다. (ABC나 BBC를 생각해보라) 글자가 아니라 글자를 디자
 인한 방법으로 어떤 범주에 속하는 디자인인지 판가름하게 된다.

Tuffy Ranch

알앤알 파트너스, 윙필드 그룹
R&R Partners, Wingfield Group

세바스차니 브랜딩 앤 디자인, 리어켄
Sebastiany Branding & Design, Lirquen

가드너 디자인, 컴플리트 랜드스케이핑 시스템
Gardner Design, Complete Landscaping Systems

헐스보쉬, SCEC
Hulsbosch, SCEC

TBWA\샤이엇\데이, 게토레이
TBWA\Chiat\Day, Gatorade

폴라드디자인, 나이키
POLLARDdesign, Nike

오드니, 파이브알 컨스트럭션
Odney, 5R Construction

리핀코트, UMW
Lippincott, UMW

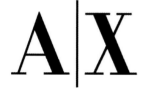

체마예프 앤 가이스마 앤 하비브, 아르마니 익스체인지
Chermayeff & Geismar & Haviv, Armani Exchange

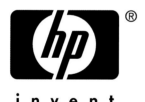

랜도, 휴렛패커드
Landor, Hewlett-Packard

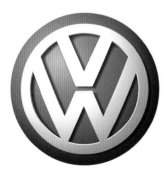

메타디자인, 폭스바겐
MetaDesign, Volkswagen

여기서 말하는 크레스트crest 스타일 또는 문장 스타일 로고란 하나의 디자인에 성격이 다른 그래픽 요소들이 여러 개 통합되어 있는 것을 가리킨다. 13세기부터 사용되기 시작한 전령관 문장은 구체적인 정보를 전달하는 목적을 갖고 있었다. 그중에서도 크레스트는 가문을 나타내는 것이었다. 크레스트를 보면 어느 가문에 충성을 맹세했는지 알 수 있었다. 맨 위에 동물이나 투구나 그 밖에 휘장 디자인을 얹어 구체적인 가계를 표시했으며 깃발이나 리본에 가문의 이름이나 모토를 새겨 넣기도 했다. 두 가문이 혼인에 의해 맺어지거나 혈통을 이을 후사가 태어나면 방패를 장식한 색과 심벌에 약간의 변화를 주었다. 어쨌건 모든 것들이 정보를 담기 위해 설계된 장치였다.

디자인을 할 때 이름, 심벌, 슬로건, 설립일 등을 아이덴티티에 포함시켜야 하는 경우가 생긴다. 그렇게 전달할 정보가 많을 때는 일관된 그래픽 요소 하나에 여러 가지 메시지를 응축시킬 수 있는 현대판 문장이 제격이다. 전통을 계승한 디자인이건, 현대적인 디자인이건, 결과는 마찬가지이다.

수백 년 전에 확립된 그래픽 언어이지만 요즘 소비자들도 얼마든지 받아들이고 이해한다. 디자이너의 입장에서 보면 무척이나 다행스런 일이다. 고대 문장학에 반드시 들어가야 한다고 규정되어 있는 요소들을 모두 충족하기는 어렵겠지만 구성 요소와 조합 원리는 거의 비슷하다.

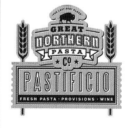

서더스 디자인, 그레이트 노던 파스타; 슈워츠락 그래픽 아트, 블랙우드 매니지먼트 그룹

Sudduth Design Co., Great Northern Pasta Co.; Schwartzrock Graphic Arts, Blackwood Management Group

2. 그림/연상/구상

이 부류에 속하는 로고들은 사람, 장소, 사물 등 명사를 구상적으로 나타낸 것이지만 하는 역할은 시각적 은유에 가깝다. 예를 들어, 메이플라워 컴퍼니Mayflower Company의 배는 단순한 배가 아니라 운송 비즈니스를 뜻한다. 세계야생생물기금World Wildlife Fund 로고에 등장하는 팬더 역시 그냥 팬더가 아니라 '멸종 위기에 처한 동물', '사랑스러운 동물'을 의미한다.

리핀코트, 메이플라워

랜도, 세계야생생물기금

그림 로고도 단순히 그림에 머물지 않는다. 그 안에 하나 이상의 의미 층이 포함되어 있다. 카페의 로고라면 수증기가 모락모락 피어오르는 커피잔을 그림 로고로 사용하면서 동시에 그 수증기가 미소 짓는 얼굴 모양을 표현하도록 할 수 있을 것이다. 또 고급 여성복을 판매하는 부티크라면 아래 그림처럼 여성의 얼굴 윤곽선처럼 보이기도 하고 공작이 날개를 펼친 것처럼 보이기도 하는 로고를 만들 수 있을 것이다. 이런 디자인을 할 때는 다중적인 의미를 함축하고, 보는 사람들이 그 의미를 다양하게 받아들

라이언 러셀 디자인, 스누티 피콕
Ryan Russell Design, Snooty Peacock

일 수 있게 의미의 단서를 최대한 많이 제공하는 것을 목표로 삼아야 한다.

카페의 경우 곧이곧대로 커피잔이 들어간 직설적인 로고를 쓸 수도 있겠지만 표상적 이미지를 사용할 수도 있다. 온몸에 털이 쭈뼛 선 동물을 내세워 커피가 주는 각성 및 원기 회복 효과를 표현한다든가 이탈리아 카페에서 흔히 볼 수 있는 시각적 요소를 차용해 유럽 커피의 품질이나 원산지를 암시하는 식이다.

이런 디자인은 훌륭한 스토리텔러 역할을 한다. 따라서 4대째 커피를 팔고 있다든가, 유기농 커피만 취급한다든가, 사회적 약자들이 재기할 수 있도록 지원한다든가 하는 식의 화젯거리가 있는 클라이언트에게 이상적이다. 그림 로고는 그 자체가 브랜드 대사 역할을 하면서 사람들에게 이야기를 들려줄 수 있다.

마지막으로 렌더링 방식에 따라 아이덴티티에 더욱 풍부한 정보를 불어넣을 수 있다. 이를테면 무심히 그은 듯한 필치를 노련하게 사용해 우아하고 현대적인 분위기를 풍기는 방식이 가능하다.

피터 배스베리, 세인트 줄리언 보트 클럽
Peter Vasvari, St. Julian's Rowing Club

크리스 루니 일러스트레이션/디자인, 람셀
Chris Rooney Illustration/Design, Ramsell

프레드락 스타키츠, 인권 로고
Predrag Stakic, Logo for Human Rights

브랜드싱어 앤 제리 카이퍼 파트너스, 시그나
BrandSinger and Jerry Kuyper Partners, Cigna

조셉 블레이록, 조셉 블레이록 디자인 오피스
Joseph Blalock, Joseph Blalock Design Office

마인, 피치핏 출판사
MINE, Peachpit Press

가드너 디자인, 위치토 공원 관리소
Gardner Design, Wichita Parks Department

헐스보쉬, 스타 마트, 칼텍스 오스트레일리아
Hulsbosch, Star Mart, Caltex Australia

칼 디자인 비엔나, 빈 어학원
Karl Design Vienna, Sprachschule Wien

드래곤 루즈 차이나 리미티드, 동물 커뮤니케이션 과학 연구소
Dragon Rouge China Limited, Institute of Scientific Animal Communication

3. 추상

이 디자인은 관념적인 생각처럼 구체적인 형태가 없는 개념을 표현하는 데 사용하는 형태이다. 보는 사람이 깊이 파고 들어가야 의미를 알 수 있기 때문에 상대적으로 어렵게 느껴지기 일쑤이다. 다른 범주에 속하는 로고들처럼 머릿속에 떠오르는 즉각적인 이미지를 제공하지는 않지만 무척 유용하고 상징적 의미를 풍부하게 전달할 수 있는 것이 추상 디자인이다.

추상 디자인은 첨단 기술과 같이 구체적으로 설명하기 어려운 개념을 포괄적으로 나타낼 때 또는 조만간 인접 분야로 사업을 확장할 가능성이 있어 중의성이나 모호성이 바람직할 때 (예를들어, 현재는 항공 장비를 제조하지만 추후에 의료 기기를 생산할 계획이 있는 기업) 제격이다. 사업을 확장하려고 하는데 로고 때문에 망설이게 되는 사태가 벌어져서는 안 될 것이다.

추상 디자인을 이상적으로 사용할 수 있는 또 다른 경우로는 다양한 분야에 걸쳐 사업을 영위하는 기업을 들 수 있으며 과학, 수학, 기술 분야의 클라이언트에게도 효과적이다. 복잡하고 난해한 사업을 일일이 설명하지 않고도 어떤 회사인지 느낌을 전달할 수 있기 때문이다. 여러 가지 복잡한 공정을 처리하는 일에 종사하는 클라이언트도 주로 이 범주에 속한다.

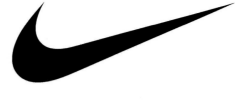

캐롤린 데이비슨, 나이키
Carolyn Davidson, Nike

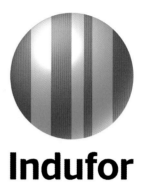

포카 앤 쿠차 오이, 인두포 오이
Porkka & Kuutsa Oy, Indufor Oy

핸드 디잔 스튜디오, 퀀텀 비트러스
Hand Dizajn Studio, Quantum Vitrus

터너 덕워스, 타시모
Turner Duckworth, Tassimo

울프 올린스, BT
Wolff Olins, BT

수퍼스푼 폼 + 펑션, 스위스 히트 트랜스퍼 테크놀로지
Supersoon form + function, Swiss Heat Transfer Technology

로고라는 단어는 흥미롭게도 '말'을 뜻하는 그리스어 '로고스logos'
에 뿌리를 두고 있다. 1800년대 초에 처음 나타난 '로고타이프
logotype'는 원래 여러 개의 단어나 글자를 한데 모아 만든 합자 활
자를 일컫는 말이었다. 요컨대 이질적인 것들을 모아 물리적 합일
체로 만들었다는 뜻이다.

그런 로고타이프가 훗날 아이덴티티 시스템의 구성 요소를 뜻하
게 되었고 이를 줄여 로고라 부르게 된 것이다. 요즘은 로고라고
하면 심벌을 가리키며 단어를 이용한 디자인은 지칭하지 않는다.

케이토 퍼넬 파트너스, 클리어뷰
Cato Purnell Partners, ClierView

무빙브랜드, 스위스컴
Moving Brands, Swisscom

야타로 이와사키, 미츠비시
Yataro Iwasaki, Mitsubishi

케이토 퍼넬 파트너스, 두바이 인터내셔널
Cato Purnell Partners, Dubai International

가드너 디자인, BCS
Gardner Design, BCS

시겔+게일, 쿠퍼 비전
Siegel+Gale, Cooper Vision

로고타이프/워드마크

이들은 단어를 통해 개념을 전달하는 디자인이기 때문에 심벌/로고 없이도 충분히 독립적으로 존재할 수 있다. 심벌/로고와 짝을 지어야 할지는 디자이너의 판단에 따라 달라진다.

다양한 종류의 로고타이프/워드마크를 살펴보자.

1. 서체를 변형하지 않은 유형

변형하지 않았다는 말을 액면 그대로 받아들여서는 안 된다. 변형이나 장식적인 요소 하나 없이 활자를 그대로 사용한 것처럼 보이는 로고타이프도 있지만 정말 그런 경우는 거의 없다고 봐야 한다. 자간이 미세하게 조정되었거나 글자 폭이 달라졌거나 활자에 보일락말락한 변형이 가해진 것들이다. 아주 작은 변화를 통해 변화하지 않은 것처럼 보이는 외관에 개성을 부여해 클라이언트만의 고유한 서체로 만든 것이며 모든 것이 의도적으로 절제되어 있다.

이유는 단어와 그 뒤에 숨은 뜻이 너무나 중요하기 때문이다. 법률회사의 아이덴티티를 만든다고 가정해보자. 가장 중요한 정보는 두말할 것 없이 파트너들의 이름이고 그들의 이름이 워드마크에서 유일하게 강조되어야 할 정보이다.

이런 디자인이 효과적인 또 다른 경우가 바로 다른 기업이나 브랜드의 후광을 업고 마케팅을 하는 회사들이다. 모회사인 프록터 앤 갬블의 하위 브랜드들을 생각해보자. 여러분이라도 모회사의 아이덴티티를 배경으로 삼아 그 위에 개별 브랜드의 아이덴티티를 내세우고 싶을 것이다.

한 가지 명심할 점은 로고와 워드마크를 결합시키기로 했다면 '서체를 변형하지 않은' 디자인이 최선의 선택이라는 사실이다. 워드마크는 변화를 줄수록 공격적으로 변하면서 시각적으로 까다롭게 요구하는 것이 많아지기 때문에 시각적 서열이 따로 없는 로고와 워드마크 사이에 긴장 관계가 형성된다.

세이빈그라픽, Inc., 비벌리힐스 호텔
Sabingrafik, Inc., Beverly Hills Hotel

펜타그램, 웨이트워처스
Pentagram, WeightWatchers

소다스트림
SodaStream

쉰들러 페어런트, 언더웨어Underwear와 제휴, 다임러
Schindler Parent, Daimler

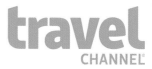

로열 카스파, 트래블 채널
Loyal Kaspar, Travel Channel

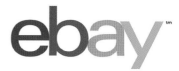

리핀코트, 이베이
Lippincott, eBay

에이비스
Avis

카본 스몰란 에이전시, 모건 스탠리
Carbone Smolan Agency, Morgan Stanley

2. 서체를 약간 변형한 유형

1부터 10까지의 단계가 있을 때 앞에서 설명한 서체를 변형하지 않은 유형이 1 내지 2에 해당한다면 서체를 약간 변형한 유형은 5 내지 6 정도에 해당한다. T라는 글자를 단검 모양으로 디자인한 것이 여기에 해당한다. 글자를 몇 개 빼거나 다른 물체, 기하학적 도형, 숫자로 대치하거나 아예 공백으로 남겨둘 수도 있다. 서체를 개조해서 서체와 그래픽이 깔끔한 조화를 이루도록 만드는 것이다. 가독성에 무리가 생기지 않도록 조심하면서 색상, 폰트, 글자 크기, 선 두께에 변화를 가해 확연히 달라진 모습을 선보인다. 이런 디자인은 과도하지 않고 수수해서 기업 클라이언트에게 제격이다.

퓨어 아이덴티티 디자인, 시티 오브 엘크혼
Pure Identity Design, City of Elkhorn

알렉산더 아일리 Inc., 메사 그릴
Alexander Isley Inc., Mesa Grill

Pinterest

마이클 딜 앤 후안 카를로스 파간, 핀터레스트
Michael Deal and Juan Carlos Pagan, Pinterest

nextel

랜도, 넥스텔
Landor, Nextel

MiTO

브랜드 유니언, 알파 로메오 미토
The Brand Union, Alfa Romeo Mito

ċurious

액션 디자이너, 큐리어스
The Action Designer, Curious

델 글로벌 크리에이티브, 델
Dell Global Creative, Dell

케오 피에론, 폰즈 스시 하우스
Keo Pierron, Ponzu Sushi House

scooling

토마스 폴리탄스키 디자인, 스쿨링
Tomasz Politanski Design, Scooling

크레스크 디자인, 트와이스트
cresk design, Twyst

BOOKTIQ

리브스 디자인, 잉크드
reaves design, inkd

3. 서체를 대대적으로 변형한 유형

그래픽 요소로 가득한 워드마크 디자인이 여기에 해당한다. 표제용 활자를 사용하는 경우도 있고 통나무나 전기선과 같은 그림을 이용해 글자를 만들어내는 경우도 있다. 단어나 글자가 변형되어 스쿨버스라든가 기하학적 도형과 같이 새로운 형태 안에 쏙 들어가는 디자인도 있을 수 있다.

이런 디자인은 보통 색 처리가 과감하고 그러데이션을 이용하거나 글자 크기에 변화를 주기도 하며 개성 만점에 재미있는 요소도 가득하다. 이 말은 기업 아이덴티티로는 그리 적합하지 않다는 뜻이다. 디자인에 버금가는 개성을 지닌 클라이언트라야 소화 가능한 유형이다.

또 하나 주의할 점은 서체를 독특하게 처리하면 가독성이 떨어지기 마련이라는 것이다. 그래서 손해인 경우도 있지만 오히려 효과를 보는 경우도 있다. 처음에 둥근 원으로 시작해서 워드마크의 성격이 점차 사라지더니 불현듯 심벌로 변하는 로고가 이에 해당한다.

퓨처브랜드, 페루
FutureBrand, Peru

마인, 셰어/SF
MINE, Scheyer/SF

야로슬라프 즐레즈니아코프, 프로모션
Yaroslav Zheleznyakov, Promotion

디즈니
Disney

크리스 루니 일러스트레이션/디자인, 내셔널 지오그래픽 키즈
Chris Rooney Illustration/Design, National Geographic Kids

더블 오 디자인, 키즈 아르헨티나
Double O Design, Kids Argentina

SALT 브랜딩, 밀리켄
SALT Branding, Milliken

가드너 디자인, 미국당뇨병협회
Gardner Design, American Diabetes Association

델리카트슨, ING 뱅크
Delikatessen, ING Bank

로고와 워드마크가 함께 사용될 경우, 이를 로고와 워드마크라 하지 않고 시그니처와 로크업이라고 지칭하는 것을 자주 들을 수 있다. 그러나 엄밀히 말하면 개념이 약간 다르다.

어떤 조직의 시그니처라고 하면 우리가 으레 보는 식의 로고 그리고/또는 워드마크를 가리킨다. 로크업이란 로고와 워드마크 사이의 공간적 관계를 말한다. 다시 말해서 둘 사이에 거리, 상대적인 크기, 공간 상의 배치 방법 같은 것을 말한다.

콤비네이션 마크

이 디자인의 정의는 간단하다. 하나의 마크 안에 글과 시각적 표현이 결합된 형태이다. 성격이 다른 여러 가지 것들이 조화를 이루고 있으며 보통은 안에 든 모든 것을 감싸는 테두리나 케이스가 있다. 말풍선 안에 말을 넣은 듯한 모양새이다.

일정한 형체 안에 활자와 그림을 비롯해 기타 여러 가지 정보가 모두 들어있는 크레스트가 바로 콤비네이션 마크이다.

콤비네이션 마크에는 도형, 텍스트, 상징적 의미가 뒤섞여 있는데 물리적으로 각각 분리할 수는 있지만 따로 떼어놓으면 분리하기 전과 동일한 메시지가 전달되지 않는다. 각 부분이 존재 의미를 가지려면 요소들이 함께 있어야 한다.

시퀀스, 치폴레
Sequence, Chipotle

헤이즌 크리에이티브 Inc., EPIC
Hazen Creative, Inc., EPIC

더피 앤 파트너스, 잭 인 더 박스
Duffy & Partners, Jack in the Box

이매지너리 포스, 사이언스 채널
Imaginary Forces, Science Channel

사그마이스터 앤 월시, EDP
Sagmeister & Walsh, EDP

아이콘과 파비콘

아이콘, 파비콘, 로고의 차이가 무엇인지 몰라 쩔쩔매는 사람이 많은 것 같아 정의를 한번 하고 넘어가야 할 것 같다.

- 아이콘은 어떤 실체를 나타내기는 하지만 로고는 아니다. 실체를 단순히 그래픽의 형태로 바꿔놓은 것이다. 신호등에서 볼 수 있는 로봇처럼 생긴 사람의 형체를 생각해보자. 그것은 보행자를 나타낼 뿐, 그 이상도 이하도 아니다.

- 파비콘은 웹사이트 주소 앞에 게시할 수 있도록 가로 16픽셀, 세로 16픽셀의 정사각형에 맞춰 만든 심벌 또는 모바일 기기에서 앱 버튼을 표시해주는 그래픽이다. 대중과 기업이 가장 자주 만나는 접점이 될 수는 있지만 (구글의 경우를 생각해보라) 그래도 로고는 아니다.

클라이언트를 위해 아이덴티티를 디자인할 때 아이콘과 파비콘에 대해 신중하게 생각해야 한다. 새로 만들어진 앱과 같이 주로 온라인에서 혹은 오로지 온라인에서만 사용될 아이덴티티를 디자인할 때가 있다. 이럴 경우에는 로고보다 파비콘이 더 자주 사람들의 눈에 띌 것이다. 아이콘도 온라인 서비스를 위한 도구에 불과한데 이 작은 디자인 요소 역시 클라이언트의 로고보다 노출 빈도가 훨씬 높을 수 있다.

또 한 가지 유념할 것이 있다. 파비콘과 아이콘은 브랜드를 경험하는 여러 가지 새로운 방법 중 빙산의 일각에 불과하다는 것이다. 사람들은 요즘도 인텔의 사운드 아이덴티티를 듣고 그것이 무엇인지 금방 인지한다. 앞으로는 터치스크린을 통해 로고의 질감을 느끼게 될 것이고 냄새를 맡을 수 있는 기술까지 등장할 전망이다.

구글의 새 파비콘(오른쪽)은 예전 파비콘에 비해 로고로 간주될 가능성이 훨씬 낮다.

파비콘으로 절대 사용하지 못하는 것도 있다. 마사 스튜어트Martha Stewart의 얼굴을 256픽셀짜리 파비콘으로 만들어봤자 효과가 있을 리 만무하다.

로고/심벌/마크(비주얼)

대부분의 경우 워드마크를 동반한다.

1. 이니셜/활자 디자인/모노그램

- 대개 이니셜이나 두문자어
- 기억을 돕는 연상 작용 또는 음성적 실마리 역할을 한다.
- 이전 워드마크에서 도출이 가능하다.
- 시각적 정보나 그림 정보를 서체와 결합시키는 것도 가능하다.
- 글자의 스타일이 개성이나 속성을 나타낸다.
- 워드마크의 첫 글자로 사용했을 때 성공 확률이 낮다.

2. 그림/연상/구상

- 명사 또는 심벌
- 비주얼이 은유 역할을 하거나 표상의 실마리가 된다.
- 사업, 업종, 제품을 직설적으로 서술할 수 있다.
- 마크가 특징이나 성격을 묘사할 수 있다.
- 이미지가 이야기를 들려주거나 개념을 전달할 수 있다.
- 여러 개의 심벌을 혼합해 쓰는 경우가 많다.
- 디자인의 스타일과 기술이 곧 개성을 나타낸다.

3. 추상

- 형태 또는 개념
- 무형의 개념이나 관념적 생각을 표현한다.
- 클라이언트가 여러 분야에 걸쳐 활동할 때는 중의성이 바람직하다.
- 그림 로고보다 의미를 도출하기는 어렵다.
- 직접적 상징성이 없기 때문에 범위 확장이 용이하다.
- 과학, 수학, 기술에 잘 어울린다.
- 디자인의 스타일과 기술이 곧 개성을 나타낸다.

로고타이프/워드마크(언어)

단독으로 사용할 수도 있고 로고를 동반할 수도 있다.

1. 서체를 변형하지 않은 유형

- 미세한 변화로 남다른 독특함이 느껴지는 디자인으로 완성한다 .
- 낱글자, 커닝, 크기, 관계, 특징, 획의 굵기, 합자 등을 조정해서 만든다.
- 절제된 디자인으로 전문성이 연상되는 경우가 많다.
- 지나친 관심을 피하기 위한 전략적 디자인이다.
- 계열사나 하위 브랜드가 모기업의 후광을 업고 활동하는 경우, 모기업이 하위 브랜드보다 돋보이지 않도록 할 때 사용한다.

2. 서체를 약간 변형한 유형

- 그래픽 요소를 몇 가지 추가 또는 제거하여 서체를 약간 변형시킨다.
- 타이포그래피 중심의 디자인에 미세한 그래픽 장치를 삽입한다.
- 폰트, 색, 크기, 획의 굵기 등이 눈에 띄게 추가된다.
- 기업의 개성을 적절히 보여줄 수 있는 워드마크이다.

3. 서체를 대대적으로 변형한 유형

- 표제용 활자 그리고/또는 자유분방한 그래픽 요소를 사용한다.
- 그림 로고 디자인과 비슷해 보일 수 있다.
- 그래픽 요소를 조합해 서체를 만들어낼 수 있다.
- 독특한 서체를 선택해 사용하려면 여론 조성이 필요하다.
- 가독성이 떨어진다.

* 로고 동반 워드마크

- 로고와 워드마크 모두 독립적으로 존재할 수 있지만 그러지 않도록 묶어서 디자인한 것.
- 공간적 관계가 달라질 수 있다.

콤비네이션 마크

- 텍스트와 심벌 요소가 뒤엉켜 있어서 분리되지 않는다.
- 글자에 그래픽 테두리를 두른 경우가 있을 수 있다.
- 조직의 이름 외에 텍스트 정보가 추가되어 있을 수 있다.
- 크기 조정이 어려울 수 있다.

개발

CHAPTER

8

아이디어 발상

이제 최고의 해법을 만들어내기 위해
본격적으로 스케치를 시작할 시간이다.

클라이언트로부터 프로젝트 브리프 내용에 대해 승인도 받았고 리서치도 끝났으니 이제 스케치를 시작할 때가 왔다.

앞의 과정을 진행하는 동안 뭔가를 끼적거리다가 자기도 모르게 "바로 이 거야!"라고 소리치며 해결책을 찾았다고 생각한 순간이 있을 수 있다. 그 런데 내가 경험한 바로는 로고 작업을 시작하면서 어떻게 디자인하면 좋 을지 아이디어가 분명했던 적은 다섯 손가락으로 채 꼽지 못한다. 마른 하늘에 날벼락이 내리친 것이라고나 할까? 절대 자주 있는 일이 아니다.

스케치, 스케치, 스케치

하나의 아이디어에 의존하는 것만큼 위험한 일은 없다. 당장 스케치를 시 작하고 아주 많은 양을 그리도록 한다. 그리고 그중 하나에 푹 빠져 정신 줄을 놓는 일이 없도록 주의한다. 스케치를 할 때 종이에 하는 것을 좋아 하는 사람, 컴퓨터를 선호하는 사람, 두 가지를 조합해 사용하는 사람 등 저마다 취향이 다양하다. 나는 본격적으로 스케치를 시작하기에 앞서 페

이지 맨 위에 키워드부터 적는다. 그럼 요점을 망각하지 않으면서 키워드 들을 이용해 재미난 시도를 해볼 수 있다. 풀밭과 암소, 쇠스랑과 구불구 불 산등성이로 이어지는 언덕, 티본 스테이크 등 머릿속에 떠오르는 생각 을 전부 스케치한다. 워낙 작은 드로잉이라 그리는 데 시간도 얼마 안 걸 린다. 이 시점에서 중요한 것은 생각을 기록해두는 것이다.

초기 단계에서는 너무 자잘한 내용에 집착하거나 깊이 빠져드는 것은 바 람직하지 않다. 나중에 좋은 아이디어와 버려야 할 아이디어를 취사선택 할 기회가 생기므로 혼자만의 생각으로 자체 편집을 해서는 안 된다. 지금 스케치를 많이 할수록 좋은 아이디어를 얻을 수 있다. 당장은 뜬금없는 아 이디어라고 느껴지는 것도 있겠지만 그런 것들이 도화선이 되어 나중에 정말 훌륭한 아이디어가 불꽃을 팡팡 터뜨리게 된다.

로고 디자인을 시작할 때 처음 떠오르는 아이디어는 과정상 앞으로 이어 질 변화 또는 진화의 제1단계에 불과하다. 이 시기에 디자이너의 스케치 북이나 컴퓨터 화면을 관찰해본다면 A가 A'를 낳고 다시 A'가 A"를 낳는 식의 점진적 변화가 일어나는 것을 볼 수 있을 것이다.

보편적인 개념을 놓고 거듭 주위를 맴돈다. 옆에 소개해놓은 톨 그래스 비 프Tall Grass Beef 로고는 최종적으로 어떤 개념을 표현할 것인지 초기 단계

이 로고는 나의 로고 디자인 경력을 통틀어 처음 시작할 때부터 결과물이 어떤 모습일지 눈앞에 훤히 보이던 몇 안 되는 경우 중 하나였다. 나머지 99퍼센트의 로고들은 암중모색에 훨씬 많은 시간이 소요되었다. 클라이언트가 '톨 그래스 비프(풀을 먹고 자란 소를 도축한 고기)'라고 브랜드명을 말하자마자 넓은 초원에 소 머리가 삐죽삐죽 솟은 장면이 머릿속에 그려졌다. 그게 최선의 방안이라는 생각이 들었다. 그래도 리서치를 계속했고 클라이언트에게 여러 가지 선택지를 제시했다. 로고 초안도 여러 차례에 걸쳐 다시 그렸다. 소의 뒷다리 부분에 찍힌 별 모양의 낙인은 훨씬 뒤에 추가된 것이다.

부터 이미 훤히 알고 있었던 흔치 않은 경우 중 하나였다. 그럼에도 불구하고 다양한 형태의 풀을 수없이 많이 그린 기억이 지금도 생생하다. 소의 뿔, 별, 눈동자, 소의 몸을 매번 모양을 조금씩 달리해가면서 그리고 또 그렸다. 외양간이나 울타리 같은 부수적인 요소들도 수없이 많았지만 최종 디자인에 포함되지 못했다.

그렇게 스케치를 하다 보면 이 그림에서 외양간 앞에 있는 풀을 소 앞쪽으로 빼면 잘 어울리겠다든가, 지난 번 스케치 때 그린 울타리를 다시 집어넣거나 소의 키를 살짝 조정하는 편이 더 낫겠다는 식의 발견을 하게 된다. 여러 가지 요소들을 더하고 빼고 바꾸고 다시 넣기를 반복할 때마다 놀라운 발견에 조금씩 더 가까워진다.

이럴 때 중요한 것은 끈기 있게 과정을 계속하는 것이다. 중간에 멈춰서는 안 된다. 지금은 모색 단계에 불과함을 기억하도록 한다. 소중한 시간을 투자해 완벽을 향해 아이디어를 다듬어 나가되 그중 어느 하나에 정신을 팔아서는 안 된다. 평화를 상징하는 비둘기가 등장하는 로고가 있다고 생각해보자. 느닷없이 날개 가장자리 깃털에 신경이 쓰이기 시작한다. 이런 모양, 저런 모양, 이 방향, 저 방향으로 바꿔 그려본다. 날개에 뾰족뾰족 튀어나온 부분을 몇 개로 할 것인지 생각하느라 도무지 일에 진척이 없다. 지금은 그런 식으로 정교화를 시도할 단계가 아니다. 여기서 멈추기에는 아직 너무 이르다.

"트럭 옆면에 붙일 때는 이렇게 하면 좋겠어.", "이걸 철판인쇄로 찍으면 멋질 거야." 어쩌면 이렇게 스스로 세뇌하고 있을지도 모른다. 이건 아이디어를 모색하다 말고 갑자기 작은 일에 정신이 팔려 그야말로 사소한 데 목숨 거는 것이다.

중요한 것은 스케치가 아니라 아이디어

초보 디자이너들은 스케치 단계에서 쉽게 함정에 빠진다. 무수히 많은 가능성을 탐색하고 밝혀낼 생각은 안 하고 어쩌다 우연히 발견한 아이디어 하나에 정신이 팔려 그것이 최종 결과물인양 정교하게 스케치를 하기 시작한다. 결국 보기에만 예쁘고 콘셉트에 문제가 많은 스케치만 잔뜩 만들어낸다.

그것은 함정에 두 번 빠지는 일이다. 첫째, 별 볼 일 없는 디자인을 하느라 시간을 낭비한다. 둘째, 투자한 시간이 아까워서 그 아이디어를 쉽게 포기하지 못하고 미련을 갖게 된다.

아무 생각하지 말고 스케치만 하자. 선택은 나중 일이다.

디자이너가 사무실에 돌아가 새 아이덴티티를 만들기 시작하면 클라이언트는 당연히 이렇게 생각하며 궁금해한다. "얼마나 오래 걸릴까? 언제쯤 볼 수 있을까?"

내 경우에는 처음 일주일 동안 최대한 많은 양의 아이디어를 생각해내는 데 집중한다. 그래야 훌륭한 품질의 디자인이 수많은 아이디어 중에 숨어 있다가 빠끔히 고개를 들고 나타난다.

사진에서 디자이너가 어디에 있는지 찾을 수 있는가? 가드너 디자인의 수석 디자이너 브라이언 밀러Brian Miller는 아무것도 버리지 않고 전부 보관하는 것은 물론이고 뭐가 어디에 있는지 전부 알고 있다.

이 점을 똑똑히 기억하도록 한다. 불량 아이디어, 불완전한 발상에 아무리 살을 붙여봤자 좋은 아이디어로 둔갑하지 않는다. 지금은 좋은 아이디어를 모색하는 단계이지 멋진 스케치를 하는 것이 아니다. 당분간은 선의 두께에 집착하거나 사소한 것에 애쓸 필요가 없다. 아이디어만 내면 된다.

아이디어에 대한 탐색이 끝나 대여섯 페이지 정도 끼적거린 결과물이 나오면 로고로 쓸 만해 보이는 아이디어가 몇 가지 눈에 띌 것이다. 그렇다면, 그중 하나를 골라 최종안으로 낙점하고 다음 단계로 넘어가면 되는 것일까? 아니다. 앞으로도 얼마든지 새로운 아이디어가 나올 수 있다. 가는 곳마다 종이와 연필, 노트북을 가지고 다니면서 떠오르는 아이디어를 기록한다. 창작의 과정은 사람의 의지나 시간에 아랑곳없이 계속되기 마련이다.

아무것도 버리지 않는다 /// 우리 회사에서는 스케치와 아이디어 탐색을 할 때 나온 것을 모두 모아두는 것이 철칙이다. 아무리 사소한 수정이라도 이미지를 복사해 그 위에 수정을 하고 이전 버전은 저장해둔다. 처음 시작이 어디였는지, 어디서 비롯되어 어떤 과정을 거쳐 진척이 이루어진 것인지 알아야 한다. 다들 공감하겠지만 뭔가를 없애면 나중에 그것이 꼭 필요해진다. 전에 만든 것과 새로 만든 것을 나란히 놓고 비교하면서 어느 것이 더 나은지 판단해볼 수 있다.

이 과정은 사금을 채취하는 것과 비슷하다. 선광 팬을 흔들어 자갈을 일어버리는 과정을 반복하는데 다른 사람이 버린 자갈 속에서 우연히 사금을 발견하는 경우가 생긴다. 나 역시 다른 디자이너가 무심히 지나친 과정을 되짚어 나가다가 금덩어리를 발견한 적이 여러 번 있었다. 그러니 아이디어를 채취할 때는 가능한 한 여러 명이 같이 하는 것이 좋다.

인큐베이션 /// 일주일 정도 스케치를 하면서 아이디어를 모색했다면 다시 일주일 정도 알을 품으며 아이디어가 무르익기를 기다린다. 알을 품는다는 것은 한 발짝 뒤로 물러나 아이디어를 다시 점검하며 넓은 시야를 확보하는 것이다. 일정에 얽매이지 말고 하룻밤 정도 프로젝트에서 완전히 손을 뗀 채 숨 돌릴 시간을 갖는 것이다. 알 품기가 끝날 때까지는 아무런 선택도 하지 않는다.

이 과정은 매우 중요하기 때문에 13장에서 다시 한 번 다루도록 하겠다.

영감은 어디에나 있다

디자인 해법을 모색할 때 아무것도 없는 상태에서 무작정 할 수는 없다. 밀어붙일 때 밀어붙이더라도 뭔가 기댈 곳이 있어야 한다. 영감의 원천은 사방에 널려 있다. 그중 몇 가지를 소개해보겠다.

작업과 무관한 정보 /// 노련한 디자이너들이 작업할 때 보면 진행 중인 프로젝트와 직접 관련이 있는 시각 자료와 그렇지 않은 자료가 화면에 잔뜩 띄워져 있는 것을 볼 수 있다. 고서가 옆에 펼쳐져 있거나 잡지에서 찢어낸 페이지들이 널려 있거나 핀터레스트 Pinterest 페이지가 열려 있는 경우도 있다. 베끼려는 것이 아니라 참고를 하거나 시각적으로 영감을 얻기 위한 것들이다.

인터넷 /// 나는 업계에 관한 정보를 얻고 시각 자료를 찾기 위해 늘 인터넷을 사용한다. 예를 들어, 광산 회사를 위해 일하는 중이라면 헬멧이나 곡괭이를 비롯해 업계에서 흔히 쓰는 도구와 연장의 사진과 이미지를 찾아본다. 그러다가 우연히 예기치 않았던 자료를 보고 영감을 얻는 일도 있다.

그런데 인터넷은 잡지나 책과 달리 마르지 않는 샘이다. 문득 정신을 차려 보면 디자인 과정에 도움이 될 만한 새로운 것이 없는데도 이 페이지, 저 페이지 계속 돌아다니고 있을 때가 있다. 창작이나 일을 내팽개치고 딴 데 한눈을 팔고 있을 때, 얼른 정신을 차리고 본연의 업무로 복귀하는 능력이 필요하다.

이질적인 요소들의 결합 /// 그동안 대대적인 리서치를 한 덕분에 여러분은 프로젝트에 필요한 요소가 무엇인지 이미 알고 있을 것이다. 그런 요소들을 흔한 방식으로 조합할 수도 있겠지만 억지로라도 새로운 방법을 시도해보면 어떨까? 정말 참신한 아이디어는 아무런 관계도 없어 보이는 개념들을 결합했을 때 나오는 경우가 많다.

보통 때 같으면 어울리지 않을 두 가지 요소를 결합시켜 재기발랄한 결과를 얻는 수가 있다. 명품 소파 커버 제작회사의 로고 작업을 할 때였다. 방향이 완전히 다른 스케치를 동시에 진행했다. 한쪽에서는 클라이언트가 자랑하는 놀랍도록 섬세한 바느질에 대해 파고 들었고, 다른 한쪽에서는 가구에 대한 스케치를 했다.

성격이 전혀 다른 두 가지 스케치를 검토하는 과정에서 문득 전자의 실패 그림을 후자의 의자 등판에 결합시키면 완벽하겠다는 아이디어가 떠올랐다. 두 방향을 모두 철저히 파고 들지 않았다면 절대 나올 수 없는 해법이었다.

인터넷 벤처기업인 클라이언트가 블루햇 미디어BlueHat Media라는 이름을 가져와 뭔가 기발한 것을 만들어달라고 했다. 의외의 결과를 선보인다는 평이 자자한 기업이었던 만큼 모자에서 토끼가 튀어나오는 장면보다 좋은 것이 없었다.

마음의 문을 열면 우연의 일치나 예상치 않았던 조합으로 훌륭한 디자인을 얻을 수 있다. 실을 감아놓은 실패와 의자를 조합하여 명품 소파 커버 제작회사의 로고로 사용한 것이 그런 예이다.

비행기에 설치되는 결빙 방지 제품의 로고를 개발한 적이 있다. 자연스럽게 얼음을 눈 결정체와 연계시켰다. 그러는 과정에서 눈 결정체 안에 비행기 이미지가 들어갈 수 있다는 사실을 발견했다.

JUMPSTARTLE

달팽이는 느리다는 개념을 나타낸다. 그런데 점프스타틀의 달팽이는 코일처럼 생긴 달팽이집이 스프링과 태엽을 연상시켜 속도를 암시할 수 있게 되었다.

예기치 못했던 전환점 /// 여행을 할 때 여행 책자에 나와 있지 않은 곳이 가장 인상 깊은 장소로 남는 경우가 많다. 여정에 원래 포함되어 있지 않았거나 길을 잃어 헤매다가 발견하는 경우도 있다. 최고의 경험은 흔히 예기치 않았던 곳에서 나온다. 자기 머리에 떠오른 아이디어만 최고라고 생각하는 사람은 디자이너로 대성하기 어렵다. 마음의 문을 열고 낯선 생각, 위험한 생각, 때로는 극단적인 감정까지 포용할 수 있어야 한다. 안전권 밖으로 나가 아이디어를 모색해야 한다.

우리 회사에서 진행한 점프스타틀JumpStartle 프로젝트야말로 디자인이 전혀 예상치 못했던 방향으로 전개된 좋은 사례이다. 점프스타틀은 신생 기업이 하루빨리 사업에 돌입할 수 있도록 지원하고 있다. 그래서 처음에는 천천히 간다는 데 초점을 맞췄다. 거북이, 달팽이, 나무늘보 같은 동물들이 떠올랐다. 그렇다면 그들을 빨리 달릴 수 있게 해준다는 의미는 어떻게 전달할 수 있을까? 여기서 프로젝트를 아무리 진행해봐도 진척이 없어 잠시 덮어두었다.

수명이 짧아 금방 쓸모없어지는 물건들도 디자이너에게 풍부한 영감의 원천이 되기 때문에 쓰레기도 버리지 않고 모아두게 된다.

얼마 후 달팽이 스케치를 약간 다른 눈으로 다시 살펴보고 있자니 돌돌 말린 달팽이 집을 스프링처럼 보이게 만들자는 생각이 떠올랐다. 결국 달팽이 꽁무니에 태엽을 붙임으로써 클라이언트의 사업 분야를 멋지게 암시할 수 있었다.

로고라운지Logolounge /// 낯뜨겁게 자화자찬을 늘어놓는다고 욕하는 독자도 있겠지만 수천 종의 로고를 살펴보며 영감을 얻을 수 있는 사이트 logolounge.com과 책 《로고라운지Logolounge》 시리즈를 언급하지 않을 수 없다. 그대로 보고 베끼라는 뜻이 아니라 영감을 얻고 클라이언트와 동종업계 회사들의 작업을 살펴보면서 참신한 접근법을 익혀 이제는 진부해진 클라이언트의 구호(예를 들어, '우리는 투명성을 지향하는 회사')를 손볼 방법을 강구하라는 말이다.

다시 한 번 강조하지만 관련이 전혀 없는 디자인도 얼마든지 영감의 원천이 될 수 있다. 로고라운지에서 맥주잔이나 북극곰, 혹은 포장지 같은 것을 봤다고 해보자. 물론 현재 작업 중인 연극 극단 아이덴티티 프로젝트와 아무 상관도 없지만 그것들을 보면서 받은 느낌이나, 거기에서 본 서체의 무게, 워드마크 같은 것이 갑자기 눈을 뜨게 만드는 한 줄기 빛이 될 수 있다.

다양한 타이포그래피 자료 /// 마이폰트myfonts.com를 비롯해 수많은 폰트 사이트를 훑어볼 수도 있지만 포스터 사이트와 같이 타이포그래피가 실제로 훌륭하게 적용된 사이트들을 둘러보면서 간편하게 타이포그래피의 용법을 살펴볼 수 있다. (로고도 마찬가지)

다른 사람이 나 대신 발품을 팔아가며 모아놓은 자료를 활용하자. 로고라운지 같은 사이트에는 수천 개의 로고들이 깔끔하게 정리되어 있어 훌륭한 영감의 원천으로 활용할 수 있다.

그 밖에 타이포그래피에 대해 영감을 얻을 수 있는 곳으로는 골동품 가게, 부동산 매각 시 처분되는 옛날 연감이나 잡지, 오래된 광고, 포장지 같은 것들이 있다. 이베이에 업로드된 사진들도 리서치에 도움이 된다.

광고 트렌드 /// 닭이 먼저인지 달걀이 먼저인지 정확히 알 수는 없지만 미술과 디자인이 동영상 광고나 영화 타이틀과 같은 모션 그래픽에서 영감을 얻는 경우가 꽤 있다. 반면에 영화 타이틀을 만드는 디자이너들은 일러스트레이션을 보고 아이디어를 얻는다고 한다. 영감이란 참으로 종잡을 수 없는 궤적을 그린다. 타이틀 디자이너가 새로운 기술적 시도를 하면 그에 자극을 받은 광고 디자이너가 그 기술을 더 단순하고 직설적인 형태로 광고에 적용한다. 로고 디자이너가 추구하는 것이 바로 그런 간명한 스타일이다.

어쨌건 그런 식으로 발견하고 영감을 얻는 것이 디자인의 생명순환 과정임에 틀림없다. 모션 그래픽 디자이너와 광고 디자이너 역시 아이덴티티 디자인의 영향을 받는다.

이렇듯 다른 분야의 자료를 살펴볼 때 기억해야 할 것이 한 가지 있다. 물론 그것들이 최신 트렌드가 반영된 디자인의 한 분야이긴 하지만 수직 통합된 아이덴티티와 바라보는 눈 자체가 약간 다를 수 있다는 것이다.

조심해야 할 함정

클라이언트에게 맞는 디자인 해법에 점점 가까이 다가갈수록, 로고 아이디어를 제시해야 할 프레젠테이션 날짜가 임박할수록, 발을 헛디디기 쉬운 함정이 몇 가지 있다. 복병을 훤히 가려낼 줄 아는 경험 많은 디자이너들조차 감쪽같이 속아 넘어갈 정도이다.

디자이너의 눈에만 보이는 디자인 /// 로고 디자인의 핵심은 이미지를 단순화하는 것이다. 예를 들어, 말굽 모양을 단순화해서 새 디자인을 만들었다고 치자. 그런데 동료가 보더니 변기 같다고 한다. 당신은 변기가 아니라 말발굽이라고 설명한다. 하지만 그쯤 되면 아무리 우겨봤자 그 그림을 보고 말발굽을 떠올릴 사람은 세상에 당신밖에 없을 것이다.

심장 전문 병원의 로고를 디자인할 때 있었던 일이다. 하트 두 개를 합쳐놓은 이미지를 만들고 다들 흡족해했다. 구리색과 갈색 계열의 색조를 선택했는데 이유는 그것이 병원 안팎에 사용된 시그니처 컬러였기 때문이었다. 경쟁 관계에 있는 병원들이 흔해 빠진 빨간색 하트를 사용하는 데 비해 꽤 괜찮은 일탈이라고 생각했다.

이것이 캔자스 심장 병원Kansas Heart Hospital의 로고일까, 프레첼일까?

캔자스 심장 병원의 아이덴티티

우리는 그 디자인을 최종 의사결정자에게 제시했고 그는 일언지하에 이렇게 말했다. "프레첼이군요." 정말 프레첼이었다. 우리는 더 이상 아무 말도 할 수 없었다.

본인은 경주마를 멋지게 디자인했다고 의기양양인데 다른 사람 눈에는 그것이 기린으로 보일 수 있다. 말을 표현한 것이라고 아무리 설명해봤자 기린은 기린일 뿐이다.

또 다른 예를 들어보자. 디자이너가 어마어마하게 많은 리서치를 한 결과, 업계 전문용어를 두루 꿰고 클라이언트의 영업 목표까지 완벽하게 이해하게 되었다. 하지만 오히려 그것으로 인해 디자이너(와 디자이너에게 설명을 들은 사람) 말고는 아무도 이해할 수 없는 허무한 독백 같은 디자인이 나올 수도 있다. 도가 지나쳐 역효과를 불러오는 것이다.

예를 들어, 클라이언트의 회사 이름이 해밀턴Hamilton이라고 하자. 리서치를 해보니, 어원을 거슬러 올라가면 그것이 '아름다운 산에서 태어났다'는 뜻이라고 한다. 여기까지는 좋다. 그렇다고 해서 정말 산봉우리가 들어간 디자인을 해놓으면 디자이너가 리서치를 통해 알아낸 사실을 사람들이 어떻게 알고 연관지을 수 있을까? 제아무리 아름다운 명산을 로고로 사용한들 그게 과연 올바른 선택일까?

요컨대 디자이너뿐 아니라 다른 모든 사람이 보편적으로 이해할 수 있는 디자인을 해야 한다. 그런 측면에서 까다롭기로 악명 높은 분야가 타이포그래피이다. 자칫 잘못했다가는 과유불급이 되기 십상이다.

나쁜 아이디어와 사랑에 빠진 디자인 /// 앞에서 이미 언급한 바 있다. 하나의 디자인에 목숨을 걸고 있다는 생각이 들면 스스로 자문해보도록 한다. 이게 정말 좋은 아이디어인가? 이 디자인만 제시할 생각인가? 최선을 다하지 않은 다른 디자인 아이디어도 함께 제시할 것인가?

룰렛 게임을 한다고 생각해보자. 36 레드에 칩을 몽땅 걸어도 물론 승산이 있다. 그렇지만 룰렛 전체에 칩을 분산시키면 훨씬 좋은 결과가 나올 수 있다.

아이디어는 훌륭하지만 클라이언트와 맞지 않는 해법 /// 너무 멋진 비유나 아이디어가 떠올랐는데 정작 클라이언트에게 맞지 않으면 매우 곤란한 상황이 펼쳐질 수 있다. (나중에 다른 클라이언트에게 써먹으면 된다고 자위하며 분을 삭여본들) 아이디어를 포기하기가 힘들기 때문이다. 그럴 때는 아이덴티티를 옷이라고 생각한다. 클라이언트가 그 옷을 입은 모습, 상상이 가는가?

모든 클라이언트에게 똑같은 아이디어를 억지로 적용하는 것 /// 이런 경우는 대개 스타일이 문제이다. 디자이너들은 그동안 많은 프로젝트를 진행하면서 축적해둔 비장의 아이디어와 기술이 있기 마련이다. 경력이 많은 수석 디자이너들이 경험이 일천한 디자이너들보다 묘책이나 비법도 많다. 가지고 있는 비법이 몇 개 없다면 매번 동일한 내용을 반복해 사용할 수밖에 없다.

때때로, 갓 입사한 새내기 디자이너가 클라이언트에 상관없이 매번 똑같은 아이디어를 내는 것을 본다. 나는 그런 경우에, 클라이언트에게 맞는 것이 좋은 아이디어라고 말한다. 나는 직원들이 새로운 비법을 계속 만들어내고 그것에 통달하길 바란다. 그리고 그런 비법을 잘 모아두었다가 정말 힘든 상황이 닥쳤을 때 비장의 카드로 사용했으면 한다.

![Megafab™]

e를 뒤집거나 살짝 변형해서 a처럼 보이게 만들어보면 순식간에 가독성이 떨어진다는 것을 실감할 수 있을 것이다. 그렇지만 이 경우에는 얼토당토 않는 것만 아니라면 아무리 변형을 가해도 e가 c나 다른 글자로는 읽히지 않는다고 클라이언트에게 자신 있게 장담할 수 있다.

펠릭스 소크웰Felix Sockwell은 다양한 스타일을 소화해내는 거장 일러스트레이터이지만 특히 연속된 선을 디자인에 활용하는 것으로 유명하다.

시그니처 스타일, 좋거나 혹은 나쁘거나 /// 자기만의 특별한 스타일을 바탕으로 경력과 명성을 쌓아가는 디자이너들이 있다. 누구든지 알아보는 고유의 스타일이 있으면 클라이언트의 의뢰가 많이 몰리는 것은 사실이다.

멋진 디자인이나 대중적인 스타일로 히트를 치면 그것으로 한동안 많은 일을 할 수 있다. 문제는 스타일은 돌고 돈다는 것이다. 누구든지 다른 사람과 똑같아지는 것을 원하지 않기 때문에 매번 똑같은 스타일로는 많은 작업을 하기는 어렵다. 또 한 가지, 포트폴리오에 다양한 스타일을 구축하지 않으면 모든 작업이 똑같아 보여서 클라이언트들이 금방 싫증을 낸다.

그러므로 각자의 시그니처 스타일을 구축하기 보다는 세부 내용에 신경을 쓰면서 작업 품질을 높이는 편이 훨씬 바람직하다. 한 분야에서 명성을 얻으려고 하는 디자이너, 특히 혼자 일하면서 다방면에 조예가 있어야 하는 디자이너라면 그러는 편이 고정적인 스타일을 갖는 것보다 훨씬 많은 인기를 누릴 수 있다. 다양한 스타일의 포트폴리오를 구축하지 않으면 아이디어가 모두 똑같아 보일 것이다.

이 프로젝트의 클라이언트는 눈을 디자인에 사용하지 말라고 사전에 특별 주문까지 했지만 결국은 이것이 최선의 디자인으로 판명되었다. 클라이언트의 말을 경청하되 현명하게 들을 줄 알아야 한다.

클라이언트가 요청한 대로만 작업하는 것 /// 클라이언트의 수족이 되는 것으로 만족하는 디자이너는 아마 없을 것이다. 디자이너가 자신의 수족이 되어주기를 바라는 클라이언트는 좋은 클라이언트가 아니며 대부분의 클라이언트들도 그러기를 원하지 않는다. 디자이너가 얼마나 가치 있는 일을 할 수 있는지 몸소 겪어본 클라이언트는 절대 그런 기대를 하지 않는다.

좋은 예가 하나 있다. 현재 인비전 위치토Envision Wichita라는 이름으로 알려져 있는 단체를 위해 일하던 시절이었다. 앞을 보지 못하거나 시력이 매우 약한 시각장애인들이 독립적인 삶을 누릴 수 있도록 도와주는 이 기관은 첫 미팅 자리에서 로고 디자인에 눈을 사용하지 말라는 가이드라인을 제시했다.

그들이 왜 그런 생각을 하게 되었었는지 이해가 가지 않았던 우리는 프로젝트를 진행하는 과정에서 눈의 개념에 대해 최소한 연구라도 해봐야겠다고 생각했다. 시각장애인들이 눈 대신에 두 손을 사용한다는 데 착안한 우리는 두 손 사이에 점이 들어가 있고 그것이 사람의 눈처럼 보이는 로고를 디자인했다. 그것을 본 클라이언트는 무척 마음에 들어 했다. 나중에 알고 보니 성격이 비슷한 다른 조직이 눈에 X 표시를 한 로고를 사용하는 것을 보고 안 좋은 인상을 받아 로고에 눈을 넣지 말아야겠다고 생각하게 된 것이었다.

클라이언트의 말을 경청하되 그들의 요구사항을 액면 그대로 받아들일 필요는 없다. 클라이언트가 원하는 것은 디자이너의 의견과 판단이다.

미완성 디자인을 납품하는 것 /// 디자인을 할 때 아이디어를 정교화하는 과정에서 그것이 완성된 아트워크처럼 보이기 시작해서 생기는 일이다. 아이디어가 좋건 나쁘건 스케치를 해놓으면 완성된 아트워크처럼 보이기 마련이다. 그럴 듯한 겉모습에 현혹되어서는 안 된다. 완성된 것처럼 보인다고 해서 좋은 아이디어란 보장은 없기 때문이다.

멘토 디자이너들의
로고 디자인 과정 훔쳐보기

세계적으로 널리 알려진 정상급 디자이너들의 아이덴티티 작업 과정을 구체적인 사례를 통해 소개한다.

다들 잘 알다시피 아이덴티티 작업 과정은 디자이너마다, 디자인 회사마다 천차만별이다. 모든 프로젝트에 일률적으로 적용할 작업 과정을 미리 정해놓고 철저히 지키면서 과학적인 접근을 하는 사람이 있는가 하면 그때그때 다르게 직관에 의지해 영감이 이끄는 대로 믿고 따라가는 이들도 있다.

나는 다른 디자이너들이 어떻게 작업하는지에 대해 관심이 많다. 여러분들도 마찬가지일 것이다. 그래서 이번 장에서는 유명 디자이너 여덟 명과 그들의 디자인 회사가 걸출한 작품을 완성하기까지 거치는 리서치, 브레인스토밍, 스케치 작업과 디자인을 최적화ㆍ정교화하고 완성하는 과정을 소개하려고 한다.

오랜 기간 뛰어난 작업을 하면서 만들고 발전시킨 과정이니만큼 영감과 아이디어를 얻는 것은 물론이거니와 소개된 사례들을 참고 삼아 각자 신선하고 창의적인 방향으로 나아가길 바란다.

사례 연구 1:
마일즈 뉴린 Miles Newlyn

마일즈 뉴린은 예나 지금이나 혁신적이고 참신하며 주목할 만한 로고 디자인으로 클라이언트들을 만족시키고 동료 디자이너들에게 열광적인 반응을 이끌어내고 있다. 그의 작업 과정은 다른 디자이너들과는 사뭇 다르다. 그 점에 대해 뉴린은 이렇게 설명한다. (뉴린에 대한 자세한 내용은 www.newlyn.com/ 참조)

"요즘도 가끔 울프 올린스와 같은 디자인 전문 회사들을 위해 일하는데 그 사이에 작업 과정이 많이 변했다. 젊었을 때는 보통 프로젝트 브리프를 듣고 나서 1~2주 동안 한 클라이언트를 위해 크리에이티브 디렉터와 함께 몇 가지 아이디어를 놓고 작업을 진행했다. 그런데 이제는 클라이언트의 협조를 얻어 효율을 높이는 쪽으로 방향을 개선했다.

스카이Sky, 내셔널 트러스트National Trust, 아이덴티티 포럼Identity Forum, 쿠츠 뱅크Coutts, B&O 플레이B&O Play, 막스 쇼콜라티에Max Chocolatier, 로이드 Lloyds 등 지난 몇 년 동안 나의 포트폴리오를 장식한 로고들은 전부 단 하루에 작업한 결과들이다. 나는 오전 10시에 일을 시작한다. 그 전에는 클

라이언트가 누구인지조차 모른다. 오후 6시에 일을 마치면 그 건에 대해 다시 보거나 듣지 않는다. 단시간에 짧고 굵게 일한다. 직관적이라고도 할 수 있다. 에이전시들이 클라이언트에게 팔 수 있는 것이 무엇인지 알기 때문이며, 사람들이 장인의 솜씨를 알아보는 덕분이기도 하다. 내가 공들여 만들거나 그린 디자인 해법이 기교가 좀 부족한 다른 디자인과 함께 프레젠테이션에 제시되면 클라이언트들은 기교가 뛰어난 것을 선택할 수밖에 없다. 그것이 정답이라고 느끼기 때문이다. 나는 클라이언트를 직접 만나 디자인을 파는 일은 한 번도 해본 적이 없다. 어떻게 해야 하는지도 모른다. 그래도 결과는 얼마든지 알 수 있다. 밖에 나가면 내가 디자인한 로고들을 볼 수 있으니까. 브랜드를 론칭한다고 초대받는 일도 없다. 난 그런 것과는 거리가 먼 사람이다.

대규모 아이덴티티 작업은 많지도 않고 자주 들어오지도 않으며 그런 일을 맡으려고 줄을 대지도 않는다. 그러다 보니 내가 하는 일에서 로고 디자인이 차지하는 비중은 10퍼센트도 되지 않는다. 나는 주로 서체 그리는 일을 한다. 겉으로 드러나지 않는 일을 하며 시간을 보내는 셈이다."

다음에 이어지는 내용에서 마일즈 뉴린은 어떤 과정을 거쳐 알파 로메오 Alfa Romeo 팬 사이트 로고를 디자인했는지 설명한다.

"세계에는 알파 로메오 팬 사이트와 커뮤니티가 무척 많으며 여러 나라에서 다양한 언어로 운영되고 있다. 알파 로메오 웹사이트의 리디자인을 맡은 아트 디렉터는 이 사이트들을 효율적으로 연계하고 싶어 했다. 그들이야말로 알파 로메오 브랜드의 가장 열렬한 팬이자 가장 활발한 참여자들이기 때문이었다. 그래서 그들을 하나로 결집할 수 있는 깃발을 하나 만들기로 했다.

제일 먼저 '콰드리포글리오Quadrifoglio(이탈리어어로 네잎 클로버)'에 대해 생각해봤다. 알파 로메오의 차 중에서 가장 성공적인 모델에 사용하는 이 클로버 마크는 주로 삼각형 안에 들어 있다. 차의 그릴도 삼각형에 가까운 형태임을 감안할 때 삼각형은 알파 로메오에서 그냥 지나칠 수 없는 핵심 브랜드 요소이다. 알파벳 A와도 모종의 관계가 성립하니 참으로 신기한 우연의 일치가 아닐 수 없다.

삼각형 테마를 발전시켜 보자는 것이 나의 생각이었다. 삼각형은 줄줄이 쌓아 올릴 수도 있고 꼭지점을 아래로 해서 세울 수도 있고 여러 개를 모으면 다양한 형태를 만들 수도 있다. 자동차 모델명이나 장차 나올 100주년 기념 마크나 기타 여러 가지 정보를 넣을 수 있는 깔끔한 시스템이 될 수 있다."

"로고를 만들 때 과거의 유산을 활용할 수 있다는 것은 매우 고무적인 일이다. 그래서 브리프 내용에 잘 맞으면서 디자인에 정보를 제공할 만한 이야기가 혹시 있을까 해서 고대 신화를 샅샅이 뒤져봤다. 운 좋게도 알파 로메오 배지를 장식하고 있는 입에 뭔가를 문 뱀 문양에 새로운 의미를 부여할 수 있었다.

정통 로마/이탈리아 신화에 등장하는 큐피드(라틴어에서 큐피도Cupido는 욕망이라는 뜻)와 프시케의 러브 스토리를 파고 들었다. 그것은 흔해빠진 연애담이 아니라 젊음을 유지하려면 사랑과 욕망이 필요하다고 역설하는 이야기였다.

브랜드와 결합시켜도 나쁠 게 없는 이야기였다. 더군다나 큐피드와 프시케 사이에서 태어난 볼룹타스Voluptas(관능적 쾌락의 여신)를 뱀(비시오네Biscione)이 집어 삼키는 대목은 위험을 암시한다. 그 정도면 알파 로메오 배지에서 볼 수 있는 사람을 집어삼키는 정체불명의 뱀을 설명하기에 충분했다.

삼각형을 어떤 방향으로 배치해야 하는지 이해하기 쉽게 보여주는 습작 몇 가지이다. 평평한 부분이 아래쪽으로 놓인 것은 '집'이나 '지붕', 한 지붕 아래 모인 '공동체'를 의미한다.

그에 비해 꼭지점이 아래를 향한 디자인은 역동적이다. 금방이라도 무슨 일이 일어날 것 같다. 대신에 안정적이지 못하다. 그래서 긴장감이 느껴진다. 자동차 브랜드에게는 도로의 경고 표지판처럼 불안감을 조성한다.

삼각형 안에 알파 로메오에 관한 모든 것을 넣어 보았다. 네잎 클로버, 자동차 경주를 연상시키는 도안, 알파 로메오의 코퍼레이트 컬러인 빨강과 녹색, 알파 로메오 배지에 관련된 것과 뱀을 뜻하는 구불구불한 선 등 다양하다.

전부 머릿속에 떠오르는 것을 그때그때 그려 넣은 습작이다.

.5-16

생각을 취합해 정리한 뒤에 더 탄탄한 시안을 만들기 시작했다. 질질 끌지 않고 바로 이 단계로 넘어가는 편이다. 여러 가지 시안을 완성하는 데 걸린 시간은 반나절, 길어야 하루 정도였다. 이 단계에서는 아무런 판단도 하지 않는다. 그냥 뭔가를 그려 놓고 보면서 다음 단계로 도약할 가능성이 보이는지, 발전 가능성이 내포되어 있는지 살펴볼 뿐이다. 로고 디자인은 진화할 가능성이 크기 때문에 디자인한 것을 전부 보관해야 한다.

이 단계에서 자체 편집을 피하는 비결은 단시간 안에 최대한 많은 일을 하는 것이다. 일러 스트레이터 프로그램이건 연필이건 사용 중인 도구로 대충 그리기만 하면 되는 것도 있다. 중요한 것은 생각의 속도를 따라잡는 것이다. 안 좋아 보인다고 해서 그냥 버릴 수는 없다. 필요하면 나중에 수정을 한다.

인간에 관련된 형태

A의 기하학적 구조
단단한: 자연스러움, 마음

인간의 자아

A의 기하학적 구조
다중적: 공동체

역사: 타치오 누볼라리 Tazio Nuvolari

누볼라리는 1930년에 생애 최초로 RAC 투어리스트 트로피를 거머쥐었다. 전하는 바에 따르면 한 레이서가 정육점 진열대를 들이받자 그 옆을 지나던 누볼라리가 인도로 차를 몰아 햄을 손에 넣으려 했다고 한다.

아이콘 역할을 하는 삼각형
부드러운: 감각, 동작

역사: 타치오 누볼라리

1932년 4월 28일, 누볼라리는 이탈리아의 유명 작가 가브리엘레 단눈치오 Gabriele d'Annunzio 로부터 속도와는 정반대 의미를 지닌 황금거북 배지를 받았다. 누볼라리는 그 후 몸에 늘 거북이를 지녔고 거북이 그의 부적이자 상징이 되었다.

A의 기하학적 구조
타이포그래피 같은 성격

자산: 콰드리포글리오
행운, 스타일, 강렬함

삼각형은 놓인 방향에 따라 의미가 달라진다.

꼭지점이 위로 향한 삼각형은 안정과 영속의 의미가 있다. 친근함과 지붕을 연상시키므로 공동체를 상징하는 데 적합하다.

꼭지점이 아래로 향한 삼각형은 활동과 비영속적 상태를 나타낸다. 연상 작용을 통해 불안감을 자아내므로 위험 신호를 보내기에 적합하다.

알파 로메오의 그릴은 방패 모양이다. 이것이 강력한 방향성을 제시하는 것처럼 느껴졌다. 위의 디자인에서 방패는 화살 때문에 심장이 될 수도 있다. 남성을 상징하는 화살이 자동차 그릴에 생명을 불어넣어 심장으로 변하게 만드는 것이다. 이를테면 '인간과 기계의 조우'이다.

알파 로메오 그릴은 항상 수평으로 분할되어 있으며 늘 수평선 하나가 그것을 지탱하고 있다. 이런 전반적인 스타일링 장치가 가로 방향의 화살에 반영되어 있다. 그래서 대각선 방향의 공격적인 화살이 아닌 가로 방향의 화살이 알파 로메오와 어울린다. 꼭지점이 위를 향한 삼각형 안에 화살이 편안히 자리잡고 있지만 삼각형에 의지하는 것은 아니기 때문에 나중에 따로 분리해 사용할 수도 있을 것이다.

(추가 시안)

최종 디자인이 마음에 든다. 유행을 타지 않기 때문이다. 스타일링에 상관없이 의미를 갖는다. 사실 알파 로메오 배지와 콰드리포글리오가 그랬던 것처럼 이 디자인도 상징하는 바는 단순하다. 운전자가 알파 로메오의 심장이라는 뜻이다. 알파 로메오는 빨간색이고 심장도 빨간색이다. 알파 로메오 팬이라면 금방 이해를 할 것이다. 그들이 곧 알파 로메오의 심장이다.

이것은 알파 로메오의 강렬함과 스릴을 사랑하는 마음을 표현한 심벌이다. 논리적으로는 잘 설명되지 않는 차에 대한 애착 그리고 기술적 결함이 있어도 그것을 뛰어넘어 알파 로메오의 정신과 개성을 사랑하는 알파 로메오 팬들의 마음이 그 안에 담겨 있다.

셔윈 슈워츠락 Sherwin Schwartzrock

셔윈 슈워츠락은 이미 오래 전부터 뛰어난 아이덴티티 디자인과 일러스트레이션 실력으로 찬사를 받아온 디자이너이다. 슈워츠락은 두 분야를 아주 자연스럽게 접목시키는 능력이 있어 단순하고 세련된 형태 안에 디자이너로서의 혜안과 노련한 기술을 거침없이 쏟아놓는다. 그가 운영하는 슈워츠락 그래픽 아츠는 미니애폴리스를 대표하는 크리에이티브 회사로 주로 대기업 에이전시들의 프로젝트를 맡아 진행한다. (이 회사에 대한 자세한 내용은 http://schwartzrock.com/ 참조)

셔윈 슈워츠락이 친구가 설립한 회사를 위해 만든 아이덴티티에 대해 말한다.

"사업 동료 중에 몇 년 동안 함께 일한 적 있는 조너선 위즈 Jonathan Wiese 라는 좋은 친구가 있다. 처음 만났을 때 그는 프리랜서 카피라이터로 활동 중이었다. 우리는 여러 프로젝트를 함께하면서 개인적으로나 직업적으로 절친한 사이가 되었다. 내가 브랜드와 전략이라는 광활한 세계를 경험하게 된 것도 조너선의 도움이 컸다. 몇 년간 혼자서 프리랜서 카피라이팅 회사를 운영하던 조너선은 대학원에 진학해 MBA 학위를 딴 뒤 초심으로 돌아가 브랜드 역량을 높이는 데 필요한 모든 서비스를 제공하는 브랜드 역량 강화 기업으로 회사를 키우고 싶다고 포부를 밝혔다.

우리 같은 그래픽 디자이너들의 작업에서 가장 큰 비중을 차지하는 것은 아이디어의 핵심을 추출해 그것을 아주 단순한 시각적 아이템으로 바꾸는 일이다. 조너선이 회사에서 하는 일도 마찬가지였다. 다만 그의 분야는 네이밍 naming 이었다. 그는 자신이 하는 일을 한 마디로 '론칭 launching'이라고 요약했다. 조너선의 클라이언트들은 대부분 제품/서비스를 새로 발표하거나 새 출발을 하거나 새로운 분야에 역량을 집중하고 있었다. '론칭'이라는 아이디어를 더 갈고 닦으며 핵심을 표현하기 위해 수차례 논의를 거친 끝에 '3.2.1'이라는 회사명이 탄생했다.

'3.2.1'은 시장에서 둘도 없이 독특한 이름으로 '론칭'이라는 개념을 직설적으로 표현하는 동시에 역동적인 요소를 포함하고 있었다. 그래픽 디자이너가 시각적으로 시도하는 것 중 좋은 것은 모두 담긴 이름이었다.

이렇게 좋은 이름이라면 작업이 수월할 것 같다는 예감이 들었다. 시각적으로 어떤 방향의 디자인을 할 것인지도 확실했다. 이런 저런 아이디어를 스케치하느라 시간을 낭비할 필요가 없었다. 마크가 완성되자 성공적이라는 느낌이 왔다.

조너선은 비즈니스와 마케팅의 복잡한 문제를 해결해나가는 과정에서 브레인스토밍과 의사결정 과정을 최대한 간소화했고, 마크에 그런 단순성이 반영되어 있어야 했다. 나는 목표를 달성한 디자인이 탄생했다고 생각했고 조너선도 마음에 들어 해서 사무용품 기획과 웹사이트 디자인 단계로 넘어갔다."

마크는 실제로 어떻게 사용하느냐가 중요하다고 생각한다. 마크가 어떻게 사용되는가에 따라 디자인도 영향을 받는다. 이것이 내가 만든 디자인 초안이다.

웹사이트 디자인이다. 사진이 거의 없는 사이트에 어떤 그림 요소를 더해 시각적 재미를
더할 것인지 고민해봤다.

여기에서는 조너선이 일할 때 거치는 여러 작업 단계를 아이콘으로 표현했다. 아이콘으
로는 플레이스 홀더를 사용했으며 이 방향이 채택되면 나중에 다시 손을 보기로 했다.

색상을 다양하게 바꿔 보았다.

이것이 최종 마크이다. 브랜드의 외관과 느낌이 정말 마음에 든다. 최소한의 디자인 요소 안에 정말 많은 내용을 담았다. 조너선의 클라이언트가 조너선의 회사와 작업할 때 거치게 될 과정과 그들이 경험하게 될 상호작용이 전부 브랜드 아이덴티티에 시각적으로 반영되었다.

여러 가지 모색을 하는 과정에서 숫자 1 대신 로켓 아이콘을 사용하면 공간이 훨씬 절약된다는 사실을 깨달았다. 지금 생각하면 훨씬 빨리 발견했어야 마땅했다. 어쨌든 마크가 훨씬 단순해진다는 생각에 쾌재를 불렀다. 새로운 아이디어를 갖고 화판으로 돌아간 나는 불꽃을 어떤 형태로 바꿀 것인지 고민하기 시작했다. 지금 이 상태보다도 불꽃을 더 단순화할 수 있을 것 같았다.

명함을 디자인하면서 조너선의 작업 과정을 더 자세히 설명할 수 있었다. 명함을 미니 브로슈어로 활용했다.

사례 연구 3:
폴 호월트 Paul Howalt

폴 호월트는 로고 디자인에 대해 아주 오래 전부터 거부하기 힘든 매력을 느껴왔는데 매력을 느낀 가장 큰 이유는 성공적인 로고 디자인으로 인해 대중의 인식이 크게 달라진다는 것이었다. "조직의 시각적 브랜딩 과정의 그토록 중요한 순간에 디자이너로서 참여한다는 황홀감과 전율은 포기하기가 무척 어렵다. 기업이 제작하게 될 마케팅 도구와 자료마다 빠짐없이 들어갈 마크를 만드는 중책을 맡았다는 사실만으로도 의욕이 샘솟는다. 개념을 잡고 렌더링을 하고 적절한 색을 골라 입히면서 디자인을 통해 조직이나 기업의 참모습을 세상에 알리는 과정이 처음부터 끝까지 모두 즐겁다."

폴 호월트와 동업자 캠 스튜어트 Cam Stewart는 택틱스 크리에이티브 주식회사 Tactix Creative Inc.를 설립한 2004년부터 지금까지 줄곧 디자인, 브랜딩, 일러스트레이션, 전략 수립에 매진하고 있다. (이 회사에 대한 자세한 내용은 www.tactixcreative.com 참조)

우리 회사는 브랜딩 또는 리브랜딩 작업 의뢰가 들어오면 제일 먼저 15페이지짜리 택틱스 크리에이티브 워크북 Tactix Creative Workbook 설문지를 클라이언트에게 보내 답을 해달라고 요청한다. 설문을 하는 목적은 클라이언트가 회사나 조직을 만들기로 결심하게 된 기본적인 동기와 이유를 알아내기 위해서이다. 주로 조직의 강점과 그것을 뒷받침하는 근거, 목표, 비전에 대해 묻고 부정적인 인식과 법적 문제를 설명한다.

클라이언트들이 워크북에 실린 설문에 답하는 과정에서 우리가 알고 싶은 것을 거의 다 이야기해주기 때문에 그것을 바탕으로 클라이언트의 회사나 조직에 맞는 새로운 로고의 전략을 수립하기 시작한다. 그 후 클라이언트와 직접 면담을 하고 일을 시작한다.

폴 호월트는 여기서 퍼마가드 Permaguard라는 방제 회사의 로고를 리디자인하면서 어떻게 새로운 아이덴티티를 만들어냈는지 그 과정에 대해 설명한다. 클라이언트가 자체적으로 로고 디자인을 시도했지만 품질 미달의 결과가 나오자 폴 호월트와 캠 스튜어트에게 로고를 약간 손봐달라고 주문한 것이다. 하지만 결국 원점으로 되돌아가 새 로고를 만들 수밖에 없었다.

퍼마가드처럼 리브랜딩을 원하는 클라이언트들은 대부분 기존 로고를 조금만 변형해서 사용하고자 한다. 그런데 기존 로고에 시술을 하려면 각각의 요소들이 무슨 이유에서 어떤 방식으로 조합된 것인지 알아야 한다. 여기서 볼 수 있는 퍼마가드의 예전 로고는 보호를 의미하는 방패의 면을 사등분해서 4대 핵심 가치와 역량을 표현했다. 클라이언트는 친환경 화학 제품으로 방역을 한다는 자랑스러운 사실과 효율적인 서비스, 저렴한 월정액 요금에 대한 이야기가 새 로고에 모두 들어가기를 원했다.

나는 항상 동종업계의 마크들이 대체로 어떤 모양이고 어떤 느낌인지, 디자인 측면에서 어떤 구체적인 기준이나 기대치가 있는지 파악하기 위해 현지는 물론이고 미국 전역에서 영업 중인 경쟁사들의 로고를 전부 모아 훑어봤다. 어떻게 하면 퍼마가드를 시각적으로 차별화할 수 있는지에 대해서도 판단이 서야 했다.

이 단계에 이르면 1차 프레젠테이션 때 제시할 주요 형태와 테마에 대해 렌더링 아이디어를 웬만큼 갖게 된다. 이 프로젝트의 경우, 방패, 나뭇잎, 전문가, 배너, 바퀴벌레 등이 포함되어 있었다. 이런 아이템이라면 예전에 그려놓았다가 클라이언트에게 팔지 못한 스케치가 꽤 많았기 때문에 일을 빨리 진척시킬 수 있었다. 옛날 자료를 모아 출발점으로 삼거나 참고용으로 활용했다.

택틱스 크리에이티브 워크북 설문 결과를 통해 핵심 가치 몇 가지를 수집한 뒤 내가 만들고자 하는 비주얼에 정신을 집중한다. 로고라운지 사이트나 이제는 절판된 옛날 로고 서적들을 뒤적이면서 영감을 구한다. 책장을 들추고 JPEG 파일을 수집해 라이트 박스와 리소스 보드를 만든 다음, 내가 추구해야 할 바람직한 콘셉트 방향에 동그라미를 치기 시작한다.

이때 내가 머릿속으로 생각하는 몇 가지 방향에 대해 참고할 사진 자료가 있어야 한다. 기억만으로는 흰개미나 파리를 어떻게 그려야 할지 알 수 없다. 세부적인 내용에 대해 청사진 역할을 할 이미지를 확보해야 아이콘 렌더링을 할 수 있다. 옛날에는 스톡 사진 사이트를 열심히 뒤졌지만 요즘은 구글 이미지 검색을 활용한다.

벡터 작업 수집이 끝나면 트레이싱 페이퍼 위에 연필로 예비 시안을 그리기 시작한다. 시간이 얼마 안 걸리는 일이다. 종이 위에 아이디어와 콘셉트가 전부 표현되었으면, 좋은 아이디어를 골라 더 세밀하게 다듬는다.

연필 스케치 작업이 끝나면 클라이언트에게 적절하다고 생각되는 서체를 모으기 시작한다. 수집한 서체를 이용해 간단히 식자를 한 다음, 조금씩 손을 보며 변형해본다. 마지막 단계에서는 클라이언트의 아이덴티티에 사용할 맞춤 로고타이프를 제작한다.

타이포그래피 스타일이 정해지면 연필로 그린 스케치를 스캔해 옮겨놓고 그 위에 아트워크 작업을 시작한다.

스케치는 참고만 하고 비례나 스타일 면에서 완전히 다른 디자인을 하는 경우도 있다. 느긋하게 마음을 먹고 이게 아니다 싶으면 언제라도 미련 없이 새로운 방향을 찾아 떠나려고 애쓴다.

첫 프레젠테이션에서 보통 9~12종의 로고 방향을 제시한다.

다행히 클라이언트가 특별한 수정 없이 내가 원하는 방향 중 하나를 회사의 새 로고로 채택했다. 대담하고 유머러스하고 그래픽적으로 훌륭하면서 콘셉트가 잘 표현된 약간 복고풍의 로고이다. 매체의 형태와 인쇄 방법에 상관없이 어디서나 재현이 손쉬운 시안이다.

클라이언트에게 결과물을 처음 제시할 때 로고의 색을 모두 동일하게 했다. 그 이유는 로고를 최종 선택할 때 콘셉트를 보지 않고 특정 색에 대한 혐오감 같은 데 좌우되어 판단을 그르치는 일이 없도록 예방하기 위한 것이었다. 녹색을 선택한 것은 이 회사의 창립 이념과 핵심 가치로 봤을 때 가장 적절한 색이라고 생각했기 때문이었다. 이 대목에서 클라이언트가 다음 단계로 넘어가기 전에 다른 색을 적용한 시안을 몇 가지 보여달라고 요청했다.

클라이언트가 결국 원래대로 녹색과 검은색이 섞인 안을 채택한 뒤 사무용품에 로고를 적용해달라고 요청했다. 우리는 브랜드와 브랜드 메시지를 더 명확하게 정의해주는 보완적 시각 언어 구축에 들어갔다.

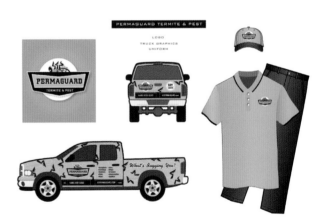

트럭 랩핑과 유니폼 디자인을 해달라는 요청도 들어왔다. 실제로 제작되지는 않았지만 클라이언트가 추후 이런 매체에 투자를 하게 되었을 때 브랜드 일관성이 어떻게 실현될 수 있는지 미리 파악할 수 있었다.

사례 연구 4:
데이비드 에어리^{David Airey}

열여섯 살 때부터 그래픽 디자인에 관심이 많았던 데이비드 에어리는 미국과 영국에서 디자이너로 활동한 지 벌써 10년이 넘었다. 2005년부터 본인의 회사를 운영하며 디자인 전문 블로거 겸 작가로 인기를 누리고 있는 그는 브랜드 아이덴티티를 전문으로 선택한 이유에 대해 다양한 직업을 가진 클라이언트와 일하는 것이 좋아서라고 말한다. 특히 아이덴티티 디자인은 프로젝트에 소요되는 기간이 평균 몇 개월 정도에 불과해 회전이 상당히 빠른 편인 만큼 다양한 사람들과 일할 기회가 많다.

데이비드 에어리가 여기서 소개하는 작업은 러시아, 우즈베키스탄에서 인기가 높은 고품격 패션 브랜드 페루^{Feru}의 로고 디자인 작업이다. 클라이언트가 결국 기존 아이덴티티를 그냥 사용하기로 하는 바람에 아쉽게 끝난 프로젝트이지만 데이비드 에어리의 작업 과정을 한눈에 엿볼 수 있다.

페루의 로고는 원래 손으로 쓴 서명 스타일이었는데 자수로 구현하기에 적합하지 않아 몇 년 전부터 사용을 중지한 상태였다. 그런데 심벌이 없으니 아이덴티티가 어쩐지 허전해 보였고 그래서 기존 것보다 형태가 단순한 심벌을 만들어 사용하겠다고 생각한 것이었다. 새 아이덴티티는 하위 브랜드인 페루 블루(정장 라인)와 페루 스포츠(캐주얼웨어)에 모두 사용할 수 있는 것이어야 했다.

"모든 프로젝트는 클라이언트에게 설문지를 보내는 것으로 시작된다. 작성된 설문지를 받으면 클라이언트의 현재 상황과 지향하는 방향을 알 수 있다. 클라이언트에게 필요한 것이 약간의 변화라면 굳이 전혀 새로운 것을 제시해 혼란에 빠뜨리지 않는다." 데이비드 에어리는 이렇게 설명한다. (데이비드 에어리의 작업에 대한 자세한 내용은 www.davidairey.com 참조)

"'페루'라는 브랜드명은 이 회사를 설립한 우즈베키스탄 출신의 디자이너 페루친 자키로프^{Ferutdin Zakirov}의 이름에서 비롯된 것이다. 모스크바에 본사를 둔 이 회사는 러시아와 우즈베키스탄에 총 11개 매장을 보유하고 있다. 맞춤 양복에 버금가는 고급 재단으로 재력 있는 사업가, 정치인 등 상류층 인사들을 고객으로 확보하고 있는 럭셔리 브랜드이다. 이 회사가 구축하고자 하는 브랜드 이미지는 최상품 원단을 사용해 핸드메이드 의류를 만드는 가족 기업이었다. 페루의 제품은 트렌디하지 않지만, 고풍스러우면서도 세련된 안감을 사용하는 등 스타일을 중시하는 요소를 겸비하고 있었다. 경쟁사들은 대부분 심벌보다 이름에 초점을 둔 아이덴티티를 사용하고 있었다.

이상의 정보를 바탕으로 '워드 맵^{word map}'을 만들었다. 나는 프로젝트별로 하나 이상의 워드 맵을 만든다. 이를테면 '패션'과 같은 단어로 시작해서 원단, 모직 등 머릿속에 순간적으로 떠오르는 단어들을 전부 적어 내려가면서 서로 관련이 있는 것끼리 줄을 그어 연결한다.

우즈베키스탄의 국가 인장에는 균형과 조화를 상징하는 꼭지점 여덟 개짜리 별과 포용력, 숭고함, 서비스를 상징하는 날개를 펼친 새가 들어 있다.

나의 워드 맵에 등장한 최고의 단어는 실이나 직물과 같이 스케치하기 쉬운 것들이었다.

- -

워드 맵은 디자인 방향을 다양하게 확대하는 데 쓸모가 많다. 적어놓은 단어 중 대부분은 별 가치가 없지만 다양한 가능성을 탐색하는 데 그만이고 그러다 보면 서너 개의 단어가 떠오르면서 디자인 방향이 결정된다.

보통 며칠 동안 이런 식으로 방향 모색을 하는데 시간이 갈수록 운전할 때, 잠자리에 들었을 때와 같이 업무 시간이 아닐 때 많은 생각이 떠오른다. 생각이 구체화되는 동안 뭔가 다른 일을 하면 많은 도움이 된다. 이 프로젝트에서는 역사, 예각, 실, 문양, 우즈베키스탄과 같은 단어들이 부상했다.

그럼 이제 스케치를 시작할 수 있다. 이 브랜드는 소유주 한 사람에게 모든 것이 집중되어 있으므로 그가 성장한 배경에 초점을 맞추기로 했다. 그가 우즈베키스탄 사람이라 우즈베키스탄의 국가 인장을 살펴보았더니 복잡하지만 흥미로운 요소들로 이루어져 있었다. 그것을 참고하면 새 디자인에 지역적인 특성을 강하게 표현할 수 있을 것 같았다. 나는 항상 이렇게 사소한 것을 찾아 헤맨다. 이런 것들을 로고의 강력한 디자인 요소로 바꿔 놓으면 단순한 로고의 구성 요소가 아니라 패턴이나 아트워크 요소로 발전시킬 수 있다."

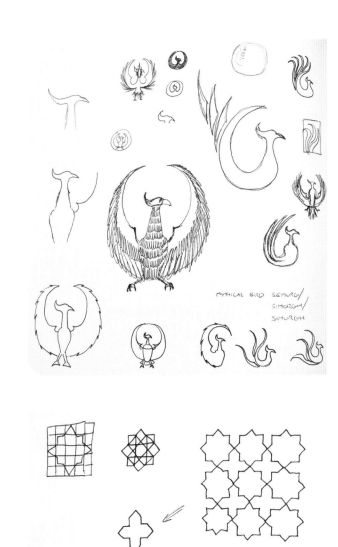

MYTHICAL BIRD SEMURGH/
SIMORGH/
SIMURGH

NEGATIVE/INVERSE SYMBOL

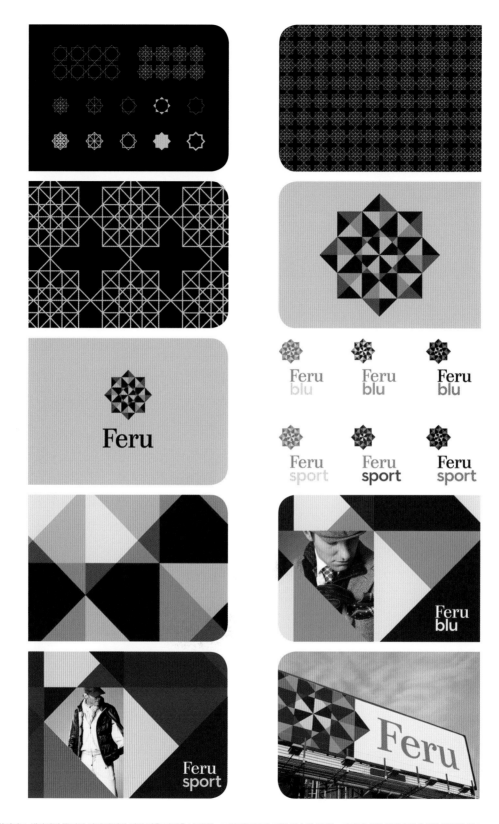

내가 가장 강력한 방향이라고 생각하던 꼭지점 여덟 개짜리 별이 나온 과정을 보여주는 그림 자료이다. 가장 단순한 형태는 디자이너 겸 설립자의 출신을 반영한 것으로 유연성이 좋아 어디든 사용이 가능했다. 남성복 전문 브랜드라 각진 형태가 적합했으며 직물을 가르는 가위처럼 선들이 서로 교차하며 지나가는 것을 볼 수 있다.

또 하나는 새를 단순화한 시안이다. 심벌로서 쉽게 알아볼 수 있고 독특하지만 패턴으로 사용하기에는 무리가 있어
유연성은 떨어지는 편이었다. 설립자의 출신과 고객에 대한 서비스를 동시에 이야기하는 시안이었다.

앞에서 만든 두 종의 시안을 제시한 뒤 클라이언트의 요청으로 다시 만든 세 번째 시안은 단순한 심벌 두 개를 결합한 것이다. 고객의 머리끝부터 발끝까지 의상을 책임진다는 뜻을 원으로 나타내고 빗살이 교차된 크로스해치 마크로 바느질 실을 표현했다. 두 가지가 결합된 이 독특한 마크는 패턴에서 기본적인 틀을 잡아주는 프레이밍 요소로 사용할 수 있다.

Feru

세 번째 시안(94 페이지)에서는 페어락 컴프레스트 북 앤 라이트Verlag Compressed Book and Light 서체를 선택했다. 심벌에 적합하고 클라이언트에게 기존과 다른 방향성을 제시해주는 깔끔한 선택이었다.

하지만 클라이언트의 회사 내부에서 합의가 이루어지지 않는 바람에 여기에 있는 디자인 중 어느 것도 채택되지 못했다.

처음 만든 두 시안에서 두 가지 서체를 택했다. 세리프체로 페이퍼워크Paperwork(위)를 고른 이유는 차별화, 품질, 강인함, 신뢰감이 느껴지기 때문이었다. 대신에 기준선은 더 뚜렷하게, 각도는 일관성 있게 바꾸고 곡선을 부드럽게 만들었으며 자간을 개선했다(아래).

Feru

blu sport

산세리프체로 선택한 서체는 누트라 텍스트Neutra Text(위)였다. 세리프체 워드마크에 비해 현대적인 감각을 살리려고 선택했다. 글자 높이를 줄여 글자들 간의 조화로운 느낌을 강조했다(아래).

blu sport

사례 연구 5:
브라이언 밀러Brian Miller

브라이언 밀러는 디테일에 강한 디자이너이다. 가드너 디자인의 수석 디자이너인 밀러는 다른 분야에서 일하다가 비교적 늦게 로고 디자인에 입문했지만 특유의 꼼꼼한 일솜씨로 로고 리서치 및 디자인에서 발군의 실력을 과시하며 로고 디자인에 심취해 있다.

"로고 디자인을 하면서 여러 가지 아이디어와 스타일과 기법을 한데 모아 내가 할 수 있는 최고의 디자인을 만들어냈을 때 디자이너로서 느끼는 황홀경은 정말이지 겪어본 사람이 아니고서는 짐작도 할 수 없다. 로고 디자인의 문제를 창의적으로 해결하는 과정에서 느끼는 크나큰 보람은 마약과 비슷하다고 할 수 있다. 벌써 20년째 취해 살고 있지만 절대 끊고 싶은 마음이 없다." 그는 이렇게 말한다. (브라이언 밀러의 작품에 대해 자세히 알고 싶다면 www.gardnerdesign.com 참조)

밀러의 주도면밀한 디자인 과정을 적나라하게 보여주는 좋은 예가 캔자스 주 허친슨에 있는 멜라니 그린Melanie Green의 블루버드 북Bluebird Books 서점이다. 멜라니 그린은 고풍스런 골목 한 귀퉁이 벽돌 건물에 독립 서점을 열기로 하고 건축설계사와 의논해 재활용을 주제로 매장을 설계했다. 용도 변경 내지는 원소스 멀티유즈를 테마로 예술적 끼를 마음껏 발휘한 복합 문화 공간, 어찌 보면 다문화 특산품 판매점에 들어온 듯한 느낌이 드는 서점이었다. 책꽂이 대신 서랍이 선반 역할을 하고 계산대 안쪽으로는 책을 이용해 만든 파격적인 사이니지가 세워져 있었다. 그 밖에도 회전목마, 책꽂이를 대신하는 천장 높이의 오래된 장식장, 어린이 책 서가에 마련된 나무 위 오두막처럼 생긴 다락 공간, 책장으로 변신한 나선형 계단 등이 매우 이색적이었다. 천장은 화려한 주석 타일로 장식되어 있었고 여기저기 찢어진 벽지 안으로 뜯어내지 않은 옛날 벽지가 겹겹이 들여다보였다.

브라이언 밀러가 설명을 이어간다.

"가드너 디자인이 프로젝트를 수주했을 때 멜라니는 우선 만이천 권 정도의 책을 갖추고 개업할 예정이며 카페를 겸할 것이라고 말했다. 한 달에 한 번씩 화가들이 돌아가면서 전시회도 열고 기회가 닿으면 라이브 콘서트도 개최할 생각이었다. 나중에는 작은 과자점까지 들어선다고 했다. 멜라니의 서점은 아이부터 노인까지 고객층이 매우 폭넓었으며 특히 로컬 푸드 소비 운동과 독립 서점 지지자, 서점 운영에 관심이 있어 참여하고 싶어 하는 사람들이 주를 이뤘다.

멜라니의 딸은 서점 이름에 들종다리를 넣고 싶어 했지만 캔자스 주의 지방색이 너무 강한 것 같았다. (들종다리는 캔자스 주를 상징하는 주조임) 대신에 설립자도 새를 좋아하고 '행복을 가져다 주는 파랑새'의 전설에 애착을 갖고 있었으므로 딸의 아이디어를 약간 변형시켜 멋진 이름을 만들어냈다. 대안으로 나온 블루버드 북은 많은 것을 암시하는 매력적인 이름이었다. 둥지를 틀고, 알을 품고, 가지를 쳐서 영역을 확장하고, 상상력을 자극하고, 책장에서 단어들이 날아오르고 등등. 파랑새를 통해 연상되는 아이디어에는 끝이 없었다."

나는 애초에 책의 면지에 들어가는 장식용 그림을 발전시켜 볼 생각을 하고 있었다. 책과 직결된 고전적인 매력 같은 것을 로고에 포함시키고 싶었던 것이다. 그런 느낌을 대담한 형태와 결합시키면 좋을 것 같았다. 여기에 있는 그림은 수탉을 그린 것이다. 별 의미 없는 그림이지만 그냥 자유롭게 생각나는 대로, 손 가는 대로 스케치를 한다. 눈이나 목덜미를 그리기도 하고 그러다가 옆길로 새도 별로 걱정하지 않는다. 그 와중에 예기치 않은 발견을 하기도 하기 때문이다.

여기서는 사이니지나 카페에 사용할 무늬, 바탕 문양, 작은 아이콘 등 필요할 때마다 마음대로 꺼내 쓸 수 있는 일종의 '연장 도구'를 완벽하게 갖춘 시스템에 대해 고민 중이었다. 이런저런 메모를 하는 도중에 우측 하단에 홀연히 새가 나타났다. 최종 선택된 새이다. 잠재의식의 작용이었던 것 같다.

패턴 작업을 계속하면서 펼쳐진 책 모양과 무늬를 계속 그리고 있다. (내 스케치북에는 이런 펼침면이 숱하게 많다.)

대입 작업을 해보는 중이다. 여러 각도에서 본 다양한 책의 모양을 새의 날개 자리에 넣어 추상화하다 보면 그럴듯한 형태가 나온다. 로고 디자인을 할 때 내가 꼭 거치는 과정이다.

생각이 하나 떠오르면 그것을 집요하게 파고든다. 여기서는 서체가 봇물처럼 쏟아져 나온 것을 볼 수 있다. 이것들이 이번 프로젝트를 위해 내가 생각해낸 서체의 전부이다.

BLUE bird BOOKS

berry	nest	binding
bell	egg	board
boy	chick	cloth
azul	audubon	page
azure	print	words
cobalt	realism	letters
sapphire	engraving	cover
	filter	bookmark
	branch	bookplate
	leaf	

스케치 과정에서 파랑새 사진, 새가 포함된 다른 로고, 책의 모양, 서체 처리 등에 대한 참고 자료를 수집하고 (저작권 문제 때문에 여기서는 소개할 수 있는 것이 거의 없다) 디자인에 대해 판단할 때 참고할 단어 목록도 만든다.

트레이싱 페이퍼에 아이디어를 다듬어 나가기 시작한다. 다양한 각도에서 본 새의 모습을 여러 가지 형태로 배치해본다. 여기서는 나중에 컴퓨터 작업을 할 때 알아볼 수 있을 정도로만 대충 그리면 된다. 설렁설렁 스케치를 해도 그게 최선의 아이디어라는 생각이 들면 그걸로 된 것이다. 이제 정식으로 작업을 시작한다.

컴퓨터로 아트워크 작업을 시작할 준비가 되지 않았다고 생각되면 잠시 속도를 늦추고 서체에 몰두한다. 클라이언트의 이름을 대문자나 소문자로 써보기도 하고 대문자와 소문자를 섞어서 타이핑해보기도 한다. 이니셜만 타이핑할 수도 있다. 그런 다음 텍스트 박스를 만들어 타이핑한 글자를 모두 붙여놓고 서체를 적용한다. 여러 서체를 바꿔가면서 과정을 반복한다. 전부 대문자로 쓸 수 없다는 것을 뻔히 알고 있지만 필기체로도 동일한 과정을 반복해본다. 문득 글자 꼬리가 눈에 들어오면서 뭔가 다른 것과 결합시킬 수 있겠다는 생각이 든다. 중요한 것은 하나도 빠짐없이 살펴보는 것이다. 그러다 보면 다른 사람들이 미처 보지 못하고 넘어간 것들이 눈에 들어온다.

나는 프리핸드 MX FreeHand MX로 작업하면서 가로 12미터, 세로 12미터짜리 페이스트보드 Pasteboard를 그동안 수차례 가득 채웠다. 번잡하고 좀스러워 보일지 몰라도 서체/보드 typeface/board를 저장한 다음, 클라이언트가 바뀔 때마다 새 정보로 바꾸기만 한다. 그럼 매번 똑같은 과정을 반복하지 않아도 된다.

아트워크 작업을 위해 컴퓨터 앞에 앉았다. 여기서는 어깨 너머를 바라보는 새와 강력한 후보 서체들을 이용해 몇 가지 시도를 하고 있다. 맨 왼쪽에 있는 디자인이 마음에 들지만 목표 고객층을 생각하면 너무 젊어 보일 것 같다.

아래쪽에 보이는 것은 특수 인쇄 아이템을 몇 가지 스캔한 것이다. 작업 중인 페이지에 참고 자료를 갖다 놓고 들여다보면서 예컨대 색을 포기하면 레터프레스 명함 같은 것을 만들 수 있을 정도로 비용이 절감된다고 나 자신을 설득한다. 시장에 저가 인쇄가 난무하는 만큼 특수 인쇄 프로세스의 중요성이 커지고 있다. 이젠 차별화를 위해 그런 기법을 고려해야 할 때이다.

빅토리아풍 면지에 대한 아이디어를 약간 변형하여 새의 몸 안에 원하는 인용구를 삽입하였다. 여기서 격자 무늬가 다시 등장한다.

간단한 디지털 스케치이다. 펜슬 툴로 그린 것이다. 새의 몸통과 날개를 이용해 여러 가지 모양을 만들어보았다.

내가 생각했던 방향 중에 디자인을 배지처럼 처리하는 안이 있었다. 스크린 하단에 이 생각이 구체화되고 있다. 다른 스케치도 서서히 모습을 드러낸다. 왼쪽에서 오른쪽으로 갈수록 발전된 형태이다. 예를 들어, 새의 목덜미 곡선을 다듬을 때 이런 식으로 작업한다. 새로운 시도를 계속하되 한번 그린 것은 하나도 버리지 않고 전부 저장해둔다.

날아가는 새를 개발하는 중이다. 모양을 다듬어 단순화하면서 마음에 드는 것들과 접목시켜 본다.

디자인이 훌륭한 마크 중에는 기하학적 도형을 기반으로 한 것이 많다. 이것은 곡선, 모서리, 사각형 등을 합치거나 겹쳐가면서 최종 디자인 중 하나를 완성하는 장면이다. 클라이언트에게 제시한 다른 마크들도 모두 비슷한 과정을 거쳐 제작했다.

배지를 만들어도 흔해 빠진 형태로는 만들고 싶지 않았다. 시안을 확대한 것이라 혼란스러워 보일지 모르지만 계속 개발을 진행하는 중이다.

여덟 가지 디자인을 클라이언트에게 제시하고 검토를 요청했는데 이것이 최종 선택되었다.

최종안과 거의 흡사한 시안이다.

점점 새가 펭귄처럼 보이기 시작했기 때문에 이 시안이 선택되지 않아 다행이라고 생각했다.

오렌지색 북마커와 새가 눈웃음을 치다 못해 눈이 돌돌 말려 올라가는 것처럼 보이는 것이 마음에 든다. 몸통 문양도 멋지다.

열심히 개발한 배지 디자인 중 하나. 내 취향이 이런 걸 어쩌겠는가? 할 일 없을 때 TV를 보는 게 취미인 사람도 있지만 나는 시간이 나면 이런 것을 만들고 싶다.

이것도 최종안과 비슷하지만 아랫부분에 닻처럼 생긴 부분이 너무 산만해 보였다.

새가 하늘을 날며 책을 읽는 것이 마음에 드는 시안이다.

다들 클라이언트가 이 디자인을 선택할 것이라고 생각했다. 하지만 클라이언트의 반응은 예상과 전혀 달랐다. 그녀의 서점이 '예상 밖의 일'을 추구한다는 것은 알고 있었지만 점주가 그걸 몸소 실천하리라고는 생각하지 못했다. 하지만 그래서 오히려 기쁘다.

최종 로고는 약간 밝은 색으로 바꾸고 서체를 일부 수정했다.

사례 연구 6:
폰 글리슈카Von Glitschka

폰 글리슈카가 사장으로 있는 글리슈카 스튜디오Glitschka Studios는 미국 태평양 북서부 지역을 기반으로 한 종합 디자인 회사로 광고대행사, 디자인 회사, 기업 내 인하우스 디자인팀의 의뢰를 받아 크리에이티브 서비스를 제공한다. 디자이너 겸 작가, 인기 블로거인 폰 글리슈카는 용의주도하고 치밀한 디자인, 열정적인 일러스트레이션 작업으로 명성이 높다. (폰 글리슈카의 작업에 대한 자세한 내용은 www.vonglitschka.com 참조)

이 프로젝트를 발주한 사립학교 재단, 레드 라이언 크리스천 아카데미Red Lion Christian Academy는 소유주가 바뀐 지 얼마 안 되는 상황이었다. 새로운 재단 이사장은 학부모들에게 좋은 인상을 심어주고 학생들에게 마스코트가 될 새로운 기업 브랜드를 만들고 싶어 했다. 가정에 충실하고 사회에 기여하는 기독교 인재를 양성하도록 열심히 노력하겠다는 학교의 의지가 반영된 새 로고를 만드는 것이 최종 목표였다. 다음은 프로젝트에 대한 폰 글리슈카의 설명이다.

"기존 로고는 한마디로 고리타분했다. 그래픽 요소라고는 어설프게 그린 사자의 발과 십자가가 전부였다. 그중에서 가치가 어느 정도 있는 자산을 추려 부차적 요소로 사용했지만 전반적인 디자인은 아이콘으로써 제 효과를 낼 수 있도록 전부 뜯어 고쳤다.

솔직히 말해 기독교 관련 클라이언트들은 안전만을 추구하다가 결국은 평범하고 밋밋한 아이덴티티로 끝내기 일쑤이다. 그런 우를 범하지 않으려면 그 공동체에 의미가 있는 디자인을 해야 한다고 설득했다.

그들을 위해서 처음 만든 사자는 훨씬 온순하고 위험성이나 공격성이 없었다. 의도적으로 그렇게 만들었는데도 클라이언트들은 사자가 너무 난폭해 보이지 않느냐면서 걱정을 했다. 학교 경영을 맡고 있는 교회의 목사 아들이 학장이었는데 내가 그에게 이렇게 물었다. "사자가 하는 일이 무엇입니까? 포효입니다. 그게 나쁜 일인가요? 날카로운 이빨, 우렁차게 으르렁거리는 소리, 공격적이고 사나운 성격, 이게 다 하느님이 창조한 것 아닌가요? 그런데 그걸 디자인으로 활용하지 못할 게 뭐 있습니까?"

그 말을 들은 클라이언트가 한참을 생각하더니 사자를 공격적으로 만들라고 했다. 그래서 나온 것이 다음의 스케치들이다. 크리에이티브 과정, 특히 아이덴티티를 개발하는 과정에서는 이와 같은 설득이 정말 중요하다."

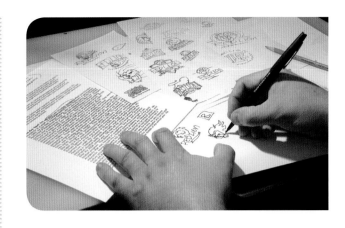

크리에이티브 브리프와 후속 질의응답 과정을 통해 필요한 정보와 클라이언트의 생각을 알아낸 다음, 머리에 떠오르는 대략적 생각을 썸네일 형식으로 스케치하기 시작한다. 그래픽 디자인이 디지털화되는 추세이지만 아이디어 개발에는 역시 아날로그 방식이 최고다.

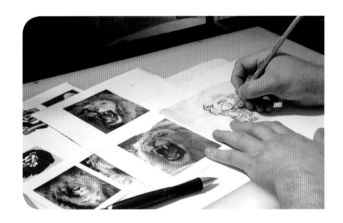

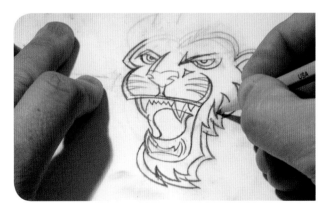

디자인이 시작되면 프로젝트에 적합한 스타일을 구체적으로 정해놓고 괜찮은 그림이 나올 때까지 계속 스케치를 하면서 이미지를 만든다. 그 과정에서 수없이 많은 자료를 참고한다. 내 기억만으로 만족하지 않는다. 이 프로젝트에서는 다른 사자 디자인도 참고하고 사자의 실물 사진도 들여다보면서 정보를 수집해 몸집만 커다랗고 생김새는 고양이인 다른 사자 디자인과 차별화를 꾀했다.

디자인에서 드로잉 과정은 꾸준히 발전하게 된다. 나는 스케치 도중에 여러 가지 실험을 하기 좋도록 주로 트레이싱 페이퍼를 사용한다. 그림이 잘 안 되거나 좋다는 느낌이 들지 않으면 약간씩 색다른 시도를 한다. 트레이싱 페이퍼를 여러 장 겹쳐놓고 작업할 때도 있다. 각 장마다 그려진 부위가 다른데 완성도 높은 것만 한데 모아 전체 그림을 완성하는 식이다. 전체 이미지가 메시지를 분명하게 전달하게 될 때까지 드로잉 작업을 계속한다. 기본적인 드로잉이 완성되면 그것을 다듬기 시작한다.

기본적인 러프 드로잉 작업이 끝나면 라이트 테이블로 가져가 샤프 펜슬로 트레이싱 페이퍼 한 장에 스케치를 옮겨 그린다. 전반적인 형태를 세세히 뜯어보며 점검하는 단계이다. 이때 그린 디자인이 나중에 디지털로 변환할 때 정확한 가이드 역할을 하게 된다.

최종 스케치가 벡터 일러스트레이션의 이정표 역할을 한다. 이렇게 완성된 탄탄한 크리에 이티브를 바탕으로 이제 벡터 드로잉 프로그램으로 넘어간다.

이제 기본적인 형태가 모두 잡혔다. 관리하기 좋게 디자인을 여러 개의 단순한 형태로 쪼개면 전체 과정이 빨라진다.

앞에서 정교하게 다듬어놓은 스케치 덕분에 벡터 일러스트레이션을 훨씬 수월하고 정교하게 할 수 있었다. 아날로그 단계에서 생각한 것을 그냥 만들기만 하면 되기 때문에 불필요한 억측과 시행착오를 줄일 수 있다.

브랜드 캐릭터를 디자인할 때 나는 보통 흑백으로 인쇄해 살펴보면서 수정할 곳이 없는지 점검한 다음, 디지털 작업으로 넘어간다.

형태를 일일이 다 만들 필요는 없다. 여기서는 평범한 타원으로 눈을 표현하고 있다.

아날로그로 다시 돌아왔다. 출력물 위에 드로잉을 하고 필요하면 디자인을 수정해가며 아트 디렉션을 시작한다. 이 단계에서는 디지털보다 이렇게 손으로 직접 하는 것이 훨씬 빠르고 쉽다. 이쯤에서 잠시 일손을 놓았다가 새로운 눈으로 디자인을 다시 살펴보면 수정할 곳이 더 쉽게 눈에 띈다.

내가 직접 교정을 본 출력물로 디지털 파일을 수정한다.

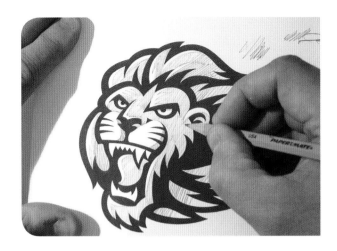

디자인을 하면서 아날로그와 디지털 사이를 계속 넘나든다. 여기서는 그림자 처리에 대해 시간을 갖고 생각해보려고 다시 한 번 흑백 출력을 했다. 이럴 때도 드로잉 프로그램으로 대충 하는 것보다 이렇게 손으로 직접 하는 것이 훨씬 효율적이다.

음영을 적용한 드로잉을 다시 스캔해서 벡터 일러스트레이션의 가이드로 사용한다.

나는 대부분의 브랜딩 프로젝트에서 디자인을 할 때 끝부분이 날카롭지 않도록 최대한 둥글리는 편이다. 사소한 것이라 눈에 띄지 않을 수도 있지만 결과물이 나왔을 때 미학적으로 큰 차이가 있다. 애스튜트 그래픽스Astute Graphics의 벡터스크라이브 스튜디오 VectorScribe Studio를 사용하면 간단히 처리할 수 있다.

최종 브랜드 캐릭터 디자인이다.

서체 디자인 로크업을 포함해 전체 디자인의 콘텍스트를 볼 수 있다.

클라이언트가 새 아이덴티티를 올바르게 관리할 수 있도록 간단한 스타일 가이드를 함께 보낸다. 나중에 참고할 수 있도록 만든 PDF 파일이다. 벤더들에게 제공해야 할 파일 등이 명시되어 있다.

이 경우, 아이덴티티를 두 가지 용도로 구분해야 했다. 학생들과 학생들이 참여하는 다양한 스포츠 프로그램을 위한 아이덴티티 하나, 대외용으로 사용할 공식적이고 점잖은 아이덴티티 하나, 이렇게 두 가지가 합쳐져 전체 브랜드 시스템을 이룬다.

사례 연구 7:
펠릭스 소크웰Felix Sockwell

펠릭스 소크웰은 출중한 로고 디자인은 물론이고 스케치와 다양한 시도를 통해 번득이는 재치와 지성을 보여주는 디자이너이다. 그는 강한 목소리를 가졌다. 프레젠테이션 자리에서 던지는 멋진 코멘트에서 뿐만 아니라 그의 디자인 작업에도 그의 목소리가 역력히 배어 있다. (소크웰의 작품에 대한 자세한 내용은 www.felixsockwell.com 참조)

여기서 소개할 프로젝트는 소크웰이 미국의 한 금융 보험 회사를 위해 만든 아이덴티티이다. 이 회사는 결국 기존 아이덴티티를 계속 사용하기로 결정했지만 프로젝트 진행 과정에서 소크웰이 어떻게 디자인을 하는지 살짝 엿볼 수 있다. 이 작업에서 소크웰은 스케치 안에 코멘트를 달아 함께 일하는 아트 디렉터와 의견을 주고 받았다. 그는 이렇게 설명한다.

"한마디로 말해 더하기와 빼기의 연속인 작업이었다. 지구본을 추가하고 얼굴처럼 보이는 요소를 빼거나 이걸 넣고 저걸 빼면서 적절한 타협점을 찾는 것이다. 대부분의 크리에이티브 브리프는 뭔가 애매한 부분이나 추가된 설명을 볼 수 있는데 이 경우에는 브리프와 전략이 매우 훌륭하고 세부적이었다. 뭔가를 정의하거나 이번 경우처럼 재정의한다는 것은 쉬운 일이 아니다. 나는 고민하는 내용을 아트 디렉터나 클라이언트가 볼 수 있도록 스케치의 여백에 항상 적어놓는다.

이 회사는 기존 로고에 자유의 여신상이 포함되어 있었다. 오래 전부터 사용해온 것인데 보수적이고, 형식적이며, 차갑고, 경직된 느낌이었다. 디자인 상 축소나 반전도 엉망이었다. 새 아이덴티티는 온기, 공감, 활력, 혁신 정신을 반영해 다가가기 쉽고 현대적인 것으로 만들어야 했다."

현재 상황

너무 요란?

너무 단순?

지난 번까지의 진행 상황

지난 번까지의 진행 상황

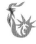

원래 투명 마크를 별로 안 좋아함. 냅킨, 플라스틱, 양각 표면에 재현이 잘 안 되기 때문.

그런데 이건 우아한 게 꽤 괜찮아 보임. 지구본을 버리고 이걸 좀 키울 수 있지 않을까...?

선을 제거하니 뉴욕공립도서관 사자상

트로피카나 같음.

결론: 이 아이디어는 선이 별 도움이 안 됨.

불빛에서 햇불을 빼는 것도 방법이 될 수 있을 듯.

한 가지 확실한 것: 얼굴에 주름 같은 디테일을 표현할 수 있지만 가능한 최소한으로 해야 한다.

지금까지 나온 마크 중 제일 잘된 형태

다음은 자유의 여신상이라는 핵심 요소를 그대로 둔 채 '세계적'이란 개념을 구체화하는 과정이다. 안에 적힌 내용은 디자이너의 의견이다.

지구본이 너무 강조됨.

6조각이 아니라 4조각

지구본 개발 계속

클라이언트가 여신상 얼굴이 보이도록 만들어달라고 했다. 소크웰은 동의하지 않았지만 어쨌든 시안을 만들었다. 얼굴을 살리면 재현에 문제가 있을 뿐 아니라 마크가 전체적으로 너무 복잡해진다는 것이 그의 생각이었다.

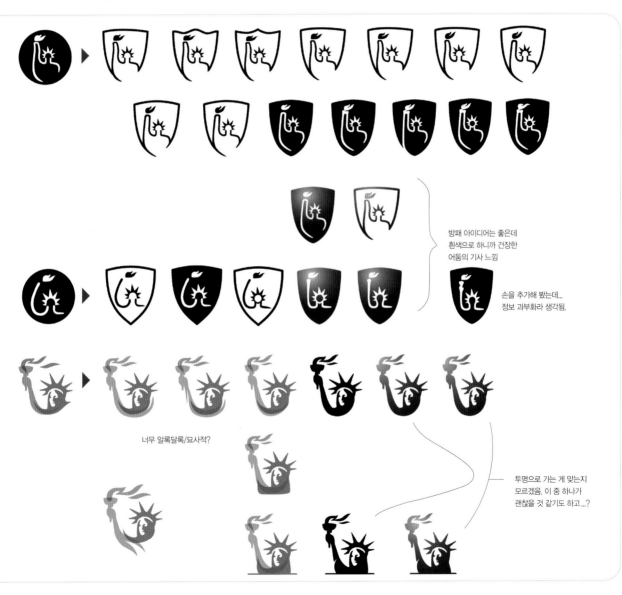

방패 아이디어는 좋은데
흰색으로 하니까 건장한
어둠의 기사 느낌

손을 추가해 봤는데...
정보 과부화라 생각됨.

너무 알록달록/묘사적?

투명으로 가는 게 맞는지
모르겠음. 이 중 하나가
괜찮을 것 같기도 하고...?

소크웰이 궁리를 계속하는 동안 디자이너가 방패라는 새로운 요소를 도입했다.

전에 봤던 것:

너무 허전

왕관: 너무 뾰족. 전체적으로 둥글게/부드럽게.
구체 정확도: 불확실
미학: 전통적인 분위기로 갈 것.
지구본의 축: 중앙으로/더 강렬하게.
세부적 표현: 최소한으로 축소.
왼쪽: 여신상을 중앙으로 옮기고 더 키울 것.
전반적인 의견: 너무 성긴 느낌.
균형이 안 맞고 중심에서 벗어남. 너무 복잡.

너무 복잡.
구체 정확도: 좋음

수정할 때 인물 스케치 중
나중 단계에 나온 것 참고,
손 좀 봐야 할 듯.

이렇게 맞춥시다.

지구본 마크 적용할 것.

아이스하키 마스크를
쓴 것처럼 너무 무표정

약간 낫지만 이것도 아님.

횃불 추가

도드라진 부분/그림자 없애고
지구본 표시와 별 분리

표정을 살리면 아이디어/움직임/
미학이 모두 깨짐.

두상을 키우고 왕관을 중앙으로
옮기고 목선과 벌려 놓음.

선을 추가해서 목선 연결

정교화한 시안과 반응

나: at&t 참고

★ 나: 이 정도면 보여줄 수 있
을 정도의 완성도. 곡선이
완벽하지 않으므로 채택되
면 구석구석 다듬었으면 함.
당장은 굵은 선만 확실하게
손을 봅시다.

★ 아트 디렉터: 옛날 각도/축을 다
듬든가 그걸 그냥 쓸 것.

나: 이 정도면 됐어. 그런데 잘 보
면 약간 이상함. 아래 것이 더 견
고하고 신뢰가 감.

아트 디렉터: 선은 분리된 상태로 그냥 둘 것.

아트 디렉터: 예수님 생각나지 않게

아트 디렉터: 팔뚝 얇게

아트 디렉터: 팔뚝 얇게

아트 디렉터:
끝이 남극점에 딱
떨어지게

나: 그런 말 나올 줄 알고 일부
러 선 간격을 벌린 것임. 이게 더
기독교적이지 않은지?

★ 나: 완료(왕관 키우고 팔뚝 얇게 고치고
턱선 다시 그렸음). 예리한 지적.

나: 불빛(횃불)은 3D를 적용
할 것이므로 남극점은 at&t
처럼 뒤편에 위치한다. 2D로
가면 횃불을 버려야 함.

난 대롱대롱 매달려 있거나
끊어진 선이 있으면 어딘가
에 연결해주는 편. 속절없이
허공을 떠돌지 않도록.

예를 들면 이런 것. 과학적이지는
않지만 자세히 보면 어디에 연결
되지 않고 매달려 있는 것들 때문
에 구조가 허약해 보임.

아트 디렉터: 성냥 머리나 불꽃처럼 보임.
네거티브 스페이스 키울 것.

나: 해봤는데 안 된다는 걸 보여주려고 예시한
것임. 다시 해보겠지만 크기가 워낙 작아서 이
런 이상한(사실주의적인?) 방식으로는 진전이
없을 것 같음.

나: 매달려 있거나 떠 있
게 둘 것. 이런 디테일이
많을수록 시선을 끌 수 있
다는 것이 내 지론이고 즐
겨 사용함. 시선을 여기로
모으자는 것이 아니라 주
인공(여신상)에게 눈이 가
게 하자는 것.

이건 다른 방법. 내가 원하던
방향. 요란한 장식 떼고 잔재
주 안 부리고 있는 그대로 보
여주는 방법.

미학적으로 우리는 이 범주
에 속한다고 생각함. 필요하
면 비교 자료와 전략을 보강
할 수 있도록 예전 작업 사례
를 더 동원할 수 있음.

어쨌거나 17년이나 됐는데
지금 봐도 손색이 없군!

나: 이 정도면 된 듯. 마음에
드는지? 맞는 말. 성냥이나
남근처럼 보여. 괴상한 모양.
어쨌든 해결되었음.

나: 얼굴에 신경 쓸수록 아이디어 고
갈. 자연스러워 보여야 함. 호탕하게 내
지른 획이나 몸짓처럼.

클라이언트는 끝까지 여신상의 얼굴을 살리라고 요구했다(2). 소크웰은 얼굴 없는 디자인(1)이 더 좋았지만 둘 다 제시했다.

사이즈와 아이디어는 같지만 공간을 활용해서 더 또렷하고 친근한 형태로 바뀜.

마음에 드는 디자인은 아니다. 독자들이 보기에도 그럴 것이다. 진행 과정과 함께 보여주면 미니멀리즘이 어떤 것인지 느낌이나 교훈을 줄 수 있을 것 같다. 손볼 부분이 아직 많지만 이 정도로도 마크를 어떻게 강조하고 단순화할 수 있는지 알 수 있다. 브리프에 언급된 문제를 둥근 모서리와 군더더기 없는 형태로 일부 해결했으며 음영 덕분에 현대적이고 새로운 느낌이 든다.

미니멀하면서 세련되고 어디든지 잘 어울리는 디자인이다. (빨강도 일부러 연한 빨강을 사용) 현재의 마크와 포즈는 비슷하지만 타원보다 강렬한 형태(원)를 사용했으며, 보다 따뜻하고 친근하고 가까이하기 쉽고 공감 능력과 배려심이 있음을 표현하려 했다. 브리프에 적힌 여러 가지 표현에 합당하는 여신상을 만들려고 애썼으며 여신상의 얼굴을 잘 보이게 했다. 차갑거나 거리감이 느껴지지 않는다.

다듬는 과정.

사례 연구 8:
무빙브랜드Moving Brands와
최고 크리에이티브 책임자
매트 하이늘Mat Heinl

런던, 취리히, 샌프란시스코에 사무실을 둔 무빙브랜드는 움직이는 세상에 필요한 크리에이티브 서비스를 제공한다. 무빙브랜드가 메이드파이어 Madefire를 위해 만든 브랜드를 보면 이 말을 실감할 수 있다. 메이드파이어는 앱과 창작 툴을 이용해 모바일 장치에서 그래픽 노블과 코믹북을 볼 수 있도록 정적인 콘텐츠를 대화형 몰입 경험으로 바꿔주는 서비스를 한다. 이를테면 이동 중인 사람들의 눈앞에 갖가지 움직이는 세계를 펼쳐 보이며 콘텐츠의 움직임을 통해 마음을 움직이게 하는 서비스이다.

무빙브랜드의 CEO 벤 울스턴홈Ben Wolstenholme, 유명 아티스트 겸 작가 리엄 샤프Liam Sharp, 테크놀로지의 귀재 유진 월든Eugene Walden이 의기투합해 설립한 메이드파이어는 시각적 스토리텔링에 새로운 장을 여는 디지털 출판 플랫폼이다. 작가들은 메이드파이어의 직관적인 툴을 사용해 브라우저 기반 모션북Motion Books에 스토리를 개발할 수 있다. 이 구도에서 가장 중요한 위치를 차지하는 사람은 거대 출판사나 발행인이 아니라 작가이다. 스토리와 스토리텔링의 방법을 통제하는 것도 작가이다. (보다 자세한 내용은 www.madefire.com 참조)

"그래픽 노블 콘텐츠에 생명을 불어넣는 일을 하는 신생 기업이지만 핵심 기술을 보유하고 있기 때문에 기술 벤처와 비슷하다고 할 수 있다." 무빙브랜드의 CCO인 매트 하이늘은 이렇게 설명한다. 메이드파이어는 아이패드용 앱을 만들고 콘텐츠를 창작하고 모션북을 만드는 데 사용되는 툴을 제공하는 등 1인 3역을 수행하며 과거에 스케치를 하거나 그림을 그리는 데 그치던 작가들에게 커다란 권력을 부여하고 있다.

"정작 콘텐츠를 만든 사람들이 뒷전으로 밀려나는 광경을 많이 봤다. 대기업 출판사들과 일을 하면 계약상 출판사가 갑인데 불공정한 관계 때문에 재능 있는 사람들이 잊혀지는 일이 자주 벌어진다.

메이드파이어를 사용하면 작가가 직접 스토리를 창작하고 모션북을 만들 수 있다. '작가 최우선주의' 철학이다. 작가들에게 막강한 권력을 주고 한시도 눈을 뗄 수 없을 만큼 흥미진진한 몰입적 경험을 만들어내게 한다. 메이드파이어는 화면 해상도, 풍부한 색과 음향 효과, 독자가 공간 속에 걸어 들어가 이미지에 둘러싸이는 느낌이 나도록 하는 환상적인 360

도 비주얼 등 아이패드의 강점을 충분히 활용해 그래픽 노블과 코믹북에 생명을 불어넣는다. 메이드파이어는 현재 시장에 나와 있는 다른 어떤 앱보다 흡인력이 뛰어난 경험을 창출한다. 지적 재산을 화면에 디스플레이하는 데 그치는 다른 앱들은 간단히 말해 콘텐츠에 빛을 비춰 스캔을 하는 것이기 때문에 인쇄 매체의 매력이 몽땅 사라진 무미건조한 모습밖에 남지 않는다.

메이드파이어의 설립자들이 무빙브랜드를 찾아왔을 때 회사 이름은 이미 정해진 상태였고 콘텐츠도 갖고 있었으므로, 우리는 그들이 어떤 이야기를 할 것인지 알고 있었다. 메이드파이어 팀은 소프트웨어 개발부터 그래픽 노블 창작, 브랜드 디자인에 이르기까지 많은 경험을 갖고 있었다. 그렇게 다양한 경험을 가진 사람들이 수장인 회사는 흔히 볼 수 없다. 각자의 분야에서 최고인 사람들과 일한다는 것은 정말 즐거운 일이다.

전략, 트렌드, 그래픽 디자인, 사용자경험UX 담당자와 클라이언트를 포함해 다양한 분야의 전문가들이 한 팀이 되어 브레인스토밍을 시작했다. 원격회의를 하고 스카이프로 대화를 나누고 FTP 사이트를 공유하고 시제품 툴을 테스트했다. 그중에서도 벤, 리엄, 유진, 데이브 기븐스Dave Gibbons(〈왓치맨Watchmen〉의 원작자)와 함께 진행한 실무진 심층 토론 회의가 가장 인상적이었다. 그렇게 다재다능한 팀과 함께 브랜드를 만들다니 정말 흥미진진했다. 다들 각자의 관점에서 토론에 임했지만 크리에이티브라는 공통점이 있어 정말 재미있었다.

새로운 회사가 태동하는 동안 브랜드를 만들었기 때문에 가상공간 작업이 정말 중요했다. 그들은 사무실도 없이 직원을 채용하는 중이었으며 채용된 사람들은 메이드파이어의 본거지인 캘리포니아로 날아갔다.

매우 미니멀한 아이덴티티가 나왔다. 우리는 콘텐츠가 왕이 되기를 원했다. 모션북 자체가 이미 강력한 콘텐츠이기 때문에 요란한 그래픽으로 누를 끼치고 싶지 않았다. 로고는 그 자체로 시각적 언어이다. M이라는 글자를 이용한 로고는 펼쳐진 책을 나타내는데, 원 네 개로 만들었다. 로고를 수직으로 세우면 목이 잘려나갈 수도 있겠다고 말한 사람이 있었다. 그 말을 듣고 다들 킥킥 웃었지만 그렇게 특별하게 눈에 비칠 뿐 아니라 나머지 디자인 언어들의 중심에 놓인다는 사실에 만족했다. UI 버튼과 박스, 쇼핑백 패턴, 식용할 문서와 포스터를 디자인하면서 로고 상단과 하단의 주름, 반지름, 원, 선으로 여러 가지 재미난 시도를 할 수 있었다. 모든 것이 단순하고 간결했다. 상황에 맞게 크리에이티브를 발휘하도록 너무 고압적인 가이드라인도 제시하지 않았다. 아이덴티티가 방해 요인이 되는 것을 원하지 않았기 때문이다."

메이드파이어는 디지털 세계가 아닌 현실에서도 존재감을 과시한다. 다양한 버튼과 사무용품, 무드북, 스토리보드 스케치북, 포스터 등이 모두 무빙브랜드의 작품이다.

아이덴티티 시스템의 자산은 로고를 중심으로 구성된다. 로고가 시스템 전체를 하나로 묶는 역할을 한다.

아이덴티티를 구성하는 반원과 예리한 모서리를 활용해 아이콘을 디자인했다.

무빙브랜드는 만화 축제 코미콘Comicon을 비롯해 각종 제품 출시 행사와 이벤트용으로 티셔츠, 스티커, 아이패드 케이스, 배지와 같은 머천다이징 디자인을 했다. 팬들의 마음을 사로잡아야 하는 업종의 브랜드는 스타일이 매우 중요하다.

네 개의 원으로 알파벳 M을 그려 만든 로고가 펼쳐진 책처럼 보인다. 애니메이션 효과와
사운드 디자인이 추가된 로고가 화면에서 움직이며 분위기와 기대감을 조성한다.

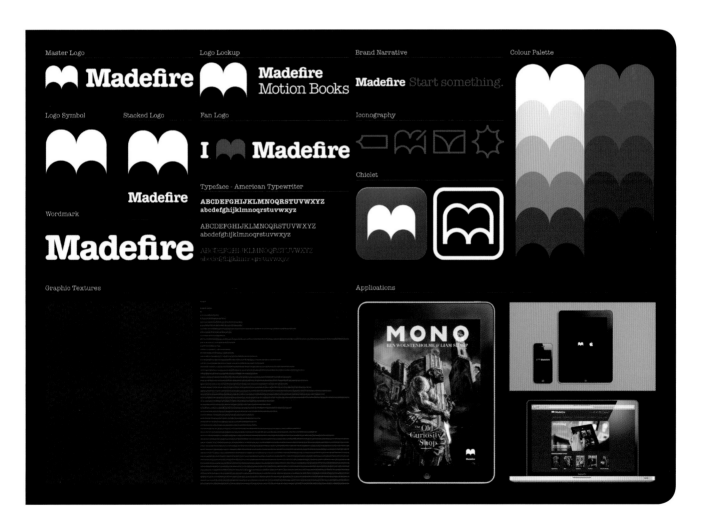

메이드파이어 브랜드의 아이덴티티 시스템. 브랜드 이야기, 로고, 워드마크, 아이콘, 치클릿chiclet, 배경 구성 등.

무빙브랜드는 메이드파이어의 아이덴티티 작업을 위해 태블릿, 독서, 출판 분야의 동향을 리서치하며 기회를 철저히 연구했다
사용자경험 매핑을 위해서는 목표 대상을 정의하고 사용자 이동 지도를 그리고 최종 화면의 청사진에 해당하는 와이어프레임을 작성했다.

온라인이나 오프라인이나 핵심은 공유이다. 온라인에서는 다양한 소셜 네트워크를 통합해 자유롭게 넘나들 수 있어야 하고,
오프라인에서는 강력한 커뮤니티를 육성하고 사용자들을 참여시켜야 한다.

무빙브랜드는 메이드파이어의 태동기부터 함께 일하기 시작해 '흥미진진한 독서 경험 공유, 작가 최우선주의'라는 서비스 목표를 정하는 데 동참했다.

툴, 앱, 콘텐츠, 메이드파이어의 소셜 사이트가 작가와 독자 이 두 집단을 어떻게 연결해주는지 살펴보았다.

"마크에는 신념이 가득차 있어야 한다. 단순하면서 즉시 알아볼 수 있어야 한다." 무빙브랜드의 매트 하이늘은 이렇게 말한다.

패럴렉스parallax 기법을 사용하면 독서 경험이 강화된다. 패럴렉스란 보는 각도와 위치를 달리 했을 때 물체의 위치가 달라진 것처럼 보이도록 만드는 기술이다. 여기서는 현실에서 보는 것처럼 동작을 시뮬레이션하는 데 패럴렉스를 사용해 생생한 현장감을 살렸다.

CHAPTER 10 : 멘토 디자이너들의 팁

이번 장에서는 앞서 소개한 아이덴티티 전문가들의 노하우를 공개한다.

디자이너들은 저마다 비법과 묘책을 갖고 있다. 다년간에 걸쳐 수많은 작업을 하는 과정에서 직접 사용해보고 확실하게 효과를 본 방법들이다. 시간과 노력을 절약해주는 것도 있고, 아이디어를 샘솟게 하는 방법도 있으며, 기민한 손재주를 이용한 눈속임도 있다. 어쨌든 공통점은 다른 디자이너들 모르게 꽁꽁 숨겨놓고 혼자만 쓰는 방법이라는 점이다.

9장에 소개된 디자이너들이 각자 즐겨 사용하는 기법을 허심탄회하게 털어놓았다. 앞에 소개된 프로젝트에 전부 적용되는 팁은 아니지만 독자들과 공유할 가치가 있다고 생각되는 것들을 따로 모아 소개한다.

빌 가드너

나는 로고 디자인을 시작할 때 컴퓨터 작업에 들어가기에 앞서 먼저 트레이싱 페이퍼에 스케치를 한다. 아무리 커도 1.5인치(3.8센티미터)를 넘지 않는 그림이다. 속도와 크기 조정 문제를 생각한 선택이다. 로고가 실제로 사용될 때 보통 그 정도로 재현되고, 마지막에 어떤 모습일지 감을 잡기에도 그 정도의 크기가 적절하다.

초기 스케치를 발전시키는 데는 트레이싱 페이퍼 두세 장 정도면 충분하다. 첫 번째 그림 위에 새 종이를 올려놓고 다시 그리면서 문제점을 수정한다. 선을 깔끔하게 다듬을 수도 있고 두께나 비율을 조정할 수도 있다. 로고가 대칭형이라면 절반만 그린 후 종이를 접어서 그 위에 겹쳐 대고 나머지 절반을 그린다. 그런 다음 그 위에 첫 번째 트레이싱 페이퍼를 다시 겹쳐놓고 수정을 한다.

그 과정이 끝나면 뉘앙스만 조금씩 다를 뿐 똑같이 생긴 로고가 잔뜩 그려진 트레이싱 페이퍼 두세 장이 손에 들어온다. 그럼 그중 가장 나은 것을 골라 스캔해서 컴퓨터 화면에 옮겨 놓는다. 스케치한 것을 벡터 이미지로 다시 그리는데 드로잉에 관한 여러 가지 문제는 모두 해결된 상태이기 때문에 다시 그리기 과정이 카타르시스처럼 느껴지면서 창작에서 아이디어가 갖는 참된 가치에 대해 이것저것 생각하게 된다. 종이 위에서 시련을 견디지 못한 디자인은 스크린에 옮겨봤자 절대 성공할 수 없다. 겉모습은 그럴듯하지만 영혼이 없는 아이디어를 남에게 보여주지 않도록 도와준다.

나는 학교에 다닐 때 수학 과목에 취약했다. 그래도 디자이너에게 필요한 기본적인 수학 실력은 갖추고 있다. 동일 간격의 점 다섯 개로 구성된 뭔가를 만들고 있다면 360도를 5로 나누면 72도이고 8로 나누면 45도라는 사실을 알아야 한다. 아니면 계산기를 두드려 문제를 풀 수 있을 정도의 기하학 지식은 갖추고 있어야 한다. 시야에서 멀어져 가는 말뚝 박힌 울타리를 그린다면 거리가 멀어질 때마다 말뚝의 폭을 얼마나 좁혀야 하는지, 말뚝 사이사이에 공간을 얼마나 둬야 하는지 알아야 한다. 1점 투시도법, 2점 투시도법, 3점 투시도법에 대한 지식과 만드는 방법, 사용하는 방법을 알아야 한다. 주요 광원이 한 점에서 비롯되어야 부피가 있는 물체의 그림자가 사실적으로 만들어진다는 것을 알고 있어야 한다.

이것은 디자이너가 손쉽게 해결하고 넘어가야 할 수학 문제의 한 예에 불과하다. 나는 디자이너들이 지극히 간단한 문제 앞에서 쩔쩔매고, 그것이 그들이 노력해서 만든 결과물에 고스란히 드러나는 것을 정말 많이 봐왔다. 그런 시각적 원리는 생활에 밀착된 것이라 아무리 눈속임을 시도해봤자 소비자들은 매서운 눈으로 집어낸다. 기하학 지식을 쌓는 것은 그리 어려운 일이 아니다. 그것만 있으면 공간에 대한 이해가 깊어지면서 디자인 기술이 크게 향상될 수 있다.

다행히 나는 예나 지금이나 무엇이든지 직접 보지 않고 그릴 수 있다. 간단한 스케치를 할 때 더없이 좋은 일이다. 그렇지만 세부 내용을 떠올리는 데에는 실물을 직접 보거나 사진을 참고하는 것만큼 좋은 것은 없다. 당연한 소리처럼 들릴지 모르지만 다른 사람이 그린 그림만을 토대로 스케치를 하는 것은 큰 잘못이다. 다른 사람의 작품에서 영감을 얻지 말라는 뜻이 아니다. 다른 사람들이 자신만의 방식으로 어떻게 디테일을 표현했는지 보는 것은 가치 있는 일이라고 생각한다.

디자이너는 누구나 자체 편집을 한다. 하지만 실물을 보지 않고 작업을 하면 다른 디자이너가 독창적으로 편집한 버전을 재편집하는 것에 불과하다. 다른 디자이너가 그린 스케치를 보고 새를 그린다고 생각해보자. 그것

이 단순화를 위해 발톱을 생략하고 다리를 그린 스케치라면 실물 사진을 보지 않고 그림만 본 사람은 새에게 발톱이 있다는 사실조차 까맣게 잊고 그림을 그릴 수도 있다. 디자이너가 스스로 편집하고 판단을 하려면 원본에 대한 정보가 필요하다. 편집은 위대한 로고 디자이너가 갖춰야 할 핵심 기술이고, 그 판단과 결정을 스스로의 힘으로 해야 성공할 수 있다. 타인을 모방하는 것은 타인에게 성공을 안겨주는 일이다.

데이비드 에어리

나는 마인드 맵mind map을 이용해 가능한 많은 디자인 방향을 다양하게 검토한다. 마인드 맵은 비교적 단순한 단어 연상 과정이다. 디자인 브리프에서 가장 핵심이 되는 단어를 적은 다음에 가지를 뻗어나가며 머릿속에 떠오른 낱말을 적어나간다. 그렇게 단어를 추가해 나가려면 먼저 여러 가지 생각을 하거나 핵심 주제에 대한 리서치가 선행되어야 한다. 아이디어가 거대한 '생각의 구름'을 형성할 정도가 되면 다음 단계로 넘어갔을 때 참고할 강력한 도구가 된다.

마인드 맵을 활용하면 자연스런 단어 연상 과정을 통해 관련된 이슈를 신속하게 수집할 수 있다.

폴 호월트

나는 로고에 중요한 변화를 가하면 그날 바로 클라이언트에게 보여주지 않는다. 가장 큰 이유는 프로젝트에 너무 밀착된 나머지 시각이 왜곡되고 객관성이 떨어진 상태에서 내린 판단일 가능성이 크기 때문이다. 이튿날 아침에 출근해서 다시 보면 균형이 깨진 형태, 시각적으로 중심이 잡히지 않고 어느 한쪽으로 치우친 서체, 포지티브/네거티브 스페이스의 불균형 등을 발견하고 깜짝 놀라게 된다. 이유는 잘 알 수 없지만 완성이라고 생각한 로고에서 한 발짝 뒤로 물러나서 다시 바라보면 눈이 열리면서 미세한 결함이 보이기 시작한다.

그런데 다른 한편으로 생각해보면 죽을 때까지 수정을 해도 100퍼센트 만족하는 로고는 나오지 않는다. 그러므로 수정을 중단하고 마감해야 할 때를 아는 것도 중요하다.

마일즈 뉴린

로고 리디자인 프로젝트를 하다 보면 마크를 바꿀 필요가 없다고 클라이언트에게 조언하는 경우도 있다. 그런 조언은 클라이언트와 그 팀과 디자이너를 해방시킬 수 있다. 그럼 다들 부담감을 덜고 자유로운 마음으로 일할 수 있다.

중요한 프로젝트를 할 때 많은 부담감을 느끼는 디자이너가 있다. 온라인 론칭과 리뷰가 활발하게 이루어지는 요즘은 스트레스가 더 크기 마련이다.

나는 디자인한 로고의 최종안을 클라이언트에게 보여주기 전에 수평으로 180도 뒤집어 놓고 수정을 하면서 좌우 균형을 맞춘다. 그게 끝나면 수직 방향으로도 뒤집어 수정을 한다. 로고 디자인을 너무 오래 들여다보고 있으면 눈과 마음이 장난을 치려고 한다. 나 자신이 너무 좌뇌적인 인간이거나 내 책상이 원자력 발전소와 너무 가까워서 그런지도 모른다. 어쨌든 늘 그런 괴이한 방법을 써야 균형이 맞는 로고 디자인이 나온다.

브라이언 밀러

나는 트레이싱 페이퍼를 사용하지 않고 화면에 대고 드로잉을 한다. 프린터로 출력을 한 뒤 트레이싱 페이퍼를 대고 필요한 부분을 다시 그리는 사람도 있지만 난 그 단계를 생략해버린다. 모니터 화면이야말로 완벽한 라이트 테이블이다. 화면에 종이를 대기만 하면 된다. 단, 너무 세게 누르거나 마커펜을 사용해서는 안 된다. 사무실에 혼자 앉아 실험을 하거나 간단한 수정 내용을 클라이언트에게 보여주기에도 좋은 방법이다. 그런 다음에 종이 위에 그려진 것을 스캔해서 디자인에 추가하면 된다.

돌출되어 보이는 것을 찾아내 손을 보면서 최적의 선 '스위트 라인sweet line'을 구현하기 위해 최선을 다해야 한다. 베지어bezier 핸들을 사용해 화면 상에서 선을 수정하고, 보고 고치고 보고 고치기를 반복한다. 단 한 번으로 해결되는 일은 절대 없다. 열심히 찾으면 스위트 라인을 발견할 수 있다.

빨리 작업에 돌입하는 게 좋다. 리서치도 좋지만 때가 되면 일단 작업을 시작해야 한다. 나는 종이에 스케치를 할 때도 있지만 시작은 항상 디지털로 한다. 선을 긋고 모양을 바로잡고 이리저리 뒤집고 색을 칠하고 뭐든지 할 수 있다. 억지로라도 빨리 시작하지 않으면 마음속에서 밀고 당기는 사이에 프로젝트가 감당할 수 없을 만큼 커지는 느낌이 든다. 페이지를 열고 뭐라도 해야 그것이 다른 무언가로 이어진다.

할 수 있다고 생각해야 한다. 그만큼 배웠으면 충분히 할 수 있다. 잘될 것이다. 지금까지도 늘 그랬다. 할 수 없다고 생각한 적은 한 번도 없었다. 의문을 품고 두려워한 적은 있지만 결국 무사히 일을 완수했다.

뇌에 영양을 공급하는 데 투자하는 시간을 아까워해서는 안 된다. 그럼 반드시 얻는 것이 있다. 그리고 때가 되면 리서치에 종지부를 찍고 그동안 쌓은 경험과 지식과 능력을 발휘해야 한다. 이틀을 꼬박 프로젝트에 매달려도 스케치가 나오지 않는 경우가 있다. 그럴 때는 마음을 느긋하게 먹어야 한다. 시간이 걸리기는 해도 리서치는 하면 할수록 얻는 것이 생긴다. 예기치 않았던 방향이 보이기도 한다. 끝없이 계속될 수도 있는데 본격적인 작업에 앞서 준비할 것이 워낙 많기 때문이다. 하지만 이런 선행 작업을 하지 않으면 얄팍한 해결책밖에 찾지 못한다.

창의성에 대해 내가 들은 최고의 조언은 화이트 스트라입스White Stripes라는 밴드에 대한 다큐멘터리에서 나온 말이었다. 잭 화이트에게 누가 이런 질문을 했다. "무엇을 하든지 적, 백, 흑의 단순 미학을 고수하는 이유가 무엇인가?" 그러자 그는 그래야만 창의성에 몰두할 수 있다고 대답했다. 선택의 폭이 좁을수록 창의적인 방법을 모색하게 된다는 뜻이다. 수십 가지 색의 크레용보다 딱 두 가지 색만 있는 것이 더 유익할 수도 있다.

펠릭스 소크웰

"랜도 같은 대기업 아이덴티티 회사가 날 고용하는 이유 중 하나는 다른 사람보다 빨리 정확한 결과물을 제공하기 때문이다. 달리 생각하는 사람도 있겠지만, 너무 많은 일을 너무 빨리 하면 판단력이나 입지가 약해진다는 이야기를 하는 사람도 있다. 그렇지 않다. 나는 실험적인 과정을 좋아한다. 노련한 아웃사이더는 생각도 훨씬 합리적이고 사실을 사실대로 말한다." (펠릭스 소크웰의 웹사이트에서)

"이 심벌은 언어가 다르고 인구학적 프로필이 달라도 의미하는 바는 항상 동일하다. 클라이언트에게 제시한 적은 없지만 지금도 내가 하고 싶은 디자인이 바로 이런 것이다. 유행을 타지 않고, 재치 있고, 적절하고, 사랑스럽고, 관념적이고, 보람이 느껴지는... 만인을 위한 디자인 말이다." (펠릭스 소크웰의 웹사이트에서)

셔윈 슈워츠락

디테일을 소중히 해야 한다. 나는 로고와 서체 디자인에 관한 한, 남들이 짜증나서 못해먹겠다고 할 정도로 꼼꼼한 편이다. 난 완벽하지 못한 곡선을 보면 미칠 것만 같다.

사람들은 뭔가를 만들어놓고도 그것들을 서로 연결시키는 방법을 모르는 것 같다. 지름길 같은 건 없다. 시간과 경험만이 안목을 키우는 비결이다. 커닝이나 우아한 곡선 처리처럼 극히 사소해 보이는 곳에 신경을 쓸 줄 알아야 한다. 그래야 최고의 마크를 만들어낼 수 있다.

균형을 맞춰야 한다. 글자 사이의 공간에 가상의 액체를 채워보라. 사용되는 액체의 양은 일률적이어야 한다. 과학은 필요 없다. 균형이 잡혔다는 느낌이 들어야 한다.

유연할수록 성공 가능성이 높다. 어떤 마크를 디자인하든지 융통성을 충분히 부여한다. 디자인이 나중에 완전히 다른 기반 위에서 다른 방향으로 사용되거나 전혀 예상하지 못했던 방식으로도 사용될 수 있도록 여지를 마련한다.

폰 글리슈카

디자이너라면 누구나 스케치를 해야 한다. 어떤 프로젝트든지 디지털로 넘어가 디자인을 하기 전까지는 스케치를 통해 아이디어를 표현하고 다듬어야 한다.

나는 콘셉트를 도출하기 전에 항상 이렇게 자문한다. "나는 멋질 것이라고 생각하지만 클라이언트는 절대 동의하지 않을 정신 나간 아이디어가 뭐가 있을까?" 그러고는 그것들을 프레젠테이션에서 제시하면서 클라이언트가 받아들이는 범위를 확장하려고 애쓴다.

클라이언트는 좋아하겠지만 목표 대상에게 맞지 않는 로고를 만들고 있다면 그런 아이디어는 아예 제시하지 말든가 적절하다고 생각될 때까지 다시 디자인한다.

브레인스토밍은 다른 사람들을 참여시킬 수 있을 때 특히 진가를 발휘한다.

문득 중학교 때 미술 시간이 떠오른다. 가로 15센티, 세로 15센티짜리 고무판화를 만들고 있었다. 선생님은 판화를 모두 모아 재미있는 작품을 만들 것이라고 하셨고 나는 그게 못내 불만이었다. 어쨌든 재능이라고는 눈곱만큼도 없는 다른 아이들의 판화와 내가 만든 작품이 뒤섞인 결과물이 나왔다. 하지만 결과적으로 나를 포함한 모두가 그 결과물을 마음에 들어 했고 나중에는 상까지 받았다. 전체를 내 작품으로만 도배하고 싶었던 나는 그 일을 계기로 협력의 가치를 인정하게 되었다.

다른 사람과 지적 능력을 공유해야 하는 브레인스토밍은 누구에게나 힘든 일이다. 자존심도 개입하고 (적어도 결과가 좋을 때는) 공을 독차지하고 싶어 하는 것이 대부분 사람들의 욕심이기 때문이다.

디자이너들에게는 브레인스토밍이 훨씬 어렵게 느껴질 수 있다. 왜 그럴까? 당신과 내가 좋은 아이디어를 내서 더 나은 결과를 만들면 좋은 것 아닌가?

거기에는 몇 가지 이유가 있다. 디자인은 대개 나홀로 작업인 데다 끝이 없는 현재진행형에 가까운 일이다. 누가 뒤에 서서 이래라 저래라 하는 것을 달갑게 여길 사람은 아무도 없다. 남의 간섭 없이 머리와 손 역할을 혼자 다 하길 원한다. 이 책을 읽는 여러분도 미흡한 점을 완벽히 손볼 때까지 다른 사람이 자신의 작업 내용을 보는 것을 좋아하지 않을 것이다.

그런데 제품이 다 만들어진 다음에 디자인을 보여주면서 의견을 말해 달라고 하면 그때는 이미 디자인 과정과 품질을 개선할 기회를 놓친 뒤이다.

사람들이 브레인스토밍 참여를 주저하는 것은 보다 나은 디자인을 만들고 싶은 욕망보다 비판에 대한 두려움이 더 크기 때문이다. 여기서 기억해야 할 말이 '비판'이다. 브레인스토밍에 털끝만큼도 개입해서는 안 되는 것이 바로 비판이다. 브레인스토밍은 부정적으로 반응하지 않고 자유롭게 생각을 교환하는 장이다.

브레인스토밍을 시작하기 전에 반드시 명심하고 함께 참여하는 동료들에게도 다짐받아야 할 중요한 사항이 세 가지 있다. 첫째, 나쁜 아이디어란 없다. 브레인스토밍을 할 때 아이디어라면 뭐든지 좋은 것이다. 따라서 비판이 개입할 여지가 없다. 둘째, 브레인스토밍이 더 보람차고 생산적이길 원한다면 참가자들에게 미리 주제를 알려주고 자신만의 브레인스토밍 시

간을 주는 것이 좋다. 셋째, 아이디어를 제시할 때 수식어를 붙이면 생각의 폭을 넓히는 데 도움이 된다. "말도 안 되는 생각일지 모르지만 이건 어떨까…" 말문을 열 때 이렇게 말함으로써 다른 사람들이 기상천외한 발상을 하도록 부추길 수 있다.

그룹 브레인스토밍

앞서 언급한 바와 같이 그룹에 속한 개인(이나 전체 그룹)은 대개 공동 저작의 가치를 잘 깨닫지 못한다. 하지만 다른 사람과 힘을 합쳤을 때 작품의 가치가 2~3배 이상 올라간다는 사실에는 의심의 여지가 없다.

브레인스토밍은 디자인 과정 중 언제든지 할 수 있다. 디자인 개발을 시작하기 전에 브레인스토밍을 하면 혼자서는 도저히 생각해내지 못할 아이디어와 시각 자료를 잔뜩 얻을 수 있다. 예를 들어, 금속장비 제조업체의 로고를 만들기 위해 용접용 버너라는 콘셉트를 놓고 고민 중이라고 생각해보자. 누군가가 강력한 힘을 상징하는 코끼리를 아이디어로 내놓고 이어서 누군가 쇠를 녹일 수 있을 만큼 강력한 불을 뿜는 용이 좋겠다고 의견을 제시한다.

디자인을 시작하기 전에 반드시 이렇게 심도 있는 아이디어를 여러 개 생각해둬야 한다. 내가 디자이너로 경험을 쌓으면서 터득한 사실이 하나 있다. 누군가에게 아이디어를 하나 주면 그 사람은 그것을 사용한다. 아이디어를 두 개 주면 둘 중 하나를 골라서 쓴다. 그런데 아이디어를 세 개 주면 네 번째 아이디어를 갖고 나타난다. 마중물을 붓는 데 인색하게 굴지 말고 도움을 주라는 말이다.

브레인스토밍은 이후 디자인 과정에서도 훌륭한 가치를 발휘한다. 우리 회사 디자이너들은 상당히 구체화되고 가능성 있어 보이는 아이디어들을 스크린 한 모퉁이에 뽑아놓는다. 디자이너가 진척된 작업 현황을 보여주면 직원들이 각자의 생각을 이야기한다. 작업 내용에 대해 직원마다 완전히 다른 해석을 할 수도 있다. 예를 들어, 꽃이라고 디자인한 것을 별이라고 보는 사람이 있다면 앞으로 탐구해볼 만한 방향이 될 수도 있고 전혀 잘못된 메시지가 될 수도 있다. 전자든 후자든 쓸데없는 의견이란 없다. 의견을 주는 사람들이 이래라 저래라 지시하는 것이 아니라는 것을 기억해야 한다. 그저 의견을 말할 뿐이다. 당신이 하는 작업에 대해 투자한다고 생각해도 좋다.

갑옷을 입고 불을 뿜는 용은 식품 가공 기계를 만드는 리노 테크놀로지Reno Technology의 로고로 제작이었다. 이것은 여러 디자이너들의 아이디어가 결합된 결과물이다.

우리 회사에서는 대형 프로젝트를 작게 나눠 각각에 대해 따로 브레인스토밍을 하는 일이 많다. 그렇게 며칠 동안 일을 진행한 다음에 아이디어를 전부 벽에 붙인다. 폐기 처분할 아이디어도 있겠지만 다른 사람이 낸 아이디어와 자신의 아이디어를 합쳐 더 나은 방향으로 발전시킬 수 있을 것이다.

다들 자존심을 내세우는 단계를 넘어 그 일이 자기 일이라고 생각하면 훨씬 나은 결과물을 얻을 수 있다. 하나의 디자인을 향해 노력하지만 각자 관점이 다르기 때문에 신선하고 새롭고 유익한 아이디어가 나올 수 있다.

어떤 아이덴티티 작업을 하건 처음에 광범위하게 많은 시각 자료를 수집하면 초기 발상 과정에 큰 도움이 된다. 무빙브랜드는 이처럼 거대한 아이디어 월Idea walls을 이용한다.

개인 브레인스토밍

혼자 일하는 사람들은 대개 다른 디자이너와 상호작용을 할 수 있는 기회가 많지 않다. 동료에게 협조를 구하기가 여의치 않으면 친구나 배우자, 아니면 클라이언트라도 붙잡고 이야기를 나누도록 한다. 누구나 의견과 아이디어가 있는 법이다.

아이디어를 통합하는 법을 배우지 못했다면 업무 스킬이 딸리는 것을 느낄 것이다. 아무런 경험이 없는 상태에서 스스로 디자인을 완성하는 경우는 거의 없기 때문이다.

강제 연상 기법

나는 마술사로 일하면서 돈을 벌어 대학을 졸업했다. 지금, 그때 배운 기술 하나를 공개하려고 한다. '강제 연상 기법'이라고 하는 기술인데 원래 다른 마술사가 새로운 효과를 궁리하는 과정에서 개발한 것이다. 우리 회사에서는 새 아이덴티티를 만들 때마다 이것을 브레인스토밍에 활용한다.

먼저 명사, 형용사, 부사 등 3~6종의 품사에 해당하는 단어를 수집한다. 대부분 앞으로 해결해야 할 디자인 현안을 설명하는 단어들이다. 공책 한 페이지를 여러 개의 열로 나눠 각 열의 맨 꼭대기에 단어를 하나씩 배치한다. 그중에 '애니모픽Animorphic'이라는 열을 꼭 집어넣는다. 콘셉트를 나타내는 생물이 들어갈 자리이다. 예를 들어, NBC 방송사 로고에는 공작의 이미지가 들어 있지만 NBC가 공작을 팔지 않는다는 것은 누구나 아는 사실이다. NBC는 날개를 펼친 공작의 화려하고 아름다운 개념적 속성을 아이덴티티에 차용한 것이다. 따라서 NBC의 에니모픽 열에는 '공작'이 들어가야 할 것이다.

열마다 맨 위에 놓일 표제어를 정했으면 표제어 아래 낱말을 채워 넣는다. NBC의 예로 돌아가보자. 표제어가 텔레비전이라면 그 아래는 '시청', '오락', '정보', '접속', '버라이어티' 같은 단어가 들어갈 것이다. 그런 식으로 열마다 표제어 아래 관련된 단어 목록을 만든다.

여기까지만 봐서는 기존 브레인스토밍과 크게 다를 것이 없다. 지금부터가 진짜다. 열과 열 사이에서 시각적 연관 관계를 강제로 만들어내는 것이다. 우리 회사에서는 주사위를 던져 단어를 고른다. 주사위 눈이 5가 나오면 목록 중 다섯 번째 단어에 대해 생각한다. 그런 다음에 다시 주사위를

우리 회사 자료실에는 디자인 서적 외에 온갖 종류의 책과 잡지가 산더미처럼 쌓여 있다. 신화, 미술, 민속예술, 골동품, 빈티지 장난감, 만화, 정원 가꾸기 등 디자이너들이 저마다 관심 분야의 자료를 계속 모아 들인다.

인터넷도 시각적으로 영감을 얻을 때 빼놓을 수 없는 무한 원천이 된다. 이베이는 뭐든 없는 게 없을 정도로 놀랍고 편리한 사진 검색 사이트 역할을 한다. 렉시컬 프리넷Lexical Freenet(http://lexfn.com)도 오래된 사이트지만 아이디어의 원천이 되는 단어를 검색하는 데 무척 유용하다.

던져 다음 열의 단어를 선택한다. 그렇게 서너 개의 열에서 단어를 무작위로 선택한다. 단어의 선택 방법은 마음대로 정하면 된다.

예를 들어, NBC 프로젝트에서 표제어가 사람인 열 아래 '화합'이라는 단어가 있다면 '화합'과 '버라이어티' 또는 '화합'과 '정보'를 강제로 결합시키는 것이다. 서너 개의 단어만 결합시켜 보면 임의로 결합된 그룹 중에 시각적으로 아주 그럴듯한 것이 나타난다. 하지만 모든 열에서 단어를 골라내려고 너무 부담을 가질 필요는 없다.

강제 연상 기법을 할 때 디자이너는 잡다한 개념을 머릿속에 잔뜩 집어넣은 다음, 전혀 예상치 못했던 관계가 떠오르기를 기다린다. 진퇴양난인 결합 관계도 있지만 뭔가 가능성이 있어 보이는 시각적 개념이 등장하면 그 안으로 파고 들게 된다. 그렇게 해서 판에 박힌 반응과 예상가능한 응답에서 벗어나게 되는 것이다.

내가 이 기법을 즐겨 사용하는 이유는 기존 방법으로 브레인스토밍을 해서 얻을 수 있는 생각을 고스란히 포착할 수 있는 것은 물론이고 강제로 생각을 하게 만들어 사소한 것 하나까지 놓치지 않을 수 있기 때문이다. 더군다나 많은 사람들과 브레인스토밍을 하면 그들의 다양한 사고방식과 창의성을 활용할 수 있다.

그렇게 수집한 정보를 모두 모아놓은 것이 강제 연상 기법 매트릭스이다. 거기서 구체적인 디자인 해법이 나오는 것이다. 매트릭스를 곧이곧대로 따라야 하는 것은 아니다. 매트릭스를 키가 크고 폭이 넓은 사다리라고 생각하면 된다. 그것을 타고 어디든 기어올라가 답을 찾아내면 된다.

강제 연상 기법 매트릭스

여기에서는 우리 회사에서 아레스ARES라는 e-커머스 시스템의 아이덴티티를 어떻게 만들었는지 소개하면서 강제 연상 기법을 어떤 식으로 사용하는지 설명하도록 할 것이다. 아레스는 전자상거래 소매업체들이 고객에게 즐거운 쇼핑 경험을 제공하도록 지원하는 시스템이다.

아레스라는 브랜드명은 첨단 소매 전자상거래 시스템Advanced Retail E-commerce System의 약자이다. 그런데 그리스 신화에 등장하는 전쟁의 신 이름도 아레스이다. 강력한 힘과 보호를 상징하는 신화 속 인물이니 활용해야 마땅했다.

이 프로젝트에서 해결할 난제는 아레스라는 난폭한 신화적 캐릭터를 강력한 힘을 가진 신뢰할 수 있는 인물로 만드는 것이었다. 아울러 이 이름에 익숙하지 않은 사람들에게 어떻게 발음하는지 알리려고 했다.

여러 가지 모색을 하는 가운데 매트릭스에서 보는 바와 같이 다양한 단어와 개념이 도출되었다. 최종 디자인을 보면 매트릭스에서 떠오른 아이디어들이 분명하게 반영되어 있다.

| 전사 + 검 + 이니셜 | |

| | 날아다니다 + 쇼핑백 + 날개 |

| 전차 + 번갯불 + 아레스 | |

| | 전 세계적인 + 올리브 잎 + 그리스 사람 |

| 동전 + 블랙 테라코타 + 헬멧 | |

신화적	컴퓨터	쇼핑	상거래	그리스	애니모픽	도구
신	모니터	쇼핑백	통화	그리스 열쇠 문양	아레스	검
천상의	마우스	카트	동전	항아리	페가수스	화살
그리스	키보드	회원가입	신용카드	날개	목신	방패
전사	전기 회로	배송	번갯불	블랙 테라코타	키메라	창
전차	디지털	포장	E	튜닉	독수리	헬멧
갑옷	마우스 패드	가격표	보안	건축	그리스 사람	
날아다니다	전 세계적인	우편	자물쇠	원주	비둘기	
전투	@	상점	사이클	올리브 잎	말	

CHAPTER 12 : 응용해볼 만한 25가지 기법

이번 장에서는 디자이너의 뇌를 채우고 손놀림을 바쁘게 만들 비주얼 키워드를 제공한다.

단어가 혀끝에서 맴도는데 그게 정확히 무엇인지 도무지 생각이 나지 않는 경우가 있다. 독자들도 비슷한 경험이 있을 것이다. 그러다가 누가 살짝 귀띔을 해주거나 아무 관계 없는 내용을 읽거나 보는 와중에 그 단어가 불쑥 뒤어나오는 경험 말이다.

그런 상황에 처했을 때 도움을 주고자 하는 것이 이번 장의 의도이다. 이를테면 시각 디자인 기법을 몇 가지 귀띔해주려는 것이다. 이것을 이용해 아이디어를 더 발전시키고 새로운 시각으로 바라볼 수 있게 되길 바란다. 누구나 머릿속에 보물섬이 감춰져 있다. 여기 소개된 기법만 잘 활용할 줄 알면 보물을 잔뜩 캘 수 있을 것이다.

하지만 이 장은 배합률과 요리법을 조목조목 일러주는 레시피가 아니다. 어디서부터 시작해야 할지 몰라 헤매고 있는 단계라면 계속 읽어봤자 시간 낭비이다. 앞으로 돌아가 제대로 된 리서치부터 다시 시작해야 한다. 마음에 드는 스케치/콘셉트를 찾으면 그때 다시 이번 장을 뒤져보기 바란다.

여기에 소개된 방법이나 기법은 좋은 아이디어를 확장하는 데 도움이 되는 것들이다. 기반이 되는 오리지널 콘셉트는 같아도 클라이언트에게 더 탄탄한 디자인을 제시할 수 있을 것이다.

단, 조심해야 할 것이 있다. 여기 제시된 기법은 25가지로 그 수가 한정되어 있고 당신이 현재 진행하고 있는 프로젝트에 적합하지 않은 것이 대부분일 것이다. 어떤 것은 5퍼센트 정도 맞고 또 어떤 것은 67퍼센트 정도 맞을 수 있다. 각 기법이 해당 프로젝트에 얼마나 기여할 수 있을지는 독자가 알아서 판단할 일이다.

이 장의 역할은 여타의 디자인 서적이나 로고 관련 도서, 포스터 웹사이트, 디자인 박람회 등과 다를 바가 없지만 대신에 무작위한 성격을 없애고 각 방법과 기법에 대한 예시를 되도록 많이 보여주려고 노력했다. 더 빨리 더 강력한 영감을 얻는 데 도움이 되었으면 한다.

그 밖에도 제작 과정, 예산 등 클라이언트별 제약 사항을 잊지 말고 고려하기 바란다.

혼합

로고란 가장 단순한 형태로 축약되어야 한다는 것이 정설이다. 하지만 단순한 형태 안에 여러 가지 것들이 모여 있을 수 있다. 부분이 모여 부분의 합보다 큰 결과를 내는 것이 바로 이 경우이다. 조직의 모든 것이 상징과 설명의 성격을 겸비한 복잡하고도 세련된 형태 안에 통합되어 있다.

시사하는 내용:

- 부분의 합보다 큰 가치

- 복잡성이 정제된 단순성

- 조직을 심층적으로 들여다보는 시각

- 다양한 기능 또는 제품의 다양성

- 다양성의 표현

울프 올린스, 유니레버
Wolff Olins, Unilever

로고웍스 바이 HP, 카미타 프로덕트
Logoworks by HP, Carmita Products

유나이티드 바이 디자인, 어스미디어
United by Design, Earthmedia

니키타 레베데프, 푸드모바일
Nikita Lebedev, Foodmobile

사키딤셔니, ACT
Sakideamsheni, ACT

동심원

뭔가 채워진 도형이나 윤곽선이 아니라 용수철이나 슬링키Slinky 같은 로고로 조직을 설명해보면 어떨까? 그러려면 디자인에 과학적 성격이 전제되어야 한다. 디자인과 그것이 나타내는 집단의 역사를 이해하고 근본을 알리는 것이 중요하다. 이런 로고를 가장 간단하게 만드는 방법은 윤곽선을 따서 반복해서 집어넣는 것이다. 더 복잡한 디자인도 가능하지만 그럴 때는 의미가 전이 또는 이행된다. 윤곽선이 서서히 달라지면서 꽃이 차츰 씨앗으로 변해 원초적인 형태로 돌아가는 디자인이 여기에 해당한다.

시사하는 내용:

- 나이테와 같은 유기체의 내부 구조
- 출신, 근본
- 물체의 형태가 구체화되는 장면이나 변화 중에 거치는 단계
- 동작
- 과학적 과정이나 성격

디바이스, 디바이스
Device, Device

코무니카트, 플라타니나
Kommunikat, Platanina

노타미디어, gogol.tv
Notamedia, gogol.tv

바니아 블라이크, 프로젝트 기획 웹 애플리케이션
Vanja Blajic

연속선

디자인을 배우는 학생들이 과제로 많이 하는 디자인이다. 종이에서 연필을 떼지 않고 어떤 장면이나 물체를 그리는 것. 연속선은 과정과 결과물을 동시에 보여주는 디자인으로 시작과 끝이 따로 없는 폐쇄형도 있고 개방형도 있다.

다른 디자인보다 여유 있고, 답답한 느낌이 덜하고, 일러스트레이션의 성격이 강하기 때문에 클라이언트가 거대 조직일 때는 별로 적합하지 않다. 가볍고 경쾌하며 엉뚱한 느낌까지 든다. (그래도 배경 위에 올려 놓으면 디자인에 무게를 더할 수 있다) 보는 사람에게 관심 있으면 따라오라고 손짓하며 참여를 유도한다.

시사하는 내용:

- 재미
- 동작
- 진행 중인 과정
- 즉흥적 작품
- 연속성

알앤알 파트너스, 부시 엔터테인먼트
R&R Partners, Busch Entertainment

페이스, 트라베오
Face, Traveo

펠릭스 소크웰, 아투로스
Felix Sockwell, arturo's

슈워츠락 그래픽 아트, 디자인 센터, Inc.
Schwartzrock Graphic Arts, Design Center, Inc.

KW43 브랜드디자인, 자체 홍보
KW43 BRANDDESIGN

드라이 브러시

붓으로 그린 획은 사람이 직접 손으로 그린 것이라 그 자체에서 예술성이 물씬 풍긴다. 투명 획이건 불투명 획이건 상관없이 사람 냄새가 느껴지며 불완전한 것이 특징이다. 통제가 가능하기는 해도 정도의 차이일 뿐이다. 눈에 보이는 것만큼 보이지 않는 것도 중요하다.

다채로운 기법의 구사가 가능하다. 멋대로 휘갈긴 그래피티부터 회화에 버금가는 세련된 붓그림까지 모두 즉시성이 안에 담겨 있다.

시사하는 내용:

- 인간적인 멋, 사람의 손길

- 상투적이지만 예술적, 아시아적

- 정돈된 혼돈

- 속도 또는 즉시성

아카퍼스틴, KITT
akapustin, KITT

가드너 디자인, 주미 스웨덴 협회
Gardner Design, Swedish Council of America

올모시 82, 블루그린
Almosh82, bluegreen

켄달 로스, 프리셉트 브랜드
Kendall Ross, Precept Brands

M3 애드버타이징 디자인, 오사카 스시
M3 Advertising Design, Osaka Sushi

KF던, 모로 레스토랑
KFDunn, Moro Restaurant

인크러스트 Encrusted

로고의 표면을 활용해 정보를 추가해 넣는 방법이다. 클라이언트의 속성을 상징하는 디자인으로 로고를 아름답게 장식함으로써 부가가치를 높이고 외관에 깊이를 더한다. 단, 유려한 외관이 장식을 위한 장식에 그치게 되면 모처럼 다가온 좋은 기회를 놓치는 꼴이 된다.

이런 디자인은 로고가 손톱보다 작은 크기로 줄어들었을 때 면의 표현을 살릴 수 없거나 질감이 뭉개질 수 있으므로 크기 조정에 신경을 써야 한다.

시사하는 내용:

- 겹겹이 쌓인 정보의 층
- 복잡성
- 장식

맷슨 크리에이티브, 커리어 아티스트 매니지먼트
Mattson Creative, Career Artist Management

콩샤빈 디자인, 콩샤빈 디자인
Kongshavn Design, Kongshavn Design

디바이스, 프라이어스
Device, Priors

애즈가드, 자이카 인도 레스토랑
Asgard, Zaika Indian Restaurant

조비, 타이거 필름
Jobi, Tiger Films

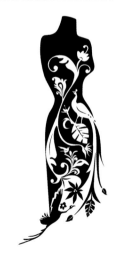

코구 디자인, 이본 쿠티뉴
cogu design, Yvonne Coutinho

글리슈카 스튜디오, 세인트 마틴스 출판사
Glitschka Studios, St. Martin's Press

접기

2차원 세계에서 무언가를 접으면 면이 하나 더 생긴다. 여기서 핵심 아이디어는 1차원적이던 대상을 3차원으로 보여줄 수 있다는 것이다. 면이 하나 이상 더 생긴다는 것 외에도 동일한 물체를 더 다양하게 보여준다는 점에서 로고로 하고 싶은 이야기가 많은 디자이너에게 더없이 좋은 해법이 될 수 있다. 면이 추가된다는 것은 정보를 조직하고 고려하는 새로운 방법을 제공한다는 뜻이다. 보통 때 같으면 무미건조했을 대상을 아름답고 복잡하게 만들어주는 디자인이다.

시사하는 내용:

- 심층적 사고
- 소재를 요리하는 능력
- 창의적 문제 해결
- 다른 사람이 보지 못하는 가치를 알아보는 능력
- 하찮은 것으로 그럴듯한 것 만들기
- 다중차원
- 공간 창출 또는 공간 정비

쿠즈네초프 에브게니 | 쿠즈네츠, 슬로보
Kuznetsov Evgeniy | KUZNETS, Slovo

크리에이티브 NRG, 레드 리본
Creative NRG, Red Ribbon

리퀴드 에이전시, 누모닉스
Liquid Agency, Numonyx

드라굴레스쿠 스튜디오, 네바다 암 연구소, MGM/미라지
Dragulescu Studio, Nevada Cancer Institute, MGM/Mirage

36 크리에이티브, Z 트래블 보드
36 Creative, Z Travel Board

고스트

윤곽선이 또렷하고 명료해야 훌륭한 로고 디자인이라는 선입견을 뒤엎는 디자인이다. 군데군데 있는지 없는지조차 알 수 없을 정도로 감지하기가 힘들다. 요컨대 이런 미묘함도 망치로 내려치는 것만큼 강력한 힘을 발휘할 수 있다는 것이다. 매혹적인 속삭임만큼 강하게 주의를 사로잡는 것도 없다.

이 방법을 사용하면 일일이 말하지 않아도 핵심을 전달할 수 있다. 예를 들어, 사람이라면 성별, 연령, 인종 같은 건 굳이 밝힐 필요가 없다. 보는 사람이 직접 판단하도록 할 때 널리 사용하는 방법이다. 그렇지만 주로 먼 거리에서 보게 될 디자인에 적용하기에는 그리 좋은 방법이 아니다.

시사하는 내용:

- 가까이 오라는 권유
- 깊은 생각
- 서서히 밝혀지거나 시야에 들어오는 존재
- 전이
- 수수께끼
- 신비

디자인프로젝트, 소시어스 원 컨설팅
designproject, Socius One Consulting

이스켄더 아사날리에프, 포커스 렌즈 옵틱
Iskender Asanaliev, Focus Lense Optik

알린 골피테스쿠, 모빌링크 파키스탄
Alin Golfitescu, Mobilink Pakistan

아이코놀로직, 미국 천연가스 연합
Iconologic, America's Natural Gas Alliance

줄리언 펙, 풋볼 캘리포니아
Julian Peck, Futbol California

스트레인지 아이디어, 섀도 팜
Strange Ideas, Shadow Farm

광택

일거양득을 꾀할 수 있는 효과이다. 첫째, 밋밋한 로고를 돌출시켜 손가락으로 만지면 볼록 튀어나온 반구나 모자 같은 느낌이 들 것처럼 보인다. 둘째, 빛이 효과적으로 스며들 수 있게 한다. 이 또한 입체감을 줄 수 있다. 수정 덮개를 씌워놓은 것처럼 반짝반짝 빛나게 하고 깊이를 부여한다. 이 기법은 은은한 정도로 사용해야지 과용하면 싸구려나 구닥다리처럼 보인다.

시사하는 내용:

- 새것처럼 깨끗하거나 보호되어 있음
- 청결
- 빛이나 액체로 채워져 있는 느낌

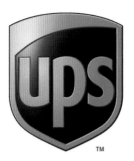

퓨처브랜드, UPS
FutureBrand, UPS

깁슨, 피지오 온 더 리버
Gibson, Physio on the River

포카 앤 쿠차 오이, 핀란드 플로어볼 협회
Porkka & Kuutsa Oy, Finnish Floorball Association

쿠즈네초프 에브게니 | 쿠즈네츠, 미치 스포츠
Kuznetsov Evgeniy | KUZNETS, Mitch Sport

더피 앤 파트너스, IC 코퍼레이션, 내비스타 인터내셔널Navistar International의 버스 차량 제조 부문
Duffy & Partners, IC Corporation

인스튜디오, 알 타마수크
instudio, Al Tamasuk

핸드메이드

사람 냄새를 물씬 풍기게 하는 데 효과적이다. 인정사정없고 획일적인 대기업이 아니라 개인과 개인의 관심사를 중시하는 조직임을 암시할 수 있다. 기하학적으로 완벽하지 않고 선이나 모양에 결함이 있지만 그래서 더 친근하고 다가가기 쉽게 느껴진다.

시사하는 내용:

- 인간적 정신

- 보살핌

- 개인 서비스나 배려

- 고유함, 독특함

- 기교를 부리지 않음

- 겉모습보다 중요한 개념

보젤, 스펠만 아동 발달 센터
Bozell, Spellman Child Development Center

마이터 에이전시, 브루 너즈 커피
Mitre Agency, Brew Nerds Coffee

그린 잉크 스튜디오, 그린 잉크 스튜디오
Green Ink Studio, Green Ink Studio

일릭서 디자인, 프롬 더 필즈
Elixir Design, From the Fields'

레이 워드, 버밍햄 미술관
wray ward, Birmingham Museum of Art

도이치 디자인 웍스, 버드와이저
Deutsch Design Works, Budweiser

메조틴트

제작의 관점에서 봤을 때 재현하기 쉬운 그러데이션을 만드는 일종의 편법이다. 메조틴트는 색조를 변화시켜 삭막해 보이는 디자인에 입체감을 준다. 수작업을 한 것처럼 보이기 때문에 로고를 보면서 사람을 떠올리게 된다. 특히 오버스프레이 디자인에 유용하다. 불완전하고 약간 거친 느낌이다.

시사하는 내용:

- 촉감이 살아 있다
- 거침 또는 모래
- 과거의 것, 향수 자극
- 사람의 손길

see+co, 라이언 웨버
see+co, Ryan Webber

루디 후타도 글로벌 브랜딩, 치코스 치킨
Rudy Hurtado Global Branding, Chico's Chicken

리처즈 브록 밀러 미첼 앤 어소시에이츠, 블루 리노 스튜디오
Richards Brock Miller Mitchell & Associates, Blue Rhino Studio

닷제로 디자인, 네이버후드 유아교육센터
Dotzero Design, The Neighborhood Early Childhood Center

존 플레이밍 디자인, 오브젝스, Inc.
Jon Flaming Design, Objex, Inc.

가드너 디자인, 엠버호프
Gardner Design, EmberHope

모노라인

로고 디자인에 대한 전통적 사고에 역행하는 디자인이다. 묵직하고 든든한 마크가 아니라 가냘프고 섬세한 외관으로 관심을 끈다. 전체가 선 하나의 두께로 이루어져 있어 매우 완벽한 디자인처럼 보일 수 있다. 채색된 커다란 도형을 이어 붙이는 평범한 디자인에서 탈피할 수 있으며 투명성이 강조되어 보인다.

얇은 선과 절제된 디자인이 매우 우아한 느낌을 준다. 이미지의 격을 쉽게 높일 수 있는 방법이다.

시사하는 내용:

- 경제성
- 우아함, 적을수록 아름답다.
- 자유
- 군더더기 없는 미니멀함
- 기품

EXPEDITIOUSLY DELICIOUS

What a Mouthful.

RDQLUS 크리에이티브, 엑스페디셔슬리 딜리셔스
RDQLUS Creative, Expeditiously Delicious

ODC, 우바이
ODC, Oubaai

원 맨즈 스튜디오, 애나 존스 포토그래피
One Man's Studio, Anna Jones Photography

SR HUGHES

월시 브랜딩, SR 휴즈
Walsh Branding, SR Hughes

줄리언 펙, 오픈하우스닷컴
Julian Peck, OpenHouse.com

폴 블랙 디자인, 메리 케이 화장품
Paul Black Design, Mary Kay Cosmetics

모션

어떤 물체가 움직이는 것처럼 보이게 하는 방법에는 여러 가지가 있다. 로고도 하늘에서 떨어져 내리거나 회전, 진동하거나 지그재그로 움직이거나 둘로 갈라지는 것처럼 보이게 만들 수 있다. 어떻게 움직이느냐에 따라 전달하는 개념적 메시지가 조금씩 다르지만 어쨌든 앞을 향해 진행되는 삶과 활동이라는 의미는 모두 비슷하다. 지금 눈앞에 어떤 일이 벌어지고 있으며 우리는 그것을 목격하고 있다는 말이다.

시사하는 내용:

- 움직임
- 금방 일어날 일
- 원인과 결과
- 인생
- 속도

MSDS, 레이브이
MSDS, RayV

아드레날린 디자인, 아드레날린 디자인
Adrenaline Design, Adrenaline Design

이데그라포, 롤오버
IDEGRAFO, Rollover

케이토 퍼넬 파트너스, 시티레일
Cato Purnell Partners, CityRail

마이클 프리머스 크리에이티브, 톤 애니메이션 유한책임회사
Michael Friemuth Creative, Tone Animation, LLC

스틸리스티카 스튜디오, 쿠르스크 시 행정부서
Stilistica Studio, City Administration Kursk

착시

착시는 사람의 앞을 가로막고 오랫동안 들여다보게 만든다. 어찌된 영문인지 이해하게 되면 그것은 자기 것이 되지만 또 그렇다고 해서 전부 그런 것도 아니다. 클라이언트가 전달하고자 하는 메시지에 적합해야 한다.

착시는 마음과 눈을 속인다. 안에 둘, 셋 혹은 그 이상의 이미지가 들어 있고 그로부터 새로운 메시지가 떠오른다. 불가능이 가능으로 바뀐다.

3D도 일종의 착시이다. 트롱프뢰유trompe l'oeil처럼 3D로 절대 하지 못하는 것을 2D로 만들어낼 수 있다. 회사의 개성이 느껴지면서 재미나고 창의적이지만 경박하지 않다. 처음 눈에 들어온 것보다 훨씬 많은 의미를 전달한다. 다른 사람들이 하지 못하는 일을 하는 회사이고, 다양한 관점이나 솔루션을 가지고 있음을 보여준다.

시사하는 내용:

- 퍼즐, 사물의 원리나 이치 파악
- 3차원적 측면
- 개성과 재미 요소
- 재미나고 창조적이지만 경박하지 않음
- 처음 보이는 것보다 훨씬 많은 의미 전달

헤이즈+컴퍼니, 폴 그리섬
Hayes+Company, Paul Grissom

하이어, 에이보리오 미디어
Higher, Avorio Media

아이콜라 디자인..., 아이콜라 디자인...
Ikola designs…, Ikola designs…

가드너 디자인, 매클러기지, 밴 시클 앤 페리 건축
Gardner Design, McCluggage, Van Sickle and Perry Architecture

머릴로 디자인, 모던 디자인+빌드
Murillo Design, Inc., Modern Design + Build

구체

둥근 물체에는 마법적이고 신비한 무엇인가가 있다. 로고 디자인에 구체를 사용하면 해당 기업이 첨단 기술을 지향하는 조직이거나 정확히 설명하기는 어렵지만 뭔가 대단하고 견고하며 신뢰할 만한 것을 제공하는 회사라는 뜻을 전달할 수 있다. 베일에 싸인 로고의 미스테리를 완벽하게 이해할 수는 없지만 우리는 그 기업의 제품을 눈으로 확인하고 만져볼 수 있다.

또 한 가지 흥미로운 점은 디자인에 사용된 완벽한 구체 안에 뭐든지 담을 수 있고, 뭐든지 암시할 수 있다는 것이다. 구체는 필요한 어떤 의미도 담을 수 있는 그릇의 역할을 한다.

시사하는 내용:

- 완벽
- 캡슐 구조
- 순환
- 신비
- 용기

가드너 디자인, 마틴즈 기업평가사
Gardner Design, Martens Appraisal

스위치풋 크리에이티브, 키욘
Switchfoot Creative, Kiyon

베버리지 세이, Inc., 아틀라스 스트래티지스
Beveridge Seay, Inc., Atlas Strategies

브랜디아, 루소문도
Brandia, Lusomundo

볼러타일 그래픽스, 라비린스 호스팅
volatile graphics, Labyrinth Hosting

스트레인지 아이디어, 오세아니아
Strange Ideas, Oceania

사진

로고에 사진을 넣는 것도 재미난 방법이 될 수 있다. 당신이라면 실제 이미지가 담긴 도형을 사용하겠는가, 로고 안에 사진을 넣겠는가? 무엇인지 똑똑히 알 수 있도록 사진을 충분히 보여주겠는가, 살짝 맛만 보여주겠는가?

로고 디자인에 사진이 들어가는 일은 흔치 않은 일이기 때문에 눈길을 끌 수 있다. 사진은 신비한 느낌을 주는 동시에 현실감을 불어 넣는다.

시사하는 내용:

▪ 현실

▪ 진실

▪ 선명한 이미지

▪ 도상적 상징성

스타노보브, 코제 프레치오제
Stanovov, Cose Preziose

APSITS, 디젤
APSITS, Diesel

트랙션, 투메로 그룹
Traction, Tumelo Group

엘 파소, 갈레리아 데 코무니카시온
El Paso, Galeria de Communicacion

빅 커뮤니케이션, 조 머그 커피
Big Communications, Joe Muggs Coffee

리키 몰러 디자인, 마테라
Rikky Moller Design, Mattera

토키 브랜딩 + 디자인, 퓰리처 예술 재단
TOKY Branding+Design, The Pulitzer Foundation for the Arts

픽셀

크기는 손톱만하고 모양은 집짓기 블록처럼 생긴 것이 사물을 최소 단위로 쪼개 의미를 쉽게 전달한다. 메시지를 제대로 구축하려면 규모에 대해 감을 잡을 수 있도록 하는 것이 관건이다. 어떤 대상이 잘게 나눠져 있는 것을 클로즈업으로 보여주는 느낌을 줄 수도 있고 커다란 전체를 이루는 수많은 작은 항목들을 보고 있는 것 같은 느낌을 줄 수도 있다.

시사하는 내용:

- 데이터를 비롯한 전자 정보, 테크놀로지
- 분자 구조
- 건설 또는 해체
- 현미경 속 세상
- 공조와 협력

르보예, 포럼 디지털 그래픽 포럼
LeBoYe, Forum Digital Graphic Forum

가드너 디자인, 허친슨 병원
Gardner Design, Hutchinson Hospital

8 a.m, 브랜드 디자인 (상하이), C2 메디컬 스파
eight a.m. brand design (shanghai) Co., Ltd, C2 Medical Spa

웹코어 디자인
Webcore Design

뷰로크라틱—디자인, 실버 스쿼드
Burocratik—Design, Silver Squid

퓨처브랜드, 오스트레일리아 필름 인스티튜트
FutureBrand, Australian Film Institute

리본

대의명분을 내세우는 사업마다 고유한 색의 리본을 만들어 후원자들에게 달아주던 시절이 있었다. 그런 추세가 로고 디자인으로 이어지기라도 한 듯, 디자이너들이 리본에 입체감과 질감을 추가해 사용하고 있다.

리본은 입체적인 선이나 경로를 표시하기에 더없이 좋은 방법이다. 리본의 양면을 다른 색으로 하거나 광택을 주어 원근감, 빛의 방향, 소재 등을 나타낼 수 있다. 그 모든 것이 로고의 형태와는 별도로 로고에 정보를 더할 수 있다.

시사하는 내용:

- 공간 여행 또는 시간 여행
- 유연성 또는 융통성
- 경쾌함 또는 유연한 흐름

페이퍼 돌 스튜디오, 유방암 협회
Paper Doll Studio, Breast Cancer Association

시머 디자인, 모텍
Seamer Design, Motek

리딤스트래티직, PT. 리시네이 허드리에이
redeemstrategic, PT. Lithinai Hudriai

디 던칸
Dee Duncan

칼 디자인 비엔나, 인에어리어/마시모 페레로
Karl Design Vienna, Inarea/Massimo Ferrero

펠릭스 소크웰, 에이즈
Felix Sockwell, aids

모던 도그 디자인, 파워
Modern Dog Design Co., Power

낙서

실은 정확하고 꼼꼼하게 작업한 디자인이지만 단시간에 마구잡이로 그
리거나 끼적거린 것처럼 보이게 만드는 기법이다. 작업 과정 전체를 완
벽하게 제어할 수는 없지만 메시지는 분명히 전달되도록 제작해야 한다.

디자인의 형태와 구조 외에 많은 것을 전달할 수 있는 것이 바로 선의 느
낌과 특징이다. 주로 무엇으로 그린 것처럼 보이느냐에 따라 뾰족뾰족 날
카로울 수도 있고 동글동글 고리 모양을 하고 있을 수도 있다. 어느 쪽이
든 디자인 안에 사람의 손길이 숨어 있다.

시사하는 내용:

- 혼돈

- 창작을 위한 탐색

- 에너지

- 아이 같은 성격

- 알 수 없는 결과

- 잠재력

- 사람의 존재 표현

뉴하우스, 퍼머넌트 레코드
Newhouse, Permanent Record

피어팟, 팀 라주
Pearpod, Team Razoo

올모시 82
Almosh82

크라프트베르크 디자인 Inc., 테라반트 와인 컴퍼니
Kraftwerk Design Inc., Terravant Wine Company

X3 스튜디오, 크로스
X3 Studios, Cros

로고 디자인 웍스, 핸드 피크
Logo Design Works, Hand Pick

선별 초점

이 기법에서는 이미지에 초점이 맞는 부분도 있고 안 맞는 부분도 있다. 그래서 보는 사람의 주의를 끈다. 내 눈이 이상한 건가? 눈앞에 보이는 것이 현실인가? 이런 식으로 보는 사람의 개입을 유도하고 오랫동안 주의를 끈다.

시사하는 내용:

- 일종의 신비감

- 특정 구성 요소에 초점 집중

- 일정 부분이 다른 부분보다 중요

- 베일을 벗는 과거

- 장소에 대한 감각

비텐코트, 보트스퀘어
Bitencourt, Botsquare

데니스 아리스토프, 페름 지역 상무부
Denis Aristov, Ministry of Commerce of Perm Region

SALT 브랜딩, 샌프란시스코 디자인 위크
SALT Branding, San Francisco Design Week

칼라치 디자인, 비주얼 커뮤니케이션
Kalach Design, Visual Communication

01SJ

리퀴드 에이전시, 제로원
Liquid Agency, ZERO1

핸드 디잔 스튜디오, 츠르노메레츠 센터
Hand Dizjan Studio, Črnomerec Centar

시리즈

전체를 이루는 부분 하나하나에 갈채를 보내는 디자인이다. 조각들을 하나로 연결해주는 것이 핵심 디자인임에는 틀림없지만 조각 하나하나가 변별성을 갖는다. 패키지 디자이너들이 자주 사용하는 기법이지만 아이덴티티 디자이너들에게도 쓸모가 많다. 특히 소매 유통점이나 클라이언트가 다양한 제품 구색을 갖추고 있을 때 유용하다.

시사하는 내용:

- 다양성

- 수많은 제품이나 서비스

- 유연성

- 관계

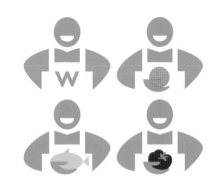

헐스보쉬, 울워스 리미티드
Hulsbosch, Woolworths Limited

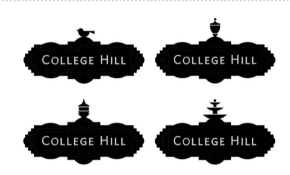

가드너 디자인, 칼리지 힐
Gardner Design, College Hill

토키 브랜딩 + 디자인, 스페이스
TOKY Branding+Design, Spaces

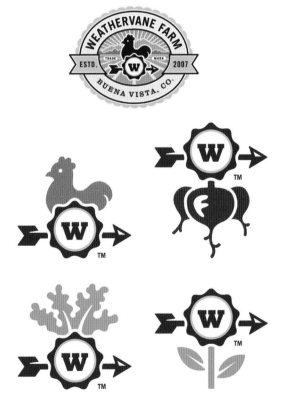

선데이 라운지, 웨더베인 팜
Sunday Lounge, Weathervane Farm

본, 우크
born, Wook

그림자

무언가에 그림자를 주면 그것은 페이지에 묶여 버린다. 그림자는 사물이 입체적이거나 최소한 공중에 떠 있음을 알리는 표지이다. 그런데 그림자가 메시지의 일부를 담당해야지 단순한 효과에 그쳐서는 안 된다. 물체에 그림자가 드리웠는데 물체와 그림자의 모양이 다르다면 그것이 또 하나의 메시지가 될 수 있다. 혹은 수면처럼 암시성이 강한 표면에 그림자가 드리워지면 메시지가 더욱 풍부해질 수 있다. 그 밖에도 그림자는 빛의 방향과 강도를 표시하고 빛의 색까지 나타낼 수 있다.

시사하는 내용:

- 1차원 이상
- 신비, 음모
- 이중인격
- 가벼움 또는 부유 상태
- 공중에 떠 있음

크로난 그룹, 베리오
Cronan Group, Verio

존 플레이밍 디자인, 센트럴 사우스웨스트 회사
Jon Flaming Design, Central and Southwest

마인, 스탠포드 대학교
MINE, Stanford University

슈워츠락 그래픽 아트, 위즈 크리에이티브
Schwartzrock Graphic Arts, Wiese Creative

디바이스, 매스엔진
Device, MathEngine

01d, 모스크바 비즈니스 스쿨
01d, Moscow Business School

투명 기법

2000년대에 접어들어 기업들이 너도나도 투명한 기업이 되겠다고 선언한 적이 있었다. 물론 여러 가지 방법을 이용해 비유적으로 표현했지만 요지는 그런 것이었다. 새로운 소프트웨어 툴이 등장하고 RGB 출력이 가능해진 데 힘입어 로고 디자인의 아트워크 처리와 상징적 표현 기법으로 투명 기법이 급부상했다.

겹치기, 쌓기, 벗겨내기, 섞기 등 투명 기법을 사용하면 무수한 생각들과 사물들이 밖으로 노출된다. 실제로 모든 것이 보는 사람에게 노출되고 공개된다.

시사하는 내용:

- 다중 레이어
- 개방성 또는 진실성
- 투명성
- 차원수
- 선견지명

유리 아쿨린 | 로고다이버, 아질리스
Yury Akulin | Logodiver, Agilis

브랜디언트, 유로팜
Brandient, Europharm

터너 덕워스, 타시모
Turner Duckworth, Tassimo

로이 스미스 디자인, 포르투나
Roy Smith Design, Fortuna

비주아, 오스트레일리안 페이퍼
Visua, Australian Paper

모멘텀 월드와이드, 모멘텀 월드와이드
Momentum Worldwide, Momentum Worldwide

삼각형

부분의 합이 부분들보다 위대한 디자인 기법이다. 각각의 부분만으로는 완성되지 않는 해법을 나타낸다. 많은 구성 요소가 모여 팀으로 움직인다. 기하학적 형태에 고차원적 이해나 과정을 암시하는 과학적 측면이 들어 있다.

놀이 요소도 포함되어 있어 퍼즐이나 게임판을 생각나게 만든다. 이 디자인이 즐거워 보이는 이유 중 하나는 그것을 보면서 자신만의 창작품을 만들거나 조각들을 이리저리 옮기는 장면을 상상해볼 수 있기 때문이다. 그림자와 색색의 음영으로 입체감과 빛의 방향도 암시할 수 있다.

시사하는 내용:

▶ 협업

▶ 통일성

▶ 건설

▶ 사물에 대한 고차원적 또는 심층적 이해

▶ 복잡 or 단순

▶ 구조와 질서, 기하학

▶ 시스템, 통합

▶ 유연성

▶ 민주주의

사이렌 디자인, 버클리 이스테이츠
Siren Design, Berkeley Estates

블라디미르 이사예프, 텔레콤 트레이드 컴퍼니
Vladimir Isaev, Telecom Trade Company

01d, QX솔루션
01d, QXSolutions

디 던칸, 레이저피쉬
Dee Duncan, Razorfish

비구디스, 디어타
Bigoodis, Deerta

가드너 디자인, 그래픽 임프레션
Gardner Design, Graphic Impressions

진동

진동은 사실상 모션의 하위 개념이지만 성격상 제어된다는 느낌이 훨씬 강하다. 진동 기법을 사용하면 빠른 흔들림 또는 진동을 통해 초점이 맞지 않는 이미지가 만들어진다. 인쇄 레지스터가 맞지 않을 수도 있고 디자인 요소들이 한데 뭉치거나 분리되어 있을 수도 있다. 보는 사람이 무슨 일인가 하고 몰입하여 생각을 하게 된다.

시사하는 내용:

- 움직임
- 에너지
- 분열되거나 뭉쳐진 것
- 불완전
- 급박함

스튜디오 GT&P, AJ 모빌리타 Srl
Studio GT&P, AJ Mobilita' Srl

저드슨 디자인, 크레이들 로버스
Judson Design, Cradle Robbers

스트래티지 스튜디오, 덥 로저스 포토그래피
Strategy Studio, Dub Rogers Photography

지 + 청 디자인, 3-D 모션
Gee + Chung Design, 3-D Motion

푸시 브랜딩 앤 디자인, 블러 미디어웍스
PUSH Branding and Design, Blur MediaWorks

글리슈카 스튜디오, 모토 에이전시
Glitschka Studios, Motto Agency

직조

여기저기 많이 사용되는 시각적 은유이지만 융통성과 유연성이 뛰어나 늘 새로워 보인다. 태피스트리나 등나무 의자를 생각해보라. 약한 것들이 여러 개 모여 강한 힘을 발휘하게 되는 여러 가지 아이템을 나타내는 디자인이다. 하찮은 것에서 예기치 않게 높은 가치가 창출되는 것을 보여줄 수도 있다.

시사하는 내용:

- 형성
- 결합
- 힘
- 다양한 측면이 결합됨
- 다양성

칼 디자인 비엔나, 위커워크, 시티 아이덴티티
Karl Design Vienna, Wickerwork, City Identity

제이즈 니어폴리탄 디자인, 스튜던트 포 휴매니티
Jase Neapolitan Design, Students for Humanity

리핀코트, 메레디스 코퍼레이션
Lippincott, Meredith Corporation

폴 블랙 디자인, 폴리 엘러만
Paul Black Design, Polly Ellerman

사운드 마인드 크리에이티브, 리버케인 빌리지
Sound Mind Creative, Rivercane Village

리자 캔카야, 에르탄
Riza Cankaya, Ertan

13

인큐베이션

닭이 알을 품듯 아이디어를 배양하는 중요한 단계이니만큼 반드시 일정에 포함시켜야 한다.

토머스 에디슨은 하필이면 잠들기 직전에 최고의 아이디어가 떠오르곤 했다. 문제는 이튿날 아침이면 그게 무엇이었는지 까맣게 잊어버린다는 것이었다. 그래서 강구한 방법이 쇠구슬을 손에 쥐고 의자에 앉아 있는 것이었다. 에디슨이 꾸벅꾸벅 졸기 시작하면 무거운 쇠구슬이 손에서 굴러 떨어졌고, 구슬 떨어지는 소리에 퍼뜩 깨어난 그는 머릿속에 떠오른 아이디어를 즉시 메모했다.

사람의 뇌는 보통 긴장이 풀어졌을 때 더 왕성한 창의력을 발휘한다. 여러분도 이미 그 사실을 알고 있을 것이다. 시간을 두고 아이디어를 여과하고 이리저리 뒤집으며 배양해야 한다. 한가하게 그럴 시간 없다는 것, 물론 안다. 한 시간 뒤에 회의에 들어가야 하고 그럼 또 새로운 불이 발등에 떨어질 게 뻔하니까.

숨 돌릴 시간이 필요하다

하지만 아이디어도 숨을 고를 시간이 필요하다. 그러려면 애초에 일정을 짤 때부터 아이디어를 배양할 시간을 반드시 할애해야 한다.

내 경우에는 로고 디자인 프로젝트를 할 때 클라이언트와 협의해 다음과 같이 일정을 짠다.

- 리서치 1주

- 스케치 1주

- 아이디어 배양(인큐베이션) 1주

- 아이디어의 수를 줄여가며 최종 디자인 해법 선정 1주

이것은 이상적인 계획일 뿐 이 일정을 완벽하게 지키기는 아마 어려울 것이다. 솔직히 말해 시간에 쫓기다 보면 제일 먼저 날아가는 것이 아이디어 배양 시간이다.

캔자스 주 보건 윤리 위원회는 가족의 죽음을 준비하는 사람들을 돕는 곳으로 성직자, 의사, 간호사, 환자 돌보미 등으로 구성되어 있다. 삶의 마지막 순간에 대해 조언을 하는 것이 아니라 가족들이 다 함께 어려운 결정을 내릴 수 있도록 마음의 준비를 하게 한다.

이 조직의 아이덴티티를 만들면서 삶과 죽음에 대해 많은 생각을 할 수 있었다. 사계절을 비롯해 이용할 만한 상징 후보가 많이 있었다. 나무를 이용한 콘셉트를 생각 중이었는데 너무 복잡하게 꼬여서 자료를 모두 치우고 생각이 무르익을 때까지 시간을 갖기로 했다.

디자이너 중 한 사람이 삶의 마지막 순간에 서 있는 사람에 대한 책을 읽었다고 했다. 그 이야기를 듣고 마지막 잎새가 달린 나무를 생각해냈다. 어떻게 보면 처음 새싹이 돋아난 것처럼 보이기도 했다. 생명의 순환을 표현하기에 이보다 완벽한 방법은 없었다.

노스록Northrock은 얼핏 웅장한 서사시가 연상되는 이름이지만 실은 그런 것과 전혀 무관한 지주회사이다. 노스록이라는 이름은 캔자스 주 위치토에 있는 거리명을 딴 것이다. 노스록은 영리를 추구하는 회사이지만 설립자가 열심히 자선을 베푸는 독지가였다.

우리는 먼저 '북쪽north'과 '바위rock'을 연계시켜 보려고 바위, 나침반, 산맥 같은 쪽으로 아이디어를 모색했다. 하지만 허허벌판 평원이 이어지는 위치토에서 그런 지형을 이야기하는 것 자체가 방향 설정이 잘못된 것 같았다. 클라이언트가 좋아할 만한 평범한 디자인 해법이 이미 하나 나온 상태였으므로 일을 멈추고 생각이 무르익기를 기다리기로 했다. 그 와중에 우연히 스타 사파이어 그림을 보게 되었다. 안에 별이 하나 들어 있어 나침반 위에 장미가 피어난 것처럼 보이는 보석이었다. 워드마크에 스타 사파이어를 그래픽 요소로 넣으면 어떨까? 사파이어는 빛을 반사하는 속성이 있는 돌이다. 노스록의 경우에 빛은 '자선'이었다.

생각이 무르익을 시간을 허락하지 않았다면 아마 이 아이디어는 세상의 빛을 보지 못했을 것이다.

NORTHROCK

그럴지만 단 하루만이라도 프로젝트를 잠시 내려놓으면 시야가 넓어질 수 있다. 오늘 환상적이라고 생각했던 아이디어도 내일 다시 보면 그리 훌륭해 보이지 않는 법이다. 생태숲에 연결된 주택 단지의 로고를 디자인한다고 생각해보자. 처음에는 다람쥐가 자연을 상징하는 대표적인 동물이라 생각해서 다람쥐 스케치에 온 정신을 쏟는다.

그런데 차츰 집중력이 떨어지면서 이게 과연 옳은 생각인지 회의가 생긴다. 아이디어를 클라이언트에게 팔 수 있을까? 그럴 때 답을 찾으려면 하루 이틀 정도 프로젝트를 내팽개쳐야 한다.

그럼 처음 생각했던 아이디어가 서서히 다른 여러 가지 생각과 뒤섞이면서 마음 한켠에서 생각의 소용돌이가 일어나다 전혀 예상치 못했던 곳에서 영감을 발견한다. 원래의 아이디어를 포기할 가능성도 있지만 어쨌든 생각을 천천히 곱씹어본다. 시간에 얽매이지 않고 일하면 정신적으로 두 배의 속도와 효율로 일할 수 있다. 아이디어를 메모하든가 스케치를 하자. 단, 아이디어를 배양할 때만큼은 프로젝트에 대해 생각하지 않는다. 설사 참신한 통찰을 얻지 못하더라도 원래 머릿속에 있었던 아이디어 중 어느 것이 프로젝트에 더 적합한지는 깨달을 수 있을 것이다.

위대한 로고의 조건

여러분이 만든 디자인이 최고인지 아닌지
판단하는 방법이 구체적으로 몇 가지 있다.

로고를 슬쩍 한 번 보고 마음에 드는지 안 드는지 말하는 건 매우 쉬운 일
이다. 하지만 이런 식의 판단은 미학적이지만 피상적이다. 이번 장에서는
보기에도 좋고 효과도 탁월한 로고의 속성 여섯 가지를 꼼꼼히 가려낸 후
다른 디자이너들은 무엇을 훌륭한 로고의 조건으로 꼽는지 그들의 관점
을 들어보겠다.

적어도 셋 이상의 의미층

내가 로고에 대해 지론으로 삼는 신념이 하나 있다. 아이디어를 너무 곧이
곧대로만 표현하면 오래가지 못한다는 것이다. 소비자 나름대로 스토리나
정보를 추가할 여지가 없기 때문이다.

예를 들어, 멋진 신발을 만드는 회사가 있는데 독특한 스타일의 구두로 명
성을 쌓았다고 가정해보자. 디자이너에게 로고 제작을 의뢰했더니 그 구
두를 그대로 그려왔다.

그 로고는 소비자의 입장에서 볼 때 구두 회사라는 사실 외에 얻을 수 있는
것이 아무것도 없다. 아무리 쥐어짜도 그 이상의 의미는 없다.

많은 정보를 전달하고자 하는 디자이너라면 구두를 갖고 어떤 이야기를
더 할 수 있을지 생각할 것이다. 정통 이탈리아 기술로 만든 제품이라면
구두 안이나 구두 그림자 이미지에 이탈리아 지도 모양을 표현할 수 있을
것이다. 그것만으로도 디자인에 깊이가 생긴다.

예를 들어, 악어 가죽으로 만든 구두가 대표적인 제품이라면 이탈리아 지
도 모양의 그림자 이미지를 악어 가죽 질감으로 표현할 수 있다. 아니면
신발 모서리를 악어 이빨처럼 디자인하는 방법도 있다. 그렇게 아이디어
를 층층이 쌓아 올려 다양한 의미를 갖는 디자인이 되게끔 방법을 모색하
는 것이다. 단, 다양한 의미에 맞는 디자인을 찾아내야 한다.

가드너 디자인, 위치토 공원 관리소
Gardner Design, Wichita Parks Department

이 로고는 물 위에 떠 있는 나뭇잎이 될 수도 있고 수면에 비친 녹색의 나무들도 될 수 있다. 잎의 줄기 부분은 공원 여기저기 조성된 산책로와 자전거 도로를 나타낸다. 이 모든 것이 합쳐져서 공원 구조에 대한 정보를 전달해준다.

디자이너가 고민을 거듭하면서 어렵사리 결과물을 만들어내도 소비자들은 진면목을 제대로 알아채지 못한다. 적어도 처음에는 한번에 가치를 인지하지 못한다. 소비자들이 암호를 해독하는 것처럼 가만히 앉아서 뚫어져라 로고를 들여다보고 있는 것이 아니기 때문이다. 처음엔 로고 안에 이탈리아 지도가 들어 있다는 사실만 겨우 알아차린다. 그러다가 한참 뒤에 악어 이빨이 불현듯 눈에 들어온다. 이런 식으로 "아하!"하는 깨달음의 순간이 있다는 것 자체가 대단히 고무적인 일이다. 이런 면이 있어야 언제 봐도 디자인이 참신하고 흥미로워 보인다.

몇 년 전부터 계속 듣던 노래인데 어느 날 갑자기 전에는 들리지 않던 멜로디가 귀에 들어오는 순간이 있다. 그럼 그 노래는 그때부터 새로운 곡처럼 새로운 의미, 새로운 비밀을 간직하게 된다. 브랜드 아이덴티티도 마찬가지이다.

선을 경제적으로 사용한다

이건 디자인의 기본이다. 디자인을 배우는 학생이라면 로고의 세부적인 디자인을 줄이고 줄이고 또 줄이다가 더 이상 손댔다는는 무슨 뜻인지 알 수 없어질 것 같은 시점에 정확히 물러설 줄 아는 법을 배워야 한다. 하지만 이 규칙이 어디에나 적용되는 것은 아니다. 세부적 묘사가 살아 있는 로고도 더러 있다.

그렇지만 대부분은 선을 경제적으로 사용할 줄 알아야 깊은 인상을 주고 뇌리에서 지워지지 않는 로고가 될 수 있다. 형태가 복잡할수록 다시 떠올

투데이, 텔레젠티스
Today, Telegentis

선을 극도로 절제해 양팔을 벌리고 서 있는 사람을 표현한 마크이다. 미끈하게 빠진 몸의 핵심 요소로만으로 사람을 표현했다.

리기가 어렵기 때문이다. 예쁘기만 하다고 좋은 것이 아니라 보는 사람의 뇌리에 콕 박히도록 계산된 디자인이라야 한다.

품격 있는 장인의 솜씨

뛰어난 장인의 솜씨는 누구나 알아본다. 새 집을 사려고 집 구경을 하는 것과 마찬가지이다. 모서리 아귀가 맞는지, 붙박이장 문이 잘 닫히는지 살펴보면 집을 지은 사람의 솜씨를 알 수 있다. 목수가 아니더라도 충분히 느낄 수 있다. 훌륭한 로고 역시 마찬가지로 장인의 솜씨가 느껴져야 한다. 90퍼센트가 훌륭해도 뉘앙스 하나가 전체를 망칠 수 있다.

마일즈 뉴린, 울프 올린스
Miles Newlyn, Wolff Olins

유니레버 로고 안에 넣은 장식은 일종의 눈속임이다. 잘 들여다보면 아이콘 하나하나가 매우 단순하고 자유롭게 배치된 것처럼 보이지만 U자를 형성하는 포지티브 스페이스와 네거티브 스페이스가 복잡하면서도 완벽한 균형을 이룬다. 아무나 할 수 있는 솜씨가 아니다.

가라주, 시슐러 미트베르그
The Garage, skischule mittberg

스위트 라인

여러분이 S자 모양의 선을 그리고 있다면 커브 부분이 아름답게 휘어지는 곡선을 원할 것이다. 그런데 손으로 그리다 보면 약간 불완전하거나 튀어나온 부분이 생길 수 있다. 하지만 계속 다시 그리면서 대칭을 맞추고 살짝 튀어나온 부분을 수정하다 보면 언젠가는 딱 좋아 보이는 '스위트 라인'이 나온다.

보름달에 가까운 달을 보고 있다고 생각해보자. 천문학자도 아니고 달의 상에 대해 아는 것이 없어도 우리의 뇌는 달이 아직 다 차지 않았다는 것을 인지할 수 있다.

잘 만들어진 로고를 보면 디자이너가 스위트 라인을 만들기 위해 최선을 다했음을 알 수 있다. 로고 디자인이 조금이라도 불완전하면 소비자는 그

페르난데스 디자인, 사이마
Fernandez Design, Sima

사이마 금융 그룹Sima Financial Group을 위해 디자인한 사자는 눈에 거슬리거나 부자연스러운 면이 없다. 단순하고 유연한 획으로 사자의 갈기와 머리를 표현해 자연스러운 리듬감이 느껴진다.

벡터 프로그램에서 S라는 글자의 획을 핸드 드로잉한다고 생각해보자. 점을 클릭하면 핸들바가 나타난다. 라인이 평행하지 않으면 완벽한 곡선이 나오지 않을 것이다. 그들을 움직여 나란하게 만들어야 혹처럼 불룩 솟은 곳 없이 부드러운 곡선이 나온다. 선의 길이를 연장하고 커브의 각도를 급격하게 만들 수도 있지만 부드러운 곡선미는 그대로 유지될 것이다.

게 무엇인지 콕 집어내지는 못해도 뭔가 잘못되었다는 것은 안다. 이런 식으로 부주의한 부분이 있으면 로고의 유효성이 떨어질 수 있다.

용의주도한 병치

무릎을 탁 치게 만드는 용의주도한 병치를 통해 콘셉트와 비주얼을 융합시켜 단일한 메시지를 만들어내면 디자인의 품격은 이루 말할 수 없이 높아진다. 전혀 예상치 못한 반전은 기억에 오래 남기 마련이다.

예를 들어보자. 성형외과에서 우리 회사에 시각적 리브랜딩을 의뢰해왔다. 고지식한 디자이너라면 여성의 얼굴이나 옆모습 또는 미소를 이용해 디자인할 것이다. 그렇지만 상징을 잘 활용하면 기억에 훨씬 오래 남는 디자인을 할 수 있다. 우리는 비록 태생은 비루하지만 성장하는 과정에서 아름답게 변신한 미운 오리새끼의 콘셉트를 사용하기로 했다.

최종 완성된 디자인을 보면 엄마 백조와 미운 오리새끼가 시간차를 두고 눈에 들어올 것이다. 시술과 관리를 통해 미운 오리새끼가 아름다운 백조로 피어난다는 느낌이 전달된다. 꼬리 쪽의 불길 또는 불꽃은 외과 의사들 사이에 전해 내려온다는 꺼지지 않는 지식의 횃불을 표현한 것이다. 어린 백조의 목에서 시작된 외과 의사의 손이 손가락 전체로 백조의 몸을 감싸며 받쳐주는 것을 볼 수 있다.

전체적으로 부드럽고 여성스러운 디자인에 고통에 대한 암시도 전혀 없다. 얼핏 눈에 들어오는 것보다 훨씬 많은 내용을 함축한 디자인으로 얌전히 제자리에서 그 의미들을 발견해주길 기다리고 있다.

가드너 디자인, 성형외과
Gardner Design, Plastic Surgery Center

성형외과 로고 디자인이다. 무엇이 보이는가? 백조? 미운 오리새끼? 타오르는 불꽃? 아니면 손가락? 그것들이 모두 각각 다른 의미의 층에 들어 있다.

이번에는 우리 회사에서 디자인한 북스 포 라이프Books for Life의 로고를 살펴보자. 북스 포 라이프는 제3세계에 책을 보내주는 일을 하는 조직이다. 우리는 두 권의 책을 쌓아 B라는 글자를 만들었다. 사실 아랫부분만으로도 로고로 손색이 없다.

그런데 책 위에 새를 올려놓음으로써 전혀 새로운 의미의 차원이 더해졌다. 디자인에 사업의 무형적 요소를 덧붙여 클라이언트가 평화를 위해 노력하고 있다는 설명과 동시에 보는 사람에게 문제의식을 제기하고 있는 것이다. 책 위에 새가 왜 서 있을까? 새가 먼 나라에 책을 배달해주나? 이 로고는 보는 사람으로 하여금 자세한 내용을 알고 싶어지도록 유도한다.

가드너 디자인, 북스 포 라이프
Gardner Design, Books for Life

두 권의 책을 모아 글자 B를 만들었다. 이것만으로도 충분히 훌륭한 로고가 될 수 있지만 새의 형상을 한 책을 한 권 더 추가함으로써 용의주도한 병치가 완성되었다.

적극적으로 마음을 사로잡아야 한다

로고 디자인에 대해 긍정적으로 보는 사람도 있고 부정적으로 보는 사람도 있으며 아무 생각도 없는 사람도 있다. 하지만 아무 느낌도 주고 싶지 않은 디자이너는 아마 없을 것이다. 우리는 항상 지나치다 싶을 정도로 공격적이거나 대립적인 디자인을 해서라도 강한 인상을 심어주려고 한다. 그러는 과정에서 부정적인 반응이 좀 늘어날 수 있지만 긍정적인 인상은 획기적으로 증가하게 된다. 사람들이 손 놓고 구경만 하다가 기권하기를 바라서는 안 된다.

진실을 담는다

가끔 공허한 느낌이 드는 아이덴티티를 보게 된다. 클라이언트에게 맞지 않는 아이덴티티를 보면 소비자의 마음은 뭔가 불편하다. 딱히 뭐라고 꼬집어 설명할 수는 없지만 잘못됐다는 느낌이 든다.

작아 보이고 싶거나 투명한 조직, 환경친화적인 조직으로 보이고 싶지 않은 클라이언트는 아마 세상에 없을 것이다. 그렇다고 해서 과장된 슬로건을 내세우거나 아무 관계도 없는 것을 끌어들이는데 가만히 보고만 있어서는 안 된다. 현실은 동네 구멍가게인데 세계적인 회사인 것처럼 떠드는 로고를 사용할 수는 없다. 디자인은 진실을 말해야 한다. 포부를 담는 것은 좋지만 거짓말을 해서는 안 된다.

헐스보쉬, 울워스
Hulsbosch, Woolworths

한스 헐스보쉬가 울워스를 위해 만든 초록 사과 모양의 W는 이 슈퍼마켓이 자랑으로 내세우는 친절과 신선도를 잘 표현하면서도 인위적이거나 가식적인 느낌이 전혀 없다.

다른 디자이너들의 관점

디자이너마다 보는 눈이 다르다. 기준이 다르기 때문이다. 이번에는 멘토 디자이너들이 훌륭한 로고를 정의하는 기준은 무엇인지 들어보도록 하겠다. 디자이너들 간의 공통점과 차이점이 무엇인지 살펴보도록 하자. 단순히 보고 듣기만 하라고 다른 디자이너들의 의견을 소개하는 것은 아니다. 각자 만든 로고를 비롯하여 새로운 디자인에 대해 어떤 요소를 유심히 살피고 어떤 것을 조심해야 하는지 밝혀보고자 하는 것이다. 여러분도 나름대로 독자적인 기준을 개발할 필요가 있다.

펠릭스 소크웰

훌륭한 로고는 위대한 아이콘과 포스터와 일러스트레이션을 겸하는 다용도 도구라고 생각한다. 역대 로고 중 내가 가장 좋아하는 것으로 터너 덕워스가 디자인한 아마존닷컴Amazon.com의 미소와 화살표를 꼽고 싶다.

이 마크가 두 가지 뜻을 동시에 전달하는 방식이 마음에 든다. 어떻게 보면 미소이지만 어떻게 보면 화살표로 보인다. 큰 사이즈, 작은 사이즈, 흑백으로 재현하는데 하나도 복잡한 것이 없다. 보자마자 금방 알아볼 수 있고 재치 있으며 기억에 오래 남는다.

'눈물은 이제 그만No More Tears'. 눈이 따갑지 않은 샴푸라는 뜻을 이렇게 단도직입적으로 전달할 수 있는데 굳이 상징을 이용할 필요가 있을까?

스마일리Smiley. 컴퓨터로 감정을 표현할 때 쓰는 상징. 따라서 긍정적 소비주의의 마스코트.

'오늘은 여기까지예요, 여러분!That's all folks!'. 유쾌하게 이야기를 끝내는 서술적 구두점. 내 묘비명으로도 괜찮을 것 같다.

MGM 사자MGM Lion. 사실주의가 문장에서 브랜드로 진화한 놀라운 예.

여왕의 머리Queen's head. 경제가 세상을 호령하기 전, 수공예 대신 갖가지 실험이 득세하기 전 고전주의 세계의 상징.

데이비드 에어리

여기에 소개된 디자인은 모두 어떤 사이즈로 변형하건 알아보는 데 아무 지장이 없을 정도로 형태가 단순하다. 그런 특성은 브랜드 자산 형성에 매우 중요한 역할을 한다. 시각적으로 단순할수록 기억하기 쉽고, 기억하기 쉬운 심벌일수록 기억 속에 깊이 자리잡기 때문이다. 그러면서도 경쟁사보다 돋보이는 차별화가 필요하다. 그렇지 않으면 동그라미, 네모, 세모로 회사들을 구분해야 할 것이다.

기본형의 도형을 무작정 결합시킨다고 해서 해결될 문제가 아니다. 해당 기업과 디자인이 서로 잘 맞아야 한다. 충분히 신뢰할 만한가? 재미 요소가 넉넉한가? 유연한가, 심각한가, 친근한가?

도이체방크 로고의 경우, 안전을 상징하는 정사각형 테두리에 위로 향한 선이 결합되어 역동적 발전을 나타낸다. 둘 다 예전의 금융업에 잘 맞는 속성이다. 이 로고를 요즘 다시 만들어도 똑같은 이야기를 담을지 어떨지는 약간 다른 문제이다.

도이체방크(1974), 안톤 슈탄코프스키
Deutsche Bank(1974), Anton Stankowski

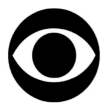

CBS (1951), 윌리엄 골든
CBS (1951), William Golden

영국 철강회사(1969), 데이비드 젠틀맨
British Steel(1969), David Gentleman

CBS 로고의 눈은 시청자에게 뭐든지 보여주겠다는 텔레비전 방송사의 목표와 잘 어울리는 로고였다. 1951년부터 사용되기 시작한 이 심벌은 지금도 CBS의 하위 브랜드에 그대로 사용되고 있다.

이제는 볼 수 없는 영국 철강회사의 로고(다른 철강회사와 합병되어 코러스Corus가 되었음). 시련을 겪어도 꿋꿋하게 변하지 않는 강철을 통해 기업의 성격을 잘 표현한 훌륭한 사례이다. 이런 것이 바로 시간을 초월한 디자인이다.

폴 호월트

역대 로고 중 내가 좋아하는 것을 추려내는 것은 지금까지 의뢰받은 작업 중 가장 어려운 일이었다. 먼저 로고를 수집하고 목록을 만드는 시스템이 있어야 취사선택을 할 수 있겠다는 판단이 들었다.

우선, 지난 수년간 보아온 그래픽 마크들을 취합해 그들의 콘셉트에 대해 평가를 내렸다. 그런 다음 단순미, 색의 사용, 변경 가능성, 렌더링 기술에 대해 점수를 매겼다. 선택한 것에 대해 꼬박 사흘을 고민하면서 정리하고 추가하고 삭제하고 다시 정리하기를 반복했다. 이제는 정말 결단을 내려야 할 시간이라는 생각이 들어 상위권에 오른 마크들을 다시 한 번 검토한 뒤 더 이상 마음을 바꾸지 않기로 하고 선택을 확정했다.

데이비드 보위, 제이 비건
David Bowie, Jay Vigon

클라이언트에 어울리게 맞춤 렌더링된 이 워드마크를 처음 봤을 때, 개념을 나타내는 글꼴로 이름을 구성했다는 사실에 놀라움을 금치 못했다. 활, 과녁, 화살, 음파가 모두 모여 하나의 시나리오를 이룬 가운데 화살이 로고타이프 전체에 통일감을 부여하고 있다. 내가 보기에 이 로고는 과녁을 명중시킨 명사수의 그래픽이다.

팀 매드 독, 켄 셰이퍼
Team Mad Dog, Ken Shafer

오토바이 경주 대회 로고인데 내가 지금까지 본 로고들 중 가장 완벽에 가까운 디자인이다. 잔뜩 성이 난 개 세 마리가 서로 쫓고 쫓기면서 타이어 형태를 이루는 것을 포착한 것이 흠잡을 데 없는 콘셉트이다. 생생하고, 대담하고, 변경 가능하면서 포지티브 스페이스와 네거티브 스페이스 간의 균형도 잘 맞는 마크이다. 앞으로도 내가 좋아하는 로고 목록에서 절대 빠지지 않을 것이다.

타겟 북마크트, 윙크
Target Bookmarked, Wink

윙크가 리디자인한 타겟 북클럽 로고이다. 대기업의 리디자인을 많이 봐왔지만 이만큼 훌륭한 것은 좀처럼 보기 어렵다. 책을 쌓아 글자 B를 만들고 타겟 브랜드가 찍힌 단순한 빨간색 책갈피로 책을 읽고 있음을 암시하며 콘셉트를 완성했다. 필기체를 쓴 것이 약간 의외였지만 작가의 글씨나 독자가 쓴 메모처럼 보여 마음에 든다.

파티 세이프, 크레이그 프레이저
Party Safe, Craig Frazier

크레이그는 개념을 시각적으로 표현하는 데 일가견이 있다. 마린 공립학교를 위해 일러스트레이션을 이용해 만든 이 디자인은 더 이상 설명이 필요 없다. 대담하고 생생하며 짐작하건대 목표 대상인 학생들 사이에서도 효과가 컸을 것이다. 1990년에 처음 본 이후로 머릿속에서 떠나지 않는 로고 포스터이다. 영원히 기억하고 싶은 작품 중에서도 높은 점수를 주고 싶은 로고이다.

핫 샷 로고, 미키 버튼
Hot Shot Logo, Mikey Burton

재치 있는 이름에 꼭 맞는 완벽한 마크이다. 나는 콘셉트와 이미지가 절묘하게 조화된 디자인이라면 눈에 불을 켜고 찾아다니는 편인데 의미 전달이 이보다 더 잘되는 조합은 상상하기 어려울 것 같다. 단순화된 형태의 카메라 본체가 지포 라이터로 변신해 불꽃을 뿜으면서 '핫'한 작품을 열정으로 완성하고 있다. 이 로고 때문에라도 뉴욕에 갈 일이 생기면 젠 베크맨Jen Bekman의 핫 샷Hot Shot 포토 갤러리에 들러봐야겠다.

듀이 앤 더 빅 독스, 가드너 디자인
Dewy and the Big Dogs, Gardner Design

내가 멋진 트레이드마크 캐릭터에 사족을 못 쓴다는 점, 인정한다. 하지만 고압적이면서도 사랑스러운 이 작품은 정말이지 그래픽 천재의 걸작이 분명하다. 성질 더럽고 세상에 무서울 것 없고 못이 박힌 개목걸이를 한 똥개가 제 키에 딱 맞는 기타를 연주한다. (기타의 헤드스톡은 뼈다귀 모양) 지나치게 진지하지는 않은 전형적인 록밴드에게 잘 어울리는 마스코트이다. 적당히 남성적이면서 포지티브 스페이스와 네거티브 스페이스의 균형이 절묘한 마크이다.

- 좋은 로고는 기억에 남아야 한다. (그러려면 개념을 똑똑히 전달하면서 독특하고 대담하고 세련되고 충격적이어야 한다)

- 좋은 로고는 적당히 단순하되 지루해 보여서는 안 된다.

- 좋은 로고는 최대한 유행을 타지 않는 것처럼 보여야 한다.

- 좋은 로고는 관련 업계에서 통용되는 시각적 언어의 측면에서 봤을 때 적절해야 한다.

- 좋은 로고는 동전만한 크기로 축소하건 코끼리만한 크기로 확대하건 가독성이 좋아야 한다.

- 좋은 로고는 네거티브 스페이스와 포지티브 스페이스의 균형이 잘 잡혀야 한다.

- 좋은 로고는 이미지 그리고/또는 타이포그래피가 적절히 상호작용하면서 콘셉트를 명료하게 전달해야 한다.

- 좋은 로고는 스토리텔링을 시도하되 단순하게 표현할 수 있는 것을 장황하게 늘어놓아서는 안 된다.

- 좋은 로고타이프는 맞춤 제작된 서체나 사용자에 맞게 변형된 서체를 사용해야 한다.

- 좋은 로고는 해당 기업을 경쟁사와 차별화하고 경쟁사보다 우위에 서게 만들어야 한다.

- 좋은 로고는 현명한 색 선택과 적절한 렌더링 스타일로 조직의 핵심 가치는 물론이고 메시지의 톤까지 전달해야 한다.

- 좋은 로고는 브랜드의 목표 대상에게 호감을 불러 일으켜야 한다.

- 좋은 로고는 일반인의 눈에 경쟁사 로고와 비슷해 보여 혼동을 유발해서는 안 된다.

- 좋은 로고는 수채화, 사진, 우드버닝, 레터프레스, 끌조각 등 전통 기법으로 제작된 것처럼 보이는 이미지라도 벡터 형식으로 렌더링했을 때 그럴듯하게 보여야 한다.

- 좋은 로고는 로고를 단색으로(포지티브 또는 리버스 형태로) 재현할 수 있어야 한다.

- 좋은 로고는 반사 매체든 발광 매체든 (RGB 모니터, CMYK 인쇄, 별색, 자수 패턴, 비닐, 실크스크린, 에나멜 할 것 없이 어디서나) 일관된 색으로 재현되어야 한다.

브라이언 밀러

브라이언 밀러가 말하는 뛰어난 로고의 요건은 다음과 같다.

특이성 /// 전후 맥락에 관계없이 아무 데나 적용해도 말이 되는 로고, 심지어 경쟁사에 갖다 붙여도 얼마든지 괜찮은 로고들이 수두룩한데 그런 것들은 좋은 로고가 아니다. 로고는 클라이언트를 직접적으로 설명하는 것이어야 한다. 하지만 그게 가능하지 않은 경우도 있다. 굉장히 별나거나 특별히 차별화되는 점이 없을 때이다. 그런 클라이언트의 로고는 추상적인 방법으로 표현해야 할 것이다.

로고를 덤핑으로 판매하는 사이트가 난무하는 요즘 같은 시대에 정말 중요한 것이 바로 특이성이다. 디자이너는 무조건 클라이언트의 특별한 점을 찾아내야 한다.

기술과 실행 /// 아이디어가 아무리 기발해도 재현이나 렌더링이 미숙하면 해당 기업이나 조직을 더 멋지고 예술적으로 설명할 수 있는 기회를 놓쳐 버리게 된다.

디자인에는 소위 말하는 스위트 라인만 포함되어 있어야 한다. 백 명의 디자이너가 렌더링한 백 개의 로고가 있어도 스위트 라인으로 만들어진 로고는 금방 눈에 띈다. 획을 그은 몸짓이 편안하게 느껴지고 최소의 구성으로 최대의 효과를 노린 것도 자연스러워 보인다. 스위트 라인을 만들지 못한 그 외 것들은 어쩐지 어색하고 서투르다. 스위트 라인을 만들어내는 노련함은 만 시간 정도 연습을 했거나 라이프 드로잉, 제스처 드로잉을 배웠거나 아니면 재능을 타고났다는 말이다.

의외성 /// 뛰어난 디자인에는 전혀 예상하지 못한 요소가 들어 있다. 표면적으로 드러난 내용을 보다 보면 불현듯 전혀 다른 의미가 눈에 들어오는 것이다.

우리 스튜디오에서 주문처럼 항상 입에 달고 다니는 말이 있다. "로고에는 뜻밖의 선물이 둘, 셋 또는 그 이상 담겨 있어야 한다."

WEBDROP

웹드롭 로고, 폴 호월트
Webdrop Logo, Paul Howalt

폴은 축약의 대가이다. 나는 폴 호월트의 아름답기 이를 데 없는 작품을 수십 년간 지켜봤기 때문에 이제는 저 멀리서도 호월트의 마크를 알아볼 수 있다. 내 생각에 웹드롭 로고에는 천재적이라 할 만한 요소가 몇 가지 포함되어 있다. 1) 거미줄의 '탱크', 다시 말해서 거미의 배에 새겨진 W가 일종의 모노그램 역할을 한다. 2) 클라이언트의 이름을 구성하는 'WEB'과 'DROP'을 둘 다 시각적으로 잘 활용하고 있다. 3) 스타일 면에서 거미가 무척 현대적이면서 클라이언트에게 어울리는 방식으로 처리되어 있다. 4) 포지티브 스페이스와 네거티브 스페이스의 균형이 잘 맞는다. 흑이든 백이든 둘 다 거미처럼 보일 만큼 균형이 뛰어나다. 5) 거미의 몸에서 거미줄이 나오는 부분(암시적 화이트 라인)의 경우, 내가 항상 강조하는 '호월트식 선 속임수'가 완벽하게 효과를 발휘하고 있다. 6) 대단한 자제력으로 로고를 졸이고 졸여 엑기스만 뽑아낸 듯 단순한 기하학적 형태로 만들었다. 내 눈에는 A⁺짜리 디자인이다.

솔레온 로고, 안드레아스 칼
Soleon Logo, Andreas Karl

이 로고는 소위 스위트 라인의 좋은 예이다. 스위트 라인이라는 말은 1950년대에 왕성한 활동을 전개하다 지금은 은퇴한 조경 디자이너 겸 조각가, 게다가 그래픽 디자이너의 재능까지 겸비한 어떤 분이 쓰던 말이다. (그 말을 듣자마자 난 무슨 뜻인지 금방 알 수 있었다) 이 로고는 스위트 라인이라는 아무나 포착하기 어려운 유연한 선의 흐름 외에 방패 모양의 사자 얼굴에 강력한 힘을 빗대어 표현한 점, 이 회사에 매우 중요한 태양광을 사자 갈기로 절묘하게 나타낸 점 등이 가히 천재적이라 하겠다.

버진 오스트레일리아 로고, 한스 헐스보쉬
Virgin Australia Logo, Hans Hulsbosch

내가 이 마크를 천재적이라고 꼽은 이유는 형태 전체를 잡아낸 솜씨가 심상치 않기 때문이다. 작품 전체에 뛰어난 기량이 스며 있는 작품이다. 물론 은유로도 사용되었지만 훨씬 다양한 목적이 있음이 감지된다. (여성은 기내 서비스에 대해 긍정적이고 친근한 메시지를 전달한다. 항공기를 모방한 여성의 포즈는 한 마리 새처럼 우아해 보인다. 여성은 오스트레일리아 국기가 상징하는 바를 완벽하게 전달하는 매개체이다) 한스 헐스보쉬가 표현한 우아함, 세련미, 모션이 이상의 의미와 어우러져 교과서로 삼을 만한 로고가 탄생했다.

셔윈 슈워츠락

나는 역사에 별로 정통하지 않기 때문에 어디에서 가장 큰 영향을 받았는지 정확하게 말하기는 어렵다. 하지만 현재 활동 중인 동료 디자이너들의 작품을 많이 보고 있으며, 오랜 시간 사랑받는 작품을 높이 평가하는 편이다. 존경하는 동료 디자이너로는 크리스 팍스Chris Parks, 폴 호월트, 폰 글리슈카, 존 플레이밍Jon Flaming, 트레이시 세이빈Tracy Sabin, 타이 윌킨스Ty Wilkins, 샤론 베르너Sharon Werner, 사라 넬슨Sara Nelson, 타이 맷슨Ty Mattson, 안드레스 칼Andres Carl 등이 있으며 회사로는 랜도가 있다.

관련 지식을 쌓으려면 스타벅스, 타겟 등 메이저 브랜드의 기원을 설명한 브랜드 및 마케팅 서적을 읽으면서 공부하는 것이 가장 좋은 방법이라고 생각한다. 그런 책을 보면 디자이너가 알아야 할 전략이 나와 있다.

디자이너는 전략적 세상에서 벗어나서는 존재할 수 없다. 간결한 디자인이 훌륭한 전략과 만나면 어떤 일이 일어나는지 가장 잘 보여주는 것이 애플이다. 나는 우리가 만든 디자인이 시장에서 실질적으로 효과를 발휘

더피 앤 파트너스, 타임
Duffy & Partners, Thymes

체이스 디자인 그룹, 콜럼비아 픽처스
Chase Design Group, Columbia Pictures

펠릭스 소크웰, 애플
Felix Sockwell, Apple

세이빈그라픽, Inc., 하코트 앤 컴퍼니
Sabingrafik, Inc., Harcourt & Co.

택틱스 크리에이티브, 로트 44
Tactix Creative, Lot 44

가드너 디자인, 칼리지 힐 네이버후드 어소시에이션
Gardner Design, College Hill Neighborhood Association

할 때 흥분하게 된다. 아름다움이 기업을 살리지는 못하지만 아름다움과 좋은 전략이 결합되면 기업을 성공으로 이끌 수 있다. 하지만 아름다움으로는 의미가 없다.

폰 글리슈카

나는 미술 학교에 다닐 때 모든 것을 전통적인 방식에 따라 디자인했다. 당시에는 디지털이 주류가 아니었기 때문에 디자이너라면 드로잉이 필수였다. 구체적으로 무슨 프로젝트를 하느냐는 중요하지 않았다. 레이아웃이건 로고건 발상을 하고 디자인을 하는 최고의 방법은 드로잉이었다.

컴퓨터의 등장으로 디자인 산업이 180도 달라졌다. 좋은 변화도 있고 나쁜 변화도 있었다. 소프트웨어 기반 툴을 사용하면 효율이 높아지고 유연성도 향상된다. 하지만 전통적인 드로잉 기술이 디자이너들의 크리에이티브 과정에서 뒷전으로 밀려난 것은 정말 유감스러운 일이다.

나는 전통적인 방식으로 디자인을 배워 다행이라고 생각하고 있으며 25년 전에 사용하던 드로잉 기술을 여전히 사용하고 있다. 디지털 기술은 대학 졸업 후 몇 년 뒤에 현장에서 열심히 노력해 배웠다. 내 경우에 로고

네빌 브로디 저 《네빌 브로디의 그래픽 언어》

세일즈 디자인, 블루 크랩 라운지
J. Sayles Design Co., Blue Crab Lounge

디자인과 아이덴티티 제작에 대한 생각을 근본적으로 뒤바꿔놓은 디자이너는 네빌 브로디Neville Brody, 존 세일즈John Sayles, 트레이시 세이빈, 이렇게 세 사람이다.

네빌 브로디는 런던을 중심으로 활동하는 디자이너로 일찌감치 디지털 기법을 사용하기 시작한 선구자이다. 나는 소프트웨어 툴을 사용하기 훨씬 전부터 그가 소프트웨어를 이용해 만들어내는 작품에 대해 경외심을 갖고 있었다. 그의 저서 《네빌 브로디의 그래픽 언어The Graphic Language of Neville Brody》는 내게 성경이나 다름없었고 그의 디지털 작업에 경탄을 금할 수 없었다.

브로디의 초기 디자인은 클라이언트를 위한 작업이었으면서도 실험을 감행한 것이 대부분이었는데 정말이지 매력적이고 신선했다. 그는 아이덴티티 디자인에 관한 규칙을 완전히 무시했다. 아마 폴 랜드도 그의 작품 앞에서는 움찔했을 것이다. 그래서 더 좋았다. 그의 디자인이라고 해서 무조건 다 좋아한 것은 아니지만 디자인을 통해 모험에 가까운 실험을 시도하는 점이 존경스러웠다. 그것이 브로디만의 독특한 특징이었으며 현재에 안주하지 않고 작품을 통해 여러 가지 새로운 시도를 하도록 영감을 주었다.

1994년에 그의 두 번째 저서 《네빌 브로디의 그래픽 언어 2》가 나왔다. 그 책 역시 무사안일주의를 과감히 벗어던진 놀라운 디자인 사례들로 가득했다. 하지만 브로디는 단지 미학적으로만 훌륭한 것이 아니었다. 그는

세이빈그라픽, Inc., 하코트 앤 컴퍼니
Sabingrafik, Inc., Harcourt & Co.

자신이 왜 그런 디자인을 하는지 논리적으로 조목조목 설명할 줄 아는 똑똑한 디자이너였다. 내 디자인에 필요한 것도 그런 식의 균형이었다. 디자이너라는 사실만으로도 훌륭하지만 '스마트한 디자이너'가 되면 더욱 좋다는 말이다.

존 세일즈의 작품을 눈여겨본 지는 벌써 20년이 넘었다. 처음 그를 점찍은 것은 1990년대 초, 〈커뮤니케이션 미술과 인쇄Communication Arts and Print〉라는 잡지에서였다. 재미있고 독특한 작품 세계를 갖고 있는 그는 주로 중소 도시에 기반을 둔 클라이언트를 위해 독특한 크리에이티브의 아이덴티티를 만들었다. 존은 대도시를 무대로 하는 디자이너가 아니었다. 주요 활동 지역도 아이오와 주 디모인이었다.

활동 무대가 어디건 간에 다국적 대기업 브랜드 예산에 의존하지 않으면서도 전국적으로 관심을 모으는 디자인을 한다는 사실이 마음에 들었다. 어디에나 디자인의 본질은 존재하고 있음을 보여준 것이다. 정치는 로컬이라는 말이 있지만 디자인도 마찬가지였다.

존 세일즈의 디자인을 전체적으로 훑어보면 확실한 공통 분모가 있다. 클라이언트를 위해 만든 디자인이라도 재미있고 스타일이 독특하다. 블루 크랩 라운지의 로고는 소박함이 마음에 들었다. 더군다나 디지털 디자인임에도 불구하고 식당 이름은 손글씨라는 것을 한눈에 알 수 있었다.

내가 만든 디자인도 전부 마음에 드는 것은 아닌데 존 세일즈의 작품이라고 전부 좋은 것은 아니다. 그래도 그의 로고 디자인을 보면 클라이언트와도 얼마든지 재미있는 작품을 할 수 있다는 것을 알 수 있다. 클라이언트의 프로젝트를 하더라도 얼마든지 디자이너의 개성을 살릴 수 있고, 그런 진솔한 디자인이 결국은 훨씬 큰 공감을 이끌어내는 법이다.

수년간 〈커뮤니케이션 미술과 인쇄〉 잡지에서 로고를 볼 때마다 트레이시 세이빈이라는 이름이 크레딧에 적혀 있는 것을 보고 나는 이렇게 생각했다. "정말 대단한 여성 디자이너로군." 무엇보다 다채로운 스타일이 놀라웠다.

몇 년 후 트레이시 세이빈이 남자라는 사실을 알게 되었을 때쯤에는 그의 디자인 중에 절로 감탄이 나오지 않는 것을 찾기 힘들 정도였다. 나는 트레이시 세이빈을 일컬어 일러스트레이션에 탁월한 디자이너, 그중에서도 초일류라고 부른다. 그 정도로 훌륭하다.

디자인의 품질도 품질이지만 그가 내게 영향을 미친 결정적인 이유는 다양한 스타일이었다. 그는 주어진 일에 따라 스타일을 바꿀 줄 아는 카멜레온 같은 그래픽 디자이너다. 나는 그를 보면서 스타일이 디자인을 좌우한다는 신념을 굳히게 되었다. 로고를 개발하는 디자이너가 한 가지 스타일밖에 구사하지 못한다면 절대적으로 불리할 수밖에 없을 것이다.

몇 년 전에 트레이시 세이빈이 브라운디어Browndeer 출판사를 위해 만든 로고는 우아하고, 단순하고, 기발하면서도 목표 대상에게도 적합했다. 디자이너라면 누구나 비장의 무기로 삼고 싶은 속성이 모두 담긴 디자인이었다.

일러스트레이션과 일러스트레이션을 이용한 디자인은 종이 한 장 차이다. 물론, 일러스트레이션이 들어간 디자인을 한다고 해서 본격적인 일러스트레이터가 될 수 있는 것은 아니다. 그렇지만 트레이시 세이빈처럼 드로잉과 같은 아날로그 기술을 습득해 일상적으로 활용할 줄은 알아야 한다. 그걸 잘하려면 실제로 자주 해보는 수밖에 없다. 그래야 훌륭한 크리에이티브가 저절로 샘솟기 시작한다.

네빌 브로디, 존 세일즈, 트레이시 세이빈, 이 세 사람을 직접 만나본 적은 없지만 나의 작품과 로고 디자인 개발 과정에 중요한 역할을 한 사람들이다. 내 스케치북에 이런 인용구가 있다. '저마다의 개성이 또 다른 개성을 낳는다.' 나는 이 세 디자이너들이 나의 크리에이티브 개성을 만들어 주었다고 생각한다. 나 역시 다른 사람들을 위해 같은 일을 하게 되기를 바란다.

이번 장에서는 최고의 디자인 해법을 선정해
프레젠테이션에 대비하는 법에 대해 설명한다.

오랫동안 정성 들여 가꾼 작물이 쑥쑥 성장을 거듭했다. 이제는 들에 나가
최고 중에 최고를 수확해 시장에 내다 팔 일만 남았다.

지금쯤이면 고민 중인 아이덴티티에 대해 다각도의 리서치를 충분히 마쳤
을 것이다. 그동안 가능성 있는 방향에 대해 각각 50개 이상 아이디어를
내면서 이리저리 모색을 했다면 이제는 프레젠테이션에서 제시할 디자인
해법을 추려 5~10개 정도로 압축해야 할 시간이다.

디자이너라면 최고 중에 최고만 보여주고 싶은 욕심이 있을 것이다. 어쩌
면 찾아낸 아이디어가 모두 유효한 것이니 만든 것을 모두 당당하게 보
여주겠다고 생각할지 모른다. 그렇지만 내 생각은 다르다. 디자이너들은
버려야 할 아이디어까지 몽땅 내놓는데 물론 그중에 쓸 만한 것도 있지
만 문제는 현재 진행 중인 프로젝트에는 맞지 않는 것도 있다는 것이다.

디자인 해법을 선택하는 것이 로고를 최종 선택하는 것이 아니라는 점을
기억하면 도움이 될 수 있다. 최종적으로 로고를 선정하는 것은 프레젠테

무빙브랜드는 디자이너들이 최고의 디자인 해법을 찾아내도록 아이디어 월을 활용한다.

이션 단계에서 나중에 클라이언트가 할 일이다. (물론 그러려면 지금 고르
는 것 중에 최종안이 될 만한 디자인이 있어야 할 것이다) 디자이너는 프
레젠테이션에 내놓을 최고의 아이디어만 선택하면 된다.

그럼 어떻게 선택해야 할까? 도움을 받을 수 있는 다른 직원이나 믿을 만
한 외부인을 참여시키고 최선의 방향을 찾고 있다고 충분히 설명하도록

한다. 그렇게 하면 클라이언트에게 보여주려고 했던 아이디어 중 상당수를 제외시킬 수 있을 것이다.

다른 디자이너와 공동 작업 중이거나 아트 디렉터가 있다면 만든 것을 모두 보여주도록 한다. (그동안 나온 것을 모두 저장해 놓았으리라 믿는다) 트레이싱 드로잉이 될 수도 있고 스케치나 컴퓨터 렌더링이라도 상관없다. 그래야 하는 이유는 사람마다 보는 눈이 다르기 때문이다. 나도 버린 아이디어 더미 속에서 훌륭한 아이디어의 핵심을 발굴해낸 적이 한두 번이 아니었다.

다양한 콘셉트의 디자인을 선정한다

클라이언트를 표현하기 위해 구체적으로 비유를 드는 일이 생긴다. 예를 들어, 사회사업을 하는 기관이 삶의 질을 높이기 위해 노력한다는 것을 계단이나 사다리에 빗대어 설명할 수 있다. 그렇다고 프레젠테이션할 아이디어를 선정한답시고 사다리나 계단만 열 개씩 늘어놓아서는 안 된다. 열개의 사다리나 계단 중에서 무엇이 최고의 아이디어란 말인가? 이럴 때 디자이너는 자체 편집 솜씨를 발휘해야 한다. 디자이너는 문제가 제일 많은 아이디어가 무엇인지, 어느 것이 아이디어를 가장 명확하게 표현하고 있는지, 제작 과정에서 어떤 것이 문제의 소지가 있는지 누구보다 잘 알고 있다. 자신에게 솔직해져야 한다.

가드너 디자인, 케치Ketch 기초 시안

쓰레기 더미 속 보석

디자이너는 로고를 디자인할 때 기본적으로 아이디어를 스케치한 다음, 다시 드로잉을 하고 스캔해서 그 위에 다시 드로잉을 한다. 그런 다음에 결과물을 출력해서 그 위에 다시 드로잉하는 과정을 반복한다.

과정은 약간 다를 수 있지만 디자이너라면 누구나 엄청난 양의 드로잉을 한다. 디자이너는 모르고 지나쳤지만 다른 사람의 눈에는 그럴듯해 보이는 디자인이 그중에 포함되어 있을 수 있다. 그래서 자신이 버린 아이디어를 다른 사람들에게 보여줘야 한다는 것이다.

폐기해버리고 싶은 것을 잘 활용해 프로젝트에 부가가치를 더하는 것이라고 생각하면 된다. 결정적으로 퍼즐을 완성할 마지막 조각, 다른 모든 것을 능가하는 아이디어가 쓰레기 더미에서 나올 수도 있다. 나에게도 원래 폐기하려고 했던 디자인을 클라이언트가 선택한 경험이 얼마나 많은지 모른다. 버림받았던 아이디어가 부활해 최고의 가치를 안겨줄 수 있다. 한 번 버렸던 것일지언정 그것도 당신이 만든 디자인이다. 당신 대신 다른 사람이 진가를 알아본 것뿐이다.

중독 회복 프로그램을 위해 만든 시안들을 차례로 살펴보면 작업 과정에 나온 내용을 전부 저장해두는 것이 왜 중요한지 알 수 있다.

동일한 콘셉트를 바탕으로 구축한 아이디어들이라도 서로 다른 점이 많아야 한다. (예컨대, 등산이 콘셉트라면 다양한 등산 방법을 모두 제시하는 것이다) 일단 프레젠테이션이 시작되면 그동안 얼마나 많은 생각과 고민을 했는지 넌지시 언급하는 것이 좋다. 나는 클라이언트에게 이런 식으로 말한다. "오늘 보여드릴 로고 시안은 여덟 가지입니다. 아이디어를 수백 가지로 변형해 검토한 결과, 최종 선발된 것들입니다. 그런 만큼 최고의 시안이라고 자신 있게 말씀드릴 수 있습니다."

클라이언트에게 최종 프레젠테이션을 하는 자리에서 형태는 똑같고 색깔만 다른 로고 다섯 개를 내놓아서는 안 된다. 아이디어가 하나밖에 없다면 당연히 클라이언트는 실망할 것이다. 클라이언트가 당신을 고용한 것은 당신에게 좋은 아이디어가 많을 것이라고 생각했기 때문이다. 일곱 가지 무지개 색으로는 눈을 속일 수 없다.

단 하나의 아이디어만큼 위험한 생각이 없다는 사실을 반드시 기억해야 한다.

다양한 스타일의 디자인을 선정한다

여기서 스타일 운운하면 어폐가 있는 것 같다. 차라리 이렇게 바꿔 말하는 게 낫겠다. "다양한 아이디어나 테마를 선택해야 한다. 마음에 드는 디자인을 색상만 바꿔 늘어놓아선 안 된다"

어떤 프로젝트든 개인적으로 선호하는 디자인이 있기 마련이다. 최종 프레젠테이션을 준비할 때, 객관적인 자세를 견지하며 개인적으로 아끼는 디자인과 그 외 디자인에 똑같이 주의를 기울여야 할까? 아니면 선호하는 디자인에 살을 더 붙이면서 애정을 기울여야 할까? 반복 프로세스를 통해 제시할 다른 시안의 수를 늘려야 할까, 적용 예를 더 늘려야 할까?

정답은 특정 디자인을 선호하는 이유가 무엇이냐에 따라 달라진다고 생각한다. 클라이언트에게 가장 잘 맞는 최적의 디자인이라는 것이 이유라면 좋다, 그렇게 하자.

하지만 눈앞에 디자인 상을 받는 자신의 모습이 어른거리고 감탄하는 동료 디자이너들의 얼굴이 맴돈다면 대답은 아니올시다이다. 그것이 당신의 경력을 통틀어 가장 기발하고 잘 만든 디자인일지언정 클라이언트에게는 적합하지 않을 수 있다. 클라이언트의 눈에는 폐기해야 할 디자인으로 보일 수 있다.

그럴 때 중요하게 작용하는 것이 디자이너의 성숙도이다. 디자이너는 클라이언트의 성공을 최고의 목표로 삼아야 한다. 디자이너들이 좋아할 아

앞에서도 이야기했지만 나는 마술쇼로 돈을 벌어 대학을 마쳤다. 당시에 마술 박람회에 가보면 상당히 흥미로운 일을 목격할 수 있었다. 누군가에게 카드를 뽑으라고 요구하는 식의 오래된 마술 트릭을 놓고 약간 새로운 기술을 고안한 마술사가 다른 마술사들을 상대로 트릭을 써먹는 것이다.

마술사들의 생리를 잘 모르던 나는 그걸 보고 깜짝 놀랐다. 보통 마술쇼의 관객은 마술사들이 아니다. 아무리 새로운 기법을 개발했더라도 동료들을 상대로 카드를 고르게 하면서 시간과 노력을 낭비할 이유가 없다. 마술쇼는 일반 관객을 위한 것이므로 기존 방법으로도 충분히 효과를 볼 수 있다.

디자이너들도 똑같은 잘못을 저지르는 일이 있다. 디자이너는 다른 디자이너들에게 보이기 위해 디자인하는 것이 아니다. 이 점을 반드시 기억해야 한다. 우리가 서비스를 제공하는 대상은 클라이언트이다. 디자인 업계에서 하는 말, 다른 디자이너들의 반응에 더 신경을 쓴다면 그것은 클라이언트가 아니라 자기 자신을 위해 디자인하는 것이다.

하지만 정말 재능 있는 디자이너라면 클라이언트와 다른 디자이너들을 동시에 만족시키는 디자인을 할 것이다.

이디어보다 클라이언트가 성공할 수 있는 아이디어를 제공해야 앞으로 프로젝트를 수주할 가능성도 커진다. 디자이너를 고용하는 사람은 다른 디자이너들이 아니다. 오직 클라이언트만이 디자이너에게 일을 줄 수 있다.

프레젠테이션 준비하기

나는 옛날에 프레젠테이션할 디자인을 전부 손으로 스케치했다. 그걸 그리는 동안 각각의 디자인이 클라이언트에게 어떤 효용이 있는지 찬찬히 생각해볼 수 있었고 그때 생각한 것을 바탕으로 발표 내용의 기조를 잡았다. 마음속으로 자기 자신과 대화를 나누면 프레젠테이션 내용에 내실을 기할 수 있다.

트레이싱 페이퍼를 이용한 나만의 독특한 작업 방식도 있다. 나는 보통 트레이싱 페이퍼를 두 장 겹쳐놓고 동시에 여러 장의 스케치를 한다. 겹쳐놓기, 세부 수정, 평가 과정을 거쳐 똑같은 것을 반복해 그린다.

가치 없는 새 한 마리

뛰어난 감각의 실내 장식용품 매장을 위해 새로운 브랜드 아이덴티티를 개발하면서 실제로 있었던 일이다. 우리는 새가 깃털로 둥지를 장식한다는 아이디어에 초점을 맞춰 디자인 해법을 몇 가지 개발해 클라이언트에게 제시했다.

그런데 후속 회의에서 사장님 부인이 새를 끔찍이 무서워한다는 사실을 알았다. 우리가 제시한 시안은 모두 새가 포함된 것들이었으므로 그중에는 쓸 만한 것이 하나도 없었다. 그 클라이언트에게는 나중에 환대의 의미가 담긴 엉겅퀴 꽃을 대안으로 제시했다. 하나의 전제 또는 스타일에만 모든 것을 걸고 디자인을 개발하면 안 된다는 것을 뼈저리게 느낀 사건이었다.

가드너 디자인, 퍼거슨 필립스 홈웨어
Gardner Design, Ferguson Phillips Homeware

클라이언트의 부인이 새를 싫어하는 바람에 둥지 속 새는 날아오를 기회를 잡지 못했다.

마음에 드는 스케치가 나오기 시작하면 색이나 질감을 추가한다. 이를테면 로고와 '데이트'를 하면서 어디에 어울릴지, 앞으로 어떤 모습으로 변할지 더 깊이 알아가는 과정을 거친다. 아이디어를 정제해 스위트 라인에 도달하는 것이다.

컴퓨터로 작업하는 요즘도 과정은 똑같다. 그건 나의 일이자 나의 정신 상태이며 마음이다. 새로운 존재에 대해 알려면 무엇보다 집중이 중요하다. 난 낮에는 회사를 운영해야 하기 때문에 그 일을 하기가 어렵다. 프로젝트에 제대로 몰두할 수 있는 것은 저녁 시간 아니면 주말이다. 그때는 시간에 쫓기지 않으면서 오직 프로젝트에만 정신을 집중할 수 있다.

더 멀리, 더 깊이

디자이너가 구체적인 디자인 해법에 도달하는 방법은 크게 두 가지이다. 첫째는 마감일에 쫓겨 급하게 일하면서 당장 좋은 수를 찾아내야만 하기 때문에 뭔가를 만들어내는 것이다. 둘째는 뭔가에 초점을 맞추고 깊이 파고들어 다른 사람은 상상조차 하지 못할 해법을 찾아내는 것이다. 나는 물론 두 번째 방법을 선호한다. 더 멀리, 더 깊이 파고들수록 훌륭한 디자인이 나오기 마련이다.

일정 중에서 방해받지 않고 일할 수 있는 시간을 만들어내야 한다. 디자이너마다 일하는 방식이 다르기는 하지만 성공적인 디자인은 보통 집중적으로 연구하고 디자인하기를 수차례 반복해야 비로소 나온다. 신의 계시처럼 아이디어가 떠오르는 일도 있지만 보통은 어려운 문제에 부딪혀 몇 날 며칠을 고민한 다음에야 가능한 일이다. 아무런 노력도 하지 않으면서 해결책이 하늘에서 뚝 떨어지기를 바라는 것은 전원도 연결하지 않고 전등에 불이 들어오기를 바라는 것과 다를 바 없다. 진정한 디자인 고수들은 이 과정에 대해 굳은 신념을 갖고 있다. 전에도 여러 차례 그런 기적이 일어나는 것을 경험했기 때문이다.

트레이싱 페이퍼 작업과 컴퓨터 작업의 차이를 알기 쉽게 설명하자면 일반적인 데이트와 스피드데이트의 차이와 같다고 할 수 있다. 트레이싱 페이퍼를 사용하면 디자인을 제대로 알게 된다.

이미지 보정

이미지 보정에서 가장 중요한 것은 해야 할 시기를 정확하게 판단하는 것이다. 개념 정리가 마무리되지도 않은 상태에서 성급하게 이미지 보정을 시작해서는 안 된다. 가구 부품을 조립한다고 생각해보자. 의자를 만드는데 뼈대 조립이 끝나기도 전에 의자에 천부터 씌우지는 않을 것이다.

이미지 보정이란 무엇인가? 제시하려는 콘셉트를 골라 그럴듯해 보일 때까지 갈고닦는 것이다. 최대한 완벽에 가까워야 한다. 그래야 클라이언트가 어설픈 선이나 어색한 비율 등 아트워크 상의 문제에 정신을 빼앗기지 않고 오직 콘셉트에만 집중할 수 있다.

나는 위대한 로고 디자인과 그저 그런 로고 디자인을 가르는 가장 큰 차이 중 하나가 바로 이미지 보정이라고 생각한다. 콘셉트는 있는데 이미지 보정이 수준 미달일 수 있다. 어딘가 투박해 보인다면 그것은 완성된 아이디어가 아니다.

나는 케이크를 맛있게 구울 수는 있지만 웨딩 케이크를 만들지는 못한다. 그 정도의 케이크를 만들어낼 수 있는 사람은 전 제작 과정을 미리 치밀하게 계산해 모든 면에서 완벽을 기한다. 세부 사항에 얼마나 정성을 기울이느냐에 따라 맛깔스런 작품이 나오고 말고가 결정되는 것이다. 장인의 솜씨는 누가 봐도 알 수 있다.

무엇을 보정할 것인가

아트워크를 아웃라인 모드로 보면 화면에 벡터가 모두 표시된다. 프랑켄슈타인의 맨얼굴을 보는 셈이다. 예를 들어 D라는 글자를 그렸다고 치자. 그럼 글자의 바깥 부분에 글자를 구성하는 요소들이 잔뜩 남아 있을 것이다. 모서리를 다듬고 여러 가지 효과를 실험한 흔적들이다. 여기저기 덧대고 깁고 때우고 하이라이트를 주고 가로 세로의 가는 줄을 넣어 다시 그린 부분도 있을 것이다. 프레젠테이션을 준비하는 과정에서 아트워크 이미지를 병합하기 전에 그런 작업을 모두 끝내야 한다.

스케치를 하면서 소실점을 줘야겠다고 생각하던 참이었다면 이제 그것을 실행에 옮길 시간이다. 이미지에 필요할 것 같다고 어렴풋이 짐작했던 것을 모두 손봐야 할 순간이다. 맨 처음 그린 것으로 만족하고 안주해서는 안 된다. 그것만으로는 부족하다. 미완성이라는 메시지를 전달하려는 의도가 아닌 이상, 턱없이 부족할 게 분명하다.

왼쪽의 엑스레이 사진 같은 이미지를 보면 최종 로고를 만드는 데 사용된 도형들이 나타나 있다. 프레젠테이션을 할 때는 이런 식으로 잇고 깁고 꿰어 붙인 프랑켄슈타인 얼굴 같은 이미지를 다듬어 말끔한 벡터 버전으로 바꿔야 한다.

이런 수정 외에 프레젠테이션 로고(및 기타 관련된 여러 가지)를 월등하게 개선할 수 있는 방법을 몇 가지 소개한다.

가장자리를 다듬는다 /// 실력 있는 디자이너들은 선을 두 개 교차시켜 모서리를 만든 다음, 보일락말락 둥글려준다. 어떤 도형shape을 하나의 스트로크로 확장expand하면 모서리가 둥글려진다.

꼭지점 여섯 개짜리 육각형을 생각해보자. 모서리가 둥글게 바뀌도록 설정할 수 있다. 그럼 모서리가 살짝 부드럽게 바뀌면서 마크의 날카로운 느낌이 완화된다. 마크의 끝부분이 날카로우면 재현할 때 뾰족한 부분이 뭉개져서 문제가 생길 수 있다. 소비자에게도 뾰족뾰족 과민한 느낌을 줄 수 있다. 그것을 한번 다듬어주면 디자인에 변한 게 없어도 과격한 느낌이 사라진다. 입자 고운 사포로 나무를 문질러 다듬는 것과 같은 효과이다.

전체적으로 부드러운 효과를 내기 위해 원래 디자인의 뾰족한 모서리를 둥글게 다듬었다. 눈에 잘 띄지는 않지만 확실히 더 친근해졌다.

이 디자인에서 덧씌워진 그리드를 통해 각도가 전체적으로 얼마나 일관적인지 알 수 있다. 아울러 몇 개의 반복된 선으로 어떻게 일관성과 리듬감을 줄 수 있는지도 볼 수 있다. 일관성 있는 디자인은 고객이 의식하지 못하는 사이에 일관성이라는 메시지를 전달한다.

이 로고는 전체적으로 동일한 무게의 선을 사용하고 있다. 일관성이라는 메시지를 전달하는 것이 브랜드의 목표라면 로고에도 일관성이 반영되어야 한다.

모양과 각도의 일관성을 유지한다 /// 삼각형을 이용해 어떤 모양을 하나 만들었다고 해보자. 처음 삼각형을 만들 때부터 이런저런 계산을 하고 있었을 것이다. 삼각형을 똑같이 복제해 사용했겠지만 서로 잘 어울리도록 다시 그려야 한다.

동일한 각이 여러 번 반복되는 디자인이라면 각도가 정확하게 맞는지 재차 확인해야 한다. 아트워크에서 한쪽 각도는 45도인데 반대편은 47도라면 뭔가 이상한 느낌이 들 것이다.

또 하나의 예가 네잎 클로버이다. 클로버 잎은 네 장의 잎이 똑같아야 이상적이다. 입체적인 클로버를 만든다면 그것을 평면으로 되돌려 놓아도 잎의 모양이 일관적인지 확인해야 한다.

하지만 잎을 똑같은 모양으로 만드는 것이 목표가 아니라 손그림 특유의 속성을 살리고 싶다면 얼마든지 좋다. 잎새마다 개성을 주는 것이 디자인 의도라면 그런 의도가 확실히 드러나도록 해야 한다. 그렇지 않으면 초보 디자이너가 그린 로고처럼 어설퍼 보일 것이다. 무대에서 공연 중인 노련한 배우처럼 실수를 해도 자연스럽게 해야 한다.

획의 무게를 일관되게 유지한다 /// 여기서 '무게'란 디자인에 사용된 선과 공간을 모두 일컫는 말이다. 디자인에 사용된 항목들끼리 간격이 동일해야 하고 선이 점점 가늘어진다면 줄어드는 방식도 같아야 한다.

원칙은 그렇다. 그런데 실제로 사용되는 로고 중에는 일관성이 없어서 오히려 효과적인 로고도 많다. 그것은 일관성 결여가 로고가 전달하려는 메시지의 일부일 때 그런 것이다.

대개의 디자인은 많은 부분을 반복에 의존하는데 그럴 때는 반드시 일관성이 유지되어야 한다. 패턴에 예외가 있으면 금방 눈에 띌 수밖에 없다. 일관성 없음이 메시지가 아니라면 일관성을 유지해야 한다.

필요한 곳에 추가적으로 표면 처리를 한다 /// 표면 처리를 해주면 디자인에 정보와 흥미를 더할 수 있다. 적절하게 사용하면 디자인에 깊이를 줄 수 있는 기회가 되는 것이다.

질감: 점묘 기법이라든가 (표면이 젖은 것처럼) 촉감이 느껴지는 외관 같은 것이다. 암나사는 나사의 질감을 가질 수도 있지만 전혀 다른 것이 될 수도 있다. 질감을 통해 입체감이 살아나고 밋밋한 이미지에 생기가 돌면서 실체를 갖게 된다.

패턴: 클라이언트가 맥코이 부동산이고 성탑이 로고라면 주택과 스코틀랜드를 상징하기에 크게 손색이 없다. 그런데 거기에다가 맥코이 가의 타탄 문장을 패턴으로 추가하면 전혀 새로운 차원이 생겨나면서 의미가 완전히 달라진다.

그레이디언트/투명 기법 /// 투명 기법이나 그레이디언트을 사용한 아이덴티티에 대해 혹평을 하는 디자이너들이 있다. (대개 "흑백으로 재현한 로고를 한 번 보자"라고 하면서 자신의 논지를 합리화하려고 한다) 그렇지만 둘 다 꽤 괜찮을 수도 있다. 빨강에서 노랑으로 색이 변해가면서 따뜻한 느낌을 준다든지 불이나 새벽의 의미를 더할 수 있다. 투명 기법 역시 뒤에 또 다른 메시지가 비쳐 보이게 만들 수 있다. 예를 들어, 투명 로고에 다른 사진이나 비주얼이 포함되어 있으면 기본형은 그대로 유지하면서 다양한 로고를 만들어낼 수 있다.

포지티브/네거티브 라인 교차 /// 형태에 입체감을 줄 수 있는 좋은 방법이다.

아래 그림에서 하트와 불꽃이 교차하는 지점을 살펴보자. 이미지의 왼쪽 부분은 하트가 불꽃 위에 있고 오른쪽은 하트가 불꽃 아래 있다. 두 선이 교차하는 곳에서 볼 수 있는 끊어진 선은 두 개의 선이 따로 분리되어 있다는 뜻과 전체 구조가 입체적이라는 뜻을 전달해주는 시각적 언어이다. 교차된 선이 양쪽 다 끊어져 있었다면 복잡하고 산만했을 것이다.

선을 어떻게 끊어줘야 하는지 보여주는 또 하나의 예가 있다. 맨 아래 그림의 디자인에서 팔은 파란 선으로 표시되어 있는데 팔이 화면 속으로 진입하는 부분은 파란 선 옆에 흰색 선이 겹쳐져 있다. 선이 다른 영역으로 들어간다는 것을 표시할 때는 동일 선상에서 색이 불쑥 끼어들듯이 갑자기 바뀌는 것보다 이렇게 표현하는 것이 훨씬 노련한 방법이다.

가드너 디자인, 맥코이 부동산
Gardner Design, McCoy Realty
패턴을 넣음으로써 전혀 새로운 차원의 메시지가 추가된 경우이다. 맥코이 부동산의 로고인데 맥코이 가문에서 문장으로 사용하던 격자 무늬를 더해 훨씬 풍부한 메시지를 전달하고 있다.

가드너 디자인, 엠버호프
Gardner Design, EmberHope
선을 중간중간 끊어주면 교차되어 있다는 뜻이 되지만 그러면 너무 복잡해진다. 한쪽만 선을 끊어주는 것이 의미를 세련되게 전달하는 방법이다.

가드너 디자인, 비지워크 ETV
Gardner Design, ViziWorx Enhanced Television
이미지가 포지티브 영역에서 네거티브 영역으로 들어갈 경우, 갈라져 나온 별도의 선으로 간단하게 분기점을 표시해주면 된다.

색에 대한 고려

색은 누구에게나 친숙한 디자인 요소라 다들 의견이 분분하고 사람마다 호불호가 확실하다. 클라이언트도 마찬가지이다. 디자인을 의뢰하러 올 때부터 새 로고가 어떤 색이었으면 좋겠다고 진작에 생각해놓은 색이 있을지 모른다. 기존 아이덴티티에 포함된 색일 수도 있고 어딘가에서 봐둔 색의 조합일 수도 있다.

그런데 전문가인 디자이너의 견해는 약간 다를 수 있다. 디자이너의 맡은 바 소임은 클라이언트가 가장 적합한 색을 사용하도록 이끌어주는 것이다. 디자이너들의 색상 선택은 기호에 따라 좌우되는 것이 아니라 탄탄한 논리를 바탕으로 한 것임을 클라이언트에게 알려야 한다. 색에 대해 논의할 때 새로운 클라이언트와 처음부터 공유하고 있으면 좋을 만한 사항이 몇 가지 있다. 특히 로고 프로젝트를 진행해본 경험이 없는 클라이언트일수록 많은 도움이 된다.

기업, 산업 분야, 업종마다 고유의 색이 있다 /// 홈디포Home Depot는 오렌지색, UPS는 갈색이다. 클라이언트도 이미 알고 있을 것이다. 그럼 건축 회사들이 아이덴티티 시스템에 빨간색을 자주 사용한다는 사실이나 감청색 우유 포장이 지방 함량 2%의 저지방 우유를 뜻한다는 것도 알고 있을까? 로고 리디자인 프로젝트를 진행하다 보면 클라이언트의 고유색 또는 그들의 업종이나 지역의 고유색이 있다는 사실을 발견하게 될 것이다.

그렇다면 이것이 디자인에서 의미하는 바는 무엇일까? 집수리에 필요한 모든 것을 취급하는 홈센터가 클라이언트라면 오렌지색을 사용하는 것은 (브랜딩과 법적 관점에서) 현명하지 못한 선택이다. 클라이언트가 건축가라면 빨간색이 아닌 다른 색을 선택하면 확실하게 차별화할 수 있다. 유제품 업체가 클라이언트인데 2% 저지방 우유 패키지에 감청색이 아닌 다른 색을 사용하면 소비자들이 매우 혼란스러워 할 것이다.

요컨대 사용하고자 하는 색에 내재된 연상 관계를 신중하게 고려해야 한다는 뜻이다.

기본색일 때 더 쉽게 이해되는 비주얼이 있다 /// 기본색native color이란 예를 들어, 싱싱한 잎은 녹색이라는 것처럼 다들 상식적으로 알고 있는 색이다. 나뭇잎을 디자인해놓고 파란색을 사용하면 메시지에 혼동이 일어날 수 있다. 하지만 반대로 대단히 멋진 뭔가가 될 가능성도 있다.

티모바일T-Mobile은 아이덴티티에 핑크(또는 마젠타)를 현명하게 사용했다. 이 회사는 통신 산업 범주 안에서 핑크에 대해 일찌감치 상표등록을 해놓은 덕에 그 후 법정 소송에서 여러 차례 권리를 인정받았다. 티모바일이 애초에 이 색을 선택한 이유는 무엇이었을까? 아마 다른 색은 선발 주자들이 차지해 사용하고 있었을 것이다. 어쨌든 색을 상표로 등록함으로써 색의 가치가 높아진 사례이다.

로고의 색이 형태보다 더 중요할 수 있다 /// 특히 멀리서 로고를 보면 형태보다 색과 패턴이 더 눈에 잘 띈다. 사람들은 색을 가장 먼저 인지하고 그다음에 패턴, 마지막에 형태를 알아본다.

소비자는 색에 관대하지 않다 /// 클라이언트가 은행이라면 핑크색 로고는 어림도 없겠지만 란제리 매장을 위한 디자인이라면 핑크가 완벽한 색일 것이다.

소비자들은 색에 관해 강력하게 기대하는 바가 있는데 그런 기대는 세상에 태어나 지금까지 살면서 경험한 내용을 바탕으로 형성된다. 그래서 기대에 어긋난 색을 보면 불편해하거나 의심을 품게 된다. 그렇다고 해서 소비자가 정확하게 기대하는 색, 동종업계에서 다들 쓰는 색을 사용하면 눈에 띄지 않을 위험이 있다.

따라서 소비자가 허용하는 범위 안에서 전혀 새로운 방향을 추구하며 적합한 색을 찾는 것이 디자이너가 할 일이다. 나는 기억에 오래 남도록 약간의 위험을 무릅쓰고 모험을 하는 것이 좋다고 생각한다.

멀티컬러 로고는 문제의 소지가 있다 /// 로고를 단색으로 디자인하는 디자이너는 아마 거의 없을 것이다. 그러나 아이덴티티에 여러 가지 색을 사용할수록 그것이 고유의 색이 될 가능성은 점점 희박해진다는 사실을 명심해야 한다. 대신에 선택의 폭은 넓어진다. 그리고 멀티컬러 로고는 재현이나 비용상으로도 문제의 소지가 있다.

문화적 유대가 매우 강한 색이 있는가 하면 인기가 변화무쌍한 색도 있다. 예를 들어, 제1차 세계대전이 발발하기 전만 해도 핑크는 남성의 색이었다. 제2차 세계대전을 계기로 핑크를 사용해 남성을 표현하는 것이 금기로 굳어졌다. 1980년대에는 형광 라임 그린이 유행색이었다. 주황은 시대에 따라 오락가락한다. 색은 기호의 변화에 따라 깔끔하고 산뜻해지기도 하고 은은하게 톤다운되기도 한다.

그러므로 당장의 유행과 인기에 너무 연연하지 않아야 한다. 최첨단 유행만큼 빨리 사라지는 것도 없다. 좋을 때는 좋다가도 순식간에 변질되는 것이 색이다.

똑같은 로고를 색만 달리해서 패밀리 브랜드를 표시할 때 생길 수 있는 문제 하나는 본래의 브랜드 색에 포함된 기업 가치가 부지불식간에 희석될 수 있다는 것이다.

프랑스에서는 이 넥타이를 장례식용으로 보겠지만 영국에서는 성대한 결혼식장에 갈 때 이런 넥타이를 맨다. 미국에서 선거 기간에 이 넥타이를 매면 어떤 정당을 지지하는지 노골적으로 표시하지 않으려고 무던히 애쓴 차림이라고 생각할 것이다.

나라마다 문화적으로 색이 상징하는 의미가 다르다. 인도에서는 오렌지색 또는 사프란색이 힌두교에 관련된 신성한 색이다. 아일랜드에서 주황색은 개신교를 나타낸다. 일본에서 흰색은 죽음의 색이지만 유럽 문화에서는 결혼을 의미한다. 해외에서도 로고를 사용할 예정이라면 사전에 리서치를 해두는 것이 바람직하다.

색이 어떤 식으로 재현될 것인지 고려한다 /// 로고 디자인에서 색상 선택이 별것 아닌 일처럼 보일 수 있지만 클라이언트에게는 시간이 갈수록 중요한 문제로 대두된다. 팬톤 매칭 시스템Pantone Matching System에서 색을 고르거나 4도 인쇄를 선택하는 등 디자이너가 어떤 선택을 하느냐에 따라 앞으로 몇 년간 클라이언트가 집행해야 할 예산이 크게 달라질 수 있다. 4도 인쇄에서 쉽게 재현되지 않는 별색을 선택하면 인쇄 작업과 비용이 크게 상승할 것이다. 인쇄물과 컴퓨터 화면에서 본래의 색이 충실하게 재현될 수 있을까? 디자이너는 클라이언트를 대신해 앞날을 내다볼 줄 알아야 한다. 클라이언트는 색의 선택이 기업의 순이익이나 손실에 어떤 영향을 미칠 수 있는지 까맣게 모르고 있을지도 모른다.

노란색 바탕에 검은색 글씨는 가독성이 가장 높은 색조합이다. 그렇다면 왜 책을 인쇄할 때 노란 바탕색을 사용하지 않는 것일까? 그것은 노랑과 검정의 조합은 먼 거리에서 볼 때 효과를 발휘하기 때문이다.

노란색은 재현하는 데 워낙 문제가 많기 때문에 아이덴티티의 고유색으로 쓰기에 무척 까다로운 색이다. 순수한 노랑은 색상환에서 가장 밝은 색이라 배경색이 흰색이면 당장 가시성에 문제가 생길 것이다. 흰 종이에 노란색으로 인쇄를 했다고 상상해보라. 노란색은 차가움과 따뜻함을 넘나드는데 녹색이나 주황으로 넘어가기 전에 있는 가는 선이 바로 노랑이다. 검은색처럼 중립적인 색을 더하면 노랑이 죽으면서 밝고 명랑한 매력이 사라져버린다. 그래도 노란색을 다른 색과 함께 사용하는 것을 흔히 볼 수 있다.

노랑이 가장 많이 쓰이는 용도는 배경색이다. 전형적인 예가 바로 캐터필러Caterpillar이다. 캐터필러의 아이덴티티에 노랑이 들어가는 것은 확실하지만 정작 로고는 늘 검은색으로만 표시된다.

노란색이 주의를 끄는 것은 사실이지만 허공으로 사라져버리는 것을 막으려면 울타리를 쳐줘야 한다. 베스트바이Best Buy의 로고는 노란색이 날아가지 않도록 검은색으로 띠를 둘렀다.

인쇄 기계는 대부분 스크린 농도 3퍼센트 미만은 재현하지 못한다. 그래서 잉크가 닿지 못한 부분의 경계가 날카로운 선으로 표현된다.

디자인에 컬러 그레이디언트를 넣으면 보기에는 아름다울지 몰라도 문제의 소지가 있다 /// 첫째, 디자인 프로그램마다 그러데이션을 만들어내는 수학 연산이 다르다. 따라서 환경이 바뀌면 파일 내용이 달라질 수 있다.

둘째, 디자이너가 100퍼센트에서 시작해 명암이 완만하게 이행되어 흰색에 이르도록 디자인을 했어도 인쇄 기계는 스크린 농도 3퍼센트 미만은 재현하지 못한다는 사실을 알아야 한다. 따라서 컬러가 끝나고 급작스럽게 흰색으로 바뀌면서 그 지점의 모서리가 날카롭게 나타날 것이다.

마지막으로, 자수를 비롯해 그레이디언트를 전혀 살릴 수 없는 사용처가 있다. 따라서 로고에 그레이디언트를 사용할 때는 미리 잘 생각해보고 정해야 한다.

클라이언트가 비용을 절약하고 번거로운 일을 당하지 않도록 창의력을 발휘해 방법도 강구해야 한다. 예를 들어, 오른쪽 그림의 디자인은 선의 색이 어두운 색에서 밝은 색으로 이행되고 있다. 게다가 활자는 검은색으로 인쇄해야 했다. 우리는 별색으로 갈 것인지, 4도 인쇄를 할 것인지 고민해 봤다. 어두운 색에서 밝은 색으로의 전환을 살리려면 4도 인쇄를 하는 수밖에 없었다. 대신에 디자인에 마젠타가 필요하지 않으므로 비용을 낮추기 위해 3도 인쇄 아트워크로 바꿨다.

가드너 디자인, 하이 터치 테크놀로지
Gardner Design, High Touch Technologies

CMYK 인쇄에 네 가지 색이 다 필요한 것이 아니라고? 불필요한 색(들)을 빼서 클라이언트의 비용 절약에 기여해야 한다. 이 디자인의 경우에는 마젠타가 필요하지 않다. 아니면 CMYK 중 하나를 별색으로 대체한다.

인쇄에서 CMYK는 마법의 공식이 아니다. 인쇄기에서 얼마든지 색을 바꿀 수 있다. 디자인에 밝은 핑크색이 포함되어 있다면 마젠타 대신 핑크로 바꾸고 색만 네 가지로 유지하면 된다. (단, 이 경우에 핑크가 디자인에 사용된 다른 색의 조색에 참여하지 않아야 한다)

매력적인 금속색 /// 우리 회사 디자이너들도 작업할 때, 아이덴티티에 금속색을 써보고 싶어 하는 경우가 꽤 많다. 단순한 구리색, 금색, 은색이 아니라 무슨 색이든지 다 낼 수 있는 메탈릭 잉크는 생생한 느낌이 무척 매력적이며 디자인을 돋보이게 하고 주목도를 높이는 데에도 효과가 좋다.

그런데 컴퓨터 화면에서는 금속색을 살리기가 어렵고 일반적인 출판물에도 금속색을 인쇄하려면 비용이 만만치 않다. 자수로 동일한 효과를 내기도 어려울 것이다. 그럼 무엇으로 대체하겠는가?

인쇄의 기본을 생각한다 /// 클라이언트와 합의해 완벽한 청록색을 별색으로 하여 아이덴티티에 사용하기로 했다면 사전에 코팅된 것과 코팅되지 않은 컬러칩을 둘 다 클라이언트에게 보여줘야 한다. 그렇지 않으면 두 경우의 색이 완전히 다르게 보여 낭패를 보는 일이 반드시 생기게 된다. 그런 정보를 클라이언트에게 일찌감치 알려주지 않으면 나중에 불평을 들을 것이 분명하다.

그럴 때는 클라이언트와 머리를 맞대고 코팅한 면에 사용할 색과 코팅되지 않은 면에 사용할 색을 나눠 두 가지 색을 개발해야 한다. 그런데 프로젝트를 마치고 디자이너가 빠지고 나면 위험할 수 있다. 아무리 가르치고 당부해도 잊어버리는 사람이 꼭 있기 마련이라 골치도 아프거니와 잠재적으로 크게 비용을 낭비하는 결과가 될 수 있다.

색은 정밀과학이 아니다 /// 이 점을 미리 확실히 밝혀두지 않으면 언젠가 큰 대가를 치를 수 있다. 모든 가능성에 대해 미리 클라이언트를 교육시켜두지 않으면 사무실 프린터에서 나온 출력물만 보고 클라이언트는 굉장히 다르게 생각할 수 있다. 화면에서 위풍당당 빛나던 RGB 색상도 종이에 인쇄해놓으면 십중팔구 느낌이 굉장히 다르다. 조명에 따라서도 색이 다르게 보인다. 변수는 얼마든지 많다. 색을 선택할 때 디자이너와 클라이언트는 이 점을 명심하고 있어야 한다.

CMYK 시대에서 RGB 시대로

로고를 디자인할 때 흑백으로 재현 가능한 마크를 만들어야 한다는 것이 가장 중요한 규칙이던 시절이 있었다. 당시에는 하프톤도 사용하면 안 된다고 생각했다. 흑백 세상에 살 때는 충분히 말이 되는 규칙이었다. 하지만 이제는 그 세상에 머물러 있는 사람은 아무도 없다. 예전에는 기껏해야 CMYK가 전부였지만 이제는 다들 옆 동네로 나와 RGB 세상에 터를 잡고 살고 있다. 빨강, 초록, 파랑의 점들이 말 그대로 불을 밝히는 세상이다. 휴대폰, 각종 패드, 평면 스크린, 컴퓨터를 통해 시각적 정보를 소비한다. 출력이 필요하면 컬러 프린터가 있다.

이런 디자인 규칙들은 컬러가 고급 기술이던 시절에 만들어진 것이다. 사회가 변하고 기술이 발전함에 따라 소비자의 기호와 구매 패턴도 달라진다. 컬러조차 20년 전과는 완전히 다르다. RGB 화면이 우리를 향해 빛을 투사하고 있다. 모두들 풍부하고 밝은 색조에 익숙해져 있다는 말이다. 어떤 컬러 트렌드 예측 기사에 따르면 지난 20년간 채도가 낮은 색상이 간헐적으로 나타나기도 했지만 대체적으로는 선명하고 채도 높은 환경에 익숙해지게 되었다고 한다.

2000년에 마이크로소프트 네트워크Microsoft Network(MSN)가 오리지널 로고를 처음 공개했을 때 디자이너들은 실용적이지 않다고 혹평을 했다. 하지만 이것은 급변하는 테크놀로지 시대를 맞아 케케묵은 규칙을 거스르는 신세대 디자인이 도래했음을 알린 로고이다.

이에 대해 앞장서서 안 된다고 외치는 사람들은 신문이나 전화번호부에 의존해 살아가는 클라이언트를 걱정하는 디자이너들이다. 하지만 이제 그런 세상에 사는 클라이언트는 거의 찾아볼 수 없다. MSN이 몇 년 전에 작고 투명한 멀티컬러 나비 로고를 선보였을 때 구시대 디자이너들은 경악하다 못해 숨이 막힐 지경이었다. 그랬던 분들의 숨통이 이제는 좀 트였기를 바란다. MSN은 종이 없는 회사를 부르짖던 기업이다. 그들은 이미 RGB 세상에 살고 있었던 것이다.

갤럽 조사에 따르면 미국에서 아직 전화번호부를 보유하고 있는 가정은 인구의 10퍼센트에 불과하다고 한다. 사무실 안이나 아파트 출입구에 각종 안내책자들이 발에 채일 정도로 쌓여 있는 것은 그곳이 전화번호부를 두기 가장 편한 장소라서 그런 게 아니다. 요즘은 배관공의 전화번호도 인터넷으로 찾는 시대이기 때문이다. 인터넷은 컬러를 보여준다고 해서 비용을 더 달라고 손을 내밀지 않는다.

**새로운 아이덴티티가 일관되게 사용되려면
디자이너의 사용법 안내서가 있어야 한다.**

사람들은 눈에 보이는 것으로 당신을 판단한다. 당신이 보내는 시각적 신호를 바탕으로 갖가지 어림짐작과 추정을 한다. 브랜드가 세상에 보낼 수 있는 가장 강력한 신호 중 하나는 브랜드가 일관적으로 사용되느냐 마느냐이다.

사람들은 일관성을 바탕으로 대담한 가정을 많이 한다. 소비자가 동종 제품 두 개를 놓고 어떤 것을 선택할 것인지 망설이고 있다면 브랜드가 일관적으로 사용되는 쪽으로 마음을 돌릴 가능성이 많다. 믿음이 가기 때문이다. 사람들은 사소한 부분에 세세한 관심을 기울인 것을 알아채고 그것을 바탕으로 제품의 품질, 서비스의 품질 등 다른 영역에 대해서도 똑같은 노력을 기울일 것이라고 확대 해석한다. 맡은 일을 제 시간에 완료하고, 전화를 걸면 친절하게 응대할 것이라고 생각하고, 마땅한 자격을 갖추었으리라 짐작하고, 사업을 운영할 수 있을 정도의 자금을 보유하고 있으리라 미루어 짐작한다.

클라이언트가 대기업이건 중소기업이건 다양한 곳에 로고를 적용할 수 있도록 유연한 로고를 만들어야 한다.

디자이너가 더 이상 관여하지 않는 상황에서 클라이언트가 아이덴티티를 일관적으로 사용하여 높은 가치가 창출된다는 것은 디자이너가 치밀한 로크업을 만들어놓지 않는 한, 거의 불가능한 일이다. 로크업Lockup이란 로고와 워드마크 사이의 시각적 연결 장치를 일컫는 말이다. 로고를 구성하는 여러 가지 요소들을 서로 어떻게 연계해 사용해야 하는지, 혹시 슬로건이 있다면 슬로건과는 어떤 식으로 함께 사용해야 하는지 등을 클라이언트와 벤더들에게 구체적으로 설명해준다. 이를테면 디자인을 구성하는 요소들의 눈에 보이는 관계와 방향성을 정의한 것이라 할 수 있다.

그런 요소들은 적용되는 크기와 위치, 사용처의 성격과 상관없이 서로 잘 어울려야 하고 크기 변화와 성격이 일관적이어야 한다. 디자이너가 로고를 워드마크의 윗부분 정중앙, 워드마크 높이의 절반에 해당하는 위치에 배치해야 한다고 지정했다면 그것이 바로 로크업이다.

용도 예측

로크업에서 가장 골치 아픈 문제는 해당 디자인의 용도와 사용처를 미리 예상해야 한다는 것이다. 디자인이 앞으로 어떻게 사용될지 어떻게 알 수 있을까?

최소의 크기를 지정한다 /// 쉬운 것부터 먼저 해보자. 아이덴티티가 오용될 수 있는 방법을 예측해보는 것이다. 예를 들어, 디자이너는 디자인을 일정 크기 이하로 축소하면 워드마크나 로고의 단어와 글자가 읽히지 않는다는 사실을 알고 있다. 거기서부터 시작하면 된다. 디자인의 최소 크기를 밝히는 것이다.

크기에 관한 문제를 해결하기 위해 로고를 처음부터 다시 만들어 적용하는 일도 심심찮게 볼 수 있다. 원칙적으로는 처음부터 그런 문제가 생기지 않게 디자인해야 마땅하다.

잠재된 문제를 식별한다 /// 클라이언트에게 필요한 모든 시각 자료에 대해 콜래트럴 시스템 조사를 이미 완료했을 것이므로 이상적으로 보자면 지금쯤 해당 기업이나 조직이 앞으로 로고를 어디에 어떻게 사용할 것인지가 일목요연한 목록으로 정리되어 있어야 한다. 시간과 예산의 한계 때문에 아이덴티티의 모든 용도에 대해 로크업을 디자인하는 것이 어려울 수 있다. 그래도 가장 일반적인 용도와 가장 문제가 많은 용도가 무엇인지 정도는 알 수 있을 것이다.

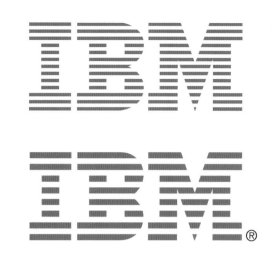

IBM과 미놀타Minolta의 로고는 다양한 크기에 맞춰 사용할 수 있도록 디자인되었다. 폴 랜드가 디자인한 오리지널 IBM 로고는 선이 더 많았지만 재현에 문제가 있어서 1972년에 단순한 형태로 바뀌었다. 배스 예거가 디자인한 오리지널 미놀타 로고는 워드마크에 장식적 아트워크가 들어 있다. 작은 사이즈용으로는 위 그림의 옛날 광고에서 볼 수 있는 것처럼 더 단순한 형태의 로고를 별도로 만들었다.

가장 만들기 쉬운 로크업 중 하나는 로고와 워드마크가 정사각형 안에 들어가 있는 경우이다. 수평 공간과 수직 공간의 균형이 이미 맞는 상태이기 때문이다. 모양이 세로로 길수록 부딪치는 문제가 많아진다.

적용이 어려워서 다른 방향의 로크업을 제공해야 하는 경우도 있다. 배달용 오토바이를 로크업 시스템에 포함시키려고 작업 중이라고 생각해보자. 로크업을 준수하는 데 있어서 간판만큼 골치 아픈 것이 없다. 제작비도 많이 드는데다 크기도 크고 엄청나게 눈에 잘 띈다. 차량은 공간 상 아이덴티티를 넣기에 제약이 무척 많다. 출입문 핸들과 외장 장식이 방해가 되고 같은 회사 차량이라도 트럭마다 창문 사양이 다르거나 아예 없는 경우도 흔하다.

로크업은 명함에서부터 차량 도색까지 다양한 크기에 맞춰 사용할 수 있도록 유연해야 한다.

일반적 용도에 대해서는 로크업을 만들기가 상당히 수월하다. 반면에 세로 간판, 차량 도색용 그래픽 등 문제의 소지가 많은 용도에 대해서 디자이너가 지침을 제공하지 않으면 클라이언트가 스스로 방법을 강구할 것이고 그럼 대개는 이상적인 결과물이 나오기 어렵다.

규칙을 정한다 /// 클라이언트의 원래 로고가 'Atlas(그리스 신화에 등장하는 거인신 아틀라스)'의 첫 글자 A를 딴 것이며 양쪽 어깨에 천공을 짊어진 모양이라고 해보자. 클라이언트의 직원 중 한 사람이 그것을 보고 그 A를 헤드라인에 쓰면 좋겠다고 아이디어를 내놓았다. 브랜드나 디자인을 생각하면 별로 좋은 생각이 아니지만 아이디어를 내놓은 본인은 자기가 매우 창의적인 아이디어를 냈다고 생각할 것이다.

디자이너는 클라이언트가 아이덴티티를 창의적으로 사용하기를 바란다. 디자인을 통해 창출한 가치와 클라이언트가 쓴 비용이 무용지물이 되는 것을 원하지 않는다. 그런 식으로 오용할 것에 대비해 로크업을 무시하면 들인 비용과 브랜드 자산이 모두 수포로 돌아간다고 미리 설명해야 한다.

클라이언트가 성급하게 매뉴얼부터 먼저 작업해달라고 요구하는 경우가 가끔 있다. 나는 개인적으로 광고를 비롯해 여러 마케팅 보조 수단에 아이덴티티가 실제로 구현되지 않은 상태에서는 매뉴얼 작업을 하지 않는다. 먼저 적용을 해봐야 무엇이 최선인지 제시할 수 있기 때문이다.

적용 전에 그래픽 표준부터 개발하면 내용도 빈약하고 효과도 별로 없다. 일에는 순서가 있는 법이다.

보호영역을 정한다 /// 아이덴티티는 텍스트, 아트워크 등 다른 이질적인 요소들과 잠시 함께 사용되더라도 그것들과는 별개의 것이라는 사실이 시각적으로 자명하게 눈에 들어와야 한다. 어디까지가 아이덴티티이고 어디서부터가 잠시 나타났다 사라질 요소인지 소비자가 확실히 구분할 수 있어야 한다.

추가될 시각적 언어에 대비한다 /// 아이덴티티에는 시각적 DNA가 있다. 함께 사용했을 때 잘 어울리는 시각적 표현 양식이 따로 있다. 디자이너의 로크업 디자인에는 색, 질감, 서체, 사진 등이 모두 포함되어 있어야 하고 그런 것들이 시각적으로 서로 어떻게 공존해야 하는지 설명해주는 강력한 기준이 포함되어야 한다.

예를 들어, 회사명 바로 아래 슬로건이 놓인다고 치자. 슬로건은 아이덴티티와 함께 오래 사용될 장기적인 요소일 수도 있고 단기적 요소일 수도 있다. 계절이 바뀔 때마다 달라질 수도 있다. 디자이너의 입장에서는 슬로건이 항상 같은 자리에 와야 마땅하다. 그런데 슬로건이 있을 때도 있고 없을 때도 있으므로 그럴 때는 두 경우 모두에 대해 지침을 제공해야 할 것이다.

마지막으로 짚고 넘어갈 것은 디자인이 오용될 상황을 사전에 모두 다 예측하기는 어렵다는 점이다. 클라이언트가 "이렇게 하지 말라는 말은 없으니까…"라면서 로크업을 무시하는 경우도 있을 것이다.

그런 식의 사고방식 앞에서는 뾰족한 방도가 없다. 최선의 결과물을 제시하고 최선의 조언을 제공하고 나면 다음 프로젝트로 넘어가는 것이 디자이너가 할 수 있는 일의 전부이다.

Give the signature room to stand out by allowing a clear space around it. The clear space should be equal to one half of the signature height.

클라이언트에게 아이덴티티를 구성하는 모든 요소들이 서로 어떻게 연관되는지 그래픽을 통해 지침을 전달한다.

납품 ┊ 🗝

프레젠테이션

당신의 디자인을 세상에 선보일 시간이다.

여기서부터는 지금까지와 전혀 다른 새로운 단계에 접어든다. 여태껏 누에고치 안에 들어앉아 창작에 몰두하느라 바깥 세상과 교류도 별로 없이 치밀한 디자인 해법을 만들어내는 데에만 역량을 집중했다면 이제는 그렇게 해서 나온 결과물을 세상에 공개할 시간이다.

프레젠테이션은 경험이 있는 사람이건 없는 사람이건 철저한 준비가 필수적이다. 앞서 여러 차례 미팅을 하는 과정에서 누구에게 프레젠테이션을 하게 될 것인지 대충 감을 잡았을 것이고 브리프를 통해 프로젝트의 목적을 누누이 강조해두었을 것이다. 남은 것은 클라이언트나 클라이언트 측 담당자들이 어떤 반응을 보일 것이냐 하는 것이다.

나는 지금까지 수백 가지 로고 디자인의 프레젠테이션을 해봤기 때문에 그동안의 경험을 바탕으로 클라이언트가 어떤 식으로 이의를 제기하기 시작하면 콘셉트를 이해하는 데 걸림돌이 되는지 알고 있다. 하지만 클라이언트에게 만반의 준비를 시키면 다는 아니더라도 대부분은 극복이 가능하다.

원격 프레젠테이션

프레젠테이션에 직접 갈 수 없으면 PDF 파일이라도 전송해야 한다. 그럴 수밖에 없는 상황이 생기면 나는 어쩐지 가슴이 답답해진다. 클라이언트의 표정을 볼 수 없고 분위기를 느낄 수 없고 그들이 하는 말을 직접 들을 수 없기 때문이다.

아트워크를 보내기 전에 클라이언트와 전화 통화라도 할 수 있으면 그래도 낫다. 그런 다음에 클라이언트가 파일을 열면 그들이 내용을 훑어보는 동안 함께할 수 있다.

원격 프레젠테이션을 해야 하는 상황이 닥치면 철저한 통제하에 아트워크를 공개하되 클라이언트의 반응을 볼 수 있도록 스카이프라든가 다른 화상회의 기술을 이용한 프레젠테이션 방법을 모색해야 한다.

바뀔 수 없는 것은 없다. 당신도 잘 아는 사실이다. 하지만 이 단계에서 별로 듣고 싶지 않은 소리일 것이다.

디자이너들은 클라이언트의 조언이나 훈수를 아쉬워하다가도 정작 그런 소리를 들으면 질색을 한다. 하지만 프레젠테이션 석상에서 의견이 있으면 기탄없이 말해달라고 했으므로 클라이언트가 의견을 제시하면 그에 맞춰 기꺼이 디자인을 수정해야 한다.

다음 단계로 진행을 하려면 무엇보다 클라이언트의 동의가 필요하기 때문이다. 그런데 클라이언트도 디자이너를 고용한 이유를 제대로 알아야 한다. 당신의 선택에 대해 분명하게 이해가 가도록 설명을 해야 한다. 그럼 클라이언트는 뭔가를 요구하더라도 당신의 의도를 존중할 것이다.

초기 디자인

최종 디자인

트럭운송업체를 위해 만든 이 아이덴티티는 애초에 클라이언트가 승인한 디자인을 대대적으로 변경한 최종안이 확정되었다. 제리 카이퍼Jerry Kuyper와 조 피노치아로가 더 나은 디자인이 가능하다는 것을 인정하고 마크의 잠재력을 극대화하는 디자인으로 변경했기 때문이다.

나는 프레젠테이션에 앞서 사람들에게 최대한 마음을 열고 들어달라고 부탁한다. 프레젠테이션 내용 중에서 예를 들어, 색 같은 것은 적절할 수도 있고 아닐 수도 있는데(이렇게 말하면 꼭 뭔가 반응이 나온다) 금방 바로 잡으면 되는 문제이므로 그런 이유 하나 때문에 디자인에 대한 의견을 송두리째 바꿔서는 안 된다고 말한다.

사전에 그런 이야기를 하는 것은 색상처럼 금방 수정할 수 있는 요소 때문에 디자인 전체를 거부해서는 안 된다고 확실하게 인식시키려는 목적이 있다. (색에 대한 이의가 제기되지 않도록 하려면 디자인을 흑백으로 제시하는 방법이 있다. 클라이언트는 디자이너가 무턱대고 색을 선택하는 것이 아니라는 것을 알아야 하고 디자이너는 자신의 선택에 대해 논리적인 설명을 준비해야 한다)

심벌과 워드마크를 조합한 디자인을 모색 중일 경우에는 마음에 드는 점, 눈에 거슬리는 점이 있으면 바로 바로 솔직하게 말하라고 요청한다. 로고는 훌륭한데 서체가 마음에 들지 않아 폐기되거나 서체는 훌륭한데 디자인이 어설퍼서 통째로 날아간 로고가 얼마나 많은지 모른다. 실제로 디자인 중에 마음에 걸리는 것이 있으면 터놓고 이야기를 해야 한다.

사전 준비

클라이언트들은 그동안 자신의 분야에서 승승장구를 거듭한 사람들이다. 더군다나 당신에게 디자인을 의뢰한 것으로 봐서 믿을 만한 안목을 갖고 있다. 따라서 프레젠테이션을 할 때 지나치게 똑똑한 척은 하지 않는 것이 좋다. 토론을 주도하는 것은 당신이지만 당신에게 정말 필요한 핵심 정보는 클라이언트의 손에 들어 있다. 그들이 이의를 제기하면 그것이 타당하지 않아 보여도 경청할 줄 알아야 한다. 그들 역시 프로젝트를 성공으로 이끌고 싶은 사람들이다. 답변에 앞서 클라이언트의 입장에 서서 그들의 관점을 이해하려고 노력해야 한다.

나는 먼저 디자이너들이 거부당하는 데 이골이 나 있다고 말한다. "오늘 여덟 가지의 로고를 보여드리려고 합니다. 그중에 하나만이라도 여러분의 마음에 들면 저희는 소기의 목적을 달성하는 것입니다. 그러니까 일곱 개는 퇴짜를 맞을 것이라는 말입니다." 늘 통과되는 디자인보다 거부당하는 디자인이 많을 수밖에 없다. 따라서 퇴짜맞는 데 익숙해져야 한다.

또한 클라이언트가 거부의 뜻을 밝히면 그냥 익살스럽게 받아들이고 다시 결의를 다진다. 여러 번 싫다고 타박하며 디자이너를 창피하게 한 클라이언트도 기분이 썩 좋지는 않을 것이기 때문이다. 클라이언트에게 그게 당연한 일이라고 말하자. 여덟 가지 로고를 모두 사용할 수는 없는 노릇 아닌가?

여러 디자이너들과 함께 일할 때 최종 선택되는 것은 단 한 사람의 디자인이다. 나머지는 트로피를 받지 못한 채 빈손으로 집에 돌아가야 한다는 뜻이다. 디자인에 엄청난 아이디어와 에너지를 쏟아 넣는 것은 어떤 디자이너나 다 마찬가지이다. 이번에 선택받지 못하면 다음 프로젝트에 더욱 열과 성을 다하면 된다. 대신에 자신에게 솔직한 자세로 클라이언트가 당신의 디자인에 대해 어떤 이의를 제기했는지 새겨둬야 한다. 클라이언트가 디자인을 볼 줄 모른다고 욕해봤자 다음 프로젝트에서 채택되는 데 전혀 보탬이 되지 않는다.

클라이언트의 취향과 호불호를 제대로 판단해야 선택받는 디자인을 할 가능성이 높아진다. 클라이언트가 당신의 취향에 맞는 디자인을 좋아해줄 날만 고대하는 것은 실패를 재촉하는 길일 뿐 아니라 영원히 기다리기만 하다 끝날 가능성이 매우 높다.

브리프 다시 보기

실제로 결과물을 제시하기 전에 할 일이 또 하나 있다. 원래의 디자인 브리프를 되짚어 보는 시간을 갖는 것이다. 그 이유는 여러 가지이다. 하나는 지난 한두 달 동안 클라이언트가 프로젝트에 (디자이너만큼) 깊이 관여하지 않았으므로 핵심 내용을 상기시킬 필요가 있다는 것이다. 마지막 회의 이후 그들의 머릿속에 조금 다른 새로운 생각들이 자리 잡고 있을지도 모른다. 원래의 목표를 다시 언급하면서 목표는 이랬다 저랬다 바뀌는 것이 아니라는 것을 강조할 수 있다. 원래의 목표가 무엇이었는지 상기시키고 디자인이 그 목표를 어떻게 충족시키고 있는지 설명한다.

첫 회의에서 다같이 공감한 생각과 통찰을 몇 가지 다시 언급하는 것도 좋은 방법이다. 특히 새 디자인이 그런 생각과 밀접하게 연관되어 있다면 이 과정이 반드시 필요하다. 생색을 내라는 것이 아니다. 클라이언트가 앞서 기민한 회사라고 언급했고 그래서 디자인에 여우 캐릭터를 사용했다면 이는 클라이언트의 기대에 충실히 부응한 것이다. 그럼 클라이언트도 그 콘셉트에 대해 더 강한 애착을 느끼고 기꺼이 받아들일 것이다.

프레젠테이션 진행 방법

콘퍼런스에 참석했는데 참석자들 모두 같은 생각에 젖어드는 것을 본 적이 있는가? 만난 지 얼마 되지도 않은 사람들과 급속도로 친해져서 다른 자리에서라면 절대 하지 않았을 이야기를 늘어놓는 자신을 발견한다. 자기도 모르게 힘이 솟는 신나는 경험이다. 그런데 그러고 나서 사무실에 돌아가 놀라웠던 경험을 이야기하면 공감해주는 사람이 아무도 없다.

로고 디자인과 프레젠테이션을 진행하는 과정도 그와 비슷하다. 디자이너는 디자인을 위해 노력하고, 에너지를 쏟고, 온 마음과 열정을 다해 전력투구하여 작업을 마쳤다. 그렇기 때문에 프레젠테이션에서 자신이 얼마나 특별한 경험을 했는지 이야기하고 싶어 하지만 과정을 모르는 클라이언트는 그런 것 따위 신경을 쓰지 않는 것처럼 보인다. 클라이언트의 유일한 관심은 오로지 결과물이다.

프레젠테이션을 하는 디자이너는 '저' 아니면 '나'로 시작하는 문장을 늘어놓으면서 클라이언트가 아닌 자기 개인의 이야기를 하려고 한다. 그런데 이건 '그들'의 로고이고 '그들'의 프레젠테이션이므로 모든 이야기가 '그들'을 중심으로 이루어져야 한다. 미리 원고를 작성해 논지를 일관적으로 이어나가는 것도 좋은 방법이 될 수 있다.

프레젠테이션을 할 때 디자인을 딱 하나만 소개하는 디자이너도 있고 여러 가지 안을 보여주는 디자이너도 있다. 프로젝트의 목표와 목적을 요약해 재차 상기시키고 핵심 내용을 한 번 더 강조한 뒤에 디자인을 보여주면서 영업을 성공으로 이끌려고 하는 사람이 있는가 하면, 디자인에 대해 설명을 한 다음에 디자인을 보여주는 사람도 있다. 어떤 방법이든지 다 좋지만 한 가지 기억할 사실은 당신의 디자인에 대해 대신 해명해주거나 분위기를 잡아주는 사람은 아무도 없다는 점이다. 어쨌든 프레젠테이션할 때는 로고를 되도록 빨리 클라이언트에게 보여주는 것이 좋다.

무슨 말을 할 것인가? /// 우리 회사에서는 프레젠테이션에 들어가기 전에 디자이너들이 모인 자리에서 클라이언트에게 제시할 디자인을 전부 펼쳐놓고 발표할 이야기를 들려준다. 그 과정에서 혹시 빼먹은 것이 있으면 다른 디자이너들이 상기시켜 주기도 한다.

그렇게 모든 것을 철저하게 리허설하고 직원들의 든든한 지원과 조언을 받고 클라이언트의 사무실을 찾는다. 프레젠테이션을 잘하는 것은 대단히 중요한 일이다. 준비가 되어 있지 않으면 디자인을 팔 수가 없다. 이 일을 수월하게 해치우는 사람도 있고 굉장히 소극적으로 하는 사람도 있다.

가드너 디자인은 프레젠테이션을 할 때 완성된 로고를 카드로 보여주거나 스크린에 띄워 보여준다. 앙주 베이커리Anjou Bakery의 경우에는 일곱 가지 안을 제시했다. 프로젝트의 목표라든가 그 밖의 내용은 시각 자료를 이용한 프레젠테이션을 시작하기 전에 구두로 끝내 버린다. 이 단계에서는 모든 슬라이드가 오로지 로고에 집중되어 있다. 여기에 늘어놓은 것처럼 모든 로고를 한꺼번에 제시한 다음, 각각에 대해 크리에이티브 측면에서 왜 그런 결정을 내렸는지 설명한다.

즉석 수정, 할 것인가 말 것인가

프레젠테이션 중에 클라이언트가 즉석에서 색을 바꾸거나 다른 서체를 적용해달라고 하는 일이 심심치 않게 생긴다.

클라이언트가 보는 앞에서 그런 수정 작업을 수행하는 것이 과연 현명한 일인지 신중하게 생각해봐야 한다. 별것 아닌 것처럼 보이지만 결코 사소하지 않은 수정을 반복하다 보면 다음의 세 가지 상황이 벌어질 가능성이 있다.

첫째, 디자인 과정에 깊이 개입하게 된 클라이언트가 잘못된 판단임이 분명한 어리석은 결정을 내리기 시작할 수 있다. 둘째, 디자인에 참여한 클라이언트가 '내가 만든 디자인'에 집착하기 시작할 수 있다. 셋째, 이것이 장기적으로 볼 때 가장 안 좋은 결과를 낳을 수 있는 상황인데 이런 이유에서 디자인 과정은 베일 속에 감춰두는 것이 낫다. 수정하는 데 10초 밖에 걸리지 않는다는 것을 클라이언트가 직접 목격하면 모든 디자인이 다 그렇게 간단하다고 생각하기 시작한다. 디자인 전체에 들어가는 고민과 노력은 생각하지 않고 오로지 기계적인 수정 과정만 보고 소프트웨어 사용법만 알면 직접 할 수 있다고 속단하는 것이다.

수정 요청을 받으면 후속 회의를 기약하고 추후에 수정안을 제시하는 것이 최선의 방법이다.

제리 카이퍼는 대중의 사랑을 한 몸에 받는 아이덴티티를 많이 만들어낸 천재 디자이너이다. 배스/예거 어소시에이츠Bass/Yager & Associates가 AT&T의 줄무늬 구를 디자인할 때 결정적인 역할을 한 카이퍼는 그 후 세계야생생물기금, 터치스톤Touchstone, 스프린트Sprint 등의 로고를 디자인하거나 디자인 과정을 총괄했다. 최근에는 코네티컷 주 웨스트포트에 사무실을 내고 다른 디자이너들과 파트너십으로 보험회사인 시그나, IT 전문기업 시스코Cisco의 아이덴티티를 디자인했다. 여기서는 제리 카이퍼 파트너스Jerry Kuyper Partners가 로고 프레젠테이션에 대해 생각하는 바와 리니지 로지스틱스Lineage Logistics의 로고에 대한 약식 프레젠테이션 내용을 소개하도록 하겠다.

프레젠테이션에 노련하지 못한 사람은 연수나 코칭 교육을 통해 기량을 연마하든가 프레젠테이션을 잘하는 다른 직원에게 부탁을 하는 것이 좋

다. 어떻게 보면 프레젠테이션이 전부라고 할 수도 있기 때문이다. 아무리 열심히 노력했어도 디자인을 제대로 보여주고 설명하지 못하면 무용지물이 되어 버린다. 기업인으로서 성공대로를 달려온 사람들을 앞에서 발표하게 된다는 사실을 명심하자. 조금이라도 긴장하거나 말을 더듬기라도하면 능력이 부족한 사람으로 낙인찍힐 수 있다.

나는 로고 프레젠테이션을 할 때 맨 먼저 클라이언트와 공감대가 형성된 브랜드 전략과 기준을 다시 한 번 언급한다. 여기에는 포지셔닝, 바람직한 이미지의 속성, 주요 목표 대상이 포함된다. 로고 방향을 제시할 때는 세 가지 내지 다섯 가지 정도 소개하는 것이 가장 적절하다고 생각한다. 여기서는 리니지의 프레젠테이션에서 사용한 60장의 슬라이드 가운데 9개를 뽑아 소개한다. 마셜 스트래티지Marshall Strategy가 브랜드명을 만들고 전략을 수립했으며 내가 그들과 협력해 로고를 디자인했다.

"리니지 로지스틱스는 고객의 필요에 맞춰 정확하고, 믿고 맡길 수 있는 저온 유통 체계를 제공한다는 목적으로 설립된 창고 및 물류 회사이다." – lineagelogistics.com

디자인 최적화를 통해 로고를 훨씬 바람직하게 개선할 수 있었다. 신중한 검토를 거쳐 다음의 내용을 전면 개편했다.

- 로고의 형태와 색

- 로고타이프, 변별력 강화

- 심벌과 로고타이프의 위치

프레젠테이션에서 내가 달성하고자 하는 바는 다음과 같다.

- 모든 사람이 편안하게 의견을 개진할 수 있는 느긋하고 자유로운 분위기 조성

- 회의의 전략적 목표에 합당한 판단과 결정

가급적 피하는 것은 다음과 같다.

- 개별 로고 방향에 대해 과도하게 디자인 최적화 작업을 진행하는 것

- 프로토타입을 만드는 데 과도하게 시간을 투입하는 것

- 첫 프레젠테이션에서 클라이언트가 로고를 딱 하나 선택할 것이라고 기대하는 것

효과적으로 의사를 결정하는 데 도움이 되는 정보 제공.

시작할 때 로고를 하나만 보여주면서 클라이언트가 디자인 방향에 정신을 집중할 시간을 준다. 그런 다음에 콘셉트와 슬라이드 하단에 있는 텍스트에 대해 간략히 설명을 한다. 이 로고는 작은 회사가 여럿 모여 강력한 리니지 조직을 형성하듯이 다양한 요소들이 합쳐져 커다란 전체를 이룬다는 뜻이다.

명함을 이용해 로고가 구체적으로 적용되었을 때, 크기가 줄어들었을 때 어떤 모습인지 보여준다. 로고의 다양한 형태를 프로토타이프로 보여줄 때는 특별히 튀는 디자인은 피한다. 클라이언트가 로고 방향에 집중하는 데 방해가 될 수 있기 때문이다.

로고 방향을 제시할 때 주요 경쟁사들의 로고를 곁들이면 비교할 수 있어서 좋다.

직원 유니폼에 적용된 로고를 보여준다. 클라이언트에게 가장 중요한 적용 사례를 4~6개 정도 제시한다.

색을 달리하거나 반전의 사용 가능성도 보여준다.

로고의 네 가지 방향을 나란히 늘어놓고 비교할 수 있게 한다. 크기를 축소한 것도 보여주면서 결정에 필요한 정보를 충분히 제공한다.

원래의 로고 방향과 최적화된 최종 로고를 보여준다.

아이덴티티의 적용

디자인이 대대손손 번성하려면 DNA가 있어야 한다.

프레젠테이션 단계를 무사히 마치고 클라이언트의 최종 로고 선택까지 끝났다. 그 말은 백지 한가운데 예쁘게 인쇄된 로고가 클라이언트의 손에 들어갔다는 말이다. 앞으로 온갖 우여곡절과 산전수전을 겪게 될 로고의 입장에서 보자면 이때가 가장 행복한 시절이다. 이 시기 후에 디자이너가 클라이언트에게 로고 사용법을 교육해주지 않는다면 디자인은 그 가치를 발휘하기가 어렵다.

요즘 난무하는 아마추어 디자이너들과 웹사이트, 공동구매 사이트들도 여기까지는 충분히 서비스를 제공할 수 있다. 그런데 아이덴티티 디자이너는 로고를 만드는 데 그치는 것이 아니라 로고를 실전에서 효과적으로 사용할 줄 아는 능력을 갖춘 사람들이다. 디자이너가 클라이언트에게 진정한 가치를 창출하는 곳이 바로 이 지점이며 디자이너가 클라이언트에게 디자인의 대가로 적잖은 금액의 돈을 청구할 수 있는 이유도 바로 이것 때문이다.

브랜드도 나무처럼 뿌리가 없이는 장수할 수도 없고 강력한 힘도 발휘할 수 없다.

나무를 생각해보자. 대부분의 나무는 땅 위 식물의 형태와 구조가 그대로 땅 밑의 뿌리에도 반영되어 있다. 키만 껑충하고 뿌리가 부실한 나무는 쉽게 병들거나 바람이 불면 쓰러진다. 튼튼한 나무를 원한다면 유기체 전체에 이익이 되는 일을 해줘야 한다.

로고도 다를 바 없다. 영양을 공급하고 탄탄하게 기반을 잡아줘야 한다. 로고 공동구매 사이트에서 단매로 로고를 구입하는 것과 아이덴티티에 투

자해서 오랫동안 생명을 이어가며 봉사하게 만드는 것의 차이가 바로 그런 것이다. 그래야 디자이너가 더 이상 개입하지 않을 때에도 로고가 저혼자 강하게 커나갈 수 있다.

나는 클라이언트들에게도 이 이야기를 들려준다. 실제로 나무와 나무 아래 뿌리 구조를 그림으로 보여주면서 납득을 시킨다. 클라이언트가 디자이너에게 비용을 들여 로고를 디자인하는 것은 어려운 일이 아니다. 하지만 진정한 투자 의지가 있는 클라이언트라야 탄탄한 뿌리를 가진 로고의 구조까지도 손에 넣을 수 있는 것이다. 아이덴티티 디자이너는 세월이 아무리 흘러도 유기체 전체가 건강을 유지할 수 있도록 브랜드 DNA를 만들어주기 때문에 다른 사람들이 제아무리 의지와 능력을 발휘해도 당신은 그들보다 훨씬 많은 것을 클라이언트에게 제공할 수 있다.

브랜드 DNA

브랜드 DNA를 설명하기 위해 내가 늘 클라이언트에게 보여주는 사진이 하나 있다. 머리카락 색이 빨간 엄마와 아빠 그리고 부부를 빼다 박은 듯한 두 자녀의 사진이다. 이 부부 사이에서 머리카락이나 눈동자가 다른 색인 자녀가 태어날 확률은 거의 없을 것으로 보인다. 이렇듯 두 사람이 낳을 자녀가 어떤 모습일지 결정해주는 것이 DNA이다.

브랜드 DNA도 원리는 똑같다. DNA가 제 역할을 하는 회사는 디자이너가 더 이상 프로젝트에 관여하지 않아도 아무 탈 없이 잘 굴러간다. 규모가 아무리 크고 지사가 여기저기 흩어져 있어 수많은 사람의 손을 거쳐 브랜드 아이덴티티가 구현되더라도 상관이 없다. 그런 회사는 기존과 조금은 다른 새로운 캠페인이나 방향을 시도해도 그것이 본래의 유전자에서 나온 것이면 다른 것들과 얼마든지 조화를 이룰 수 있다.

반면에 디자인 지침에 해당하는 DNA가 없는 회사는 필요할 때마다 새 유전자를 도입할 것이고 그럼 머잖아 나머지와 생김새가 전혀 다른 디자인이 불쑥 튀어나오게 될 것이다. 그들 사이에 어떤 관계가 있는지 아무도 눈치채지 못할 것이고 본래의 로고는 가치가 시들어 투자한 만큼의 꽃을 피우지 못하게 될 것이다.

그럼에도 불구하고 클라이언트가 원하는 것이 오로지 로고뿐이라면 로고만 만들어 제공하는 수밖에 없다. 종합적 아이덴티티와 그것의 지침이 되는 DNA의 가치를 충분히 설명하지 않았다고 죄책감을 느낄 필요는 없다.

부부의 DNA가 합쳐져서 태어난 자녀들은 부모와 생김새가 비슷하다. 이 가족은 뭔가 아무리 잘못되어도 붉은색이 아닌 다른 색 머리카락을 가진 자녀가 태어나기는 어려울 것 같다. 당신의 브랜드 DNA도 바로 그런 능력을 보유하고 있어야 한다.

브랜드 DNA에 무엇을 담아야 하는가?

아이덴티티의 적용이 로고를 중심으로 이루어지는 것은 사실이지만 강력한 시각적 브랜드를 구축하는 데 든든한 지원군 역할을 하는 요소는 그외에도 여러 가지가 있다. 여기서 요소란 단순히 인쇄물이나 화면을 구성하는 항목만 가리키는 것이 아니라 회사 차량, 인테리어 디자인, 건축, 사이니지, 패키지, 제품 등에 적용되는 모든 요소를 통틀어 일컫는 말이다. 여기서부터는 우리 회사에서 크로거 편의점을 위해 만든 DNA의 예를 들어 설명해보겠다.

타이포그래피 /// 시각적 어휘의 일환으로 사용되는 타이포그래피는 단순히 폰트 그 자체만 가리키는 것이 아니라 다른 요소들과 관계를 맺는 데 필요한 폰트의 크기, 자간과 자간 조절 가능 여부, 행간, 폰트의 글자 외곽선을 변경하는 문제 등을 모두 의미한다. 같은 줄에서 한 폰트 옆에 다른 폰트가 올 수도 있고 숫자들의 베이스라인이 각각 다른 전문가용 폰트를 사용할 수도 있다.

타이포그래피를 사용한다는 것은 단순히 단어의 글자를 타이프하는 것보다 훨씬 복잡한 일이다. 타이포그래피와 로고 간에 인연을 맺어주는 일이다. (글꼴과 워드마크는 별개의 것으로 생각해야 한다) 당신이라면 텍스트에 어떻게 생명을 불어넣겠는가?

색 /// 여기서 색이란 단순히 로고의 색만 의미하는 것이 아니다. 아이덴티티 전체에 덧붙여져 있는 광범위한 색의 계층 구조가 있을 것이다. 색을 어떻게 사용해야 하는가? 강렬한 색을 사용하거나 색이 커다란 블록을 형성한 곳이 있는가? 넓게 펼쳐진 밝은 색 위에 로고가 배치되는가? 더 연한 색이나 그러데이션으로 처리된 색, 아니면 보일락말락 희미한 색이 사용되는가? 색과 로고는 어떤 관계에 있는가? 색이 바뀌면서 지시하는 바가 있는가? 색과 글꼴은 또 어떻게 어우러져 사용되는가?

질감 /// 나는 삼차원적 표면을 가리켜 패턴 대신 질감이라는 말을 사용한다. 평행선이 비쳐 보이는 레이드 페이퍼laid paper, 반들반들한 종이, 우븐 합지 등 종이의 마무리 상태가 될 수도 있고 나뭇결이나 시멘트 표면이 될 수도 있다. 매장을 디자인하면서 바닥이나 벽면을 무엇으로 할 것인지 고민하고 있다면 메인 아이덴티티와 동일한 질감으로 표현해야 할 것이다. 혹은 질감을 전혀 다르게 할 수도 있는데 예를 들어, 패키지에 아이덴티티와 달리 리본처럼 보이는 효과를 사용하는 것이다. 어쨌든 이것은 촉감에 관련된 것으로 인쇄용 소재와 물리적 현실이 한데 혼합될 수 있다. 또는 인쇄 효과와 화면 효과를 혼합해 새로운 질감을 만들어낼 수도 있을 것이다.

크로거 편의점의 아이덴티티를 개발할 때 일관성이 유지되도록 폰트 패밀리 4종을 선정해 아이덴티티가 적용되는 모든 곳에 이들 폰트만 사용했다.

패턴 /// 인쇄물에 로고의 형태를 패턴으로 넣어 사용할 수 있다. 격자 무늬나 트위드 패턴을 사용할 수도 있고 사진이나 그림을 넣은 형태도 가능하다. 패턴이 반투명할 수도 있는데 그러면 훨씬 많은 정보가 들어갈 수 있다.

소재 /// 우리는 크로거 편의점의 간판과 차양 디자인을 개발하면서 2D와 3D 면에 모두 사용할 수 있는 브러싱 가공한 스틸을 소재로 선택했다. 깨끗하고 세련된 감각의 환경을 제공한다는 전반적인 브랜드 메시지에 잘 어울리는 소재였다. 소재에는 나무, 직물, 유기물, 플라스틱과 같은 요소들이 포함된다. 패션 회사가 시그니처 섬유 같은 소재를 의외의 용도로 어떻게 사용할 수 있을지 상상해보자.

메인 브랜드 아이덴티티에서 몇 가지 색을 선택한 뒤 이를 편의점 색상군으로 확대해 사용했다.

크로거 편의점의 대표적인 목적지 브랜드destination brand(사람들이 이 브랜드의 제품을 사러 매장을 찾게 되는 매출 비중이 높은 브랜드—옮긴이)에는 모두 로고의 다이아몬드 모양을 연상시키는 포맷을 사용했다. 소재, 타이포그래피, 사이니지의 색도 동일한 브랜드 언어에서 파생된 것이다.

오감을 다양하게 잘 활용할수록 아이덴티티의 가치를 높일 수 있다. 조사 결과에 따르면 경험에 필요한 감각의 종류가 많을수록 많은 것을 기억한다고 한다. 촉각, 미각, 후각, 청각, 시각을 총동원하면 강력한 브랜드 표현을 할 수 있다는 말이다.

요즘은 호텔과 항공사에서 체인 호텔 또는 항공기 전체에 동일한 향을 사용한다. 장소가 바뀌어도 일관된 브랜드 경험을 할 수 있도록 하려는 것이다. 기내에서 나는 향기로 유명한 싱가포르 항공은 승무원들도 스테판 플로리디안 워터스 향수만 사용한다. 포 포인트 바이 쉐라톤 호텔은 손님이 호텔을 방문할 때마다 항상 같은 경험을 하도록 향을 개발해 특허 출원하는 등 브랜딩에 대대적인 노력을 기울이고 있다.

촉각기술haptic technology이라는 새로운 과학 분야도 있다. 디스플레이 화면에 정지 마찰을 가해 물, 벨벳, 피부 등 질감을 느끼도록 만들어주는 기술이다. 머잖아 디자이너가 아이덴티티의 형태 외에 촉감(과 경우에 따라 소리)까지 디자인해야 하는 날이 올지도 모르겠다.

다양한 매장 위치와 입지에 따라 골라 사용할 수 있는 패턴군도 만들고 메조틴트 질감을 패턴에 넣어 한 가족이라는 느낌을 강화했다.

크로거 편의점 내 커피 센트럴Coffee Central 아일랜드 매대(진열대와 별도로 설치된 독립 매대—옮긴이)는 소재, 패턴, 질감, 색상 등 모든 시각적 언어가 구체적으로 나타나도록 디자인되었다.

보온 음료 디스펜서에 커피의 향을 명기할 때는 크로거 전용 디스플레이 서체를 바탕으로 한 맞춤형 타이포그래피를 사용했다.

그림, 사진 /// 브랜드 DNA에 그림이나 사진을 사용할 경우 한 가지 스타일을 선택한 다음, 그것을 충실히 견지해야 한다. 예를 들어, 특정 영역에만 초점이 맞거나 조명에서 극적인 효과가 느껴지거나 비슷한 내용이 늘 반복된다거나(예를 들어, 늘 사람의 미소를 보여준다거나 클로즈업된 손만 보여준다거나) 한다면 그런 일관된 요소가 디자인에서 결정적인 역할을 하게 된다.

브랜드 스튜어드를 만나라

브랜드 스튜어드는 디자이너가 작업을 마치고 떠날 때 모든 업무를 인계해야 할 대상이다. 디자이너가 떠나면 클라이언트의 직원 중에 브랜드 아이덴티티를 책임질 누군가가 필요하다. 마케팅 담당 이사가 될 수도 있고 기업 브랜드 매니저나 인하우스 디자인 팀에서 일하는 누군가가 될 수도 있다. 경우에 따라서는 당신이 브랜드 스튜어드가 될 수도 있다. 클라이언트가 브랜드 표준 매뉴얼(이 문서에 대해서는 아래 설명 참조)을 만들 여력이 없을 때 특히 그럴 것이다.

가장 현명한 방법은 최대한 많은 정보를 최대한 분명하게 공유하는 것이다. 디자이너가 아닌 사람이 브랜드 스튜어드가 되면 매뉴얼이 더더욱 중요해진다. 디자이너들끼리만 통하는 전문 용어를 써서도 안 되고 약어를 남발해서도 안 된다. 그래야 클라이언트가 훨씬 현명해지고 업무 능력도 향상되어 다시 함께 일하게 되거나 당신을 추천하게 될 것이다. 당신 역시 클라이언트가 자기 회사 브랜드에 대해 속속들이 알게 되기를 바랄 것이다. 그래야 퇴근 후에 사소한 문제에 대해 문의하는 전화를 받지 않을 수 있다.

요컨대 브랜드 스튜어드는 디자이너가 애써 완성한 디자인을 계속 키워나가는 데 상상할 수 없을 정도로 중요한 역할을 하는 사람이다. 우리 회사의 경우, 로고를 만들어달라고 찾아오는 클라이언트 중 65퍼센트가 아이덴티티를 만들었다 실패한 회사들이다. 중심을 잡고 제대로 관리하는 사람이 없었기 때문이다.

그래픽 표준 매뉴얼

아이덴티티 디자인에 관해 궁금한 것이 생길 때마다 늘 디자이너가 옆에 대기하고 있다가 답을 해줄 수는 없는 일이다. 그럴 때 클라이언트에게 더없이 소중한 판단 기준이 되는 것이 그래픽 표준 매뉴얼이다. 모든 규칙이 명시되어 있는 이 문서에는 로고 주위에 여백을 얼마나 두어야 하는지, 멋지게 만든답시고 로고에 빗각 처리를 해서는 안 되는 이유가 무엇인지 등

매장마다 사이니지뿐 아니라 매장 골조와 차양에까지 스테인리스 스틸, 무광 블랙, 유광 레드 등 다양한 소재가 사용되었다.

그래픽 표준 매뉴얼을 인쇄해 사용하던 시절에는 업데이트에 드는 비용이 만만치 않았다. 업데이트가 쉬운 PDF를 사용하는 요즘은 업데이트가 잦은 만큼 내용도 훨씬 신선한 것이 사실이다. 그런데 업데이트가 용이하다는 점을 악용해 다른 회사의 아이덴티티 표준을 통째로 복사해다가 붙이는 디자이너들이 있다. 그것이야말로 화를 자초하는 길이다. 다른 회사의 표준을 참고 삼아 보는 것은 얼마든지 좋다. (인터넷을 검색하거나 선배 디자이너에게 일부만 보여달라고 요청하면 된다) 그렇지만 아이덴티티마다 요건이 다르기 마련이므로 매뉴얼 내용은 각각 새로 작성해야 한다.

등이 모두 적혀 있다. 로고의 용법에 대해서도 가능한 경우와 그렇지 않은 경우가 명시되어 있고 아이덴티티와 함께 사용할 수 있는 폰트도 제시되어 있다. 클라이언트가 대기업일수록 거느린 협력업체도 많을 것이므로 매뉴얼의 중요성이 커진다.

매뉴얼을 작성할 때는 유연해야 한다. 로고가 의미를 계속 유지하려면 시대에 맞춰 변신할 줄도 알아야 한다. 브랜드 표준이 집의 기초공사처럼 다른 모든 것을 떠받칠 수 있을 만큼 강력해야 하는 것은 사실이지만 가끔은 집의 외관도 손보고 페인트 칠도 해줘야 하는 법이다. 아이덴티티로 말하자면 그렇게 바꿀 수 있는 외관에 해당하는 것이 새로운 슬로건, 새로운 마케팅 캠페인, 스타일이 다른 사진의 사용 등이다. 브랜드 표준은 변화를 이겨낼 수 있는 살아 있는 문서라야 한다. 너무 앞서가지도 않고 너무 뒤처지지도 않아야 한다.

크로거 편의점의 다이아몬드가 새겨진 크로거 전용 벽지. 이 패턴은 상품과 마감재, 컵에 이르기까지 모든 것의 그래픽 구성 요소로 때로는 은은하게, 때로는 대담하게 사용되었다.

: 아이덴티티의 구현

대중의 반응에 대비할 때 가장 중요한 것이 타이밍이다.

내가 십중팔구 장담할 수 있는 것이 하나 있다. 클라이언트가 새 아이덴티티의 구현 시점에 신경을 많이 쓸 것이라는 점이다. 산업 박람회 날짜가 임박했을 수도 있고 신제품 출시나 주주총회를 앞두고 있을 수도 있다. 어쨌거나 모종의 날짜를 맞추기 위해 디자인 작업에 박차를 가할 것이다. (디자이너는 그 날짜를 일찌감치 알아두는 것이 좋다. 그래야 막상 그 날이 닥쳤을 때 당황하지 않을 수 있다)

그 밖에도 고려해야 할 타이밍 문제가 많다. 새 로고가 발표되면 클라이언트의 기존 사업에 어떤 영향이 있을지 고려해야 한다. 새 로고와 아이덴티티를 공개하기에 적절하지 못한 어수선하고 분주한 시기가 일 년 중에 혹시 따로 있는가? 예컨대 명절 직전이라든가 비중이 매우 큰 프로모션 시기가 있을 수 있다. 아니면 새 디자인을 천천히 공개하는 것이 클라이언트에게 더 유리하다면 어쩌겠는가?

클라이언트가 새 디자인을 구현하는 데 필요한 자본 지출에 대해 고민 중일 수도 있고 기존 아이덴티티를 사용한 제품의 재고가 너무 많거나 아

직 소진하지 못한 판매 또는 기타 용도의 마케팅 자료가 산더미같이 쌓여 있을지도 모른다. 그것들이 자연 감소한 뒤에 새 시스템을 도입하는 것이 더 낫지 않을까?

디자이너는 아이덴티티 지침을 통해 적절한 구현 시점에 대해 조언할 수 있다. 타이밍이 중요한 이유는 시기를 놓치거나 새 시스템이 불완전한 상태에서 대중에게 공개되면 메시지를 받아들이는 소비자가 혼란스러워 할 수 있기 때문이다.

아이덴티티 도입이 너무 더디거나 갈팡질팡 이루어지는 사례를 지금까지 많이 봤을 것이다. 그런 것을 보면 확신과 열정이 없다는 느낌이 든다. 잘못하면 똑같은 제품이 하나는 옛날 패키지, 다른 하나는 새 패키지에 담긴 채 나란히 매대에 진열되는 사태가 벌어질 수도 있다. 그렇게 될 수밖에 없었던 피치 못할 사유가 분명히 있겠지만 소비자의 입장에서는 일관성 없고 혼란스러운 메시지로 보일 뿐이다. 그러므로 클라이언트와의 긴밀히 협의를 통해 새 디자인을 완벽하게 선보일 날짜를 정해야 한다.

문제를 피해 가는 방법은 여러 가지가 있다. 사정상 점진적 론칭을 할 수밖에 없는 상황이라면 클라이언트와 상의해서 노출이 가장 많이 되는 중요한 브랜드 접점이 어디인지 판단한다. 웹사이트가 주요 고객 접점이라

면 거기에서 제일 먼저 새 아이덴티티를 발표한다. 예를 들어, 세 달에 한 번씩 고객에게 발송되는 청구서에 새 디자인을 처음 소개한다면 그것은 말도 안 되는 일이다. 클라이언트의 영업 범위가 지리적으로 매우 넓다면 한 지역씩 단계적으로 공개할 수도 있다.

어쨌든 계획이 있어야 한다. 방향이나 계획 없이 새 아이덴티티를 함부로 외부에 공개해서는 안 된다.

브랜드 스토리를 전한다

디자이너가 아이덴티티를 새로 만드는 동안 아이덴티티의 목표 대상들은 모종의 일이 진행되고 있음을 대충 감지하고 있을 것이다. 나는 새 아이덴티티를 세상에 공개하는 것이 확실히 눈에 띄는 뭔가를 이용해 새로운 일이 일어났다고 말하며 사람들의 관심을 불러 모은다는 점에서 성에 깃발을 바꿔 다는 것과 비슷하다고 생각한다.

천금같은 이 기회가 수포로 돌아가지 않도록 철저히 준비해야 한다. 지금 이 순간, 다들 새로운 브랜드 스토리를 경청하려고 귀를 쫑긋하고 있다. 클라이언트의 회사 사주가 바뀌었는지, 제품이 예전과 달라지지 않았는지, 연락처가 바뀌는 것은 아닌지 궁금해 할 것이다. 그것이 바로 변화의 신호탄이다.

로고가 무엇을 의미하는지에 대해서도 궁금해 할 것이므로 사전에 원고를 준비해 로고의 뜻을 자세히 설명하고 왜 이런 일을 새로이 감행하게 되었는지 설명해야 한다. 작성한 원고는 클라이언트의 회사 임직원 모두에게 배포해야 한다. 직원들이 브랜드 스토리를 모른다는 것은 말도 안 되는 이야기이다.

클라이언트 조직의 구성원들이 브랜드 스토리를 모두 주지하고 있는 것은 디자인의 성공에 결정적인 역할을 한다. 조직의 목표를 달성하는 데에도 매우 중요할 것이다. 우리 회사에서 몇 년 전에 장애를 가진 사람들이 자립할 수 있도록 도와주는 케치라는 조직의 아이덴티티를 만든 적이 있다. 클라이언트는 아이덴티티에 꼭 표현하고 싶은 것이 있다면서 장애인들이 정문으로 들어와 뒷문으로 나간다는 이야기를 표현해달라고 했다. 그 이야기가 이상하게 들린 나는 더 자세히 설명해달라고 요청했다. 케치는 장기적인 일거리를 제공하는 것이 아니라 사회에 나가 어엿한 직업을 가질 수 있도록 직업훈련 프로그램을 운영해 궁극적으로 장애인들이 직업 훈련소에 의존하지 않고 살아갈 수 있도록 해준다는 것이 그들의 설명이었다.

시간이 흐르면 클라이언트의 스토리도 변한다. 우리가 1990년에 케치의 로고를 디자인했을 때만 해도 직업훈련과 자금 모금이 가장 중요한 업무였지만, 2012년에 리디자인할 때는 개인에게 훨씬 큰 비중을 두고 있었다. 그런 변화가 새로 디자인한 로고에 반영되어 있다.

우리는 클라이언트에게 위에 소개된 로고 디자인을 제시했다. K의 아래 획은 장애인들이 직업 준비를 할 때 거치는 3단계이고, 수직의 획은 달성해야 할 목표이다. 위쪽의 삼각형은 모든 단계를 마치고 목표를 달성한 사람이고, 하얀 여백 부분은 그 사람이 직업 훈련소를 나갈 때 통과하게 되는 뒷문을 형상화한 것이다.

케치는 조직의 사명과 과정을 설명하며 기금을 모으는 것이 가장 중요한 일이라 조직에 대해 설명할 때 도움이 되는 로고를 만들고 싶어 했다. 새 로고를 손에 넣은 클라이언트는 의회든 어디든 금전적 지원이 가능한 사람들을 만나러 갈 때마다 로고를 보여주고 스토리를 들려주면서 로고를 일종의 교육 수단으로 사용했고 그 이야기를 들은 사람들은 케치를 잊지 않았다.

이것은 브랜드 스토리를 들려주는 한 가지 방법에 불과하다. 기업이나 조직의 핵심 업무를 나타내는 데 특정한 색을 사용한 이유가 무엇인지 설명할 줄 아는 것도 매우 중요하다. 브랜드를 대표하는 홍보 대사라면 누구나 그런 준비를 갖춰야 한다.

브랜드 대사가 하는 일

대중 앞에서 회사와 로고에 대해 이야기할 기회가 있는 사람은 누구나 다 브랜드 대사이다. 단순히 마케팅 담당 이사만 가리키는 것이 아니라 회사 로고가 박힌 트럭을 운전하는 배달원, 방문객을 맞이하는 리셉션 데스크 근무자 등이 모두 브랜드 대사이다. 회사 임직원 모두가 새로운 브랜드 스토리를 알고 있어야 하고 누구나 똑같은 이야기를 해야 한다. 그래야 잘 조화된 기업이라는 인상을 줄 수 있다.

스티브 잡스Steve Jobs는 애플의 브랜드 대사 역할을 완벽하게 해냈다. 한때 잡스 없이 애플의 디자인을 소개한다는 것은 상상조차 할 수 없는 일이었다. 잡스가 애플을 대표하는 강력한 얼굴 마담이었던 만큼 잡스의 닮은꼴을 내세워(애플 스토어에서 일하는 소위 '천재들Geniuses'이 가장 극명한 예) 좋은 친구처럼 화기애애하고 협조적인 분위기를 조성한 것이 애플의 성공에 크게 일조했다.

스타벅스가 새 로고를 발표했을 때 회장 하워드 슐츠Howard Schultz가 브랜드 대사 역할을 톡톡히 해냈다. 슐츠 회장이 나서 사람들에게 열정을 전파한 덕분에 사람들은 새 디자인을 쉽게 수용할 수 있었다.

기대치 관리

디자이너라면 누구나 일반 대중이 새 아이덴티티를 보고 긍정적인 반응을 보였으면 하고 바랄 것이다. 그러려면 새 아이덴티티를 어떻게 소개할 것인지에 대해 계획을 수립하는 것이 중요하다. 대중이 새 디자인을 보고 어떤 이의를 제기할 수 있을까? 새 아이덴티티가 발전적 성장의 신호라는 사실을 대중에게 어떻게 납득시켜야 할까? 그렇지 않다면 대중은 자신이 호감을 갖고 있는 회사의 대표가 물러나고, 제품 가격이 인상되고, 좋아하던 제품의 품질이 변할 것이라는 등 최악의 경우를 상상할 것이다.

새 아이덴티티의 구현은 소비자 또는 고객의 입장에서는 매우 극적으로 벌어지는 일이다. 벌써 여러 달째 새 아이덴티티를 만드는 일에 매달려온 디자이너와 달리 소비자나 고객은 변화가 갑작스럽게 느껴질 수 있다. 그걸 잘 기억해야 한다. 아무 설명 없이 새 아이덴티티를 불쑥 내밀어서는 안 된다. 설득력 있는 브랜드 스토리를 만들어 만반의 준비를 갖춰야 한다. 중요한 고객들에게는 앞으로 무슨 일이 있을 것이라고 예고해두는 것도 좋은 방법이다.

아울러 그들은 새 아이덴티티 구현에 중대한 역할을 할 사람들이므로 마케팅 부서에서 구체적인 계획을 갖고 움직여야 한다.

스타벅스는 새 로고를 공개하면서 대중이 마음의 준비를 할 수 있도록 훌륭한 방법으로 미리 손을 썼다. 위의 사진은 신규 로고 공개의 일환으로 제작한 이미지이다. 설득력 있는 진화 과정을 보여줌으로써 새 로고를 헐뜯으려는 사람들에게 이것이 긍정적인 발전임을 납득시켰다.

스포츠 분야는 팀의 로고, 색상, 마스코트에 이르기까지 팬들의 충성도가 매우 높기 때문에 브랜드 업데이트가 굉장히 까다로운 업종이다. 마이애미 말린스Miami Marlins가 2012년에 로고를 바꿨을 때도 반응이 영 신통치 않았다. 새 유니폼을 착용하지 않겠다고 거부하는 팬이 나올 정도였다.

Gap

갭Gap은 여기 있는 갭 매장 사진에서 볼 수 있는 것처럼 오리지
널 로고에 많은 투자를 했다. 그에 비해 2010년에 새로 발표한
로고는 소비자들의 심중을 읽지 못해 전혀 호응을 이끌어내지
못했다. 새 로고는 디자인이 구현되기도 전에 리콜에 들어갔다.

2012년 런던 올림픽 로고가 2007년에 처음 발표되었을 때 디자인 종사자들과 일반인 대다수가 디자인에 대해 폄하하는 이야기를 했다. 그런데 시간이 흘러 디자인이 성숙·발전함에 따라 실제로 올림픽 개최가 임박했을 때쯤이 되자 폭넓은 지지를 얻을 수 있었다.

로고의 미래

미래 예측은 생각보다 어려운 일이 아니다.

이번 장의 제목은 허황되어 보일 정도로 큰 약속을 하는 것처럼 보인다. 하지만 미래 예측은 얼마든지 가능하다. 방법도 비교적 간단하다.

- 앞부분에서 설명한 대로 최선을 다해 리서치하고 디자인한다.

- 일시적 유행을 알아보고 이를 피한다.

- 로고 디자인의 동향 파악 능력을 갖춘다.

이 세 가지만 제대로 하면 자신이 디자인한 로고 디자인의 운명을 예측할 수 있는 것은 물론이거니와(그런 디자이너가 디자인한 로고는 모두 장수를 누릴 것이다), 로고 디자인이라는 분야가 어디를 향해 가고 있는지 시간이 지날수록 정확히 감지해낼 수 있다.

유행의 광풍에 휘말리지 않는다

5년 전에 제작된 광고, 비디오게임, 패키지, 승용차 등을 사람들에게 보여주면 최신 제품이나 제작물이 아니라는 사실을 금방 알아챈다. 어떻게 그게 가능한 것일까? 당시만 해도 유행의 첨단을 달리던 디자인들인데 이제 와서 보면 전혀 아니올시다이다.

대중은 최신 유행을 감지하는 데 매우 민감한 촉수를 갖고 있다. 사진을 찍는 스타일이건 옷을 입는 방법이건 심지어 색 하나만 보고도 귀신같이 알아낸다.

시각적 이미지를 다루는 일을 업으로 삼고 있는 디자이너들은 그런 유행에 더더욱 민감하다. 경험이 풍부하고 관록 있는 디자이너 앞에 여러 개의 로고를 늘어놓으면 그 디자이너는 5년 내 언제 로고가 만들어졌으며, 조만간 리디자인될 로고가 어느 것인지, 그 이유가 무엇인지 정확하게 말해줄 것이다.

여기서 다시 앞의 질문으로 돌아가보자. 그런 감각이 대체 어디서 나오는 것일까? 앞에서 언급한 비유를 여기에도 적용할 수 있을 것이다. 어떤 조직이건 브랜드 아이덴티티는 건물의 기초 공사에 해당한다. 조직에

서 실행하는 마케팅은 그걸 토대로 짓는 건물이다. 무슨 일이 일어나서 건물이 와르르 무너져도 토대는 그대로이다. 그 위에 다시 새 구조물을 세우면 그만이다.

우리가 하는 일과 광고, 마케팅 종사자들이 하는 업무의 차이가 바로 그런 것이다. 아이덴티티 디자이너는 기초를 탄탄하게 다지는 사람이다. 유행에 흔들리지 않고 오랫동안 제자리를 지켜야 한다. 반면에 광고와 마케팅은 수명이 짧고 그들이 만든 것은 오래 가지 않는다. (오래 가게 만들 필요도 없다) 마케팅 캠페인을 하나 만들어 평생 그것만 사용한다면 세상의 수많은 마케팅 대행사들은 모두 파산하고 말 것이다.

그렇다면 수명이 긴 토대를 어떻게 만들 수 있을까?

고전적 디자인에서 영감을 구한다

긴 세월을 거치면서 약간의 업데이트는 있었지만 그래도 오래 명맥을 유지하고 있는 아이덴티티를 꼼꼼히 연구한다. 예를 들어, 애플의 로고와 그 변천 과정을 생각해보자. 로고에 어떤 마케팅이 적용되었건 간에 사과의 형태가 기반이 되었음을 알 수 있다.

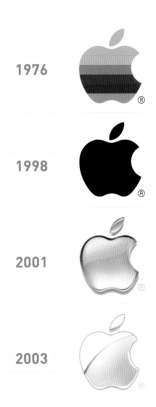

1976

1998

2001

2003

로버트 마일즈 런얀이 디자인한 1984년 로스앤젤레스 하계 올림픽 로고.

이 디자인들은 어떤 특성 때문에 장수를 누리는 것일까? 로고의 형태나 서체? 아니면 색상이나 복잡성의 정도?

대중을 관찰하되 휘말리지 않는다

갑자기 사람들이 우르르 어떤 일을 하기 시작한다면 여러분은 그 일을 안 하면 된다. 아주 간단하다.

1984년 올림픽에서 로버트 마일즈 런얀Robert Miles Runyan이 디자인한 움직이는 별Stars in Motion이라는 줄무늬 로고가 사용되었다. 뒤이어 줄무늬를 활용한 배스 예거의 AT&T 로고가 등장했다. 그러자 얼마 안 있어 수많은 기업들이 그와 비슷한 로고를 선보였다.

유행은 돌고 돈다. 중요한 것은 트렌드를 의식하고 앞서 가는 것이다. 트렌드는 포착하는 순간, 곧 지겨워질 스타일이라고 생각하면 된다. 스스로 이런 질문을 던져보자. 이 접근법의 핵심 내용을 사람들이 이미 파악하고 있는가? 지금은 호소력이 있지만 앞으로는 과연 어떻게 변할까? 당신이라면 어떻게 진일보시키고 싶은가?

모든 것이 한때는 이런저런 트렌드의 일부였다는 사실을 명심한다. 트렌드라고 해서 무조건 나쁜 것은 아니다. 대신에 디자이너는 트렌드의 잠재 수명을 예측할 줄 알아야 한다. 트렌드를 보완하거나 확대·발전시키다 보면 대중에게 친숙한 트렌드의 자산을 이용하되 장기적으로 트렌드보다 앞서 나가거나 조금 다른 길을 추구할 수 있다.

서체 /// 구체적인 아트워크 내용 외에 서체도 금새 구태의연해지는 디자인 요소이다. 유행에 뒤처지지 않고 장수하고 싶다면 요즘 잡지 디자이너들이 사용하는 새로운 서체나, 요즘 일어난 사건이나 시대와 관련되어 인기를 구가하고 있는 글꼴은 사용하지 않아야 한다. 그런 서체는 마케팅하는 사람들에게 양보하는 편이 현명하다.

타이포그래피만 봐도 1960년대와 1970년대 디자인임을 쉽게 알 수 있다.

사람들은 오래 전에 개발된 색상 조합에 사용된 색만 보고도 몇 년도 디자인인지 알아 맞추는 직관적 능력을 갖고 있다.

고전적인 서체를 찾아본다. 그들은 이미 끈질긴 지구력이 검증된 서체들이다. 말이 나왔으니 하는 말인데 역사적으로 헬베티카 같은 서체가 디자인에 남용되다시피 한 시대가 있었다. 트라얀도 원래 더없이 고전적인 서체이지만 최근 몇 년 사이에 영화나 선거 포스터에 마구잡이로 사용되는 서체라는 악명을 누리게 되었다. 그래도 전반적으로 봤을 때 고전적인 서체가 수명이 더 긴 것은 사실이다.

패턴 /// 패턴은 유통기한이 짧기로 유명하다. 지금 패션 분야 여기저기에서 볼 수 있는 패턴과 질감은 내년 이맘때면 사라지고 없을 것이다. 미래를 상상하려거든 과거를 돌아봐야 한다. 장기적으로 고전이라고 입증된 것은 무엇인가?

색상 /// 외주 설계나 자동차 디자인을 하는 사람이 선택한 색은 앞으로 10년 내지 15년간 계속 보게 될 색이라고 생각하면 된다. 업무용 빌딩, 학교 등 비용 문제 때문에 디자인을 자주 바꾸지 못하도록 되어 있는 장소에 많이 사용될 색이다. 너무 흔하다 못해 지긋지긋해질 색이다. 1980년대에 유행하던 자주와 청록을 생각해보면 무슨 말인지 금방 이해가 갈 것이다.

시대별로 고유의 색이 있는 경우도 있다. 21세기 초에는 투명과 금속색을 많이 썼다. 9.11 테러 공격 이후 충격을 받은 미국인들은 낮은 채도의 탁한 색에 한참 빠져들었지만 최근 들어 우울에서 벗어나고 싶은 듯 밝은 색이 다시 속속 등장하고 있다.

또 한 가지, 보편적으로 적용할 수 있는 원칙이 있다. 아이덴티티에 단색을 사용하면 두세 가지 색을 섞어 사용할 때보다 장수할 확률이 높다는

것이다. 여러 가지 색을 결합하기 시작하면 그런 조합 자체가 디자인 요소로 굳어져 금방 유행에 뒤떨어지게 된다. 따라서 색을 조합할 때는 신중해야 한다.

진행 방향을 포착한다

클라이언트들은 가끔 이런 질문을 한다. "10년 뒤에 이 로고가 구닥다리가 되지 않을지 어떻게 압니까?" 그런 질문을 받았을 때 자신 있게 대답할 수 있어야 한다. 앞에 열거한 디자인 시 주의사항을 충실하게 지키고 앞으로 아이덴티티 디자인이 어떻게 발전해나갈지 예측할 수 있다면 클라이언트의 아이덴티티가 세월을 견뎌낼 것이라고 자신 있게 말할 수 있을 것이다.

이렇게 생각하면 된다. 어떤 여행자의 현재 위치가 표시된 지도를 보고 있다고 생각해보자. 다른 정보가 하나도 없는 상태에서 다음 날 같은 시각에 여행자가 어디쯤 가 있을지 예측하라고 한다면 아마 어안이 벙벙할 것이다. 그 사람이 어디를 향해 어떤 속도로 가고 있는지, 목적지가 어디인지 전혀 모르는 상태에서는 무슨 가정을 해도 쓸모가 없다.

그런데 이번에는 그 여행자가 전날 또는 지난 이틀 동안 같은 시각에 어디에 있었는지에 대한 정보를 얻었다고 생각해보자. 그럼 그 사람이 어디를 향해 어느 정도의 속도로 가고 있는지 한눈에 들어오면서 모든 의문이 순식간에 사라져버릴 것이다. 여행자의 궤도, 다시 말해서 '진행 방향'을 확실히 알았기 때문이다.

2008 2009 2010 2011 2012

SHTT

매년 트렌드가 어떻게 변하는지 추적하다 보면 진행 방향을 알 수 있고 향후 새로운 디자인 방향을 예측할 수 있다.

디자이너는 디자인이 어떤 방향으로 발전하고 있는지, 진행 방향을 포착할 수 있어야 한다. 내가 2001년에 설립한 로고라운지닷컴에서 매년 발행하는 보고서가 바로 그런 것이다.

로고라운지닷컴의 보고서는 과거에 포착한 트렌드가 어떻게 진행되고 있는지 추적한다. 예를 들어 보자. 2009년에 모자이크 로고가 처음 로고라운지닷컴 트렌드 보고서에 실렸다. 상당수의 마크들이 하나의 형태를 여러 조각으로 분할한 뒤 각 부분에 다채로운 색을 적용하기 시작했다. 여러 가지 색이 완전히 분리되지 않은 채 다닥다닥 붙어 있는 것이 전통적인 디자인 법칙에 위배되는 것처럼 보였다. 2010년이 되자 그런 마크들이 진화 양상을 보였다. 우리는 이 새로운 집단을 픽셀Pixel이라 이름 붙였다. 분할된 형태가 주로 정사각형이기 때문이었다. 랜도가 10여 년 전에 알트리아Altria 로고에 사용했던 것과 비슷한 모양이었다. 중요한 것은 그런 테마가 2010년에야 임계량에 도달해 트렌드로 인식되기 시작했다는 점이다.

2011년 트렌드 보고서를 살펴보면 수적으로는 이전의 규칙에 따라 만들어진 디자인이 우세했지만 버크민스터 풀러Buckminster Fuller의 지오데식 돔처럼 삼각형을 빌딩 블록으로 삼아 이어 붙여놓은 디자인이 등장했다. 삼각형을 조합하는 로고 트렌드, 버키스Buckys가 탄생한 것이다. 2012년에도 테셀레이션Tessellation(모자이크식 쪽매맞춤)이라는 트렌드에서 볼 수 있듯이 작은 조각을 이어 붙여 하나의 아이덴티티를 조립하는 방식이 여전히 인기를 끌고 있다. (위의 차트 참조) 이제는 형태를 구성하기 위해 기하학적으로 동일한 형태가 아니라 이질적인 조각을 사용하는 다양화의 단계로 접어든 것 같다.

이 책을 읽는 독자들도 비슷한 기법(이나 로고라운지 보고서)을 이용해 업종이나 클라이언트, 지리적 위치별로 어떤 고유한 로고 디자인이 있는지 연구해볼 수 있을 것이다.

로고는 뭐니뭐니해도 스토리가 최고이다. 그런 뜻에서 내가 아이덴티티 디자인을 처음 접하게 된 사연을 독자들에게 들려드리고 이 책을 마무리할까 한다.

내 할아버지의 이름은 리로이 엘즈워스 가드너LeRoy Ellsworth Gardner였는데 다들 그냥 로이라고 불렀다. 할아버지는 1889년 4월 22일, 오클라호마 랜드 러시가 한창이던 때 태어났다. 수만 명의 정착민들이 정부의 동조하에 줄을 서서 기다리다가 정오 종이 울리자마자 주인 없는 땅을 차지하기 위해 미친 듯이 뛰던 시절이었다. 여행 중이던 증조 할아버지와 할머니의 마차가 전복되면서 조산아로 태어난 할아버지는 오트밀 상자로 급조해 만든 요람에 눕혀졌고 그 안에서 죽지 않고 살아남았다.

아니, 겨우 살아남은 것이 아니라 왕성하게 성장했다. 증조 할아버지는 청년 로이를 캔자스 주와 오클라호마 주로 보내 석유와 가축에 관한 일을 배우게 하고 가족 기업의 이름을 다이아몬드 바Diamond Bar라고 지었다. 하지만 할아버지는 석유나 가축으로 별 재미를 보지 못했다. 대신에 주택 설계와 건축에 참여하면서 창조적 재능을 발휘하기 시작했다.

콜로라도 주 그린마운틴 폴스에 있는 가족 소유 별장 앞에 서 계신 할아버지

1949년형 윌리스 오버랜드 자동차에 새겨진 다이아몬드 바 모양의 브랜드와 브랜드명. 그 아래 트레이드마크까지 선명하게 그려져 있다.

1940년대와 1950년대에 미국에서 가드너 주택이라고 하면 디자인이 훌륭한 집으로 통했다. 할아버지는 짓는 집마다 사람들이 자기 작품임을 알아볼 수 있도록 다이아몬드 바 디자인을 만들어 붙였다. 현관문 문설주에 새겨지기도 하고 여러 개가 합쳐져 격자 문양을 이루기도 하고 처마 끝에 붙어 있는 경우도 있었다. 눈에 확실히 들어오는 집도 있고 그렇지 않은 집도 있었지만 하여간 어딘가에는 다이아몬드 바가 있었다.

할아버지와 감각이 조금 달랐던 나의 아버지는 할아버지의 회사를 이어받아 경영하면서 주강으로 다이아몬드 바 명판을 만들어 대문 옆 벽이나 기타 눈에 잘 띄는 곳에 나사못으로 고정시켰다. 다이아몬드 바 마크는 여전히 주택 소유주와 건축가 모두의 자랑이었지만 회사는 전보다 덩치가 훨씬 큰 대기업으로 변했다.

할아버지는 승용차 옆면에 쇠로 만든 다이아몬드 바 명판을 나사로 고정해놓았다. 현란한 색을 자랑하는 이 1958년형 캐딜락 승용차는 비이클 그래픽이라는 말이 나올 때마다 문득문득 생각 나는 자동차 중 하나이다.

1955년이 되자 가드너 홈Gardner Homes이 건설한 주택마다 다이아몬드 바 모양의 명판이 부착되었다. 할아버지의 소원대로 장인 정신이 깃든 건축은 아니었지만 가드너 홈은 제2차 세계대전 후 건설 붐을 주도했다.

내가 브랜드를 알게 된 것이 바로 그때였다. 어렸을 때 색연필 상자를 들고 아버지의 사무실에 가서 마크를 그린 기억이 지금도 생생하다. 각도를 달리 하고 모양과 비율을 바꿔 가며 똑같은 마크를 그리고 또 그렸다. 어쩌면 그것이 내 가족의 브랜드와 브랜드 스토리, 그리고 그것이 의미하는 바를 알아가는 나름의 방식이었던 것 같다.

할아버지는 자기도 모르는 사이에 위대한 이야기꾼이 되어 있었다. 할아버지는 비록 세상을 뜨셨지만 할아버지가 만든 브랜드는 지금도 우리에게 많은 이야기를 들려주고 있다.

여러분은 디자이너이다. 하지만 디자이너이기에 앞서 이야기꾼이다. 진실과 꿈과 추억을 많은 사람들과 나누는 스토리텔러. 스스로를 그렇게 바라보게 되는 데 이 책이 조금이나마 도움이 되었으면 한다.

01d
www.01d.ru
Page 147, 149

3 Advertising LLC
www.whois3.com
Page 51

36 Creative
www.36creative.com
Page 132

Adrenaline Design
www.adrenaline-design.com
Page 138

Akapustin
www.i-veles.com
Page 130

Alexander Isley Inc.
www.alexanderisley.com
Page 59

Alin Golfitescu
Page 133

Almosh82
www.almosh82.com
Page 130, 144

APSITS
www.apsits.com
Page 141

Asgard
www.asgard-design.com
Page 131

Beveridge Seay, Inc.
www.bevseay.com
Page 140

Big Communications
www.bigcom.com
Page 141

Bigoodis
www.ivanbobrov.com
Page 149

Bitencourt
www.brenobitencourt.com
Page 145

born
Page 146

Bozell
www.bozell.com
Page 135

Brandia
www.brandia.net
Page 140

Brandient
www.brandient.com
Page 148

Brand Singer/Jerry Kuyper Partners
Page 55

Burocratik—Design
www.burocratik.com
Page 142

Carbone Smolan Agency
Page 58

Carolyn Davidson
Page 56

Cato Purnell Partners
www.catopartners.com
Page 57, 138

Chase Design Group
www.margochase.com
Page 163

Chermayeff & Geismar & Haviv
www.cgstudionyc.com
Page 153

Chris Rooney Illustration/Design
www.looneyrooney.com
Page 54, 60

cogu design
Page 131

Craig Frazier
Page 160

Creative NRG
www.creative-nrg.com
Page 132

cresk design
www.cresk.nl
Page 59

Cronan Group
www.cronan.com
Page 147

Dee Duncan
www.deeduncan.com
Page 143, 149

Delikatessen
www.delikatessen-hamburg.com
Page 60

Dell Global Creative
Page 59

Denis Aristov
denisaristov.com
Page 145

designproject
www.designprojectweb.com
Page 133

Deutsch Design Works
www.ddw.com
Page 135

Device
www.devicefonts.co.uk
Page 128, 131, 147

Disney
Page 60

Dotzero Design
www.dotzero.com
Page 136

Double O Design
www.doubleodesign.com
Page 60

Dragulescu Studio
www.dragulescu.com
Page 132

Dragon Rouge China Ltd
Page 55

Duffy & Partners
www.duffy.com
Page 61, 134, 163

eight a.m. brand design (Shanghai) Co., Ltd
www.8-a-m.com
Page142

El Paso, Galeria de Comunicacion
www.elpasocomunicacion.com
Page 141

Elixir Design
Page 135

Face
www.designbyface.com
Page 129

Felix Sockwell
www.felixsockwell.com
Page 129, 143, 163

Fernandez Design
www.fernandezstudio.com
Page 156

FutureBrand
Page 60, 134, 142

Gardner Design
www.gardnerdesign.com
Page 52, 55, 57, 60, 130, 136, 139, 140, 142, 146, 149, 155, 153, 157, 160, 163, 167, 169, 172, 176

Gee + Chung Design
www.geechungdesign.com
Page 150

Gibson
www.thisisgibson.com
Page 134

Glitschka Studios
www.vonglitschka.com
Page 131, 150

Green Ink Studio
www.greeninkstudio.com
Page 135

Hand Dizajn Studio
www.hand.hr
Page 145

Hayes+Company
www.hayesandcompany.com
Page 139

Hazen Creative, Inc.
www.hazencreative.com
Page 61

Higher
Page 139

Hulsbosch
www.hulsbosch.com.au
Page 52, 55, 146, 157, 162

Iconologic
www.iconologic.com
Page 133

IDEGRAFO
www.wiron.ro
Page 138

Ikola designs
Page 139

Imaginary Forces
Page 61

instudio
www.instudio.lt
Page 134

Iskender Asanaliev
www.behance.net/iskender
Page 133

J. Sayles Design Co.
www.saylesdesign.com
Page 164

Jase Neapolitan Design
Page 151

Jay Vignon
Page 159

Jerry Kuyper Partners
www.jerrykuyper.com
Page 185

Jobi
www.josephbihag.com
Page 131

Jon Flaming Design
www.jonflaming.com
Page 136, 147

Joseph Blalock
www.josephblalock.com
Page 55

Juan Carlos Pagan
Page 59

Judson Design
www.judsondesign.com
Page 150

julian peck
Page 133, 137

Kalach Design Visual Communication
www.behance.net/gabrielkalach
Page 145

Karl Design Vienna
www.karl-design-logos.com
Page 55, 143, 151, 162

Ken Shafer Design
www.kenshaferdesign.com
Page 160

Kendall Ross
www.kendallross.com
Page 130

Keo Pierron
Page 59

KFDunn
Page 130

Kommunikat
www.kommunikat.pl
Page 128

Kongshavn Design
www.kongshavndesign.no
Page 131

Kraftwerk Design Inc.
www.kraftwerkdesign.com
Page 144

Kuznetsov Evgeniy KUZNETS
www.kuznets.net
Page 132, 134

KW43 BRANDDESIGN
WWW.KW43.DE
Page 129

Landor
Page 53, 54, 59

LeBoYe
www.leboyedesign.com
Page 142

Lippincott
www.lippincott.com
Page 16, 53, 54, 58, 151

Liquid Agency
www.liquidagency.com
Page 132

Logo Design Works
www.logodesignworks.com
Page 144

Logoworks by HP
www.logoworks.com
Page 127

Loyal Kaspar
Page 58

M3 Advertising Design
www.m3ad.com
Page 130

Mattson Creative
www.mattsoncreative.com
Page 131

MetaDesign
Page 53

Michael Deal
Page 59

Michael Freimuth Creative
www.michaelfreimuth.com
Page 138

Mikey Burton
Page 160

Miles Newlyn
Page 155

MINE
www.minesf.com
Page 55, 60, 147

Mitre Agency
www.mitreagency.com
Page 135

Modern Dog Design Co.
Page 143

Momentum Worldwide
www.momentumww.com
Page 148

Moving Brands
Page 57

MSDS
www.ms-ds.com
Page 138

Murillo Design, Inc.
www.murillodesign.com
Page 139

Newhouse Design
Page 144

Nikita Lebedev
Page 127

Notamedia
Page 128

Odney
Page 52

ODC
Page 137

One Man's Studio
www.onemansstudio.com
Page 137

Oscar Morris
Page 51

Paper Doll Studio
Page 143

Paul Black Design
www.paulblackdesign.com
Page 137, 151

Paul Howalt
www.TactixCreative.com
Page 162

Pearpod
Page 144

Pentagram
www.pentagram.com
Page 58

Peter Vasvari
petervasvari.com
Page 54

Porkka & Kuutsa Oy
www.porkka-kuutsa.fi
Page 56, 134

POLLARDdesign
www.POLLARDdesign.com
Page 52

Predrag Stakic
Page 55

Pure Identity Design
www.pureidentitydesign.com
Page 59

PUSH Branding and Design
www.pushbranding.com
Page 150

R&R Partners
Page 51, 129

reaves design
www.wbreaves.com
Page 59

redeemstrategic
www.redeemstrategic.com
Page 143

Richards Brock Miller Mitchell & Associates
www.rbmm.com
Page 136

Rikky Moller Design
Page 141

Riza Cankaya
Page 151

Roy Smith Design
www.roysmithdesign.com
Page 148

Rudy Hurtado Global Branding
www.rudyhurtado.com
Page 136

Ryan Russell Design
Page 54

Sabingrafik, Inc.
www.tracysabin.com
Page 58, 163, 165

Sagmeister & Walsh
www.sagmeisterwalsh.com
Page 61

Sakideamsheni
Page 127

SALT Branding
Page 60, 145

Schindler Parent
www.schindlerparent.de
Page 58

Schwartzrock Graphic Arts
www.Schwartzrock.com
Page 53, 129, 147

Seamer Design
www.seamerdesign.com
Page 143

Sebastiany Branding & Design
Page 52

see+co
Page 136

Sequence
Page 61

Siegel + Gale
Page 57

Siren Design
Page 149

Sound Mind Creative
www.soundmindcreative.com
Page 151

Stanovov
www.stanovov.ru
Page 141

Stilistica Studio
Page 138

Strange Ideas
www.baileylauerman.com
Page 133, 140

Strategy Studio
strategy-studio.com
Page 150

Sudduth Design Co.
Page 53

Studio GT&P
www.tobanelli.com
Page 150

Sunday Lounge
Page 146

supersoon form+function
www.supersoon.net/
Page 56

Switchfoot Creative
www.switchfootcreative.com
Page 140

Tactix Creative
www.TactixCreative.com
Page 163

TBWA\Chiat\Day
Page 52

The Action Designer
www.actiondesigner.com
Page 59

The Brand Union
Page 59

The Garage
Page 156

Today
www.brandingtoday.be
Page 155

TOKY Branding+Design
www.toky.com
Page 141, 146

Tomasz Politanski Design
www.politanskidesign.com
Page 59

Traction
www.teamtraction.com
Page 141

Turner Duckworth
Page 56, 148

Underwear
Page 58

United by Design
www.ubdstudio.co.uk
Page 127

Vanja Blajic
www.vectorybelle.com
Page 128

Visua
www.visua.com.au
Page 148

Vladimir Isaev
vladimirisaev.com
Page 149

Volatile graphics
www.fire.uk.com
Page 140

Walsh Branding
www.walshbranding.com
Page 137

Webcore Design
www.webcoredesign.co.uk
Page 142

Wink
Page 160

Wolff Olins
Page 56, 127, 155

wray ward
wrayward.com
Page 135

X3 Studios
www.wearex3.com
Page 144

Y&R Dubai
Page 51

Yaroslav Zheleznyakov
www.y-design.ru
Page 60

Yataro Iwasaki
Page 57

Yury Akulin
Page 148

지은이 소개

빌 가드너Bill Gardener는 강력한 효과의 로고 디자인과 브랜드 개발 부문에서 발군의 크리에이티브 능력을 발휘하며 명성을 쌓았다. 캔자스 주 위치토에서 가드너 디자인을 운영하고 있는 그는 세스나Cessna, 봄바디어/리어젯Bombardier/Learjet, 크로거, 카길Cargill, 펩시, 피자헛Pizza Hut, 씨월드SeaWorld, 써모스Thermos, 스피릿 에어로시스템Spirit AeroSystems, 홀마크Hallmark 등 쟁쟁한 클라이언트들에게 능력을 인정받으며 작가, 교사, 디자인 트렌드 예보자, 강연자로 왕성하게 활동하고 있다.

세계 최대 규모의 실시간 검색 가능 아이덴티티 디자인 데이터베이스인 로고라운지닷컴LogoLounge.com을 설립·운영하고 있으며 이를 바탕으로 락포트 출판사의 베스트셀러 《로고라운지Logo Lounge》 시리즈를 공동 저술하고 있다. 로고 디자인에 대한 해박한 지식을 활용해 디자인 미학의 추세와 변화를 예측, 예보하는 기술을 개발한 가드너는 매년 수많은 독자들의 기대를 모으며 로고라운지 트렌드 보고서를 발행하고 있다.

사진 출처

© 1exposure / Alamy, 173

The Baba Yaga, 1942 (pen & ink on paper), Nowak-Njechornski, Mercin (Martin Nowak-Neumann or Neumann-Nechern) (1900–90) / The Bridgeman Art Library, 38 (왼쪽)

BAVARIA/Getty Images, 20 (아래, 왼쪽)

© David Becker/zumapress.com, 198 (왼쪽)

Alison JB Bents/Getty Images, 17

© James Boardman / Alamy, 158 (아래, 오른쪽)

© Jerome Brunet/zumapress.com, 198 (오른쪽)

© Matthew Chattle / Alamy, 201 (위)

© Daily Mail/Rex / Alamy, 201 (아래)

Danita Delimont/Getty Images, 13 (위, 왼쪽)

© Victor de Schwanberg / Alamy, 19

© Allen Eyestone/zumapress.com, 199 (아래)

© Malcolm Fairman / Alamy, 48 (아래)

Justin Geoffrey/Getty Images, 191

Braden Gunem / Almay, 180 (왼쪽)

Jean Robert-Houdin (1805–71) Explaining a Mechanical Toy (engraving) (b/w photo), Forest, Eugene Hippolyte (b.1808) / Private Collection / The Bridgeman Art Library, 7

© Imago/zumapress.com, 44

iStockphoto.com, 18; 42 (왼쪽)

Kalium/agefotostock.com, 175 (왼쪽)

The Knights Surrendering to Hank Morgan, illustration for 'A Connecticut Yankee in King Arthur's Court', by Mark Twain (1835–1910), published 1988 (engraving), Belomlinsky, Mikhail (Contemporary Artist) / Private Collection / The Bridgeman Art Library, 13 (아래, 오른쪽)

© Larry C. Lawson/zumapress.com, 43 (오른쪽)

LFI/zumapress.com, 48, (위, 오른쪽)

Monceau, Flickr/Getty Images, 14 (위, 왼쪽)

© Jeff Morgan 11 / Alamy, 179 (아래, 왼쪽)

© Pedro Salaverría/agefotostock.com, 32 (가운데, 오른쪽)

© Shugo Takemi/zumapress.com, 200 (아래, 오른쪽)

© Stan Tess / Alamy, 32 (위, 오른쪽)

Arman Zhenikeyev, Kazakhstan/Getty Images, 12 (아래, 왼쪽)

: 찾아보기 :

ㄱ

가드너 디자인, Gardner Design, 27, 52, 55, 57, 60, 68, 96, 130, 136, 139, 140, 142, 146, 149, 155, 157, 160, 163, 167, 169, 172, 176, 187

가드너 홈, Gardner Homes, 207

가라주, The Garage, 156

가브리엘레 단눈치오, Gabriele d'Annunzio, 78

갈레리아 데 코무니카시온, Galeria de Communicacion, 141

갭, Gap, 200

걸스카우트, Girl Scouts, 47

게토레이, Gatorade, 52

계획된 진부화, planned obsolescence, 48

고대 키클라데스 문명, 19

구글, Google, 62

구글 이미지, Google Image, 87

그래픽 임프레션, Graphic Impressions, 149

그레이트 노던 파스타, Great Northern Pasta Co., 53

그린 잉크 스튜디오, Green Ink Studio, 135

글리슈카 스튜디오, Glitschka Studios, 102, 131, 150

기독교의 물고기 상징, 9

기브어벅, Give-A-Buck, 37, 40

깁슨, Gibson, 134

ㄴ

나이키, Nike, 43, 52, 56

내비스타 인터내셔널, Navistar International, 134

내셔널 지오그래픽 키즈, National Geographic Kids, 60

네바다 암 연구소, Nevada Cancer Institute, 132

네빌 브로디, Neville Brody, 164, 165

네빌 브로디의 그래픽 언어, The Graphic Language of Neville Brody, 164

네이버후드 유아교육센터, The Neighborhood Early Childhood Center, 136

넥스텔, Nextel, 59

노스록, Northrock, 153

노타미디어, Notamedia, 128

누모닉스, Numonyx, 132

뉴하우스, Newhouse, 144

니키타 레베데프, Nikita Lebedev, 127

ㄷ

다이아몬드 바, Diamond Bar, 206, 207

다임러, Daimler, 58

닷제로 디자인, Dotzero Design, 136

더블 오 디자인, Double O Design, 60

더피 앤 파트너스, Duffy & Partners, 61, 134, 163

덥 로저스 포토그래피, Dub Rogers Photography, 150

데니스 아리스토프, Denis Aristov, 145

데이브 기븐스, Dave Gibbons, 113

데이비드 보위, David Bowie, 159

데이비드 에어리, David Airey, 90, 119, 159

데이비드 젠틀맨, David Gentleman, 159

델 글로벌 크리에이티브, Dell Global Creative, 59

델, Dell, 59

델리카트슨, Delikatessen, 60

도이체방크, Deutsche Bank, 159

도이치 디자인 웍스, Deutsch Design Works, 135

동물 커뮤니케이션 과학 연구소, Institute of Scientific Animal Communication, 55

두바이 인터내셔널, Dubai International, 57

듀이 앤 더 빅 독스, Dewy and the Big Dogs, 160

드라굴레스쿠 스튜디오, Dragulescu Studio, 132

드래곤 루즈 차이나 리미티드, Dragon Rouge China Limited, 55

디 던칸, Dee Duncan, 143, 149

디바이스, Device, 128, 131, 147

디자인 센터, Inc., Design Center, Inc., 129

디자인프로젝트, designproject, 133

디젤, Diesel, 141

디즈니, Disney, 60

ㄹ

라비린스 호스팅, Labyrinth Hosting, 140

라이언 러셀 디자인, Ryan Russell Design, 54

라이언 웨버, Ryan Webber, 136

람셀, Ramsell, 54

랜도, Landor, 53, 54, 59, 121, 163, 205

랜험 상표법(1946), Lanham Trademark Act(1946), 15

ㄹ

레드 라이언 크리스천 아카데미, Red Lion Christian Academy, 102

레드 리본, Red Ribbon, 132

레베카, Rebecca, 43

레이 워드, wray ward, 135

레이먼드 로위, Raymond Loewy, 16, 17

레이브이, RayV, 138

레이저피쉬, Razorfish, 149

렉시컬 프리넷, Lexical Freenet, 124

로고 디자인 웍스, Logo Design Works, 144

로고다이버, Logodiver, 148

로고라운지닷컴, LogoLounge.com, 70, 205

로고웍스 바이 HP, Logoworks by HP, 127

로고의 어원, 57

로버트 마일즈 런얀, Robert Miles Runyan, 203

로열 카스파, Loyal Kaspar, 58

로이 스미스 디자인, Roy Smith Design, 148

로트 44, Lot 44, 163

로프앤저그, Loaf 'n Jugs, 29

롤오버, Rollover, 138

루디 후타도 글로벌 브랜딩, Rudy Hurtado Global Branding, 136

루소문도, Lusomundo, 140

루이 뷔통, Louis Vuitton, 48

르보예, LeBoYe, 142

리노 테크놀로지, Reno Technology, 123

리니지 로지스틱스, Lineage Logistics, 188

리딤스트래티직, redeemstrategic, 143

리로이 엘즈워스 가드너, LeRoy Ellsworth Gardner, 206

리버케인 빌리지, Rivercane Village, 151

리브스 디자인, reaves design, 59

리어켄, Lirquen, 52

리엄 샤프, Liam Sharp, 113

리자 캔카야, Riza Cankaya, 151

리처즈 브록 밀러 미첼 앤 어소시에이츠, Richards Brock Miller Mitchell & Associates, 136

리퀴드 에이전시, Liquid Agency, 132, 145

리키 몰러 디자인, Rikky Moller Design, 141

리핀코트 앤 마굴리스, Lippincott & Margulies, 16

ㅁ

마린 공립학교, Marin Public Schools, 160

마셜 스트래티지, Marshall Strategy, 188

마이애미 말린스, Miami Marlins, 199

마이크로소프트 네트워크, Microsoft Network, 177

마이클 딜 앤 후안 카를로스 파간, Michael Deal and Juan Carlos Pagan, 59

마이클 프리머스 크리에이티브, Michael Friemuth Creative, 138

마이터 에이전시, Mitre Agency, 135

마인, MINE, 55, 60, 147

마인드 맵, mind maps, 119

마일즈 뉴린, Miles Newlyn, 21, 74, 75, 120, 155

마테라, Mattera, 141

마틴즈 기업평가사, Martens Appraisal, 140

매스엔진, MathEngine, 147

매클러기지, 밴 시클 앤 페리 건축, McCluggage, Van Sickle and Perry Architecture, 139

매트 하이늘, Mat Heinl, 113, 117

맥코이 부동산, McCoy Realty, 171, 172

맷슨 크리에이티브, Mattson Creative, 131

머릴로 디자인, Murillo Design, Inc., 139

메가팝, Megafab, 39, 72

메레디스 코퍼레이션, Meredith Corporation, 151

메리 케이 화장품, Mary Kay Cosmetics, 137

메사 그릴, Mesa Grill, 59

메소포타미아, Mesopotamia, 13

메이드파이어, Madefire, 113~117

메이플라워 컴퍼니, Mayflower Company, 54

메저 투와이스 컨스트럭션, Measure Twice Construction, 51

메타디자인, MetaDesign, 53

멜라니 그린, Melanie Green, 96

모건 스탠리, Morgan Stanley, 58

모노그램, monograms, 13, 14, 48, 50, 51, 63, 162

모던 도그 디자인, Modern Dog Design Co., 143

모던 디자인+빌드, Modern Design+Build, 139

모로 레스토랑, Moro Restaurant, 130

모멘텀 월드와이드, Momentum Worldwide, 148

모빌리타 Srl, Mobilita' Srl, 150

모빌링크 파키스탄, Mobilink Pakistan, 133

모션 그래픽, motion graphics, 41, 43, 45, 71,

모션북, Motion Books, 113

모스크바 비즈니스 스쿨, Moscow Business School, 147

모텍, Motek, 143

모토 에이전시, Motto Agency, 150

모튼 소금, Morton Salt, 14

무빙브랜드, Moving Brands, 4, 57, 113~117, 123, 166

문장, heraldry, 13, 35, 48, 53, 158, 171, 172

미국 천연가스 연합, America's Natural Gas Alliance, 133

미국당뇨병협회, American Diabetes Association, 60

미놀타, Minolta, 179

미츠비시, Mitsubishi, 57

미치 스포츠, Mitch Sport, 134

미키 버튼, Mikey Burton, 160

민화, 38

밀리켄, Milliken, 60

ㅂ

바니아 블라이크, Vanja Blajic, 128

바바야가, Babayaga, 38

배스 예거, Bass Yager, 47, 179, 203

배스/예거 어소시에이츠, Bass/Yager & Associates, 188

버드와이저, Budweiser, 135

버밍햄 미술관, Birmingham Museum of Art, 135

버진 오스트레일리아 로고, Virgin Australia Logo, 162

버크민스터 풀러, Fuller, Buckminster, 205

버클리 이스테이츠, Berkeley Estates, 149

버키스, Buckys, 205

베리오, Verio, 147

베버리지 세이, Inc., Beveridge Seay, Inc., 140

베스트바이, Best Buy, 175

벡터스크라이브 스튜디오, VectorScribe Studio, 105

벤 울스턴홈, Ben Wolstenholme, 113

벨 전화회사, Bell Telephone, 16

벨라붐밤, Belabumbum, 42

보젤, Bozell, 135

본, born, 146

볼러타일 그래픽스, volatile graphics, 140

부시 엔터테인먼트, Busch Entertainment, 129

북스 포 라이프, Books for Life, 157

뷰로크라틱-디자인, Burocratik-Design, 142

브라운디어 출판사, Browndeer Press, 165

브라이언 밀러, Brian Miller, 96, 120, 161

브랜드 대사, brand ambassadors, 54, 198

브랜드 스튜어드, brand stewards, 25, 194,

브랜드 유니언, The Brand Union, 59

브랜드싱어 앤 제리 카이퍼 파트너스, BrandSinger and Jerry Kuyper Partners, 55

브랜디아, Brandia, 140

브랜디언트, Brandient, 148

브루 너즈 커피, Brew Nerds Coffee, 135

브리프, briefs, 23, 25, 27, 41, 66, 74, 75, 102, 107, 112, 119, 184, 186

블라디미르 이사예프, Vladimir Isaev, 149

블랙우드 매니지먼트 그룹, Blackwood Management Group, 53, 53

블러 미디어웍스, Blur MediaWorks, 150

블루 리노 스튜디오, Blue Rhino Studio, 136

블루 크랩 라운지, Blue Crab Lounge, 164, 165

블루그린, bluegreen, 130

블루버드 북, Bluebird Books, 96

블루햇 미디어, BlueHat Media, 69

비구디스, Bigoodis, 149

비벌리힐스 호텔, Beverly Hills Hotel, 58

비주아, Visua, 148

비지워크 ETV, ViziWorx Enhanced Television, 172

빅 커뮤니케이션, Big Communications, 141

빈 어학원, Sprachschule Wien, 55

빌 가드너, Bill Gardner, 6, 118, 210

ㅅ

사그마이스터 앤 월시, Sagmeister & Walsh, 61

사운드 마인드 크리에이티브, Sound Mind Creative, 151

사이니지, signage, 19, 37, 41~43, 96, 97, 193, 195,

사이렌 디자인, Siren Design, 149

사이마 금융 그룹, Sima Financial Group, 156

사이언스 채널, Science Channel, 61

사키딤셔니, Sakideamsheni, 127

상표 디자인에 관한 디자이너 7인의 관점, Seven Designers Look at Trademark Design, 17

상표에 관하여, On Trademarks, 17

상형문자, hieroglyphs, 12

샌프란시스코 디자인 위크, San Francisco Design Week, 145

샤넬, Chanel, 48

섀도 팜, Shadow Farm, 133

서더스 디자인, Sudduth Design Co., 53

선데이 라운지, Sunday Lounge, 146

선행지표 트렌드, leading indicator trends, 37

설화, 38

성형외과, Plastic Surgery Center, 156, 157

세계야생생물기금, World Wildlife Fund, 54, 188

세바스차니 브랜딩 앤 디자인, Sebastiany Branding & Design, 52

세이빈그라픽, Inc., Sabingrafik, Inc., 58, 163, 165

세이트 마틴스 출판사, St. Martin's Press, 131

세인트 줄리언 보트 클럽, St. Julian Rowing Club, 54

세일즈 디자인, J. Sayles Design Co., 164

센트럴 사우스웨스트 회사, Central and Southwest, 147

셔윈 슈워츠락, Sherwin Schwartzrock, 82, 121, 163

셰어/SF, Scheyer/SF, 60

소다스트림, SodaStream, 58

소시어스 원 컨설팅, Socius One Consulting, 133

솔 배스, Saul Bass, 8, 16, 30, 47

솔레온 로고, Soleon Logo, 162

수퍼스푼 폼+펑션, Supersoon form +function, 56

쉐보레 노바, Chevrolet Nova, 37

쉘, Shell, 16

쉰들러 페어런트, Schindler Parent, 58

슈워츠락 그래픽 아트, Schwartzrock Graphic Arts, 53, 82, 129, 147

스누티 피콕, Snooty Peacock, 54

스위스 히트 트랜스퍼 테크놀로지, Swiss Heat Transfer Technology, 56

스위스컴, Swisscom, 57

스위치풋 크리에이티브, Switchfoot Creative, 140

스쿨링, Scooling, 59

스타 마트, Star Mart, 55

스타노보브, Stanovov, 141

스타벅스, Starbucks, 28, 31, 163, 198, 199

스탠포드 대학교, Stanford University, 147

스테판 플로리디안 워터스, Stefan Floridian Waters, 193

스튜던트 포 휴매니티, Students for Humanity, 151

스튜디오 GT&P, Studio GT&P, 150

스트래티지 스튜디오, Strategy Studio, 150

스트레인지 아이디어, Strange Ideas, 133, 140

스티브 잡스, Steve Jobs, 198

스틸리스티카 스튜디오, Stilistica Studio, 138

스페이스, Spaces, 146

스펠만 아동 발달 센터, Spellman Child Development Center, 135

슬로보, Slovo, 132

시겔+게일, Siegel+Gale, 57

시그나, Cigna, 55, 188

시그니처, signature, 61, 71, 72, 192

시머 디자인, Seamer Design, 143

시슐러 미트베르그, skischule mittberg, 156

시퀀스, Sequence, 61

시티 아이덴티티, City Identity, 151

시티 오브 엘크혼, City of Elkhorn, 59

시티레일, CityRail, 138

신화, mythology, 75, 124, 125, 180

실버 스퀴드, Silver Squid, 142

싱가포르 항공, Singapore Airlines, 193

ㅇ

아드레날린 디자인, Adrenaline Design, 138

아레스, ARES(Advanced Retail E-commerce System), 125

아르마니 익스체인지, Armani Exchange, 53

아이코놀로직, Iconologic , 133

아이콜라 디자인, Ikola designs, 139

아질리스, Agilis, 148

아카퍼스틴, akapustin, 130

아투로스, arturo's, 129

아틀라스 스트래티지스, Atlas Strategies, 140

안드레아스 칼, Andreas Karl, 162

안톤 슈탄코프스키, Anton Stankowski, 159

알 타마수크, Al Tamasuk, 134

알렉산더 아일리 Inc., Alexander Isley Inc., 59

알린 골피테스쿠, Alin Golfitescu, 133

알앤알 파트너스, R&R Partners, 51, 129

알파 로메오, Alfa Romeo, 59, 75, 76, 79, 81

앙주 베이커리, Anjou Bakery, 187

애스튜트 그래픽스, Astute Graphics, 105

애즈가드, Asgard, 131

애플, Apple, 37, 49, 163, 198, 203

액션 디자이너, The Action Designer, 59

앨빈 러스티그, Alvin Lustig, 17

앱, apps, 37, 40, 43, 62, 113, 117

야로슬라프 즐레즈니아코프, Yaroslav Zheleznyakov, 60

야타로 이와사키, Yataro Iwasaki, 57

야후, Yahoo, 32

어스미디어, Earthmedia, 127

언더우드 매운맛 양념햄, Underwood Deviled Ham, 14, 15

언더웨어, Underwear, 58

얼라이드 크레인, Allied Crane, 42

에르탄, Ertan, 151

에이보리오 미디어, Avorio Media, 139

에이비스, Avis, 58

엑스페디셔슬리 딜리셔스, Expeditiously Delicious, 137

엘 파소, El Paso, 141

엠버호프, EmberHope, 136, 172

영감, inspiration, 21, 28, 35, 37, 69~71, 74, 87, 119, 124, 126, 153, 164, 203

영국 철강회사, British Steel, 159

오드니, Odney, 52

오리건 덕스, Oregon Ducks, 43

오리지널 챔피언 오브 디자인, The Original Champions of Design, 47

오브젝스, Inc., Objex, Inc., 136

오사카 스시, Osaka Sushi, 130

오세아니아, Oceania, 140

오스카 모리스, Oscar Morris, 51

오스트레일리아 필름 인스티튜트, Australian Film Institute, 142

오스트레일리안 페이퍼, Australian Paper, 148

오픈하우스닷컴, OpenHouse.com, 137

올림픽, Olympic, 201, 203

올모시 82, Almosh82, 130, 144

와이앤알 두바이, Y&R Dubai, 51

우바이, Oubaai, 137

우크, Wook, 146

울워스, Woolworths, 146, 157

울프 올린스, Wolff Olins, 56, 74, 127, 155

움직이는 별, Stars in Motion, 203

워드마크, wordmark, 29, 45, 47, 50, 51, 58, 60, 61, 63, 70, 95, 115, 153, 159, 179, 180, 185, 191

월시 브랜딩, Walsh Branding, 137

월터 랜도, Walter Landor, 16

월터 P. 마굴리스, Walter P. Margulies, 16

웨더베인 팜, Weathervane Farm, 146

웨스팅하우스, Westinghouse, 16

웨이트워처스, WeightWatchers, 58

웹드롭 로고, Webdrop Logo, 162

웹코어 디자인, Webcore Design, 142

위즈 크리에이티브, Wiese Creative, 147

위치토 공원 관리소, Wichita Parks Department, 55, 155

위커워크, Wickerwork, 151

윌리엄 골든, William Golden, 159

윙크, Wink, 160

윙필드 그룹, Wingfield Group, 51

유나이티드 바이 디자인, United by Design, 127

유니레버, Unilever, 127, 155

유럽축구선수권대회, European Football Championship, 44

유로디즈니, EuroDisney, 37

유로팜, Europharm, 148

유리 아쿨린, Yury Akulin, 148

유방암 협회, Breast Cancer Association, 143

유진 월든, Eugene Walden, 113

이니셜, initial, 13, 14, 27, 50, 51, 63, 99, 125

이데그라포, IDEGRAFO, 138

이매지너리 포스, Imaginary Forces, 61

이베이, eBay, 58, 71, 124

이본 쿠티뉴, Yvonne Coutinho, 131

이스켄더 아사날리에프, Iskender Asanaliev, 133

인권 로고, Logo for Human Rights, 55

인두포 오이, Indufor Oy, 56

인비전 위치토, Envision Wichita, 73

인스튜디오, instudio, 134

인에어리어/마시모 페레로, Inarea/Massimo Ferrero, 143

인접 분야, adjacent fields, 35, 56

인큐베이션, incubation, 68, 152

인터넷, Internet, 19, 69, 124, 177, 195

인터브랜드, Interbrand, 47

일릭서 디자인, Elixir Design, 135

잉크드, inkd, 59

자이카 인도 레스토랑, Zaika Indian Restaurant, 131

잭 인 더 박스, Jack in the Box, 61

저드슨 디자인, Judson Design, 150

점프스타틀, JumpStartle, 70

제로원, ZERO1, 145

제리 카이퍼, Jerry Kuyper, 55, 185, 188

제스퍼 구달, Jasper Goodall, 47

제이 비건, Jay Vigon, 159

제이즈 니어폴리탄 디자인, Jase Neapolitan Design, 151

젠 베크맨, Jen Bekman, 160

조 머그 커피, Joe Muggs Coffee, 141

조 피노치아로, Joe Finocchiaro, 47, 185

조너선 위즈, Jonathan Wiese, 82

조비, Jobi, 131

조셉 블레이록, Joseph Blalock, 55

조셉 블레이록 디자인 오피스, Joseph Blalock Design Office, 55

존 디어, John Deere, 32

존 세일즈, John Sayles, 164, 165

존 플레밍 디자인, Jon Flaming Design, 136, 147

존스 속옷 회사, Jones Underwear Company, 30

주미 스웨덴 협회, Swedish Council of America, 130

줄리언 펙, Julian Peck, 133, 137

자+청 디자인, Gee+Chung Design, 150

지리적 트렌드, geographic trends, 37

차별화, differentiation, 14, 15, 19, 20, 30, 32, 87, 95, 99, 102, 159, 161, 173

체마예프 앤 가이스마 앤 하비브, Chermayeff & Geismar & Havivv, 53

체이스 디자인 그룹, Chase Design Group, 163

촉각기술, haptic technology, 193

츠르노메레츠 센터, Črnomerec Centar, 145

치코스 치킨, Chico's Chicken, 136

치폴레, Chipotle, 61

카미타 프로덕트, Carmita Products, 127

카본 스몰란 에이전시, Carbone Smolan Agency, 58

칼 디자인 비엔나, Karl Design Vienna, 55, 143, 151

칼라치 디자인 비주얼 커뮤니케이션, Kalach Design Visual Communication, 145

칼리드 빈 헤이더 그룹, Khalid Bin Haider Group, 51

칼리지 힐, College Hill, 146, 163

칼텍스 오스트레일리아, Caltex Australia, 55

캐롤린 데이비슨, Carolyn Davidson, 56

캐슬우드 리저브, Castlewood Reserve, 40

캐터필러, Caterpillar, 175

캔자스 심장 병원, Kansas Heart Hospital, 71

캔자스 주 보건 윤리 위원회, Kansas Health Ethics, 153

캠 스튜어트, Cam Stewart, 86

커리어 아티스트 매니지먼트, Career Artist Management, 131

커피 센트럴 아일랜드 매대, Coffee Central islands, 194

컬버린, culverins, 13

컴플리트 랜드스케이핑 시스템, Complete Landscaping Systems, 52

케오 피에론, Keo Pierron, 59

케이토 퍼넬 파트너스, Cato Purnell Partners, 57, 138

케치, Ketch, 167, 197

켄 셰이퍼, Ken Shafer, 160

켄달 로스, Kendall Ross, 130

켈로그, Kellogg's, 39, 50

코구 디자인, cogu design, 131

코무니카트, Kommunikat, 128

코제 프레치오제, Cose Preziose, 141

코카콜라, Coca-Cola, 25, 32

콜래트럴, collateral, 41, 42, 179

콜럼비아 픽처스, Columbia Pictures, 163

콜린스 버스, Collins Bus, 45

콩샤빈 디자인, Kongshavn Design, 131

쿠르스크 시 행정부서, City Administration Kursk, 138

쿠즈네초프 에브게니, Kuznetsov Evgeniy, 132, 134

쿠즈네츠, KUZNETS, 132, 134

쿠퍼 비전, Cooper Vision, 57

퀀텀 비트러스, Quantum Vitrus, 56

퀵숍, Kwik Shops, 29

퀵스톱, Quik Stops, 29

큐리어스, Curious, 59

크라이슬러, Chrysler, 16

크라프트베르크 디자인 Inc., Kraftwerk Design Inc., 144

크레스트, crests, 53, 61

크레이그 프레이저, Craig Frazier, 160

크레이들 로버스, Cradle Robbers, 150

크로거, Kroger, 29, 191~195, 210

크로난 그룹, Cronan Group, 147

크로스, Cros, 144

크리스 루니 일러스트레이션/디자인, Chris Rooney Illustration/Design, 54, 60

크리에이티브 NRG, Creative NRG, 132

클리어뷰, ClierView, 57

키온, Kiyon, 140

키즈 아르헨티나, Kids Argentina, 60

타겟 북마크트, Target Bookmarked, 160

타시모, Tassimo, 56, 148

타이거 필름, Tiger Films, 131

타이포그래피, typography, 38, 39, 63, 70, 71, 78, 88, 161, 191, 193, 194, 204

타임, Thymes, 163

타치오 누볼라리, Tazio Nuvolari, 78

택틱스 크리에이티브, Tactix Creative Inc., 86, 163

택틱스 크리에이티브 워크북, Tactix Creative Workbook, 87

터너 덕워스, Turner Duckworth, 56, 148, 158

터키힐, Turkey Hill, 29

테라반트 와인 컴퍼니, Terravant Wine Company, 144

테셀레이션, Tessellation, 205

텔레젠티스, Telegentis, 155

텔레콤 트레이드 컴퍼니, Telecom Trade Company, 149
토마스 폴리탄스키 디자인, Tomasz Politanski Design, 59
토머스 에디슨, Thomas Edison, 152
토키 브랜딩+디자인, TOKY Branding+Design, 141, 146
톤 애니메이션 유한책임회사, Tone Animation, LLC, 138
톨 그래스 비프, Tall Grass Beef, 67
톰 가이스마, Tom Geismar, 48
톰섬, Tom Thumb, 29
투데이, Today, 155
투메로 그룹, Tumelo Group, 141
투콜라, Tukola, 32
트라베오, Traveo, 129
트래블 채널, Travel Channel, 58
트랙션, Traction, 141
트래블로시티, Travelocity, 37
트레이드마크, trademarks, 12, 16, 160, 207
트레이시 세이빈, Tracy Sabin, 163~165
트렌드, trends, 32, 33, 36, 37, 49, 71, 113, 177, 203, 205
트렌드 보고서, Trends reports, 205
트로피카나, Tropicana, 28, 29, 108
트와이스트, Twyst, 59
티모바일, T-Mobile, 173
티파니, Tiffany's, 29, 30, 32
팀 라주, Team Razoo, 144
팀 매드 독, Team Mad Dog, 160
파비콘, favicons, 62

ㅍ

파워, Power, 143
파이브알 컨스트럭션, 5R Construction, 52
파티 세이프, Party Safe, 160
퍼거슨 필립스 홈웨어, Ferguson Phillips Homeware, 169
퍼마가드, Permaguard, 86, 87
퍼머넌트 레코드, Permanent Record, 144
페니키아, Phoenicia, 12, 13
페루, Feru, 90
페루, Peru, 60
페루친 자키로프, Ferutdin Zakirov, 90
페르난데스 디자인, Fernandez Design, 156
페름 지역 상무부, Ministry of Commerce of Perm Region, 145
페이스, Face, 129
페이스북, Facebook, 37
페이퍼 돌 스튜디오, Paper Doll Studio, 143

펜타그램, Pentagram, 58
펠릭스 소크웰, Felix Sockwell, 72, 107, 121, 129, 143, 158, 163
펩시, Pepsi, 28
포 포인트 바이 쉐라톤, Four Points by Sheraton, 193
포럼 디지털 그래픽 포럼, Forum Digital Graphic Forum, 142
포르투나, Fortuna, 148
포카 앤 쿠차 오이, Porkka & Kuutsa Oy, 56, 134
포커스 렌즈 옵틱, Focus Lense Optik, 133
폭스바겐, Volkswagen, 53
폰 글리슈카, Von Glitschka, 102, 121, 164
폰즈 스시 하우스, Ponzu Sushi House, 59
폴 그리섬, Paul Grissom, 139
폴 랜드, Paul Rand, 8, 16, 17, 164, 179
폴 블랙 디자인, Paul Black Design, 137, 151
폴 호월트, Paul Howalt, 86, 120, 159, 161, 162, 163
폴라드디자인, POLLARDdesign, 52
폴리 엘러만, Polly Ellerman, 151
푸드모바일, Foodmobile, 127
푸시 브랜딩 앤 디자인, PUSH Branding and Design, 150
풋볼 캘리포니아, Futbol California, 133
퓨어 아이덴티티 디자인, Pure Identity Design, 59
퓨처브랜드, FutureBrand, 60, 134, 142
퓰리처 예술 재단, The Pulitzer Foundation for the Arts, 141
프라이어스, Priors, 131
프레드락 스타키츠, Predrag Stakic, 55
프로모션, Promotion, 60
프록터 앤 갬블, Proctor & Gamble, 14, 58
프롬 더 필즈, From the Fields', 135
프리셉트 브랜드, Precept Brands, 130
프리핸드 MX, Freehand MX, 99
플라타니나, Platanina, 128
피라냐, Piranha, 39
피어팟, Pearpod, 144
피지오 온 더 리버, Physio on the River, 134
피치핏 출판사, Peachpit Press, 55
피터 배스베리, Peter Vasvari, 54
핀란드 플로어볼 협회, Finnish Floorball Association, 134
핀터레스트, Pinterest, 59, 69

ㅎ

하워드 슐츠, Howard Schultz, 198
하이어, Higher, 139
하코트 앤 컴퍼니, Harcourt & Co., 163, 165
핫 샷 포토 갤러리, Hot Shot photo gallery, 160
핸드 디잔 스튜디오, Hand Dizjan Studio, 56,145
핸드 피크, Hand Pick, 144
허슬러 론 이큅먼트, Hustler Lawn Equipment, 41
허친슨 병원, Hutchinson Hospital, 142
헐스보쉬, Hulsbosch, 52, 55, 146, 157, 162
헤르베르트 바이어, Herbert Bayer, 17
헤이즈+컴퍼니, Hayes+Company, 139
헤이즌 크리에이티브, Inc., Hazen Creative, Inc., 61
활자 디자인, letterform designs, 50, 51, 63
후안 카를로스 파간, Juan Carlos Pagan, 59
휴렛패커드, Hewlett-Packard, 53
히든 살롱, Hidden Salon, 51

기타

FedEx, 174
gogol.tv, 128
J. 고든 리핀코트, J. Gordon Lippincott, 16
MGM/미라지, MGM/Mirage, 132